U0031337

塞尚書簡全集
Cézanne Correspondance

塞尚 等著／潘襎 編譯

藝術家

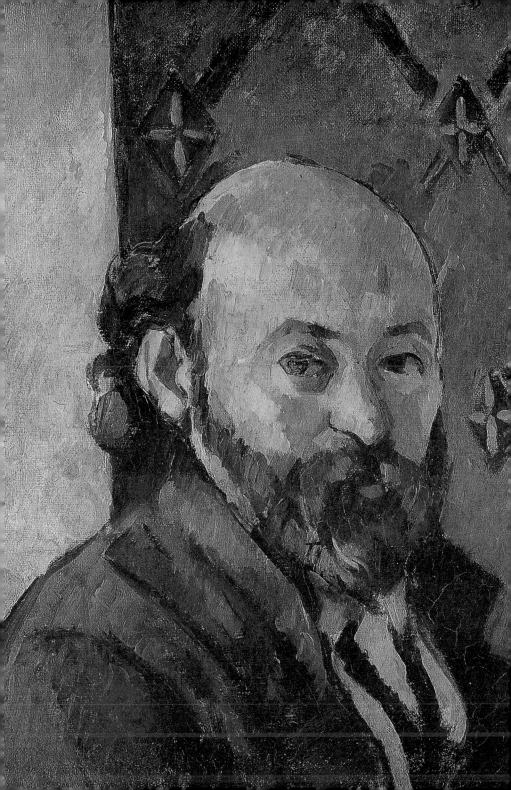

目次
Contents

「現代繪畫之父」的剖白——
塞尚書簡全集序

林惺嶽

1851年，英國在海德公園開風氣之先的舉辦盛大的「水晶宮博覽會」（展品展示在鋼鐵與玻璃所造的建築物中）以後，其炫耀工業革命以來的產品開發、經貿發展及生活文化水準的盛況，激發當時列強競相仿效的世紀風潮。法國不落人後的也隨之在四年後的1855年舉辦更盛大的萬國博覽會。除了展現工業生產力及經貿實力之外，最獨出心裁的是，特地單獨闢建美術館，以隆重展示出當時名震歐洲的兩位大師安格爾（Ingres, 1780～1867）及德拉克洛瓦（Delacroix, 1798～1863）的名作。從此，鮮明的標舉法國以藝術立國自許驕傲，並自認有責任將先進而優越的法蘭西文化藝術，宣揚傳播到世界各國角落；除了致力專業上的整理、研究、展示、推廣以外，最有效力播散的做法，就是將公認的頂尖不朽的繪畫大師，登印在最大眾化流通的鈔票面額上，代表一種國家的標誌及歷史性肯定的殊榮。首先登封在百元法朗鈔票面上的是浪漫主義巨匠德拉克洛瓦，接下來的就是有現代繪畫之父稱譽的塞尚（Paul Cézanne, 1839～1906）。

德拉克洛瓦的巨型代表作如〈自由女神引導大家〉、〈基奧島之屠殺〉、〈蘇丹納伯路斯之死〉……等史詩激情的畫面，扣人心弦，早已高掛羅浮宮大廳供人瞻仰。反觀塞尚留下的畫作，雖然眾多，但無德拉克洛瓦大作般散發出戲劇性激動人心的魅力。但塞尚卻被美術史家們一致推舉到現代主義藝術發展體系中泰山北斗的先知地位。因為塞尚貌不驚人的畫作，在專業領域內，潛在著巨大而深遠的啟發性，公認現代主義潮流中最重要的立體主義及抽象主義是源自於塞尚繪畫的啟迪。因此，從19世紀以來，以至於20世紀的前半，西歐強勢文化，隨著帝國主義的擴張，衝擊著世界各地的歐化地區，在現代主義形成主流的大趨勢下，塞尚的影響力，也就凌駕德拉克洛瓦之上。許多後進地區藝術學者及創作者，競相研究塞尚的繪畫思想，在遠東地區的日本、中國大陸及台灣，在二次大戰前後

塞尚 自畫像 油彩畫布　55.5×45.5cm　1880-81　〈右頁圖〉

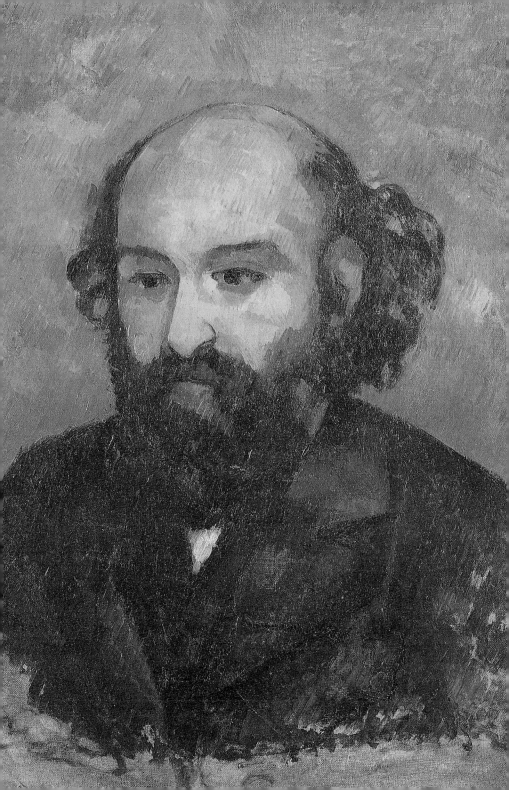

出生的美術工作者們，投入塞尚「門下」者大有人在，以從「現代繪畫之父」的藝術中，探索出進向現代主義的門徑。在台灣，自日治時代以來，李石樵、陳慧坤、莊世和、許武勇、陳德旺、金潤作、廖德政……都曾研究塞尚的繪畫並深受啓發。

　　不過歐化後的近代區域研究與瞭解塞尚，也不約而同的透過西方藝術學者所提供的論述，這些論述雖然各顯神通，但觀點並不一致，在各家說法紛紜中，難免派生溢美與過飾之申論，而無形中將塞尚神格化了。神格化的論述容易令人著迷，到底「現代繪畫之父」的地位太崇高了。許多添加上去的頌詞，也就輕易滲透人心而成為理所當然的成就，蒙蔽了心智的成見。為了正本清源，來自藝術家本尊所遺留的第一手文本史料，也就成為探索真相的珍貴參考文獻，那就是塞尚生前親筆寫出的以及親朋、好友、同道寫給他的所有書信。這些書信所透露的情感及思想的點點滴滴，可拉近塞尚與我們的距離，讓我們感受到塞尚人性化的一面，也可從中透視出更清澈的美術史視野。

　　1929年，中國大陸上海舉行當時南京政府教育部主辦的第一屆全國美術展覽會。大展即將開幕之際，突然引爆了驚動畫壇的爭辯。針鋒相對的兩位主角就是徐悲鴻與徐志摩。這兩位分別為代表當時中國畫壇與詩壇望重一方的菁英，就第一屆全國美展的方針路線問題產生各持己見的爭辯。而辯論的焦點之一，正是對塞尚的看法及評價。徐悲鴻抨擊塞尚之流作畫草率，「一小時可做兩幅」，其之所以成為大師，只不過借畫商之操縱宣傳而揚名所致，因此不足為範。徐志摩則挺身為塞尚辯護，除了對徐悲鴻的觀點表示難以理解之外，更進一步肯定塞尚而特別強調：

　　　　如其在藝術界裡面也有殉道的志士，塞尚當然是一個。如其近代有名的畫家中有到死賣不到錢，同時金錢的計算從不摻入他純藝術的努力的人，塞尚當然是一個。如其在近代畫史上有性格孤高，耿介澹泊，完全遺世獨立，塞尚當然是一個。……

　　事隔半個世紀的今天，經由塞尚生前所有相關書簡史料的研讀，來檢視當年徐悲鴻與徐志摩的論辯，就會發現他們倆人對塞尚的看法，其實都不正確。僅從印象派發展的年表及塞尚書簡中，即可輕易窺探出塞尚在出道時就渴望成名，並熱衷出品官方沙龍展，也希望售出畫作。同時，塞尚之所以受到重視以至成名，並非由於畫商的炒作宣傳，而是受到當時畫壇同道的賞識。高更（Paul

Gauguin, 1848～1903）早在1876年就具慧眼地購買塞尚作品，他收藏的塞尚創作於1880年的〈靜物〉，即為西方美術史上一件重要的名作。塞尚到了晚年已經實至名歸，他比梵谷（Vincent van Gogh）及高更長壽，得以在晚年親身享有一生努力耕耘的收割。這些事實都可在塞尚的相關書簡文獻中得到印證。

塞尚親筆書信首先公諸於世是在1907年，即是塞尚去世後次年，由塞尚生前的忘年交那比派畫家貝那爾（E. Bernard）出版《大師回憶》中附帶發表塞尚寫給他的信。隨後在塞尚逝世三十一年後的1937年，由法國美術學者約翰‧李華德蒐集二〇七封信編輯成冊出版，後來再持續添增到二三三，於1978年以《塞尚書簡集》問世。

再接下去，素有日本的法國美術權威之譽的神戶大學教授池上忠治，在他留學法國期間，曾致力研究塞尚，收集有關塞尚書簡的相關資料，並特地前往巴黎國家圖書館探索館藏的塞尚書簡，然後日文於1964年編輯出版，使池上忠治的日文版後來居上的成為資料最為詳實的塞尚書簡集。

2007年由潘襎教授翻譯，藝術家出版社出版的中文版《塞尚書簡全集》，足足晚了法國七十年，晚了日本四十三年。然而，晚到的後進者也有遲到的優勢，那就是能從容地網羅先進者成績，使潘教授得以根據法文、日文及英文版本相互對照編輯翻譯而成。他特地將譯本原稿寄給我過目，要求序文，使我得以先睹為快，也給予我一次虛心求知的機會。詳細閱讀全文以後，的確收獲良多，涉獵到不少一般西洋美術史書籍中鮮有的資料，因而拓開出對塞尚及其時代的新認知視野。在此，略談先睹為快的心得。

其一是，在所謂印象派三大家給予人的印象，大致是高更叛逆，梵谷狂熱，塞尚則是冷靜。在美術史家筆下描繪塞尚的人格特質，似乎是嚴肅、孤僻而生活規律的紳士，以與他冷靜的繪畫構思相呼應。但從塞尚寫給至交好友的信中，卻赤裸地透露塞尚年輕時與一般正常人一樣的年少輕狂，看到漂亮的女人容易引發性幻想，並單相思地暗戀著。最特別的是還會將他的單相思與性幻想形諸詩文，向他的朋友傾吐，而傾吐的對象正是感情豐富而文采四射的左拉。其中有兩段自我陶醉的詩文頗為傳神。

親愛的，你知道或許也不知道，
我已感覺到突然的愛情火焰，
你一定知道，我鍾愛某人的魅力，
那是高貴的女性。

肌膚栗色，姿態優雅，

她的腳小巧可人，纖細的手部肌膚，

多麼白皙，最後，處於激情，

我推想，窺視那女神腰部，同時

她的美麗雙峰如同雪花石膏，富有彈性，

以愛情驅使。風一邊吹起，

薄紗裙子，顏色姣好，

讓圓形腿肚變成魅力輪廓……（1858年5月給左拉的信）

一位女子。……我對自己發誓，

舉世無雙的美女。

金色頭髮，誘人的明亮眼睛，

她，在那麼一瞬間，迷惑我的心。

我身體靠近她的腳跟；

嬌巧動人的腳，圓腿；以大膽而罪惡的嘴唇，

我吻她那悸動的酥胸；

瞬間，我感覺到死亡的冰冷，

在我雙手中的女人，玫瑰色的女人

突然消失，變身

變成骨頭殭張的慘白屍骸：

骨頭作響，雙眼凹陷消失……

屍骨抱著我，恐怖！……。（1859年11月給左拉的信）

以上詩人切片足證塞尚熱情悶燒之一般。塞尚不只坦然向友人吐露性苦悶，一逮到機會也有勇氣訴諸行動來實現。1861年塞尚好不容易獲得父親的恩准與資助隻身來到巴黎學畫，九年後與他認識的模特兒偕到馬賽附近的勒斯塔克同居，繼而祕密結婚，並私下生出小塞尚。不識趣的房東偷偷向塞尚父親告密，惹得老塞尚勃然大怒，斷然減半供給塞尚的生活費，以示懲戒。

其二是，塞尚內心既然富有浪漫氣質，當然適宜往藝術方面發展，但塞尚的父親則是成功的金融企業家，以務實眼光期待兒子的未來。因此強制指示塞尚學法律。偏偏塞尚討厭法律，曾在與左拉的通信中強烈表達對法律的厭惡感，並加以詛咒，不惜賦之詩歌。

啊！法律啊！誰生了你，以多麼粗惡的腦漿，

創造六法全書，為了我的不幸？

……

假使有地獄，假使留有位置的話，

天上的神啊！把六法的管理者拋向那裡！

在艾克斯法學院苦熬兩年多以後，終於在母親與妹妹的支持下，勉強說服父親允許他到巴黎開拓繪畫前途。塞尚特地去信請教在巴黎的左拉有關生活的現實問題。左拉以他的經驗詳細列出清單，認為到巴黎生活，省吃儉用每個月一百二十五法朗應可足夠。結果，塞尚的老爸慨然給予不聽話的兒子每月一百五十法朗以供開銷。可見老爺雖然嚴厲但仍然心疼愛子。不過老父希望塞尚回頭務實的壓力依然存在。塞尚第一次到巴黎不到半年即適應不良而返鄉，馬上被父親安排到銀行做事。數月後，重燃信心再赴巴黎。不難想像父親如影隨形的務實壓力，驅使塞尚渴望在巴黎早日成名，以向父親證實自己選擇的正確性。也許這就是塞尚熱中參加官方沙龍的主要原因。官方沙龍在當時已顯保守與專斷，但權威性仍舊高高在上，是當時最重要的藝術競技場。塞尚提出作品角逐的紀錄卻是挫敗連連，羞憤之餘，曾在寫給畢沙羅的信中怒罵「評審委員是糞便」。雖然如此，塞尚卻一再提出作品往「糞堆」裡送。

塞尚唯一入選的紀錄是在1882年的沙龍展，惟這次入選則是透過人際關係所獲得。他在1879年給左拉的信中透露：

> 或許你知道，在我奉承地訪問了友人吉勒默（Gillemet）之後，聽說，他為我與評審委員辯論，遺憾的是，不能使頑固的評審委員回心轉意。

吉勒默乃是沙龍的評審委員，三年後的1882年出現了機會，即沙龍展的評審委員有權力讓自己弟子的作品無條件入選。透過這條特權管道，塞尚以掛在吉勒默弟子的身分得以入選。1882年沙龍展所印出的圖錄上可以證實：「塞尚，艾克斯（布謝‧杜‧羅尼）出生，吉勒默弟子，德‧勒爾斯特街32號。520—L. A. 肖像。」（此制度隔年廢止）如此重視沙龍展並非塞尚獨有的現象，幾乎所有印象派畫家們均有此企望。因為那是畫家登龍門的成名途徑。在往後美術史的論述中，常給予人一種印象，即是印象派崛起於「落選沙龍展」，這是過度誇張的看法。「落選沙龍展」其實並未一舉成功，不過給沙龍帶來有限度的改革壓力則是

事實。蓋「落選沙龍展」，乃是由於入選之門太窄而畫家又日益增多的矛盾所催生。當眾多落選畫家的抗議吵鬧聲驚動了官方，路易・拿破崙皇帝乃特地開闢疏洩眾怒的展覽。而上百位遭落選畫家所以齊聲抗議，也反襯出他們對官方沙龍展的重視。

事實上，印象派畫家自行成立組織舉辦團體展以後，仍然重視沙龍展的參與。特別是雷諾瓦（Renoir, 1841～1919）在1879年官方沙龍展大有斬獲，提出兩件作品皆獲入選，其中〈夏爾龐迪埃夫人及其小孩們〉還被陳列在重要位置，並深獲好評。此一成功，更激起了印象派同道參與沙龍展的興致，以至於隨後舉行的第四屆印象派團體展，有許多人不參展，而轉往沙龍展，塞尚即是其中之一。他在同年給畢沙羅的信中就道出：

> 有關出品質沙龍而引發困難之中，我想對我而言，不出品印象派美術展
> 將較為恰當。

這可能也由於1877年第三屆印象派畫展備受惡劣抨擊，尤其是塞尚的出品更成為抨擊的焦點之一。喬治・李沃爾德及左拉挺身為塞尚與印象派辯護。印象派畫家們就在參加沙龍展與自家團體展之間並行奮鬥。印象派繪畫後來會獲得成功，不是在學術性競賽中壓倒學院派，而是基於市場開拓上漸進突破，印象派繪畫之描繪都市生活的題材及賞心悅目的光色表現，終於贏得新興中產階級的讚賞與支持。

其三是，塞尚出身富有的家庭，從小不愁吃穿，也許因此不必養成節儉的習慣。1860年十月左拉寫給與塞尚共識朋友巴耶的信中就吐露：

> 塞尚一有錢，就嗜好在就寢前急著把錢花完。我追問他這種浪費癖，他
> 說：「的確如此！你想說的是，假使我今晚去世，我雙親就繼承遺產（指塞
> 尚留下的）嗎？」

塞尚來到巴黎以後，生活費靠父親供應，雖然不充裕，也該夠用。可能是塞尚不懂節儉，或者是美術材料漲價，塞尚向父親要求從原先一百五十法郎增加到兩百法郎，父親照給。不過塞尚必需按月交出花費收據。後來塞尚發生經濟恐慌，乃是由於他偷偷結婚生子，休息外洩，觸怒父親所致。塞尚非常擔心生活費遭到中斷。除了向父親堅決否認私下娶妻生子外，也同時緊急向左拉求援，左拉也慨

然支助。不過塞尚的父親並沒有中止給錢，只是懷疑塞尚拿老父供應的錢去養「私自窩藏的女人」，而斷然將給他的生活費減半。在現實的困擾下，塞尚當然希望自行開闢財源，最好是能夠賣畫。他在1866年十月寫給畢沙羅的信中就道出：

> 我每天工作一些！但這裡顏料稀少，而且昂貴，真慘，真慘！我們希望，希望能賣一些畫。

儘管塞尚的作品一再被拒沙龍門外，也不時遭到惡評，但運氣並不那麼背，除了左拉一直在輿論上護航以外，馬奈、莫內、畢沙羅及雷諾瓦等同道均欣賞他、鼓勵他。另外，有眼光的評論家也大有人在，如帖奧多爾·杜雷與埃蒙德·杜蘭迪等評論家也關照到塞尚。除此之外，雷諾瓦更介紹收藏家維克多·蕭客（Victor Chocquet）給塞尚，從此蕭客成為塞尚作品的熱誠收藏者。另外，經由畢沙羅的介紹，塞尚也認識了畫商朱利安·唐吉（J. Tanguy），得以作品交換畫布、顏料及畫筆。可見塞尚在巴黎認識不少同道益友，獲得奧援及鼓勵。相對之下，在家裡反而必須面對老父反對他走上繪畫之途的壓力，不時承受嘮叨之下，令他生厭。曾去信給畢沙羅訴苦：

> 我在家人之間，與伴隨著家人的世上最討厭的人相處，上述最令人討厭的所有人相處。

然而，到了1886年塞尚的父親過世，留給他兩億法朗的遺產，以當時的生活指數而言，堪稱是天文數字，頓時使塞尚一躍為法國的大富翁，也可能是歐洲最有錢的畫家。塞尚驚喜之下，當然對父親充滿了感激！老塞尚乃從「討厭的家人」昇華為「永恆的父親」。

其四是，塞尚生平最深交的知己無疑是文學家左拉。兩人同鄉，從小認識，一直到年長都保持聯繫。《塞尚書簡全集》中，與左拉來往的書信幾乎占據一半的份量。但兩人的出身背景與人格特質並不相同。塞尚誕生於富裕的家庭，左拉則家境貧寒。在早期的通訊中，左拉曾向塞尚道出了自己苦悶：

> 誠如你所知，我身無恆產。特別是最近以來，我充分覺得，我，已經二十歲，還成為家庭負擔。因此，決定作一些事情，自食其力。我想兩週以後，將從事在德克的事務工作（筆者按：塞納河貨運倉庫的雜務工作）。 (1860.1.5)

我感到沮喪，……〔略〕思索未來，覺得如此黑暗，如此黑暗，我驚恐地退卻。沒有財富，沒有職業，只有失望而已。沒人支持我，沒有女人，沒有朋友接近我。到處都只是漠視與輕視。 (1860.2.9)

我每個週日與週三正恆常與巴耶見面。我們幾乎沒有歡笑過。巴黎嚴寒，雖有各種快樂，假使要快樂，也得花大筆錢。因此，我們只談過去與未來的話題。 (1862.1.20)

左拉雖然困居巴黎奮鬥，知道同鄉好友塞尚也跟著要到巴黎追尋藝術的夢。仍慨然樂於招呼與開導，除了提示巴黎的現實生活需知外，更開示塞尚如何安排時間：

巴黎有其他地方所沒有的美術館這種豐厚賜予，從十一點到四點為止可以學習大師們的繪畫。如下使用時間就可以了。六點到十一點將模特兒請到工作室畫。午餐之後，從十二點到四點為止，你可以在羅浮宮或者盧森堡宮臨摹自己喜歡的傑作。如此，一天九小時學習的話，也就足過了，終將有成！而且，晚上完全是自由的，可以隨你喜歡使用，也不會成為學習障礙。 (1861.3.3)

有爸爸的資應及朋友的接應，塞尚的巴黎藝術旅程是比他人更為順利的。不但不必自力更生，還因緣際會的認識了重要的同道益友相互激勵。更何況，左拉一直都是塞尚繪畫路途中的精神與實務的支持者。不過兩人的處事態度有基本的差異。塞尚是富家子弟，從小養尊處優，加上生性孤僻，養成獨善其身的個性，對於公家利益及社會正義之類的思想不感興趣。他的關懷面很小，主要的就是繪畫，除了繪畫研究及展覽之外，似乎鮮少有什麼事能引起他的關注及參與。1864年法國徵兵，凡體檢合格又抽中籤的男丁，必須服七年兵役。塞尚視服兵役為重大的不幸，體檢合格的塞尚由父親支付替代服役的費用，而避開了兵役。及至1870年普法戰爭爆發，印象派同道雷諾瓦、竇加及巴吉爾均入伍當兵，巴吉爾甚至戰死沙場。莫內與畢沙羅避難到倫敦。左拉則在遷移至波爾多的政府部門工作。在戰亂中大概只有塞尚最愜意，他瞞著雙親與中意的模特兒安穩地在勒斯塔克溫存同居。

相對之下，左拉雖出身寒門，但具有兼善天下的胸襟，關懷面從文學專業擴及到其他文化、社會及政治領域。他對所處時代的各個層面均有獨到的洞察力，

更對影響大環境的重大事件保持關心及介入的熱忱。左拉在巴黎刻苦奮鬥，比塞尚早成名，特別是1878年的小說《酒店》不但暢銷，而且搬上劇場舞台大受歡迎以後，功成名就，版稅源源而進，得以買地蓋屋置產。但他並不持盈保泰，安享成果，而是隨著成名益發熱心社會公益。1889年，作家呂西安・德卡夫發表一本題為《士官》的著作，遭到司法機關的偵辦，左拉乃憤而與四十四名作家聯合簽名在《費加洛報》公開發表聲援的請願書——〈一次抗議〉，請願書有如下的開頭：

> 訴訟是應陸軍部長的要求在一次關於寫作自由的立法討論之前，針對一本書提出的。我們聯合起來表示抗議。(1889.12.24)

九年後的1898年，左拉再度與法國陸軍部槓上，這一次更是單槍匹馬挺身而出。起因是法國陸軍部為了撫平普法戰爭挫敗後的法國羞憤情緒，竟然將依未具有猶太血統的上尉軍官德雷福斯（Alfred Dreyfus）當替罪羔羊，汙指他出賣法國陸軍情報給舉國共同的敵人——德國，經由軍事祕密法庭裁定叛國罪，不但拔掉他的軍階，還流放到惡魔島終身監禁！他的家人四處奔走營都碰了壁，只得求助具有正義感的左拉，左拉深入瞭解實況，認定德雷福斯是無辜受害，於是毅然草擬了一封給法國總統的公開信——〈我控訴〉，發表於1898年一月十三日的《曙光報》，公開信開頭正義凜然：

總統閣下：

為了感激您接見我時的仁慈親切態度，您可否允許我對您應得的聲譽表示關切？您可否允許讓我告訴您，雖然軍徽上的軍星正在攀升，卻受到最恥辱與難以抹滅的汙點玷污，它正處於逐漸暗淡的危險中？

惡名毀謗並沒有使您受損，您贏得了民心。您是我們崇拜的熱力中心，因為對法國來說，與俄羅斯結盟是場愛國慶典。現在，您即將負責全球事務，這是多麼莊嚴的勝利，我我們這勤勞、真理與自由的偉大世紀加冕。不過，令人討厭的雷德福斯事件玷污了您的名字（我正要說玷污您的政績）。軍事法庭居然奉命判埃斯特哈齊這種人無罪（筆者按：埃斯特哈齊是陷害雷德福斯，使他遭起訴所依據文件之作者）。真理與公義被打了一記大耳光。現在一切都太遲了，法國已顏面盡失，而歷史將會記載，這樣一起有害社會的罪行發生在您的總統任內。

既然他們膽敢這樣做，非常好，那我也應無所畏懼，應該道出真相，因為我曾保證，如果我們的司法制度——這起事件曾透過正常管道來到它面前——沒有說出真相，全部的真相，我就會全盤道出。大聲地說出是我的責任，我不想成為幫兇；如果我成為幫兇，在遠方備受折磨的無辜者——為了他從未犯下的罪行而遭受最惡劣的折磨——的幽靈將會無分時刻糾纏著我。

總統閣下，我將大聲向您說出令正直人士強烈反應的真相。基於您的信譽，我深信您尚未發覺事實的真相。您是法國的最高首長，除了您，我應該向誰痛斥那些真正犯罪的人？……（錄自《法國與雷德福斯事件》，麥可‧本恩斯著，鄭約宜譯，台北，麥田出版社，2003，156-157頁）

〈我控訴〉全文長篇累牘，揭發全案的內幕真相，悲憤、激情躍然紙上，影響深遠地成為法國，甚而整個歐洲文化史上劃時代的歷史文獻之一。〈我控訴〉在1898年初發表，無疑給予當時的法國社會投下驚動人心的震撼彈。這封公開信公然指控當時權傾國家的軍方誣陷忠良的滔天罪行，軍方乃發動排山倒海的力量向左拉反撲，逼得左拉逃到倫敦避難。〈我控訴〉引發的舉國驚滔駭浪，激盪一年以後，政權改組使「德雷福斯案」獲得翻案重審的機會，終至平反昭雪。〈我控訴〉發表四年後的1902年，左拉黯然去世。在論及《塞尚書簡全集》時，特舉出〈我控訴〉不是節外生枝，而是要強調出左拉——挺身捍衛人權的大無畏心靈，正是塞尚生平最重要的摯友。但塞尚寫給親朋好友的書信中竟然隻字未提。這種不近情理的疏離，常被歸咎到1886年的一件事。該年左拉所著「魯龔‧馬卡爾叢書」的一冊《作品》連載發表，隨後成書出版，書中人物幾乎取材左拉交往的作家與畫家。其中受挫的天才畫家克勞德‧蘭提埃爾被認為是影射塞尚，而刺傷了塞尚的自尊以致中止了兩人的友誼。在有關印象派的年表中均有註明。本書簡集就有塞尚給左拉的最後一封信：

親愛的愛彌爾

我剛收到你誠懇寄給我的《作品》。感謝魯龔‧馬卡爾叢書作者的回憶見證，當我想起昔日歲月的時候，允許我為此握手致意。

一切都因你而湧現飄逝的日子。

保羅‧塞尚

上列這封信看來不像絕交函。不過因為是史料整理，公認是塞尚給左拉的最後信函。而有兩人斷交的結論。針對這一點，筆者的看法是保留的，認為有心結而

疏遠可以說得通，絕交應還不至於。否則塞尚不會在1902年九月獲知左拉去世的消息，嚎啕痛哭並整天自我關閉在畫室中。終其一生，除左拉之外，塞尚又哪裡能找到如此刻骨銘心的友誼？

其五是，自1864年立志當畫家一直到死為止，塞尚專注於繪畫創作的研究，但他不善高談闊論，也不喜成群結派的運動，更不適應熱鬧喧嘩的場面。正當印象派經由團體展的運動累進而蒸蒸日上之際，塞尚欲沒有陶醉在恭逢其盛中，反而離開巴黎回到故鄉艾克斯去離群索居的埋首作畫。這主要是由於塞尚的繪畫觀逐漸成熟，而發現與印象派同道有所不同，為了堅持己見，有必要遠離新思潮漩渦，恢復孤獨而單純的環境，全心鑽研獨自想要解決的繪畫課題。塞尚與印象派同道一樣都熱心現場寫生，最大的不同是塞尚認為大自然的啟發不只是光與色彩的交織而已，而是潛藏更豐富、更值得深入發掘的造型奧祕。

塞尚所留下的書信，絕大部分都在禮尚往來中談論生活細節，現實遭遇及往事心情及感受，要不然就是有關畫壇中所接觸的人、事、物的種種際遇。真正談到繪畫思想的是晚年與年輕朋友通信，這些侃侃而談留下了非常具有參考價值的珍貴史料。塞尚晚年，不但思想成熟，創作風格也鮮明獨樹一格，逐漸贏得後起一輩具有新頭腦的畫家欣賞與景仰，紛紛接近他，跟他交換意見、請教問題，如加斯克（詩人）、奧蘭舍（詩人）、卡莫凡（畫家）、德尼（畫家）、貝那爾（畫家）……等等，塞尚就跟這批後起之秀成為忘年交，尤其是與新興那比派畫家埃米爾・貝那爾的通信筆談，最值得重視，不妨看看如下的切片：

> 庫杜爾（Couture）對他弟子說：「常去！」亦即說「去羅浮宮！」但是，在看了掛在羅浮宮的巨匠作品之後，必須趕快到戶外與自然接觸，將一些本能、我們內在的藝術情感賦予生機。（給查理・卡莫凡的信，1903）

> 請允許我重複我在此對您說的事情：請藉由圓柱形、球形與角錐形來處理自然，一切都放入透視法中。總之，請將每個對象的角、每個平面都向著中心集中。平行於水平線的線條擴大開來，亦即給予自然一個斷面，亦即，假使您更期待的話，全知全能而永恆的天父擴展在我們面前這種光景的斷面。相對於水平線，垂直線條賦予深度。（給埃米爾・貝那爾的信，1904）

> 我緩慢工作著。自然對我是如此複雜；所能獲得的進步卻無限。必須仔細看模特兒，好好正確感受；再者以高雅且力道來表現自我。品味是最好的裁判，然而擁有者稀少。實際上，藝術只與極為少數人對話而已。

> 藝術家必須輕視不具個性的知性觀察的意見。藝術家必須再次質疑文學

精神，這種文學精神實際上如此往往使畫家遠離真正道路——亦即遠離自然的具體研究——以至於長時間迷失在捉摸不到的思辯中。（給埃米爾・貝那爾的信，1904.5.12）

畫家必須完全努力於自然研究，並且努力於生產成為一種教育的一些作品。關於藝術的一些閒談幾乎是無用的。在其固有職業上，充分報償是使工作進程得以實現，而非是愚蠢者的理解。

文學家以他們的抽象思想來表現自我，相對於此，畫家則以素描與色彩的方法，使他的一些感覺與知覺得以具體化。人們對於自然不論如何謹慎、誠實與順從，都不為過；但是，人們對於模特兒，特別是對於自己的表現手段，多少一直都是主人，因此，洞悉眼前東西，並且以最可能的邏輯耐心地表現自我。（給埃米爾・貝那爾的信，1904.5.26）

即使不用調和與色彩，我們也能畫出好東西。擁有藝術感覺也就夠了。——然而，無疑地，這種感覺正是中產階級所討厭的。因此，學院、年金與勳章只是為愚蠢者、滑稽者與流氓而設立。不要藝術評論，去畫畫吧！如此才有救。（給埃米爾・貝那爾的信，1904.7.25）

如果官方沙龍依然如此衰弱，乃是因為他們只是在作品上顯示多少因襲的手法而已。應該給予作品更多個性感動、觀察以及性格。

羅浮宮是教導我們閱讀的一本書。但是，我們不能只滿足於記住我們著名前輩的優美畫法。為了學習優美的自然，我們必須從中擺脫，努力從自然中抽出精神，依據我們個人特質來表現自我。（給埃米爾・貝那爾的信，1904年星期五）

最後，我事先告訴你，身為畫家，在自然之前我變得更加明白。只是，就我而言，實現自我的感覺一直都相當辛苦。假使我沒有這種卓越的豐富色彩——這種色彩賦予自然生氣——我將無法達到五官所發展的這種強烈度。在此，河流週邊，題材變多。即使主題相同，從不同角度去看，將提供給我們更富興趣的習作主題。（給兒子保羅・塞尚的信，1906.9.8）

現在比起以前，更為了解事物，我想更能朝著正確方向進行。如此長的探索與追求而來的目的將可以到達吧！我期待那樣，但是在這個目的尚未達到之前，某種茫然的不安感依舊存在，或許只有在到達目的的彼岸才會消失吧！……

我一直向著自然探究，似乎緩慢進行著。如果你在旁邊該多好，因為孤獨一直有些沉重。……

請原諒我反覆對您說的相同觀點；但是，我相信我們藉由自然探討所看到與感受到的邏輯發展。訴諸於手法或許是其次的。對我們而言，這些手法不過是為了到達使大眾感受到我們自身感受到的東西，不過是為了達到讓我們接受的簡單手段而已。我們所稱讚的偉大人物們也只是做這個而已。（給埃米爾‧貝那爾的信，1906.9.21）

　　以上列舉出的繪畫觀筆談中，最重要的觀念無疑出現在1904年五月十日寫給貝那爾的信中所透露，塞尚點出了「以圓柱形、球形、圓錐形來處理自然」的主張，這是前所未有的創見，後來被大事發揚而成為美術史上最具啟發性的經典理念之一。由此導出了以簡單幾何形體分割與重組自然的立體主義。塞尚之所以會提出突破性的創見，顯然是基於深入觀察與研究自然所悟出的造型結構邏輯。然而仔細觀察塞尚的言論及畫作，又令人感覺到所謂「以圓柱形、球形、圓錐形來處理自然」並沒有全然落實於創作，無論從靜物、人物或風景等題材的畫都是如此。雖然塞尚隨著年歲及歷練的增長，個人的創作風格益加鮮明突出，但他始終維持一貫的信念——接觸自然，觀察自然與研究自然。直到逝世前一個星期仍然拖著疲憊的身心在戶外菩提樹下寫生，然後精疲力盡地倒下。

　　塞尚奮鬥到生命黃昏給予後生晚輩的開示，是要他們擺脫對過去大師的盲目因襲，強調直接面對大自然的感受與研究遠比來自羅浮宮的印象及美術史的知識更為重要，同時也是與文學有所切割以回歸自然，體驗出具有個人性的知性觀察。

　　但是，從觀察塞尚死後產生巨大影響力開拓出的嶄新局面，卻與塞尚生前所堅持的信念大相逕庭。由塞尚啟導出的立體主義以至抽象主義浪潮所及，皆不約而同在致力遠離自然、擺脫自然及捨棄自然以鞏固繪畫獨自本位的工作，其主要意義在徹底純化繪畫造型語言的革命，如此現代主義擴張發展的世紀，恐怕出乎塞尚生前的預料。因此所謂承先啟後的歷史演變邏輯，是值得再深入研究的課題。

　　貫穿從塞尚相關書簡所歸納的五點心得，可以重新建構塞尚的歷史形象。依我看來，塞尚其實是西洋美術史上一位相當幸運的大師。他出身在富裕的家庭，從小一直成長在父親雄厚經歷實力的呵護之下，可說從未受到貧困所迫。他的青春期又落在新時代的開拓期，從18世紀以來的啟蒙運動所倡導的理性與科學的觀念逐漸掃除了傳統成見及迷信的積弊，實證主義哲學的崛起，更鼓勵藝術家勇於擺脫形而上的教條，改以觀察及實驗來了解世界，在此腳踏現實探求自然真相的風氣衝擊下，學院主義的金科玉律及官方沙龍的權威性均面臨了嚴峻的挑戰。同時中產階級也漸取代封建貴族成為文化的支持階層。1861年，塞尚來到巴黎，正好

是浪漫主義及寫實主義過渡到印象主義的時機。塞尚進入人才薈萃的大都會，就即時獲得機會被引介入走在時代前端的繪畫團體，受到新觀念的薰陶，並躬逢其盛的目睹德拉克洛瓦及庫爾貝的展覽，聆聽華格納的音樂，更可貴的是得到至交文豪左拉的多方支持及鼓勵。塞尚雖然起步根基較弱，但他的冷靜，用功及特有的創作氣質，即時得到馬奈、莫內、畢沙羅、雷諾瓦等這些有份量的同道們的認識及肯定。即使在官方沙龍展的一再落選及參加印象派團體的出品受到抨擊與嘲諷，也不足以阻礙他的繪畫研究進程。更何況既有體制的糾葛，並不影響他的現實生活。使他能堅持自己的繪畫信念不懈的努力。

在與當代的同道相較之下，塞尚最出眾的地方是他發現了問題，而此問題乃是美術發展史上居於關鍵地位的，那就是務必在新的時代重新建構繪畫的堅實形式。他初到巴黎時特地到羅浮宮觀摩，對於古典大師普桑（Nicolas Poussin, 1594～1665）名作上所呈現微妙平衡感的畫面結構，甚為傾心，曾經加以臨摹。但他不想追隨普桑從古典金科玉律的研究與應用中形塑繪畫的結構。他認為應回到可接觸可觀察的自然現象層面上探尋嶄新的造型結構法則。當印象主義運動聲勢逐漸上揚之際，塞尚就獨具慧眼地看出了潛在的危機，印象派繪畫一意沉醉在光與色的搬弄而模糊了造型，鬆散了結構。因此，有心將他發現的問題帶回到孤獨而自在的創作環境中加以研究解決，我想這就是他毅然離開巴黎而回到故鄉艾克斯的原因。塞尚就從面對自然寫生來探索潛藏於造化中的造型結構的平衡奧祕。繪畫基本上是固定性的平面，因此在既有的物理條件下，僅能表現單一視點下的自然景物，傳統的繪畫均經由透視法、解剖學及明暗法等來經營具有三度空間的立體錯覺繪畫。塞尚同樣必須面對將存在於三度空間的景物搬進二度空間畫面的問題，但他不全然靠營造錯覺的手法。他全方位的觀察自然，而不侷限在單一的視點，而致力多重視點的綜合，他所重視的是整體結構的效果，無論人物、靜物或風景的題材，逐漸拂拭了細部的描寫，著重大而化之下色面與色面的整體關係，賦彩的筆法也就不依客觀題材的殊相來調整，而是以類似的筆觸去統馭描繪整體畫面，產生一種貫穿畫面空間的韻律感。到了晚年，塞尚畫面上的題材景物漸被層層色面所分解，而產生色面環環相扣的緊密組織結構。尤其是著名的「聖維克多山」連作，更顯示了對同一題材進行不斷探索，研究性質的濃厚意味。這一系列的連作充滿了多重而豐富的啟發性。

塞尚晚年寫給年輕朋友的信中表示對「擁有獎牌與勳章的流氓畫家」的卑視。並斷然認為：

學院、年金與勳章只是為愚蠢者、滑稽者與流氓而設立。

塞尚真的罵得好，對於沒落陳腐的權威頭銜，塞尚絕對有資格加以鄙夷地譴責。因為新時代的前鋒菁英已經要恭送他一頂實至名歸的榮耀桂冠。新興的獨立繪畫團體「那比派」（Nabis）主要成員之一的年輕畫家牟里斯・德尼（Maurice Denis, 1870～1943），基於對塞尚的崇仰，特地創作了一幅近兩百號的巨型油畫——〈向塞尚致敬〉，送到國家美術協會的沙龍展公開展出，畫面上的焦點是塞尚創作於1880年的〈靜物〉。〈靜物〉周圍環伺著魯東（Odilon Redon）、烏依亞爾（Vuillard）、魯塞爾（K. X. Roussel）、沃拉德（Ambroise Vollard）、德尼、塞呂希埃（Sérusier）、梅爾里奧（Mellerio）、蘭森（Ranson）、貝那爾以及牟里斯・德尼夫人（Mme Maurice Denis）等人。他們都是巴黎畫壇新時代的一時之選。德尼在1900年創作〈向塞尚致敬〉時，還不認識塞尚，可見創作是由於內在的真誠，而不是人情。塞尚獲悉消息，甚感欣慰的寫信向德尼致意：

> 根據新聞，知道您對我藝術的共鳴表白，出品為我所做的作品到國家美術協會的沙龍展。
> 請接受我最深厚的感謝之意，並代向圍繞在您周圍的各位藝術家轉達。

年輕的德尼馬上回函：

> 您寫信給我，深為感動。我知道您在孤獨生活中知道我〈向塞尚致敬〉引起迴響，對我而言並非是件喜事。我想，或許您應該知道，您自己在現代繪畫上所佔的地位。追逐您的讚賞聲音，年輕人們受到啟發的狂熱。我也是這類年輕人中的一位，他們有正當性稱呼自己為您的弟子，因為他們對繪畫的理解完全得自於您，而且這件事毋須我們怎麼承認，或者過度去承認。

這是一篇字字充滿敬意的真誠禮讚，絕對遠遠超越僵化體制所派生的獎牌與勳章。因為〈向塞尚致敬〉完成的那一年，已經面向永恆，成為美術史上的不朽篇章。收藏家紀德（André Gide, 1869～1951）收藏〈向塞尚致敬〉後寄贈給盧森堡美術館，後來在移交而典藏在巴黎的奧塞美術館。

生為畫家，能夠在有生之年親自體驗到新生代同道菁英創作智慧呈現的禮讚，

是多麼的幸福。但塞尚的幸福還不止於生前，在他死後留下的創作遺產，馬上受到風起雲湧的後進天才們的研究吸收，畢卡索與布拉克兩馬當先的透過突現語言切入塞尚創作核心，予以創造性的解讀，開竅而落實的首創分析立體派以至綜合立體主義，繼而再衍生義大利的未來主義，俄國的絕對主義（Suprematism）與構成主義（Constructivism），以及荷蘭的幾何抽象主義運動。塞尚的啓發影響很快的從巴黎—歐洲—國際而推演成龐大的系譜，終於贏得了「現代繪畫之父」的稱譽。

以上是筆者先睹爲快的閱讀有關塞尚的兩百多封書信後的感言，以此感言向讀者鄭重推薦《塞尚書簡全集》中譯本問世的意義與價值。全集共分初期書簡、印象派時期書簡、古典構成時代書簡以及晚年書簡四部分，讓我們能循序漸進翻閱塞尚生命成長的心路。一般說來，歷史人物所留下的書信，比研究它的專書論著，更爲平易近人，雖無精彩而高深的闊論，卻能在字裡行間流露出當事人的本性及原味。因爲信手拈來想到就寫的文字，較無虛僞掩飾，書簡執筆也較不可能預想到他的書信成爲後人細讀研究的對象。因而遺留的書札信函也就成爲研究歷史人物的第一手史料。從塞尚的書簡清楚地昭告世人，塞尚既非神仙，也非聖人，同樣有血肉之軀的天性及侷限，遇到困難會灰心喪志，尤其他與生俱來的不合群孤僻，令愛護他的同道困惑，莫內發現塞尚「討厭與不認識的人見面」（莫內寫給批評家傑夫洛瓦的信，1894.11.23），畢沙羅則認爲「塞尚有輕度精神病」（畢沙羅寫給兒子的信，1896.1.20）。同時塞尚與一般畫家一樣在乎名利，渴望成名，想認識有眼光的畫商，晚年時眼看畫價上揚欣然色喜，還特地安排兒子在巴黎爲他張羅經紀事宜，這是人情之常，無可厚非。塞尚獨善其身的孤僻，使他的現實生活顯不出動人的光采。塞尚生平書簡所透露的點點滴滴實像及眞情，是有正面意義的，那就是讓我們能從容將塞尚從神格化的雲端請回到人間來，感受到他平易近人的一面。塞尚對他自己的儀表及談吐乏善可陳也有自知之明，他在1896年給晚輩加斯克的信中就坦言：

> 我相信我能畫卓越的作品，即使我個人存在沒有受到注意。

針對這一點塞尚的確做到了。塞尚出眾的卓越，建立在他的專業本位上的堅持。他雖一直有入選沙龍展的企圖心，但始終沒有向既有的評審眼光及尺度妥協。他樂於參加印象派團體展，然而當他感到繪畫觀與印象派的朋友們有所分歧時，毅然離開巴黎回到故鄉走自己的路，他勇於孤獨及忠於自我理念的執著及努

力，終於累積出驚人的藝術厚度與力度，造就法國繪畫巨人的地位。相較之下，塞尚的至交摯友左拉開拓出另一番人生光景，除了文學專業的突出成就之外，其兼善天下的胸襟及訴諸實際行動的意志，使他能對他所處的時代投射出激勵人心的光與熱，因此左拉被推崇為法國的歷史偉人。其結果是塞尚的頭像登上百元大鈔封面。左拉則死後被送進國葬院安思。兩位普羅旺斯人各得其所地高居在應得的歷史定位。

　　本書簡集另一可貴之處是對於書簡中的人物、地名、事件或專有名詞等等，都有詳盡的附帶註解，往往這些附註比信文更有參考價值。這得歸功於中譯者的用心及功力。翻譯者潘潘教授為國內新銳的藝術學者，曾留學日本、法國，通曉日文、法文、德文、英文及拉丁文。使他能涉獵多種外文版本而豐富中文版的內容。他目前執教佛光大學，兼任亞洲藝術學會的幹事。平時治學勤奮，熱心國內藝術學的奠基工作，正著手東西方藝術經典名著的編譯工作。他在百忙之中仍能主動擔起此一繁重的翻譯與註解的工作。藝術家雜誌社欣然出版《塞尚書簡全集》乃是繼1990年出版《梵谷書簡全集》後又一重要的壯舉。我預祝在「現代繪畫之父」逝世百週年之際，《塞尚書簡全集》能獲得應有的成功。

原編者序

約翰・李華德

塞尚去世不到一年，埃米爾・貝那爾（E. Bernard），在法國梅爾庫爾出版社出版了《大師回憶》（Ses souvenirs du maitre），附有他收到塞尚的信。他的著作出版在秋季沙龍舉行塞尚重要回顧展之際，超過五十件架上繪畫與水彩。正是這個展覽將塞尚啓示給萊納・瑪利亞・里爾克（Reiner Maria Rilke），里爾克一封封信給太太，她本身是一個畫家。在閱讀貝那爾著作後，里爾克——以詩人的敏銳情感——這樣寫給她。

> 寫作的畫家，因此，不是一個畫家，藉由他的書簡將塞尚帶到在答覆繪畫主題中，自我表現。但是，當我們閱讀這位老人的一些信時，我們將會知道，他依然多麼停留在不靈活的初步表達中，而他又對此非常厭惡。他幾乎不懂得表達。他所嚐試的句子，滲透，糾結，突兀並且形成一些結，他拋下這些，熱情去世。【1】

顯然地，塞尚不輕易自我表白，同時也不是爲了出版而寫信。我初次出版這位畫家的書簡已經四十年了，我承認這是經過長期猶豫之後，才企畫本書的編輯。事實上，同時我必須承認，揭露這位畫家的內在思想對厭惡進入極端優柔且內心的猜疑生活的畫家而言，是一種褻瀆行爲。這是幾乎可以確定的事情，畫家如果還在世，應該不會同意出版他的書簡。他清楚區分創造作品的藝術家與私下的個人，前者是「一種教育」（un enseignment），後者只是周圍而聚集的朋友，他不多的通信正是寫給這些人。他寫給若亞香・加斯克的信這樣說：

> 我相信，即使我的私人生活沒有引起他人注意，還是可以畫卓越繪畫。的確，一個藝術家畫可能提升知性，但是，他的人應該不爲人知。

但這個人不太爲世人了解，而且人們注意到保羅・塞尚在近代藝術中所扮演的

巨大角色時，也就會損壞這種他所建立起來的藝術家與私下個人之間的明確區分。個人與藝術家共同進入歷史，人們將兩者包裹在傳說的厚網當中。這些傳說使得言語變形，使思想變質，讓人嘲笑其行爲，這種不當使畫家性格變得怪異。

在書簡集中，響徹著所有無限豐富與無法類比的豐富資質。年輕時代的書信上，即顯示出他的輕浮與蠻不在乎；在給左拉許多書信中則充滿率眞、友情深厚與感謝之念；然而當表現給畢沙羅時則充滿感情，洋溢著一種尊敬之意；當他給美術局長的信時則表現出傲慢；對於奧勒爾的信中則表現粗暴；對於亞希爾・安普雷爾或紐馬・科斯特則是眞誠的；對於他的父母則是堅定而含有尊重；當他寫信給母親時自己則充滿著自信；在給維克多・蕭克、羅熱・馬克思或者埃吉斯特・法布里甚而是客氣而幾至謙遜；當他給查理・卡莫凡則是寬大與作爲同道的親切（有時對埃米爾・貝那爾也是如此）；在給加斯克的信上時則是惶恐的、憂鬱而哀傷的；對他唯一兒子說話時，則是父親的慈愛。然而，除去他青年時期的信之外，常常可以給人感受到他專心所在；一切都似乎是在停筆後的僅有時間所寫的一般，一切顯示出他毫不停止地繪畫研究。

塞尚的最大苦惱或許與其是自己沒有被理解，——他慢慢地接近他要達成目標的自信—— 毋寧說是難以描繪內在湧現的感覺之實現。他時常感覺到實現不夠充分。左拉或許是長期以來唯一一位能夠洞悉到塞尚這種煩惱且如此豐富天賦卻又欠缺內在穩定的戲劇個性。因爲，只有他唯一一位以其友情與忍耐而在三十餘年間擁有與塞尚之間的信賴。因此，構成本書一半以上的書簡是給左拉的。塞尚的長幅動人的書簡上反映出誠實感情。這是爲藝術家卓越友情所建立的最恰當紀念碑。對左拉與所有塞尚所給與的其他人們而言，他們是這位孤獨者的精神支持，畫家對他們表現出眞實自我。爲矛盾所惱而絕不迂腐，不安而常對藝術充滿信念。粗暴而焦慮不安，然而卻以一種偉大情感與奇妙的清晰想法去訴說他的狂熱努力、目標與理論。這種奇妙的清晰最終超越了里爾克所意識到的一些困難。

這本書初次編輯時，出版於1937年，收藏二〇七封信，包含草稿與殘篇信，這個新編輯則包含二三三封書信，這些信中特別是給若亞香・加斯克的信，全部已經出版，還有給路易・奧蘭舍的全部信也如此。同時，附註與註解已經被斟酌增加，而且左拉給塞尚與給巴耶信的段落引用，塡補了因爲塞尚在1858年到1862年之間寫給左拉書信已然遺失而產生的空白—— 這些是最長與最多的給塞尚

註釋：
1. R. M. Rilke a Clara Rilke, Paris, 21 oct.1907; voir R. M. Rilke, Lettres sur Cezanne, traduites par Maurice Betz, Paris, 1944, pp.153-154.

的或者提到他的信——經由補足文獻後，插入合理位置。我們必須了解，出於偶然，保存了某些信與散失的其他無數書簡。

不辭辛勞而給幫助並出現在塞尚書簡第一版中的大部分人今天已不在人世。他們之間，我必須特別感謝塞尚公子與左拉公子、德尼斯·勒·布朗—左拉夫人，接著則是馬克·亞爾諾爾、艾德華·奧德、P·B·巴爾斯、加斯通·貝爾海姆·德·維勒爾、喬治·貝森、查理·卡莫凡、A·夏爾多、保羅·柯尼爾、吉勒默姪女J·德萊斯特、莫里斯·德尼、費利比安·費內翁、保羅·嘉舍、朱勒·喬埃、路易·勒·巴耶、莫里斯·勒·布隆、魯卡斯·里什唐安、皮耶爾·洛埃、法布里姪女魯道夫伯爵夫人、加貝姪女魯茲維耶、雷奧·馬許茲、呂西安與魯德維希一羅多·畢沙羅、M·藍波爾、克勞德·羅熱·馬克思、埃米爾·索拉里、里奧那多·凡特里、安布普羅瓦爾·沃拉德與札克夫人。

同時很感謝我的朋友亞德里安·夏普伊斯、雷內·于克、傑爾斯特·馬克與福里茲·諾沃特尼等人給我善意的幫助，同時也感謝倫敦藝術學院管理局允許我翻閱塞尚給埃米爾·貝那爾的信。

在此附加聲明下述的事情也是無益的，亦即某些研究不幸而無效，許多塞尚書簡因此沒有遺失而被保存下來。因此，我們無法在巴提斯特·巴耶——塞尚早年同窗——的資料中重新找尋，也無法在其他畫家亞爾蒙·吉洛芒、奧居斯特·雷諾瓦與克勞德·莫內等人資料中重新找尋。給古斯塔夫·傑夫洛瓦的書簡原件，被他引用在有關克勞德·莫內書上，現今已無法搜尋。查理·卡莫凡已經失去投寄給他的所有信；此外給朱斯丹·加貝的有關書簡，僅存一封。左拉也一樣，他必然收到更多信，然而沒有全部保存下來。塞尚雙親，同時他的妹妹們與兒子，並沒有保存他的信，而他兒子只提供畫家生前數週標記日期的信。

幾乎書簡全體已經依據原件複寫。然而我必須說明，我們忠實地重現一些畫家筆下所略過的錯誤拼音。的確，強調這許多小錯誤而引發的不快使得文字混淆並且容易改變企圖，然而它們的保持有其必須性。另外，為了更容易地思考文字，我想有時必須加上必要的標點符號；但是原始文本決不曾被改變。

對於提供這個出版與使其實現的複雜度的憂慮，沒有例外地，已經使我所能收集到的塞尚書簡獲得承認。在書簡的類似文件中，年輕時期書簡或許佔有一個地位正是一樣 ——長期與保管的大多數書簡——從沒有回應他的重要性，這些書簡一直無意處於第一位。但是，這種興趣不包含我個人對於這些文獻中的選擇。在於提出這些文獻的同時，興趣全然地將他們保存，我們仔細從中選取能讓著作有趣的東西。

譯者短言

潘襎

出版《塞尚書簡全集》對本人現在的研究工作來說是一大挑戰。首先在如此繁忙的教學與研究生活中，撥出時間翻譯這樣具有世紀性學術意義的著作，必須要有高度毅力與主客觀要素的配合。因此，從2006年三月開始即著手翻譯，原本預計半年完成，不料遷延到現在，原因無他，教學與研究耗去了許多時間，不得多次長時間中輟，每回到中斷處，總倍覺艱苦。然而，塞尚的特殊人格與其成就，總是不斷成為一種吸引我的動力之一。此外，本書得以出版首先感謝林惺嶽教授不斷敦促，使我不敢稍有懈怠；而藝術家出版社社長何政廣先生對此書的重視與不耐煩相關催稿，迫使我必須排除萬難來斷斷續續翻譯，即使春節期間也須在陪家人旅行各地之際，利用夜間校稿、推敲與品味塞尚的思想內涵。

再者，本書能夠出版與我海外求學生涯的經驗與交往有密切相關。1992年進入日本神戶大學碩士課程，出席塞尚書簡翻譯者池上忠治教授課席。先師池上教授是日本學界中法國美術權威之一，曾留學巴黎，對塞尚書簡進行仔細研究，三年之間，搜羅增補相關資料。本書中所藏巴黎國會國會圖書館珍藏塞尚書簡，即有他的成果，因此日文版是目前為止各國版本中資料最為詳實的譯本。然而當時我的研究集中於包姆嘉登的詩學與溫克爾曼的美術史學，對於塞尚那種獨特的自我表現的手法與塞尚的人格特質並不感到興趣。此外，本人留學巴黎第一大學與第十大學期間，1999年七月與畫家朱德群初次見面，相談甚歡，朱先生十分推崇塞尚，故而八月看見約翰・李華德編輯的《塞尚書簡全集》法文原版，閒時翻閱，對塞尚的心靈世界逐漸產生興趣，始有翻譯的念頭。歸國後，向何政廣社長提及塞尚去世百年出版此書的想法，何先生毅然同意出版，從2006年起開始關切並追蹤翻譯進度。

塞尚的大名為我們所耳熟能詳，然而他的心靈世界到底如何，如同李華德所說的一般，許多傳說使得塞尚真實面目受到扭曲、誤解，更增添許多謎團。塞尚之所以成為近代繪畫之父，在於他處於巴黎印象派運動的顛峰之際，毅然退隱艾

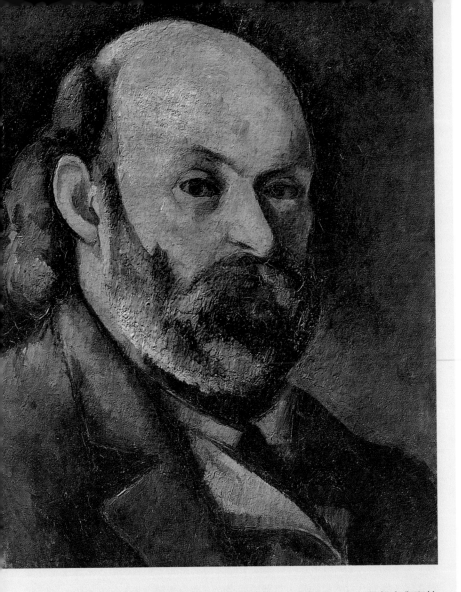

克斯，回到他的故鄉，遠離巴黎那種創造流行與樣式的漩渦，在一股毅力與堅持之下，最終得以獨立創造出對後世教誨的繪畫作品。塞尚是一個謎樣的人物，個性孤僻，然而卻又具有孤高而怯懦，內省又熱情的矛盾與對立性格。對他人格的說明，李華德在序言中的洞悉值得我們傾聽。畫家的存在與其周邊人物、時代氛圍與地理關係等的歷史事實似乎是美術史的基礎，然而近代藝術批評史的精神卻

塞尚 自畫像 油彩畫布 46×38cm 1882-83 莫斯科普希金美術館

26

並非是考古學梳理，而是進一步對於提升素材與美術侷限的精神性的批判研究、反省。我們看到塞尚透過自然表現自我的執著，絕非只是純粹美感經驗的問題，還包含著超越此種個人經驗的宗教性的內省特質。塞尚的課題不只是繪畫的問題，往往必須從精神層面去理解才能發現其透過藝術創作將凡庸現實的存在事實轉化為精神昇華的自我表現。藝術的魅力與迷人之處不是在於描繪自然，而是那種面對自然的自我表現時的視覺轉變與心靈試圖掌握永恆世界的那股情感。在此做過多論述，對於塞尚而言或許會是一種褻瀆，因為他是那麼具有個人特質的存在者，他畏懼陌生人，他極度保守，然而對於自己的才華卻又絲毫不隱瞞地表白。因此我們希望大家仔細閱讀他的信，否則將在缺乏諒解下，陷入過度猜測。

本書採用三國語言對照翻譯而成。分別為約翰·李華德（John Rewald）法文版的《塞尚書簡》、池上忠治日文版的《塞尚書簡》，以及馬爾格里·凱伊（Marguerie Kay）的英文版《保羅·塞尚書簡》（Paul Cézanne Letters）。法文為核心，日文、英文作為輔助判斷與校訂之須，然而增補部分如在缺乏法文文本對照下，則不得不依據日文原版，這些書簡部分出自於巴黎國家圖書館典藏，部分出自於日文版作者對於與塞尚交往的相關人士中的書簡中，提出有關塞尚相關事情的部分書簡。1962年（含62年）書簡中的非塞尚書簡，皆根據法文版與日文版中有關塞尚部分斟酌損益，進行翻譯，此後之書簡幾乎是日文版所增訂的最新資料。這本著作是本人翻譯著作中耗費時間與體力最多的著作之一。從宜蘭礁溪林美山的佛光大學研究室中，無數次地眺望龜山島的晚霞、曉霧與晨光，風雲聚散，讚嘆與惋惜，大地生命好像如此，周而復始，而個人體力與生命有限性卻不斷失落與糾結不清。個人努力與人類文明內在性的創造力相較之下，何其微薄呢？然而，存在如果說是一種意識的存在，又意識到什麼呢？有限與無限的難以比擬的差異，最終只有在尊重生命當下才能獲得對於文化創造背後的奧秘，對於自己才智的微薄也才能因此而釋然。

最後，本書的出版必須感謝內子媛芊對於我工作上的默默支持，自來工作繁忙，迫使不得時時夜宿研究室，以便靜心翻譯，三歲幼女潘蘐在晚餐後駕車返回研究室前，總會天真地問：「爸爸！今天不睡我們家嗎？」聽來五味雜陳。而回家的喜悅則是與長子潘暘討論三國、《資治通鑑》等有趣的歷史現象與作者筆下那種虛構的事實與歷史的弔詭。歷史的宏偉與自己的卑微，當我面對十一歲長子那種嚴肅態度時，不得不默然。讀塞尚書簡或許也可以由其個人的特質而洞見人類文明創造的滾滾動力，那種歷史創造的宏偉度與生命的光采！

最後，無數關心過我與支持我的人，因為他們，而使我得以安心研究，創造出些此成果，謹此衷心致意。

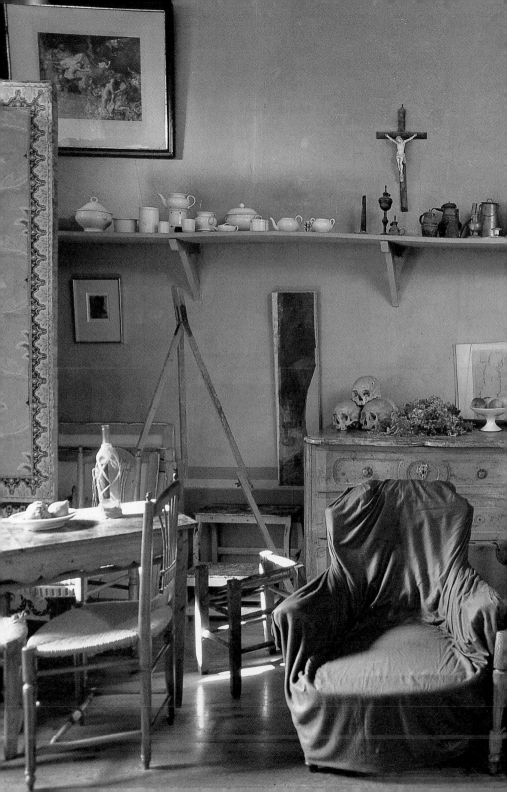

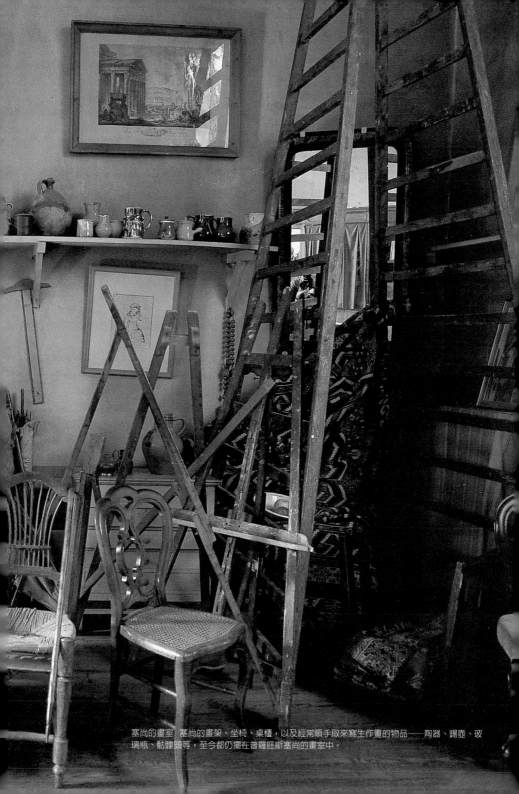

塞尚的畫室 塞尚的畫架、坐椅、桌櫃,以及經常順手取來寫生作畫的物品——陶器、錫壺、玻璃瓶、骷髏頭等,至今都仍擺在普羅旺斯塞尚的畫室中。

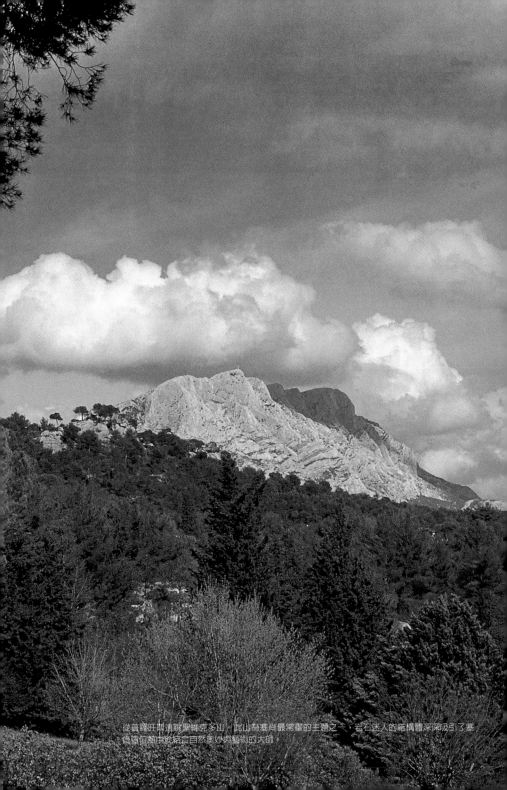

從普羅旺斯遠眺聖維克多山，此山為塞尚最常畫的主題之一，岩石迷人的結構體深深吸引了塞尚，傾情沉醉於於觀究自然奧妙與藝術的大師。

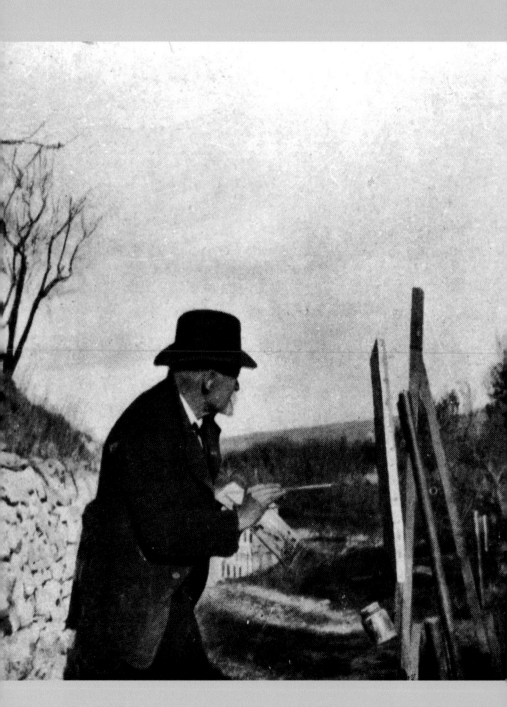

塞尚在艾克斯·安·普羅旺斯寫生情形　1904年1月

艾克斯近郊圖

凡例

1. 關於書簡編碼部分，只對塞尚書簡進行編碼，其他人書簡則不編碼，僅依據時間次序編排。

2. 原書發信地點與時間採用（）標示的場合，乃出自於推定，此種推測幾乎依據法文版，少數則參酌日文版的新資料。在必要場合給與恰當註解。

3. 加上〔〕者，乃是法文編者研究成果，讓讀者清楚該年重要事件及該封信的相關訊息。

4. 加（？）者，表示法文編者根據塞尚手稿判讀，卻存疑問者。

5. 人名、地名跟據法文發音標示，如有發音慣例則依慣例。

初期書簡
Cézanne Correspondance
1858-1872

愛彌爾·左拉（1840-
1902） 當時法國最著名
的小說家、批評家，著
作包括《娜娜》、《酒店》
等，長期致力於擁護印
象派，是塞尚從小到大
的好友。〈左圖〉

愛彌爾·左拉　1865年攝
影〈右圖〉

　　1839年一月十九日塞尚（Paul Cézanne）誕生於艾克斯·
安·普羅旺斯（Aix en Provance），爲富裕銀行家之子。1852年
進入艾克斯的布爾邦學院（Collége Bourbon），在那裡他很快與日
後成爲大文豪的愛彌爾·左拉（Émile Zola）結爲知己。左拉小塞
尚一歲，出生於巴黎，受教育於艾克斯。他們幼年相從的友誼關係，
維繫到1858年左拉隨著母親前往巴黎爲止，她母親是一位年輕義大
利機械師的未亡人。本書簡集收錄起自1858年左拉遷往巴黎之後，
左拉在巴黎學習之際也利用假期回到艾克斯。自從左拉離開艾克斯之
後，左拉與塞尚、巴普提斯·巴耶（Baptist Baille）密切通信。

1858年

1. 給愛彌爾·左拉的信

註釋：
2.由這句話可以推想，
4月9日的這封信似乎並
非是塞尚給左拉的第一
封信，但是以前的書簡
則不得而知。

3.亞爾克河是穿越靠近
艾克斯廣大山谷的小河
川。塞尚等三位友人喜
歡在此玩水。日後，塞
尚常常在鐵路的鐵橋
上，眺望著遠方的聖維
克多山，描繪這座山谷
風光。

艾克斯，1858年4月9日

你好，親愛的左拉

　　今天我終於提筆，

　　依據我的慣例，【2】

　　首先，從地方消息開始說起。

　　強風以激烈力道，

　　降雨城鎮，

　　亞爾克河（L'Arc）【3】岸的微笑

越顯豐富。
如同山脈
我們的綠色平原洋溢著春天，
法國梧桐花開，
綠葉為飾，
白色花束的綠色英國山茶花。

我剛見過巴耶（Baptist Baille）【4】。今晚去他鄉下的家（我說的是說那高個子巴耶）。接著寫給你。

季節多霧
陰霾
蒼白太陽
蒼穹中
眼裡已不再閃爍
紅寶石與乳白色火焰。

自你離開艾克斯以後，親愛的朋友，陰暗的苦惱令人難耐；我沒騙你，我發誓。我已不知道自己變成什麼人。痛苦，傻瓜，愚鈍。的確，巴耶告訴我，兩週內他高興地寄出一封書信到出色且偉大的你的手中，信中表達遠離你的痛苦與煩惱。—— 我真的想見你。暑假，我與巴耶（當然）想見你。屆時，我們去郊遊，進行先前三人已經定好的計畫；但是，我因你的不在而嘆息。

再見，親愛的愛彌爾：
不，乘著蕩漾的流水，
喧囂，疾行，
如過往的昔日一樣，

當我們的手腕，輕輕地，
如爬蟲類，
乘著流動的流水，

註釋：
4 . 巴普提斯 · 巴耶（Baptist Baille, 1841-1918）是塞尚與左拉孩提時代的玩伴。以後成為理工科學校教授，並且擔任巴黎第十一區副區長。他有兩位兄弟，其中一位是伊希多爾 · 巴耶，有時與這三位友人一同郊遊。

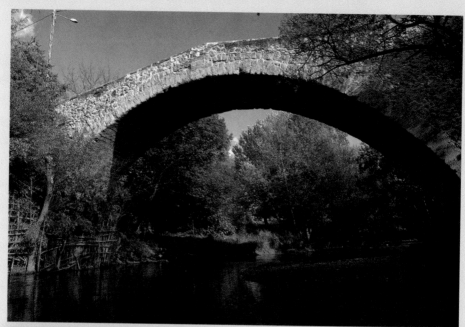

塞尚少年時代戲水的亞爾克河與勒‧特羅克‧索杜橋〈上圖〉
塞尚父親遺留給塞尚的雅斯‧德‧布芳度假別墅，後來成為塞尚的畫室。〈下圖〉

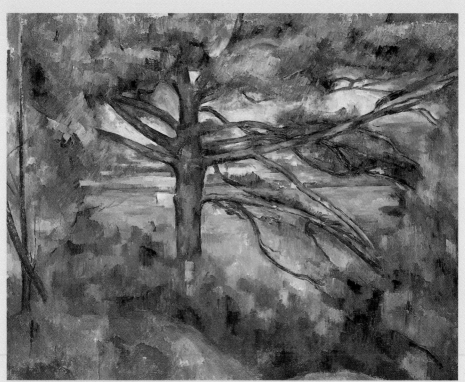

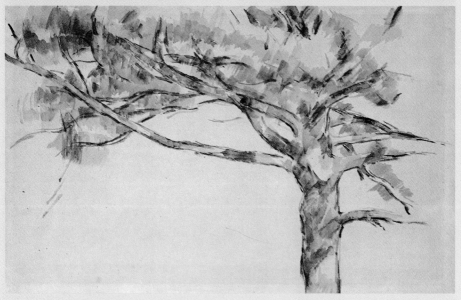

塞尚 大松樹和紅土地 油彩畫布 72×91cm 1890-95 聖彼得堡艾米塔吉美術館〈上圖〉
塞尚 大松樹 素描淡彩 27.7×43.7cm 1890 瑞士蘇黎世美術館〈下圖〉

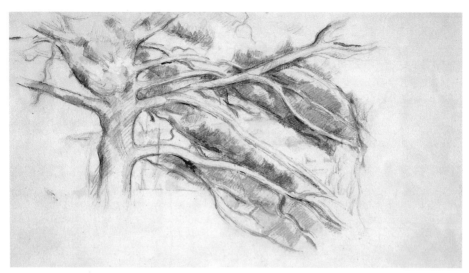

塞尚 大松樹 素描淡彩
33.5×46cm 1890-95
紐約大都會美術館

一同游泳一樣。

再見，美好歲月
葡萄酒助興！
大魚的，
幸運的釣魚！
我釣魚時，
在那清涼河岸，
我笨拙的線，
絲毫釣不到討厭的東西。

　　你記得亞爾克河堤防上，伸展樹枝，扎根到深淵的那棵松樹嗎？
綠色松葉讓身體免於太陽燠熱的松樹，啊！請眾神保護它，免遭樵夫
斧頭的悲慘砍伐！

　　我們想暑假你會回到艾克斯來。屆時，太棒了！太棒了！我們定
下了與以前一樣去釣魚的出色狩獵計畫！

　　如果天氣持續，親愛的朋友，我們將開始釣魚；今天天氣晴朗，
答覆這封信的今天是十三日。

　　菲布斯神（Phébus）繞著光輝燦爛的軌道，
　　祈求他的光波普照艾克斯。

未發表詩歌

正是森林內部，

當我聽見她的閃亮聲音，

歌唱，迴繞三次

魅力的小曲

伴著蘆葦笛的聲音。

我瞥見一位少女，

手持美麗蘆葦笛。

越是凝視，越是美麗，

我感受到甜美的顫抖，

因為蘆葦笛的緣故。

那個優雅是美好的，

她的碩美的腰，

在那戀情的雙唇上，

洋溢著優雅的微笑，

高貴的蘆葦笛。

我決定擄獲她，
斷然向前：
我溫柔出語，
對著這個迷人的人兒，
高貴的蘆葦笛。

妳不來嗎？
無法言說的美人，
來自雲彩的彼方，
為我帶來幸福？
可愛的蘆葦笛。

這個女神般的腰部，
這雙眼，這額頭，皆是，
誘惑的魅力，
在妳身上，皆如神祇。
可愛的蘆葦笛。

妳的腳步依然輕穎，
如蝴蝶的飛舞，
輕易超前，親愛的，
北風的吹拂，
可愛的蘆葦笛。

王者的冠冕，
並非不適於妳的前額，
我揣思妳的腿肚，
必然是美好的圓周。
可愛的蘆葦笛。

幸因這美辭，
她昏厥倒地，

塞尚 春天 油彩、石膏、畫布 314×97cm 1860-61 巴黎市立美術館〈42頁左圖〉

塞尚 夏天 油彩、石膏、畫布 314×109cm 1860-61 巴黎市立美術館〈42頁右圖〉

塞尚 冬天 油彩、石膏、畫布 314×104cm 1860-61 巴黎市立美術館〈43頁左圖〉

塞尚 秋天 油彩、石膏、畫布 314×104cm 1860-61 巴黎市立美術館〈43頁右圖〉

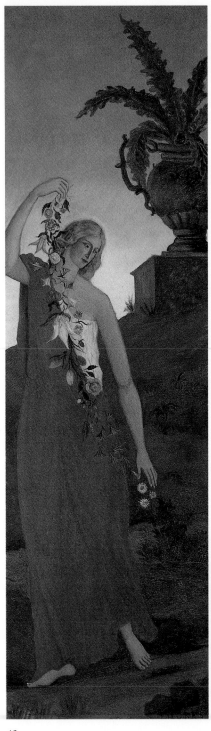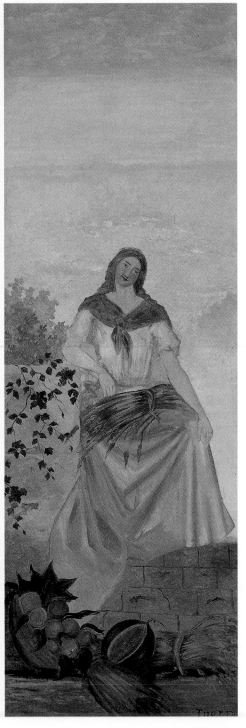

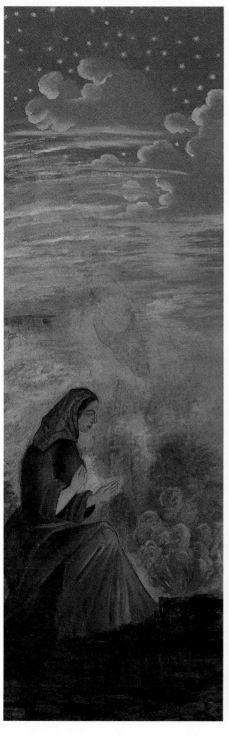
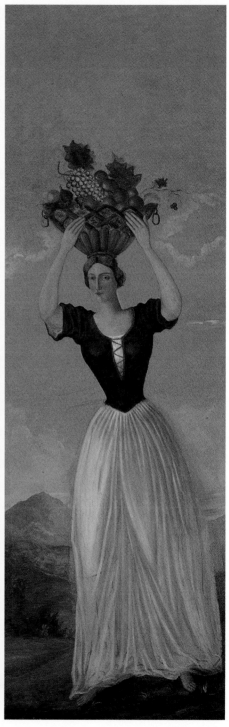

麻木之際，
我索視她的蘆葦笛。
噢，甘甜的蘆葦笛。

終於，她甦醒，
在我用力的努力下，
她驚狀莫名，
身體上，感覺到我，
噢，甘甜的蘆葦笛，

害羞，嘆息，
張開憂鬱的雙眼，
似用眼睛告我，
「我滿足這些遊戲。」
高貴的蘆葦笛。

歡愉的盡頭，
仍不傾吐：「夠了。」
感覺到我再次開始，
對我說：「再深些！」
親切的蘆葦笛。

我收起長矛，
十次，二十次之後，
但是，來自背部的擺動，
「您怎麼停了？」
喂，這把蘆葦笛。

艾克斯，4月14日

保羅・塞尚

請保重，最愛的左拉

追申：當你寫信給我的時候，你說，在你那裡天氣是否晴朗。不久後
見。今後，將不會再像以前怠惰。

44

註一：貝爾那波兄弟（Bernabo）、拿竹杖的雷奧（Léon）以及亞歷山大（Alexandre），據說，在巴黎的聖·巴爾貝（Ste-Barbe）中學（我不知道是什麼中學或學院）。我想探尋上述其他兩人，在下次書信中告訴你。（因為這封信已經蠹事連篇累牘），假使你見到貝爾那波兄弟，請代我問候。

註二：我已經收到你信中附上的深情款款的蘆葦笛。我很榮幸和著布瓦耶（Gustave Boyer）[5] 的低聲與巴耶的男輕音一同歌唱。

2. 給愛彌爾·左拉的信

艾克斯，1858年5月3日

> 離我而遠在巴黎的親愛朋友啊！
> 請為我解開困難的神秘謎題。
> 不道是否是個好謎題，但我確實知道，
> 為了做好東西，我做了。
> 但是，還不錯。假使你能了解謎題意味，
> 我將用郵件寄給你，的確！我將宣稱這是好的，並且相當好。
> 我知道那裡絲毫沒有任何矛盾。
> 因為我是謎題的作者，這就是理由。

你好嗎？我相當忙，唉呀，相當忙。正因此沒寄出你要的詩。你理解我，很遺憾我不能寫出如你那樣活潑、熱情與熱鬧的信。本來，我喜歡粗獷的筆調（我想說，如你的信，這是不能混淆的。）假使你猜中著名的謎題，為我寫下來，寫我想說的東西給我。請作其他給我，假使有時間的話。

把你的信傳閱給巴耶。同時我也傳閱給了馬爾格里（Louis-Pascal-Antoine Marguery）

註釋：
5. 古斯塔夫·布瓦耶（Gustave Boyer）是塞尚與左拉孩提時代的友人，塞尚往後為他畫數件肖像。參閱 V.130, V.131,V.132；布瓦耶日後成為位於艾克斯與阿維尼之間的埃基爾（Eyguières）城的公證人。

【6】。馬爾格里一如往昔刻板。

最近，天氣突然變冷。再見了游泳。

再見，我們美好的游泳，
洶湧河川的
微笑的河岸上，
在沙上滾動，
波濤，甚而夢中也
見不到的美好波浪。

紅色且泥濘的水，
泥土的岸上，
現在，帶走，
連根拔除的樹木，
捨棄的樹枝
河流的滾動。

冰雹已降下，
終於融解，
馬上流向，
那黑色的冰河，
大地似乎籠罩著
暴雨，
形成大溪流。

這是不成熟的詩歌。

親愛的，你知道或許也不知道，
我已感覺到突然的愛情火焰，
你一定知道，我鍾愛某人的魅力，
那是高貴的女性。
肌膚栗色，姿態優雅，

註釋：
6.馬爾格里（Louis-Pascal-Antoine Marguery, 1841-1881）是塞尚幼年朋友，有志於文學。發表一些通俗喜劇，以後成為艾克斯法院的訴訟代理人。

布芳農莊的北邊，塞尚
工作室的窗戶在東北角
20世紀　巴黎國立藝術
圖書館藝廊藏

她的腳小巧可人，纖細的手部肌膚，

多麼白皙，最後，處於激情，

我推想，窺視那女神腰部，同時

她的美麗雙峰如同雪花石膏，富有彈
性，

以愛情驅使。風一邊吹起，

薄紗裙子，顏色姣好，

讓圓形腿肚變成魅力輪廓⋯⋯

＊因為她戴著手套。

此時，我在家中二樓，巴耶面前。在他出現下，我寫了這部分；
我要求他寫一些話在這封信上：〔以下出自巴耶的手〕

你的健康美好，

愛情中，一直幸福，

沒有比戀愛更美的，

我期待於你的正是如此。

我通知你，當你回來，見到塞尚時，你將發現他房間的掛毯上，
裝飾著取自賀拉休斯與維克多・雨果的巨大箴言。

巴耶・古斯塔夫

〔以下再次出自於塞尚的手〕

親愛的朋友，我正演練大學入學考試。唉啊！假使我有入學資
格，如果你有資格，如果巴耶已經有資格的話，假使我們都有資格的
話！至少巴耶及格的話，只是：我將陷入漂流、沉默，沉溺、舒緩、
鈍化、虛脫狀態，至少如此。【7】

親愛的朋友，今天是五月五日。雨下得厲害。天上的傾盆大雨狂
瀉而下。

閃電劃破雲彩，

隆隆作響的閃電在天空滾動。

註釋：
7.塞尚在這封信上的預
言完全正確。他這次考
試落第，數個月再次參
加考試，及格。巴耶初
次考試及格，接著在馬
賽的理學部學習。左拉
數次失敗，以後放棄大
學資格考試。

兩尺深的水流過城鎮。神啊！對於人類罪惡的憤怒，無疑地以新的大洪水決心洗滌他們的邪行。這樣恐怖的天氣，還要持續兩天：溫度計僅只五度，氣壓計顯示著今天以及本週剩餘日子，大雨、暴風、暴風雨。所有城鎮居民都意氣沮喪，茫然若失的神情顯露在臉上。大家臉部緊繃，眼睛惶恐不安，手腕震動地緊靠著身體，如同深怕在人群中相互碰觸一般。每個人都去祈禱著；每個道路角落，人們看不到雨水拍打；年輕少女們已不在意她們的寬敞裙，向著天空叨叨絮絮地嘶吼著。城鎮壓抑著難以言說的歡喜，讓我眼花撩亂。從所有角落傳來的都只是「我們祈禱」（ora pro nobis）的聲音。我隨著厚顏的蘆葦笛與恐怖的哈里路亞，唱著「我的主啊」，或者某些虔誠地三次、四次或者五次「我的罪！我的罪！」因為幸運而一轉，統馭天上的三位一體上讓我們忘卻所有過去的褻瀆。

但是，我注意到某種極為虔誠的變化，眾神憤怒平息，雲朵消散。蒼穹，沈閃爍著七色彩虹。

<div align="right">保羅·塞尚</div>

3. 給愛彌爾·左拉的信

<div align="right">艾克斯，1858年……29日</div>

親愛的朋友

你的信給我全然的喜悅。接到信，感到心安。一種內在悲傷籠罩著我：神啊，我只想著向你提到的那個女人。我不知道她是誰；我數次在前往無聊的學校途中見到她；唉呀，我終至於嘆息，終究沒有表現在外，這心靈的嘆息，我不知道。

我相當喜歡你寄送給我的詩歌。很高興，你還記帕勒特（Palette）【8】河邊遮陽的松樹。如此阻隔我們的命運！我好想見到你來。假使我沒有壓抑自己，將向著天空發出「畜生！該殺的！他媽的」等一連串謾罵聲：但是，即使憤怒，也沒有獲得什麼，只能聽天由命。

的確，誠如在其他詩歌般作品上告訴我的一般（雖然我喜歡你關於游泳的詩歌），你是幸福的，的確你是幸福的，而我呢？我是不幸，我在沉默之中憔悴，我的愛（我所感受到的是戀愛）不知道如何表現出來。某種煩惱處處伴隨著我，有時滿飲一杯方能忘卻悲傷。我

註釋：
8.帕勒特是亞爾河邊的村落名稱。位於艾克斯與勒·特洛涅之間，靠近尼斯街。

塞尚寫給左拉的信1858
年某月29日

喜歡葡萄酒，現在更是如此。我半
醉，今後更將酩酊大醉，除非是意
想不到的幸運。啊！如果我能成功
的話，真是的，但是，不，我絕
望，我絕望，我是愚蠢的。

　　我的朋友！希望你看一幅畫。

西塞羅（Cicéron）發現不名譽
的市民卡其理那（Catilina），
的陰謀，迅速打擊。【9】

稱讚，親愛的朋友，言語的力
量
西塞羅打擊這凶途，
稱讚啊，西塞羅，燃燒的眼睛，
視線放射出激烈的憎惡，
顛覆史塔提烏斯（Statius）的陰謀組織，
這些可恥同類驚慌失措，
看呀！朋友啊，狠狠看卡其理那，
他倒地，持續叫：啊！
看啊，在這煽動者的手上，
拿著血淋淋刀刃，
知道的那種驚訝與感動，
看啊，犧牲所有觀眾前，
你看那軍旗，往昔戰勝非洲迦太基的
羅馬的緋色。
即使這個卓越繪畫的作者是我，
如此美好光景，我也顫慄，
每個字來自於西塞羅（我害怕，震驚）
所有血液洶湧地說話，
我已預測，並已相信，
你也感動這感人光景。

註釋：
9.附有插圖的詩歌。

塞尚 裸男背面 鉛筆、紙
24.1×17.8cm 1864-
65 美國紐約州漢米爾
頓市科爾蓋特大學匹克
藝廊〈左圖〉

塞尚 風景中的浴者 油
彩木板 1867-69 巴黎
國立藝術圖書館藝廊
〈右圖〉

此外都不可能有！
羅馬帝國絕非如此壯麗。
你沒看到隨風在空中搖擺的
騎兵羽飾？
看啊！看啊！那林立的槍枝
使猛烈抨擊的主人確立位置。
我相信，這首詩歌給你新的觀感，
告示外觀指出其內容。
「元老院，法庭！」這才是初次，
塞尚所舉出的天才想法。

啊！在眼中相當驚奇的壯麗光景，
在深刻驚訝中觀入。

我想以上蘊含這種卓越水彩畫的無比優美充分呈現在你眼前。

【10】

註釋：
10.這首詩歌也附有墨水
筆所畫的素描，並且還
加上水彩。

天氣晴朗，然而我不知道會持續多久。確實，這正是下列詩歌焦慮之處。

變成大膽的潛水夫，
撥開亞爾克河
的河水，
在此輕快的水中，
不顧危險去捕魚。

阿門！阿門！這詩歌了無新趣。
了無品味，
全無新趣。
毫無價值。
再見，左拉，再見。

在我彩筆之後，我的筆似乎無法說出什麼好事情。今日，嘗試徒勞。

一些森林精靈歌唱給你
我卻沒有十足優美的聲音。
田園之美也以口笛歌唱，
以我的歌曲吹出一點也不穩的節拍。

我要結束了，因為我只是在笨上加笨而已。

向著天空，我們看到笨拙的堆積，
隨著愚蠢，一同提昇。
已經夠多了！

保羅‧塞尚

4. 給愛彌爾‧左拉的信

51

親愛的左拉，你好：

　　我收到你想作詩的韻腳來信。寄給你下述的出色韻腳，請笑納。讀了幾次，值得讚嘆。【11】

révolte　Zola　métaphore　brun
récolte　voilá　phosphore　rhum

vert　bachique　boeuf　aveugle
découvert　chique　veuf　beugle

chimie　uni　borne
infamie　bruni　corne

　　希望你能用以上韻腳來作詩。第一，如果你穩重的莊嚴認爲有所需要，也可以將這些韻腳運用爲複數形；第二，順序任君需要；只是第三，我要求的是亞歷山大體；第四，我希望，不，並非希望，我期望你將所有東西，甚而是將左拉這個字置入詩歌。

　　在此記上我覺得不錯的詩歌，因爲那是我作品的緣故，——最佳理由是，我是這篇詩歌的作者。

小詩

我見勒伊德（Leydet）【12】，

乘坐矮馬，

拉頭驢，

意氣風發，

歌唱通過，

在法國梧桐下。

飢餓的驢，

焦躁不安，

註釋：
11.這封信的開頭以拉丁文書寫。

12.維克多‧勒伊德（Victor Leydet, 1845-1908）是塞尚與左拉的幼年朋友。以後成爲布雪‧德‧羅尼地區選出的參議院議員，他的兒子是一位畫家，日後陪伴塞尚走完人生最後旅程。

塞尚　泳者　水彩畫紙
12.7×12.1cm　1867-70
威爾斯國立美術館

伸向樹葉，

活潑而笨拙，

引著長頸，

恰好勾著葉子。

巴耶是獵人，

能力一流，

置入口袋，

黑色白尾鳥，

血跡斑斑，

即將變成燒烤。

左拉是泳者，
無懼划開，
清澈的波浪，
有力的手腕，
愉悦地伸展，
在柔美的河流上。

今天是濃霧的天氣。順道說，我剛完成小歌一首，如下。

神聖的酒瓶，
我們貽祝甜美，
難以言說的甘美，
讓我心靈美好。

在此，必須合著下列曲調來唱。

　　　　　　　　心愛的母親
　　　　　　　　讓我們讚賞她的和藹。

親愛的朋友，當你在信中告訴我時，我確信你將急得冒汗。

前額熱汗淋漓
被博學蒸氣包裹著
可怕幾何學，甚而吹到我身上的蒸氣。
（不要認真接受這個嚴峻污辱，即使我這樣來形容幾何學！）
為了學習，我覺得全身
化成水，在毫無價值的努力下。

親愛的朋友，當你寄給我上例韻腳的詩歌的話，

塞尚　釣魚　油彩畫布
1860-64

這是因為，韻腳的詩中，我覺得很可愛，

其他詩歌，的確無以倫比。

這樣一來，我將找尋其他韻腳，更為豐富，更為不恰當。在我如
同蒸餾器的頭腦中準備韻腳，製造，精釀。這將有新韻腳，空前的韻
腳，啊！產生複雜的韻腳。

親愛的朋友，這封信開始寫於七月九日，正好，至少，完成於今
天十四日，可悲的是，在我腸枯思竭的心靈中浮現不出東西。然而，
與你在一起，我的話題卻不缺乏，狩獵、釣魚、游泳，以及多種話
題，甚而也有戀情（說不清楚，我們還是不要接近這個傷風敗俗的話
題！）

我們的靈魂依然真誠，

以膽怯的步伐走著，

已經不再碰撞，

懸崖的邊緣，

因此，常常在這裡滑倒，

在這頹廢的時代。

我們已經不再承受，

在我天真的雙唇，

歡愉的杯子，

愛人的眾靈，

飽飲一杯。

塞尚 誘拐 油彩畫布
90.5×117cm 1867 費
茲威廉美術館

　　這首詩歌一氣呵成，在神祕中完成。我彷彿看到你閱讀這首令人昏昏欲睡的詩歌時的姿態。我可以看到你搖著頭（稍稍不清楚的姿態），說著：「對我來說，這完全不是詩。」【13】

<div align="right">完成於15日晚上</div>

讚頌你的歌曲

　　（我在此歌唱，似乎如同我們一起傾心於所有人生的喜悅，這也可說是悲歌，憂鬱的。讀了就知道。）

夜晚，坐在山麓，
我眼睛在原野的遠方徘徊，
我自言自語，何時一位伴侶，
來呢，偉大的神啊，舒緩我的悲慘，
諸多罪惡剛攻擊我的悲慘。
誰，與她一起，悲慘也使我輕輕覺得，
如同牧羊女般的可愛伴侶，
甜美的胸部，爽而圓的下頦，
圓的手腕，型態姣好的腿肚，
優雅的寬裙【14】，

註釋：
13.左拉在1860年8月1日給塞尚的書簡上，對於塞尚的許多詩歌，做了這樣的說明：「我的詩歌或許比你的詩歌還要純粹！但是，確實你的詩歌更具詩歌，且真實。我用頭腦寫，而你用心寫。你清楚說自己想說的事情。而我往往只是遊戲，或者只是美麗的謊言而已。……」

14.Crinoline，第二帝政時期所流行的裙子，寬大，下面用鯨魚骨撐開。

56

女神般的姿態，

惺紅的嘴唇

digue, dinguedi,dindigue, dindon

喔，喔，可愛的下顎啊！

就這樣結束吧！因為我真的沒有激情了。唉呀！

啊！詩歌女神啊！嘆息吧！因為妳的哺育者

連短歌也作不出來。

噢！學位考試啊！異常恐怖的考試！

考試官員，噢！那恐怖的臉龐！

假使通過，噢！說不清的喜悅。

偉大的神啊！我不知道作什麼才好。再見，親愛的左拉啊！我一直都離題。

<div align="right">保羅・塞尚</div>

我想起五幕劇，我們（你與我）將其命名為《英國亨利八世》。暑假，我們一起製作吧！

5. 給愛彌爾・左拉的信

<div align="right">（艾克斯）1858年7月26日</div>

親愛的朋友

　　寫信的是塞尚，口述的是巴耶。繆斯女神啊！請從赫利孔山（Hélion）[15] 下降到我們的靈感中，慶祝我們高中會考資格考試勝利。（說話的是巴耶，下週輪到我說話）

〔以下是巴耶手寫〕

　　這個奇妙獨創性相當符合個性。—— 我們想出許多謎題給你，但是命運百般作弄人。我來到詩歌的、幻想的、嗜酒的、情色的、古代的、生理的、幾何學的這位朋友這裡；他已經寫好1858年七月二十

註釋：
15.希臘文為Hélicon，相傳繆斯女神居住在此，同時也比喻為詩歌靈感或者靈感泉源，因為相傳詩歌靈感來自山側的兩股泉水。

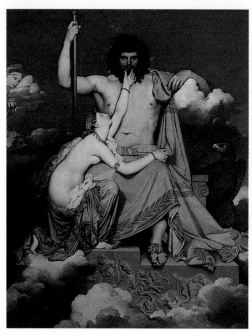

安格爾　朱庇特與希蒂斯
油彩畫布　327×260cm
1811　艾克斯·安·普羅
旺斯格拉尼美術館〈左
圖〉

塞尚仿安格爾的作品　素
描　23.5×15cm　1858-60
巴黎羅浮宮美術館〈右
圖〉

六日的日期，只有等待靈感。——因此，我給你一個，亦即開頭用德
文：他依據我的口述來書寫。與他修辭學的詞藻一樣，豐富地散播我
的幾何學花朵。（請允許我轉換語順，相信我們將送給您三角形與
其他類似東西）然而，親愛的朋友！毀滅特洛伊的愛情今日依然爲
惡；我相當懷疑他是否還戀愛著。（他並不同意）

〔以下是塞尚手寫〕

親愛的朋友，以大膽手法來編織不當文章的是巴耶（啊！空洞的
精神！）他的心靈只想這些，別無他物。你相當了解他。他今天依然
沒有改變，遇到恐怖考試之前，你知道他的瘋狂？喜歡頑皮與冷靜的
這種精神產生不具形式與空洞的想法。你知道，巴耶已經成爲理科的
入學資格者；他等著下個月十四日文學科的及格。——而我，我的考
試是八月四日。請全能眾神庇祐我不要在即將來臨的考試中折斷我的
鼻子。【16】我正努力著，偉大的神啊，在如此恐怖的工作中，我的
頭都都快要斷了。

我恐懼，當我一看到地理。
歷史、拉丁、希臘語、幾何反叛我：我看它們，威脅地，

註釋：
16.塞尚參加八月四日
的考試失敗，同年十一
月十二日則順利通過，
成為大學入學資格者。
成績為「相當好」。他
通知道次及格的書簡已
經遺失。請參照下一封
信。

因為這些監考官的銳利眼神

引發深深恐懼，直達心靈深處。

我的恐懼，逐刻增加恐怖。

我告訴自己：神啊！讓所有與無恥為伍的敵人，

煙消雲散。

祈禱，的確，雖沒有太過虔誠。

但是，主啊！請如我願。

在您的祭壇，我是一位虔誠僕人。

以每天的香，膜拜您的聖像。

主啊！請打擊那個惡意的人。

不是早已看到，他們聚集起來，

他們摩拳擦掌，準備要攻擊我們嗎？

請看，主啊！在他們殘忍歡樂中，

已經以眼睛計算著食餌的數量？

請看！請看！主啊！為什麼在他們的桌上，

仔細地組合著命運的數字！

不！不！請不要容許無知的犧牲

我在他們不斷增加的憤怒下跌倒。

請賜予潔淨心靈的聖靈！

他馬上深深廣佈光輝的智慧之光，

給他的僕人。

假使允許的話，在最後時刻，

您在此使我聽到呼喊祈禱文

承蒙，您，聖人與聖女，請讓我聽到

（在您恩惠的寄送中，在暗示下）

請讓我的誓願到達天上的伊甸園：

永遠，永遠，阿門！

　　這首詩歌荒唐得離題！你認為如何？沒有變形吧？啊！如果還有時間，想讓你看更好的詩歌。然而，不久將寄給你韻腳。向上天的主作些祈禱，希望學院授與我如此期待的資格。

〔以下是巴耶手寫〕

接著輪到我。我不想作詩來吞沒你。幾乎已經沒有可以談的了。除了我們等待你之外：塞尚與我，我與塞尚。我們引頸眺望。快回來：只是，我不跟你們一起狩獵。只是一起說話，我將不狩獵，只是跟著而已。我們重開聚會：雖然酒重了些，我還是帶酒瓶。這封信已經讓你無聊透了吧。我並不想寫得讓你這樣，然而卻是如此。

請代向令堂問候。（我說我們的原因是，三位一體只是一個人。）

握手致意：這封信的署名是由兩個原型構成。

巴塞尚爾（Bacézanlle）【17】

〔以下是塞尚手寫〕

你知道這個字是由兩個名字組合而成。親愛的朋友！當你來時我會鬍鬚留長。就這樣，我也等你，你有鬍鬚嗎？再見，親愛的朋友，我不知道，我到底有多笨……

6. 給愛彌爾・左拉的信

（艾克斯）1858年11月17日【18】

工作！朋友，只有不斷努力才能獲得勝利。

抱歉，朋友，原諒我！我，我有錯，但是，卻不是不可原諒的過錯。當你再次給了我書信時告訴我，我們的信必定相互錯過，——你不需為此焦慮——你是否收到來自我書房附有日期的信，亦即十一月十四日和韻的信嗎？

我想寫像十一月十四日信上所寫那樣的長詩，月底前等你給我的標題。假使收到讀了就能理解，否則就難以理解；但是世事難料，因此再次著急地寫信給你。我已經通過大學入學資格考，只要你透過十四日的信就能了解。信到了就知道事情。

莫名其妙，莫名其妙的六十萬炸彈！
我無法和韻。——你倒，我屈服，
六十炸彈的六十萬爆發。

註釋：

17.Bacézanlle是巴耶拼音加上塞尚的拼音。信。

18.池上版本指出，約翰・李華德國編輯的原著日期為13日，或許這是原著上的誤植，巴黎國家圖書館收藏的書簡記載為17日。然而實際上約翰・李華德1978年版則標示11月23日。在此暫且依據池上版。

60

心思過多，僅發一語。

我感覺，我必將早逝，
因為何以想這麼多呢？
我並非如此廣大，而無法滿足
這樣的想法，因此，早逝！

我也寫信給巴耶。【19】為了斷然、決定地通知他，我具有大學
入學資格。【20】嗯！嗯！

是！我的朋友啊，是我朋友！欣喜若狂，
這新頭銜，佔有我心，
再也無須拉丁、希臘語的餌食。
喔！相當幸福的日子，喔！相當幸運的日子，
如此華麗的頭銜頒給我；
對，我有大學入學資格，這是大事。
大量的希臘語、拉丁語！
對，身體內，成為入學資格的前提。

以修辭學來給予拉丁詩的素材，由我們以法語翻譯成詩歌。

漢尼拔之夢

宴會終了，迦太基的英雄，
使用過多萊姆酒與白蘭地，
搖擺、踉蹌，
喔！坎城的著名征服者，
昏睡於桌下：多麼神奇！
餐宴殘餘，驚人的瓦解！
英雄的拳頭一擊，桌布上，
大量流出葡萄酒。
大盤小皿以及空沙拉盆，

註釋：
19.這時候巴耶在馬賽理
學院繼續學習。

20.大學入學資格及格後
後，塞尚在父親的強烈
意志下，不得不進入艾
克斯法學院，同年登記
入學，出席聽講。

憂鬱地滾動，在清澈小河中
依然灼熱的褲子，可惜的損害！
可能嗎？滾滾諸公，令人顫慄的漢尼拔，
浪費，浪費國家的萊姆酒！
年老法國士兵，喔！多麼心愛的酒！
可能嗎？左拉，如此可怕的犯罪，
朱庇特不為這種可怕惡行而復仇！
漢尼拔可能喪失理性嗎？
甚而連朱庇特都拋到九霄雲外？
喔，萊姆酒？遠離如此哀傷的繪畫？
喔，潘趣酒，你適合其他墳墓！
不是那個凶狠的征服者給的，
手續完備的護照，為了直直從嘴巴進入，
筆直下降到胃的底部？
他讓你橫躺在大地上，喔，白蘭地！

只是，帶著四個隨從，無法彌補的恥辱，
無法洗刷，撒糞提（Sagonthe）的征服者，
躺在床上，睡眠與他的罌粟，
落下沉重眼睛上，休息。
他打哈欠，伸開雙臂，左側睡眠。
我們的英雄在放縱後睡眠。
令人畏懼的一群淺夢，
全力襲擊枕邊。
漢尼拔睡著了。——最老的士兵，
假裝成阿米卡爾（Amilcar），拿著酒杯。
站立的頭髮，隆起的鼻子，
鬍鬚極端濃密；
甚而兩頰有大傷痕，
使得臉部不定型的滑稽，
各位，這是阿米卡爾的肖像。
四頭白馬所拉的戰車，

拉著他：他到達，漢尼拔的耳朵豎起，

強烈地搖動：漢尼拔醒來，

已然大怒⋯⋯但是他平靜下來，

看著壓抑著憤怒的阿米卡爾的藍色的臉。「不肖子，不肖！

看吧！你使多麼純的葡萄汁溢出，

你！我的孩子！——知道羞恥！懂得害羞！

直到眼睛變白。無憂無慮苟活，

代替爭戰，可恥的生活，

代替守衛祖國的城池，

代替攻打不共戴天的羅馬人，

代替在德桑（Tésin），在特拉西梅（Trasiméne），在坎城（Cannes），

征服者在準備爭戰之前，

都一直與阿米卡爾為敵，

敵人最猛烈的攻擊的城市，

被迦太基領導的所有市民，

墮落的孩子！你卻在此花天酒地！

唉呀！你的嶄新緊身上衣都被醋、

馬德爾醇酒、萊姆酒給染污！多麼難看！

來！我的孩子們！學習祖先的典範，

遠離你，這白蘭地與那些淫蕩的女人們，

她們將我們的靈魂禁錮在枉梏下，

戒酒。極端有害。

只飲水，你將獲得新生。」

這些話，漢尼拔把頭靠在床上，

再次深睡。

你知道文體的出色地方嗎？

假使你不滿意，你是不懂的人。

保羅・塞尚

7. 給愛彌爾・左拉的信

艾克斯，1858年12月7日

親愛的朋友

你沒有告訴我生了重病，相當重的病。——一定要告訴我；勒克勒爾克（Leclerc）先生代替你告訴我這件事。但是，你已經康復了，真好。

在一些猶豫之後，——因為我向你告白，這個少年幾乎沒有引起我注意。——最後，我決定盡可能柔和地加以處理。亦即，我專心；但是無疑地，我並不懂得神話。即使如此，但是我懂得海克力士的冒險；然而你必須將這些冒險盡可能提高到這少年所作的最確定事實。我事先告訴你，我的作品——假使這件作品值得比無用之作還稱得上是作品的話——將是成時間練習、消化而完成的吧！因為，我幾乎沒有真正花時間寫〈少年海克力士〉（Pitot Herculeen）的冒險故事。【21】

> 唉呀！我循著法律這條彎曲的道路前進了。
> 並不是我前進，而是被強制而行。
> 法律，盤根錯節的彎曲的恐怖法律，
> 三年間，我的生命將變成恐怖！

> 賀里康（Helicon）、賓多斯（Pinde）、帕娜索斯（Parnasse）的三位女神啊！
> 請來，我請妳們來，慰藉我的不安，
> 請可憐我，可憐我終極的不幸，
> 雖然從祭壇旁將你拉開。
> 數學老師的枯燥問題，
> 他的蒼老、皺紋的額頭，慘白的雙唇，
> 黃土色的幽靈的慘白覆蓋物，
> 我知道，喔！九位姊妹啊！多麼恐怖啊！
> 只是，擁抱法律的資歷的人，
> 將失去你與阿波羅的信賴。
> 不要將過於傲慢的眼睛投向我，

註釋：
21.從這封信可以發現，上一封信中塞尚要求長詩的題目，而左拉似乎給予〈少年海克力士〉的題目。只是，關於這點還無法發現左拉的書信。貝爾尼亞版本的「左拉全集」中的《書簡集》二卷（1928）當中，有給塞尚1858年6月14日期的書信置於開頭，除此之外就沒有這年的信。

64

因為，我非有罪，而是不幸。

請回應我的聲音，去除我的不幸，

如此，我將永遠感恩。

你沒有聽到這麼糟糕的詩歌嗎？而非讀到。詩歌的女神永遠離我而去？唉呀！這些都是惡毒法律的罪過。

啊！法律啊！誰生了你，以多麼粗惡的腦漿，

創造六法全書，為了我的不幸？

這個無知的法條，往後百年間，

不在無知的法國該有多好？

可憐的查士丁尼法典的追尋者啊！

法令集的無恥編輯者！

到底是什麼奇怪的憤怒，什麼愚蠢、瘋狂，

使你顫抖的腦漿瘋狂呢？

賀瑞斯（Horace）、維吉爾（Virgile），塔吉特（Tacite）、盧善（Lucain），

以困難的文本，在八年之間，

給了我們恐怖，已經夠多了，

假使沒有把你加給他們，我們的不幸根源！

假使有地獄，假使留有位置的話，

天上的神啊！把六法的管理者拋向那裡！

請你調查美術學院的比賽。【22】因為，我堅持要參加比賽，即使支付多少費用，

假使沒費用，另當別論。

你知道波瓦洛（Boileau）的折斷肩胛骨，

去年在深壕溝中找到，

甚而石工們往下挖掘，在此，

發現他所有枯槁骨頭，他們運到巴黎。

這裡，在博物館中，動物之王，

註釋：
22.或許塞尚希望出品巴黎美術學院所舉行的美術比賽。

65

被排列在老犀牛的行列中。

接著，人們在其骨頭下方刻著，

「波瓦洛長眠於此，巴那斯山（Parnasse）的統帥。」

這個故事，都是真實，

你知道符合波瓦洛的命運。

以莽撞饒舌，讚譽過多。

路易十四，我們國王中最愚蠢的，

人們為了讚美這些國王，將一百個法國，

給與熱情的石工，為了這個挖掘物，

以這些字，記載著美麗獎牌，

「他們在壕溝中發現了波瓦洛。」

海克力士，某天，深睡，

在森林，因為涼爽而舒服，

如果沒有在美麗的綠蔭下的話，

如果他遭受狂怒的太陽，

從太陽照射出光芒，

或許他造成恐怖的頭疼。

酣睡。森林女精靈，

經過他的旁邊，……

　　我想繼續寫一些蠢事，然而就此罷手。請允許我停止這封信，如同剛開始的愚蠢。

　　　希望你無限幸運、喜悅與快樂；再見，請代我問候奧貝爾（Aubert）先生【23】，以及你的家人。

<div align="right">你的朋友　保羅‧塞尚</div>

追申：我剛收到你的信。相當高興；只是，我求你下次使用更薄的信紙，因為你已經造成出血般的損害。我的天啊！郵局人員的這個怪物要我付八司費用。那足以讓我寄給你兩封信。因此，使用更薄的信紙。再見。

註釋：
23.奧貝爾先生是左拉的祖父，祖母在他們尚未遷居巴黎之前，1857年去世於艾克斯。

8. 詩歌【24】

我優雅的瑪莉，
我愛妳，我祈求妳，
細讀妳情人們寄來的
書簡。

在你美麗的玫瑰雙唇上，
糖果滑動，
它比任何東西還要滑動，
不要掉了口紅。

玫瑰色的可愛糖果，
多麼溫柔的迴旋，
進入玫瑰色的嘴中，
多麼幸福！

塞尚手書 1859年1月17日

9. 給愛彌爾・左拉的信

〔書信前頭，描繪著鵝毛筆，題爲〈死神君臨此地〉。室內有五人圍著圓桌，但丁、維吉爾打開門，推向那裡，以下對話表現這樣的場景。〕

艾克斯，1859年1月17日

但丁：告訴我，他們在那裡咬什麼？

維吉爾：當然是一顆頭蓋骨。

但丁：天啊！多可怕！只是，爲什麼他們吸著討厭的腦漿呢？

維吉爾：聽著！你就明白！

父親：吃吧！就用那漂亮的牙齒，吃這個沒有人性的死人吧！長時間以來飢餓困擾我們！

長子：吃吧！

么子：我餓得要死，給我這個耳朵！

三子：給我鼻子！

孫子：給我眼睛！

註釋：
24.這段詩歌出於瑞士巴傑爾美術館收藏的塞尚青年時代素描作品的背面，由鉛筆書寫。年代不詳，也不知道送給何人。可以參照A. Chappuis：Les Dessins de Paul Cézanne au Cabinet des Estampes du Musée des Beaux-Arts de Bale, Olten et Lausanne, Urs Graf, 1962.

長子：給我牙齒！

父親：喂！喂！你們這樣吃下去，明天還留下什麼呢？孩子們！

我已經決定讓你的心顫慄，

拋出一個巨大且殘忍的恐怖，

藉由這個恐怖劇情所構成的怪異場景，

使最堅硬的靈魂震動。

我想，你的感動心靈，對於這些惡，

呼叫：多麼出色的作品啊！

我想，如此一個恐怖的巨大呼喊，來自於胸中，

看見單獨的影像，

使沒受罰而死的罪人

遭受永遠恐怖

痛苦的地獄。

我的朋友，朋友，兩週以來，

我們的通信已斷；【25】

偶然，疲倦使你憔悴嗎？

因為難耐的風邪而使你頭疼，

咳嗽使他倒在床上，

風邪不正困擾他嗎？唉呀！不舒服。

然而，比其他更糟的還要好的，

或許是慢慢吞沒你心靈的戀愛？

對！對！對我而言，我完全不懂，

但是，假使正是愛情，我想說的是，還不錯。

因為愛情，我深深認為，愛情不曾殺了任何人；

或許有時，愛情給我們些許苦惱，稍微的哀傷，

但是今天來，明天消失。

假使，即使不幸，不幸也將，他必定說，

假使有些可怕的大病折磨你；

特別是，我不相信不懷好意的眾神，

註釋：

25.在此前後並沒有發現左拉給塞尚的信。但是，根據1859年1月14日左拉給巴耶的信，1858年秋天到冬天之間，塞尚閱讀當年發行的米謝勒（de Michelet）的《戀愛論》（1' Amour），而且寫給左拉信上說：「米謝勒所說的愛，純粹且高貴的愛可能存在，但是極少。」

68

已經給了你，可惡，某種恐怖的牙疼，

或者某些其他更為可怕的蠢東西，

譬如，極端頭痛，

愛情苦惱從頭到腳遊動，

使你仰天發誓。

這將會是愚蠢；疾病是個傢伙，

不論是那種疾病，極端的憂鬱。

因為沒有食慾，不吃東西；

在你眼前，出現過任何甜美、吸引人的菜餚都是空的，

我們的胃不接受，

即是最美味，無數菜餚，最美味的：

　　　　美酒——因為我喜歡——到巴耶家中，

酒折磨我們的胃，

但是無妨；酒是好東西，

他能治療任何疾病。

喝吧！朋友，喝吧！酒是好的，

你的疾病馬上將會治癒，

因為，酒是好東西：兩次、三次。

偶爾，在元旦，你不是吃太多糖果嗎？

不也是如此嗎？因為過度的東西，

迫使你閉口，

同時讓你，唉呀，消化不良，

但是，夠了，而我？恬不知恥地自甘於愚蠢：

因為時間不斷地削去我們的生命，

而我們的日子衰減。墳墓貪婪，

恐怖的深淵貪得無厭

在那裡張大嘴巴。——被污穢的或者純潔的，

當我們日子到來，美德或者罪惡，

我們將貢錢付給無可避免的命運。

寫好上述東西已經數天；我自言自語地說，總是想再寫更好的給

你，爲了寄給你，我等待一些時日。但是，它讓我擔心，是否你將不再給我任何信。而我呢？對於這種沉默做了各種假設，實際上是愚蠢假設。或許我想，正是我投入到龐大的作品中，或許我推敲長篇詩歌，或許準備一些的確難以解開的謎題中，或許甚而變成某些軟弱無力的新聞編輯者；但是，如何反覆這樣的假設，你都不知道，做什麼，如何生存，如何吶喊，是否充滿精神等；我想寫長一些讓你疲倦，而在你一怒之下，你將與西塞羅一起吶喊：

到底塞撒西努斯（Cezasinus）【26】要我們忍耐到什麼程度呢？我答覆你，爲了不再讓你無聊，你必須儘快寫信給我，假使沒有嚴重障礙的話。問候你的家人，再見，再見。

保祿·塞撒西努斯（Paulus Cezasinus）

10. 給愛彌爾·左拉的信 [27]

(艾克斯，1859年) 6月20日

親愛的朋友

上封信我所說的，的確是這樣。因爲教皇的免罪卷與他們的大聖堂，使我相信自己錯了；但是，我愛一位朱絲婷（Justine）這位相當美麗的女子。然而，我卻不具美男子的光環，她一直轉頭就走。即使我送上釣鐘草花束，她閉上眼睛，臉紅。我想，我注意到，當我們在同條道路相遇，她掉頭，頭也不回地走了。關於這樣女子，我是不幸的，只是，覺得危險的是一天遇見三四次。更有甚者，我的朋友！有那麼一天，一位與我同樣是大學一年級的年輕男人，拉著我的手，那是你認識的塞馬爾德（Seymard），他告訴我「我的朋友！」同時一直走向義大利街：「我將——接著——讓你看一位溫婉女子，我們彼此相愛。」我想告訴他，這時似乎覺得烏雲籠罩眼前，感覺到幸運不再眷顧我，的確感覺沒錯；中午鐘響，朱斯婷從裁縫工作坊出來，而我呢？遠遠就看到她。塞馬爾德爲我作著手勢，告訴我「就是她！」在此我什麼都沒了！天旋地轉，但是，塞馬爾德緊拉著我朝向她，我擦過她的裙子，……。

從此以後，我幾乎每天都看到她；塞馬爾德一直在她身邊。……唉呀！我作了多麼愚蠢的夢，甚而我夢想，我的朋友！正是這樣：我

註釋：
26.（Cezasinus）塞撒西努斯是塞尚拉丁文的名字。署名也是如此。

27. 在最後一頁的背後，發現以墨水描繪的水泳，左上方則記載著署名與離別言語。

70

塞尚寫給左拉的信上所畫的速寫插圖　1859年6月20日

告訴自己，假使她不討厭我，我們一起到巴黎，在那裡我當藝術家，一起生活。我告訴自己，就這樣子，我們將會幸福，我夢想於繪畫，五樓有工作室，她與我，這時候我們由衷微笑。如同你知道我一般，我並不要求成為有錢人，數百法郎，我想生活就能滿足，但是對我而言，那是我的一場大夢；而現在，我是如此怠惰，只要喝了酒就能滿足。幾乎一無所成，如同行屍走肉，什麼都沒有。……

對我而言，你的香煙的確很棒！我一邊寫信，一邊抽煙；焦糖與大麥糖味道。唉呀！唉呀！就是她；她滑行，她飛舞，我的人兒，嘲笑我的事情，她翱翔在香煙的煙霧中，看！看！她或上，或下，或嘻笑，笑著我的事情。喔！朱斯婷啊！至少告訴我，妳不恨我。殘酷的是，妳作弄我，讓我痛苦。朱斯婷！聽我說，但是，她悄悄地消失，她上升，上升，一直往上，最後消失得無影無蹤。香煙從我嘴上掉落，接著，我睡著了：一時之間，我要發瘋了，幸而你的香煙，我的精神甦醒過來，已經十天，我沒有想到她，或者在過去地平線上，只看到如同我夢過的影子而已。

唉呀！能與你握手見面將會是多麼難以磨滅的喜悅呢？你母親告訴我，七月底你將回到艾克斯。如果我是一個出色的跳高選手，將會碰到天井！馬上我瘋了，天已晚，正是晚上，我想瘋了，但是什麼都不是。只是我喝多了酒，這時，在我眼前，我看見精靈們在我鼻端翱翔，飛舞，哄笑，雀躍。

再見，朋友，再見。

保羅・塞尚

11. 給愛彌爾‧左拉的信

艾克斯，1859年7月初

親愛的朋友

你將說：「喔！可憐的塞尚啊！
是怎麼樣的女惡魔讓你腦袋發狂？
以前，你走路多麼穩重，
現在，好事不為，惡言不說？
處於怪夢所引發的混亂渾沌中，
現在如在大海般，你迷失？
偶然，如同歌劇的舞者一樣，
看到多麼年輕寧芙的波洛卡家？
你沒有寫信，睡在餐桌下
在醉後，如同教皇的執事一樣，
朋友啊！用洛可可的愛來填飽，
用苦艾酒來打擊腸胃？」

腦中沒酒也沒女人，
我絕不相信只有水最好；
只要這樣你就能了解，我的朋友，
然而，即使是個小小夢想家，我特別看得清楚。

夢時，你絕對沒看到
就像在優雅形式的霧中，
猶豫不決的美，誘人的熾熱？
白天看不見，只有夜裡夢見，
就如同蒸氣般的雲霧之晨，
當太陽以無數光芒
綠色丘陵，湧現森林，
光波以藍色天空的豐富反射閃閃發光；
接著輕風隨之而來，
驅逐瞬間的晚霞。
正因此，有時我看到

塞尚寫給左拉的信　1859
年7月初

天使般的聲音那樣令人陶醉的存在，
只有在夜裡。朋友！據說，
早晨的新鮮光線，純粹色彩爭先恐後，
似乎對我微笑，我對他們伸手。
只是，靠近也無效，他們飛逝。
他們似乎昇到天上，被西風運走。
投以和藹的目光，似乎告訴我，
再見！我試著再次靠近他們
只是，徒勞，我想接觸他們也徒勞，
他們不見了——向著透明的薄紗
他們誘人形態的身體已經消失。

我的夢消失，回到現實
頹喪，滿心哀傷，
眼前我看到，幽靈聳立
可怕！怪物，正是人們稱為法律的怪物。

我想作夢之外，就是睡覺，我平凡的詩歌必定使你氣結吧！我夢見，我手中抱著，我的小蕩婦、我的女裁縫，我的小寶貝，我的俏姑娘，拍拍妳的小屁屁，還有其他，其他。

　　噢！污穢的學生！無恥的麵包屑！
　　噢！搖擺於古道的您
　　輕視所有，少有熱度而
　　使心中誕生某些崇高飛躍；
　　癲狂的批評癖好者推著您，
　　以如此輕微顫動嘲笑。
　　庸碌的學生！卻是狂熱的讚賞者，
　　可憐而呆板的維吉爾詩歌：
　　愚蠢領導所有腐朽學究的
　　盾牌庇護下的真正一群豬，
　　喜歡毫無道理的詩歌，
　　在你們之間如溶岩一般突然湧現的
　　無拘束的詩人，他打破所有桎梏，
　　如同小鷹周圍，人們聽到無數麻雀的喧鬧，
　　責難的惡言的人。
　　噢，氣量狹小的毀謗者，詭辯的神父，
　　您們以世俗惡言來辱罵他。
　　我已經讓您聽到醜蛙的真正合唱
　　所有歌曲以不準確音調對您們嘶吼。
　　不，我們從未看到的青蛙世界，而牠們，就像您們，先生，最愚
　　　　蠢的嘟嘟噥噥。
　　但是，請填滿您們愚蠢喧鬧的空氣，
　　我朋友的詩歌依然獲得勝利！
　　他們反抗你任何卑劣，
　　因為他們顯現天才的標記。

　　巴耶告訴我，高中生，也就是你的同窗們正想批評你獻給皇后的詩歌，我覺得相當荒唐。我發怒，然而稍微慢些，用上述的詩歌來斥

責他們。爲了形容嘲弄你
文學性文筆的認真詩歌而
氣喘吁吁，結語的部分氣
勢稍弱。假使你覺得不
錯，將我的問候轉答給他
們，假使他們想告訴我什
麼，請告訴他們，我在此
一直候教，假使他們有人
想打我，請轉告他們，我
隨時候教。

7月9日上午8點
　我遇到勒克勒爾克，
他告訴我，最年輕的，且
以前最漂亮那位M小姐，從頭到腳染上梅毒，此時入院，血淋淋的痛
苦之際。她母親過於淫蕩，才有這樣的哀歎，兩個女兒中的大姊，以
前很醜，現在更醜；另一個則纏著繃帶。
　喝著苦艾酒的朋友，問候健康，保羅・塞尚
　您的家人與奧夏爾（Houchard）再見。

12. 給愛彌爾・左拉的信

艾克斯，1859年7月末

巴耶沒寫信，或許他的心中
左拉啊！沒有你的影子。
恐怕，你對此有所不知，
今天，爲了寫信給你，他給我繩索，
我在他房內，向著他椅子，
我書寫這些詩歌，我腦袋之子啊！
我的朋友！我不信，沒有人要求他們，
因爲，那些詩歌的確使用全然呆板的方法。
雖然，想獻醜下述詩歌，

我們留心作詩歌頌你的榮譽：『膏油』是詩歌標題，
它的規則已污辱詩法。

頌歌

喔，膏油啊！你的恩惠的確無雙
值得以顯著名譽回報，
喔，照亮黑晚的你，
讚嘆吧！

不！不！沒有比美麗蠟燭還要美的東西
沒有比美麗蠟燭還要充分的照明
晝夜與世界都讚美你，
在詩歌中。

正因此，我以充滿虔誠的熾熱來進行，
在此，慶祝不朽的蠟燭。
為了使他不朽，沒見到
溢美的言語。

你的榮光相當閃亮，
照耀屁股的服務也光芒四射，
你的榮光產生崇高詩歌，
的確如此。

但是，發自言語，歌頌你的榮光，
毋寧是奧地利的軍隊。

〔以下為巴耶所寫〕

快來，快來，我的朋友啊！
塞尚厚臉皮想去（以下字句無法判讀）……。他想去那裡度過一週。
將這封信留我桌上，我將它寄給你。快來！快來！難以想像的怪物般
的有趣遊戲等著你。

再見，再見。寫信告訴我，關於你的入學【28】、出發與到達。

巴耶

13. 給愛彌爾·左拉的信

艾克斯，1859年11月30日

一、

親愛的朋友！
假使我延遲
給你使用if押韻
通知，令我非常擔心的
可怕考試的
最後結果。【29】

那是（我沒有精神作詩）我的考試從上週延期到本月二十八日週四。但是，我已經及格。

容易相信的事情，
兩科紅字與一科黑字。
因此，我想讓你安心，
不幸命運的狐疑不定中。

二、

《普羅旺斯報》將登載專欄上，
軟弱無力的馬爾格里的無聊小說：【30】
普羅旺斯，你對這新的不幸感到顫慄，
死亡的寒冷使血液凝固。

三、

（由於馬爾格里在《普羅旺斯報》(la Provence) 上發表的小說受到被批評，此處塞尚採用了艾克斯週報《艾克斯回憶報》(Mémorial d'Aix) 編輯戈（Gaut）【31】與圍繞著他的幽靈對話形式。馬爾格里名字代之以魯德維希的名字。甚而，最後附上語錄集，以說明戈在對話中所使用的各種新造語。）

註釋：
28.或許這是指左拉大學入學考試一事。1859年左拉參加資格考，筆試通過，口述不及格，譬如德語、歷史與文學；接著左拉到艾克斯渡過夏天，同時準備秋天考試，在馬賽考試。但是這次筆試就失敗了，於是放棄。

29.關於法律的考試。

30.根據左拉在1859年12月3日給巴耶的信上提到，馬爾格里小說的名稱為《小說與現實》。這時候，他是《普羅旺斯報》的編輯之一，在小說發表之前，曾經給左拉看過，左拉當時避免給予評價，實際上卻一點也沒有興趣。

31.尚－巴提斯特·戈（Jean-Bapituste, 1819-1891）是普羅旺斯的詩人與出版商，《艾克斯回憶報》編輯，同時也是梅雅尼圖（1 a Bilbiothèque Méjanes）書館館長。

親愛的朋友，現在我已讓你感到夠無聊了吧！請允許我結束這封愚蠢的信，再見，親愛的左拉，再見。問候你親屬，所有人，來自你的朋友。

<div align="right">保羅・塞尚</div>

追申：有什麼新消息，將寫信告訴你。現在為止，規矩與習慣的安靜一直都以陰慘翅膀包裹著我們的呆板城市。

魯德維希（Ludovico）一直都是一位充滿恐怖、饒舌與想像力的文藝家。

再見，我的朋友，再見。

14. 給愛彌爾・左拉的信

艾克斯，1859年12月29日

親愛的朋友

親愛的朋友，想作詩時，

在行的終了，必須押韻。

在這首詩中，為了完成我的詩，

假使一些言語無法巧妙轉用，

請不要為貧乏的韻腳發怒，

為了有用，只要棄置於地就可；

在序言之後，我就開始，我說，

今天十二月二十九日，我告訴你。

但是，親愛的朋友，今天我強烈自我陶醉，

因為高興說出一切想說的事情。

只是，必然高興得太早，

雖然我，押韻不足，

巴耶，我的友人，來拜訪我，

為了將此通知他，我很快寫給他。

但是，我覺得格律過於低。

必須將程度提升到品達羅斯的高度。

因為，我感受到來自天空的神祕感召。

我將張開詩人的雙翅，
以激烈的飛翔馬上飛昇，
我將接觸到天空的圓井。
只是，我怕我聲音的光輝使你目眩，
我將甘草片放在口中，
遮斷聲音的渠道，
不再被過於無謂的吶喊所困惑。

恐怖的故事

夜晚。──請注意，
暗夜，當天空沒有星辰。
夜晚更黑。漆黑之夜，
這個悽慘故事必定發生時，
正是無知的、前所未聞的、怪物的
從未聽過的故事。

撒旦，當然，在此必須扮演一個角色，
不可思議的事情，特別是我的話
人們一直都相信，我的話
在那裡，為了確認
我想告訴你事情真相。
請聽：午夜時分，
一切夫妻都在床上工作的時刻，
沒有燈火，但不是不熱。天氣熱。
夏天夜晚；天空的南北，暴風前兆，如同白色屍布，
在天空延伸無限的雲。
月亮撕裂白布，
照出我一個人的迷路小徑。
密集落下的一些雨滴，
道路濕潤。告知恐怖的疾風，
從南到北吹拂強烈的風；
我們在非洲看到的恐怖熱風，

將各種城鎮埋在沙堆下面。
向天空伸展的各種小枝的樹木，
自動在風中低頭。
安靜後而發生暴風聲。
森林的風的重複呼嘯，
使我心發麻。閃電，伴隨巨大恐怖噪音，
劃破夜幕：
被慘白光線所照射的生動光芒，
我看到精靈、地靈，神保護我，
他們飛舞、哄笑於樹木之間。
撒旦領導他們；我看到他，我的五官因恐怖而
凍結：他的熾熱瞳孔，
鮮紅發光；有時火花迸離他，同時頭部射出恐怖反光；
惡魔之舞圍繞著他迴旋著。

我倒地；全身冰冷，幾無生氣，
接觸到敵人的手下，顫動。
冷汗流遍全身，
想起身逃走，卻空乏無力
我看到一群惡魔，跳著他們的奇怪舞蹈，
逐漸靠近我。
恐怖的妖精，醜陋的吸血鬼，
逐漸靠近我，翻著觔斗。
他們充滿威嚇的眼睛看著天空。
競相擺出淒苦的臉部。
「大地！掩埋我！岩石！打擊我！」
我想吶喊，「喔！死者的居所，
存活之際接納我！」只是地獄軍團，
逐漸鎮壓那恐怖的迴旋。
餓鬼與惡魔已經磨牙，
他們在恐怖宴會上擺出前奏。滿足地，
露出貪婪的目光。

而我現在，……多麼震驚！

突然遠方響徹的馬蹄聲，

全力奔馳的馬匹嘶叫聲。

首先微弱，接著快速喧騰

靠近我，迅速奔馳的駕馭者，

飛舞馬鞭，聲音昂揚，

穿越森林的亢奮的四頭馬車。

此一聲響，魔軍瞬間煙消雲散。

隨著西風吹拂的雲朵。

我，再次自喜，半生半死，

我呼喊駕馭者：熱情的隨侍

馬上停住。接著，從簾幕中傳出

清新而甜美的嬌嗔聲音

她對我說「請上車，請上車！」我跳上車：

車門關上，眼前看到

一位女子。……我對自己發誓，

舉世無雙的美女。

金色頭髮，誘人的明亮眼睛，

她，在那麼一瞬間，迷惑我的心。

我身體靠近她的腳跟；

嬌巧動人的腳，圓腿；以大膽而罪惡的嘴唇，

我吻她那悸動的酥胸；

瞬間，我感覺到死亡的冰冷，

在我雙手中的女人，玫瑰色的女人

突然消失，變身

變成骨頭殭張的慘白屍骸：

骨頭作響，雙眼四陷消失……

屍骨抱著我，恐怖！……。驚恐的震撼

我醒來，注意到，葬送行列驅動著

失序的葬送行列，我去，我不知到哪裡，

很有可能我已死去。

左拉在自家的工作室 多那克（Domac）攝影

謎語

我的第一謎題，狡猾，

囓齒類的恐怖破壞者，

充滿詭計，一直厚顏在住舖邊

　　　徵稅。

第二，在學校，與香腸同樣，

舒服地填飽肚子。

第三，是飲料，為了消化需要。

在英國，晚餐後，每晚為樂。

以上三種被稱為神德之一。【32】

　　　　　　你的朋友，祝你健康。

　　　　　　　　保羅・塞尚

　　親愛的朋友，我與巴耶無法解出。如有真正答案，下次來信告知。關於我的謎語，我想倒不困難。

追伸：問候您家人。

　　　　　　　　保羅・塞尚

左拉給巴耶的信 【33】

巴黎，1859年12月29日

　　……你承諾明年來巴黎，我相信你；我將一週與你見面兩次，這樣多少可以排解憂愁。如果塞尚這傢伙能來的話，我們將借一間雙人房，過著波希米亞生活。這樣，我們將可以度過青春，然而現在我們卻很糟。請告訴他（塞尚），這些天我將給他回信。

左拉給塞尚的信

巴黎，1859年12月30日

親愛的朋友

　　我想回信，卻不知說什麼才好。眼前四頁白紙，卻沒有消息可以奉告……。

82

註釋：

32.答案是貓（chat）＋米（riz）＋茶（thé）＝慈愛（charité）。

33.1860年到62年之間的三年之間，似乎塞尚給左拉的信已經遺失。這段期間，塞尚的消息只有透過左拉以及巴耶給塞尚的書信來推想而已。貝爾尼亞版本的「左拉全集」中的《書簡集》中收藏有左拉給塞尚的書簡。我們從中擇譯出有關塞尚的部分。關於書簡年代問題，本書中採取亨利・米特蘭（H.Mitterand）所說的觀點，判斷為1859年。請參閱：Henri Mitterand: "la Jeunesse de Zola et de Cézanne: observations nouvelles" dans Mercure de France, février 1959, p.p.351-359.

……為了使這封信熱鬧結束，寫什麼好呢？激勵攻城，或者說繪畫、素描的事情呢？牆壁是混蛋，繪畫則被詛咒著！前者只有大砲才能摧毀，後者則父親握有否決權。面對城牆，你的怯懦在心底吶喊。「不能離得太遠！」一拿著畫筆，父親就會對你說：「兒子啊！考慮將來事情吧！有錢就有吃的，空有天才會死人啊！」唉呀！可憐的塞尚！人生好像是那個想轉向哪裡卻又不必然如願的球……。

你不是已經翻譯好維吉爾的第二牧歌，為什麼沒有寄給我呢？感謝主，我不是年輕小女孩，不會憤恨不平的！

1860年

左拉給塞尚的信

巴黎，1860年1月5日

親愛的塞尚

我收到你的信……〔略〕

你要我告知有關我情人們的事情，我依然在作戀愛夢。我的癖好是，早上抽著煙斗，想著過去與未來事情。你看這既不花錢，也不傷身。我還沒有見到維勒維耶（Villevielle）【34】。不久將有機會購買萬能鑰匙。關於卡特麗妮，母親最近定會寫信給她。……〔略〕

誠如你所知，我身無恆產。特別是最近以來，我充分覺得，我，已經二十歲，還成為家庭負擔。因此，決定作一些事情，自食其力。我想兩週以後，將從事在德克的事務工作。【35】你知道我，相當了解我愛自由，你理解必須努力以求解困。但是，我相信做一件壞作用，同時不會有好作用。我有許多時間，也能自己投入到喜歡的事物上。我不會遠離文學。── 人難以捨棄夢想。── 我試著將可能的少有長時間填滿於絲毫沒有半點疑問的使用上。……〔略〕但是，我一直沒變，我將一直是漂泊詩人，左拉是你的朋友。

註釋：
34.約瑟夫·法蘭斯瓦·維勒維耶（J.-F.Villevielle, 1829-1915）是出身艾克斯的畫家，塞尚與左拉的幼年朋友。師事畫家葛拉涅（Granet, 1775-1849）而成為畫家。這時候他在巴黎，隔年，塞尚有時到他工作室畫畫。

35.這是為了搬運塞納河貨運的倉庫。左拉在父親法蘭斯瓦·左拉舊友，亦即參議院顧問律師拉波的推薦下，找到了德克的雜務工作。獲得每月60法郎的低薪，這份工作持續不久。

左拉給塞尚的信

巴黎，1860年2月9日

數日來我感到悲傷，相當悲傷。寫信給你是為了排遣心中紛擾。我感到沮喪，……〔略〕思索未來，覺得如此黑暗，如此黑暗，

83

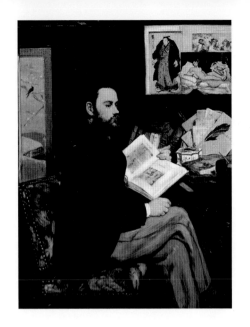

我驚恐地退卻。沒有財富，沒有職業，只有失望而已。沒人支持我，沒有女人，沒有朋友接近我。到處都只是漠視與輕視。你看，當我將他們放到天邊時，卻又出現在我眼前，你看，多麼惱人。……〔略〕有時我覺得愉快，正是想到你與巴耶的時候。從無數人群中發現到了解我心的你們兩人的心靈，就此感到幸福。我告訴自己，不論我們身分將來如何，我們持續保有相同情感；如此我覺得精神輕鬆起來。……〔略〕

馬奈 左拉肖像 油彩畫布 146×114cm 1868 巴黎奧塞美術館

左拉給塞尚的信

巴黎，1860年3月25日

親愛的朋友

　　我們時常在信中談論詩歌，但是雕刻、繪畫字眼卻幾乎沒有出現過。這是嚴重的忘記，幾乎近於犯罪。因此今天想來加以彌補。

　　因為修理而蓋上圍幕的尚‧固尚（Jean Goujon）的噴泉最近再次出現。位於昔日被稱為「奇蹟庭園」內，公園雖小，卻美麗，環抱著整座噴泉。……〔略〕

　　你知道阿里‧謝菲爾（Ary Scheffer）嗎？這位天才畫家去年去世了。如果說不知道他，在巴黎算是罪惡，在鄉下則是大大無知！謝菲爾熱情地愛著理想美。……〔略〕

　　以上四頁的說教與結論是為了──你盡力熱心學法律，必須使令尊滿意。但是還是要紮實地畫素描──嘴巴與勾爪──不是為了成為第二個寫實派，而是成為第二個尚‧固榮、阿里‧謝菲爾，而且為了能描繪出我腦中存在的某些插圖。【36】……〔略〕

註釋：
36.塞尚並不曾描繪任何左拉的插圖。

關於你為了寄送版畫或者是給我無聊書信而道歉一事，我敢說那是極端惡俗品味。你不認為這麼，那是你的進步，令我欣慰。我只不滿這件事情，那就是你的書信不如以前那樣長，那樣詳細。我耐心地等待，它們給我的卻只是一天的喜悅。知道吧！希望不要道歉。——與其是中止與你通信，毋寧禁酒禁煙才是。

你寫說相當悲傷：我也答覆相當悲傷。吹過我們頭部的正是世紀之風，不是誰的錯，也不是我們的錯。而是在我們生存時代的罪惡。接著你補充說，假使我理解你，你卻不理解自己。我並不知道你所了解的理解這個字是什麼；對我而言，正如下述：我承認你心中擁有善良心靈與偉大想像力。我在這兩大特質面前低頭。這就夠了；此時我理解你，給予你評價。什麼是你的缺點，什麼是你的迷惘，你對我而言都同樣。石頭沒有變化，並沒有從石頭的特質中抽出什麼。但是，人類都是一個世界，若想要分析一個人一天中的各種心情，卻是不可能。人們無法理解的，如果想要知道直至最為細微思考的話。但是對我而言，我不認為你有外表上的矛盾。我肯定你是善良與詩人。因此，我一直反覆著說：「我理解你！」

但是，愚蠢的悲傷！就大笑做結吧！八月，我們飲酒、吸煙與歌唱吧！懶惰也行，這樣就不會早死。人生苦短，所以我們沐浴陽光，高談闊論，將愚蠢想法視同傻瓜。如同我的鄰居一般，在日蔭下生活，不高談闊論，如同熊一樣生活，即使儲蓄小錢，死了也都一樣。

握手致意

你的友人

左拉給塞尚的信

巴黎，1860年4月16日

親愛的塞尚

復活節的週一，見到維勒維耶。那個懶惰傢伙以生病為好藉口邊邊地睡著。實際上，就是生病。……〔略〕

我的新生活相當單調。九點前往工作室，四點為止登記稅關申請書，謄寫書信，等等。……〔略〕

我收到你的信——不要過於感嘆命運，的確如你所言：因為，如

論如何，如你所說的一般：心上有女人與美這兩種愛的話，絕望將會是大錯特錯。……〔略〕

你寄給我的某些詩歌充滿著憂鬱的哀傷。人生早逝，青春苦短，而且死亡，在哪裡，在地平線上：……〔略〕

你還告訴我，好幾次你沒有寫信給我的勇氣。希望不要自私，你的喜悅與你的痛苦都屬於我。當你愉快的時候，我也愉快；當你哀傷時，使我的天空昏暗也無妨。淚水有時比微笑還要甜美。……〔略〕

你信中的其他句子同樣使我深痛。正如這樣的句子：「我喜歡繪畫，然而不會成功吧！等等。」你！不成功，我認為你是自欺欺人。我已經在上述提過了：藝術家身上存在兩種人，詩人與匠人。人生而為詩人，終於變成匠人。你有天才的光芒，這種天份是努力所無法獲得的，而你卻不感滿足；當你想要成功而去動動手指，甚而成為匠人也無妨。只是我要附加兩個字方得罷休。我已經告訴你要注意寫實主義。今天我想指出另一個暗礁，亦即商業。寫實主義者依然從事藝術——以他們的方式——以他們以良心從事工作。但是這些商人，早上為了晚上麵包而繪畫，他們心中覺得不安。……〔略〕

左拉給塞尚的信

巴黎，1860年4月26日上午7點

……〔略〕當我看到一幅作品，我除了知道分別黑色與白色之外，顯然無法判斷筆觸效果。我僅只於主題是否使我滿意，繪畫整體是否使我夢見某種美好與偉大事物，對於美的愛是否在構圖中顯示出來。總之，我並非只侷限於技術層面，我談論有關藝術本身，談論有關引導作品的思想。……〔略〕

上週日，我與謝朗（J.B. Chaillan）[37]一天，……〔略〕他每天到蘇伊斯（Suisse）[38]那裡，早上六點到十一點為止。午後在羅浮宮。實際上，他有勇氣。——唉呀！若你也在的話，……〔略〕追申：我剛收到你的信。這封信使我擁有某種溫暖的希望。你的父親變得有人性；不要反抗，好好做！請思考，這正決定你的未來，關係著你所有幸福。……〔略〕

註釋：
37.尚-巴提斯特-馬丟•謝朗（J. B. M. Chaillan, 1830-?）在埃斯克的素描工作室認識塞尚，在巴黎的一段時間與左拉一伙人交往，似乎是一位才能平庸的畫家。

38.關於蘇伊士工作室的事情請參閱1861年3月3日左拉給塞尚的書信。

左拉給巴耶的信

塞尚談到你的事情。他承認自己的過錯，對我保證將改變個性。【39】這件事情如他先前所寫一般，所以我想對於他的做法表示自己意見；但是，我想不需要等到八月你們就能和解了吧！【40】

左拉給塞尚的信

巴黎，1860年5月5日

……〔略〕你在兩封信中提到巴耶。我自己也想從前開始談談這個壯碩男人——他不像我們的正是如此，他的頭不同於我們用同樣模型鑄造的；他有我們所沒有的良好品質，同樣也有相當缺陷。

……〔略〕在兩封信上，你告訴我，我們再次聚會將如同遙遠的希望一般。「當我法律學習結束，或許你會告訴我，我得以自由做我自己覺得喜歡的工作；或許我能去巴黎與你相聚。」神啊！這不會是瞬間的喜悅吧！請你父親為你真正利益張開眼睛吧！或許，在你父親眼中，我是一名莽徒、瘋子以及將你引入對於理想之愛與夢的損友吧！即使你父親讀了我的信，也會嚴格責備你吧！只是，即使失去你父親的尊重，我也會與你一樣，高聲告訴他關於你的事：「長時間以來，我思考令公子的未來與幸福。我有無數理由為你解釋，我相信你應該讓他往符合個性所應走的道路發展。」……〔略〕

左拉給巴耶的信

德克，5月14日3點

……〔略〕首先從重要事情談起。——誠如以前告訴你一般，我寫信給塞尚，提到冷淡接待你的事情。在此傳寫，比做其他還要更好，逐字地，有關於他給我答覆的一些話；如下：

「根據上封信，你擔心我們與巴耶的友情減弱。啊！不，活見鬼，他是個好男孩。只是，你也知道我的個性就是這樣；因此我相當不知道自己所做的；假使我對他做了不對事情，請你原諒；但是，其他，我們關係相當好；但是，我同意你所說的事情，因為誠如你說的

39.塞尚父親在1859年在艾克斯郊外購買「風之館」別墅。在馬賽學習的巴耶這年春天到雅斯‧德‧布芳訪問，卻受塞尚極為冷淡對待，巴耶將此事告訴左拉。

40.這年八月，左拉在艾克斯休假之際，巴耶請左拉當仲介，試圖協調自己與塞尚的人際關係。左拉到艾克斯的旅行最終順延到九月中旬，結果卻因為經濟的原因而取消。

⋯⋯總之，我們一直都是好朋友。」⋯⋯〔略〕

德克，5月16日1點

⋯⋯〔略〕你知不知道，已經一個月以上，謝朗在這裡。⋯⋯
〔略〕還有一位艾克斯人在這裡。你的從弟克邦·雅爾貝爾。⋯⋯
〔略〕到了八月，我想將塞尚的信全部給你看。和你的信比較之下，
你會臉紅。⋯⋯〔略〕

左拉給巴耶的信

巴黎，1860年6月2日

⋯⋯〔略〕給你，老友塞尚，給你與給塞尚，我一直告訴你，但
是請相信我不是你所想的那麼輕忽，我只是長期對此思考之後，現實
讓我整天繁忙，我只夢想著獲得解放。此外，我不隱瞞你，我想要一
個職位是爲了舒服作夢。早晚我會回到詩歌；⋯⋯〔略〕我所期望的
正是不需要依靠他人而能奉獻於詩歌上面。

⋯⋯〔略〕老友塞尚都在信中要問候你。爲了常給你寫信，他
向我要你的地址。我感到吃驚，他不只沒有寫信給你，你與他也都同
樣保持沉默。最終因爲他的要求充滿善意，我想滿足他的要求。你
看，小小的爭議竟成這般昔日往事。

我的生活不曾像這個冬天那麼悲慘。沒有這樣孤獨，時常外出。
我最壞的日子似乎已經結束了。九月的話，到巴黎迎接你，塞尚或許
也會來。如此，我們的三人黨就湊齊了。我下了重大決定，告訴你之
後才要付諸實行。⋯⋯〔略〕

左拉給塞尚的信

巴黎，1860年6月13日

⋯⋯〔略〕我時常見到謝朗。昨天我們共渡晚上時光；今天下午
我們必須到羅浮宮。他說你前天寫信給他；我想，在此不談他的工
作。孔伯（Combes）也在此，你一定知道他。我所見到的其他畫家
是年輕的特呂菲姆（Truphème）、維勒維耶（Villevielle）、蕭塔
爾德（Chautard）。【41】還沒見到昂珀雷爾（Emperaire）。有時

88

與謝朗談論菲爾尼埃的事情，你不知道他在何處？做什麼事情呢？

　　爲了開始我向你提起的讓人自豪的架上繪畫【42】，我等待搬遷到最近租借的房間。我的老友，在八樓的房間，在該地區中最高，擁有最大陽台，可眺望全巴黎。⋯⋯〔略〕你最近不再談法律了，到底怎麼啦？你是不是一直與法律處不來呢！⋯⋯〔略〕

　　你說數次重新閱讀我以前的信。我也常如此，樂事一件。我保存了你所有的信，上面是我們青春的回憶。⋯⋯〔略〕

左拉給巴耶的信

巴黎，1860年6月24日

　　⋯⋯〔略〕你考期近了。你說連給我寫信的時間都沒有——對此，我只說一句話。塞尙來了二十封信，馬爾格里十封，而你的信只有五封。⋯⋯〔略〕

　　⋯⋯〔略〕我最近預計寄我的詩——七百行——給塞尙。我要他轉給你，希望你也這樣告訴他。⋯⋯〔略〕

左拉給塞尚的信

巴黎，1860年6月25日

　　上封信中你似乎感到喪失勇氣；你只說將畫筆拋到天井。在圍繞著你的孤獨中，你感到震撼，覺得厭倦。—— 我們不是都生病了嗎？倦怠不是我們的世紀災難嗎？憂鬱帶來的結果之一，不是喪失勇氣掐住我們喉嚨嗎？—— 誠如你所說的，假使我在你身邊，我將能給你慰藉，給你鼓勵；現在卻不可能，所以我告訴你，我們已經不是小孩，未來要求我們，面對要求我們的努力，畏縮不前是怯懦。⋯⋯〔略〕

　　⋯⋯〔略〕因此鼓起勇氣，再次拿起畫筆，讓你想像力出沒不定。我相信你；如果我將壞東西推給你，那個東西也會掉到我頭上。勇氣，特別是充分反省，在使你投入這條道路之前，在你能遇見困難上。⋯⋯〔略〕

　　⋯⋯〔略〕昨天與謝朗渡過一天。誠如你告訴我一般，他的確是一個有詩心的人：只是欠缺方向。⋯⋯〔略〕

　　⋯⋯〔略〕不久，我一直想見你。一定要談話；書信雖是不錯，

註釋：
42.這是指謝朗描繪左拉的肖像，從左拉在1860年6月2日給巴耶信上得知，信中提到這件作品的情形，「裸體，以些少布遮掩身體，手拿古風豎琴，兩眼仰望天空。」

卻無法說盡自己想說的話。在巴黎我覺得疲倦。幾乎沒有外出。如果能夠的話，想去住在你身邊。……〔略〕

左拉給巴耶的信

(巴黎) 1860年7月4日

……〔略〕關於塞尚的沉默，希望你能說句話。我告訴他，將寄我的詩歌給他。寫句話給他，從我聽到詩的事情，請指示如何將詩歌寄給你？這樣的書應該不至於惹惱他吧！請不要提到你的事情，只寫我以及其他事情。這樣或許得以修補吧！……〔略〕

左拉給塞尚的信

(巴黎) 1860年7月

親愛的保羅

請容許我最後一次坦率且清楚解釋我的心情。我覺得我們之間的事情如此惡化，以致於我氣色壞成這般。——繪畫對你而言，只是一個某日你無聊時撥開頭髮的隨性嗎？殺時間、成為話題、不學習法律時的藉口嗎？如果是這樣的話，我理解你的行為：虎頭蛇尾，只要不給家人掛心也就可以了。但是，假使繪畫是你的天職——我長期以來都這麼想——而且假如你覺得有能力充分學習後，繪畫也能做的話，這時候你對我而言是個謎，是斯芬克斯。我知道這是不可能且不可思議的。兩者之一：或者，你不想，因為你已經成功達成目的；或者你想，而你完全不理解。你的信有時給我許多希望，有時卻讓我失望。上次的信就是如此，信上你好像幾乎告別你的夢想，而事實上你卻能時常改變。這封信上的這一句子，讓人百思而徒勞無功：「為了不說什麼而說話，因為我的行為與言語相互矛盾。」……〔略〕

你書信的另一句話也使我悲傷。你告訴我，有時將畫筆拋向天花板，當你的理念向沒有成形時。為什麼如此喪氣，如此沒耐性呢？在長年學習，無數無益的努力之後，我可以理解這些事。真正認識自己繪畫上的無能與不可能的事情的話，你就能聰明地操作調色盤、畫布、畫筆。但是你到此為止，只有想畫畫的心情，並沒有著手進行嚴肅與規矩的工作；因此你沒有權力判定自己是無能的。……〔略〕請

看謝朗！他認為自己所做的都是出色的。總之，他沒有更為卓越的東西、可到達的理想。因此他絕沒有提高自己吧！因為他認為已經提昇，因為他自我滿足。

你要我告知物質生活的細部。我已經辭掉德克的工作；我做得對與錯，是對立問題。因為氣質不同，答案也就不同。我只能答覆一件事情：我不能在留在那裡，因此我辭職。……〔略〕

我的旅行一直定在九月十五日。

……〔略〕你何時考試？過了嗎？或者即將開始嗎？請代轉告馬爾格里，我沒有忘記他。……〔略〕

左拉給巴耶的信

巴黎，1860年7月25日

……〔略〕請將眼光投射到我所愛的這些事情上。……〔略〕保羅，個性是如此好，如此坦率，他的心靈是如此可愛，如同詩歌般親切；而你，如此剛毅，如此堅持。……〔略〕

在上封似乎是送失的信上，有一些拜託你的事情。關於艾克斯的消息，塞尚頑固地不告訴我。……〔略〕

左拉給巴耶的信

(巴黎) 1860年7月

……〔略〕關於未來，我不知道；假使我決心從事文學職業，依據我的格言：擁有一切，否則一無所得！

……〔略〕在塞尚信中發現的迷人詞句：「我正撫育夢想！」

左拉給塞尚的信

巴黎，1860年8月1日

親愛的保羅

我再次閱讀去年的一些信，沉浸到美德與惡德間的〈海克力士〉小詩當中。【43】……〔略〕

今天收到你的信。——請允許我說，對於你與巴耶所討論的話

註釋：
43.塞尚寄給左拉的這首詩歌，今日尚未發現。

題。——我與你一樣，藝術家不能事後才著手於作品上。……〔略〕

巴耶要到九月二十五日才有空，我到艾克斯是同月十五日吧！還有六星期。有一週可以與你們兩人度過，邁開步伐，或者攀爬石場。……〔略〕

左拉給巴耶的信

1960年9月初

……〔略〕最近斟酌某種想法。那是你、塞尚來到巴黎之後，設立一種團體，美術協會。四人成為創設者，你們兩人還有我與帕喬。我希望你與這位青年認識。幾乎不要增加新會員，希望僅限於長期交往的友人，人格、意見清楚的場合。……〔略〕

……〔略〕最後，信紙尾部，想談我的旅行事情。我二十日前往艾克斯，想要等你從馬賽來。……〔略〕但是我的旅行尚沒有清楚決定。……〔略〕我從塞尚信中發現佳句，「我在幻影的居家哺乳中」……〔略〕

左拉給巴耶的信

巴黎，1860年9月21日

可憐的朋友

昨天接到你的信。為了決定性回信，想等到今天。我的旅行尚且不定，日期也沒著落，無論如何寫了再說。……〔略〕

……〔略〕請告訴老友塞尚，我感到悲傷。我不知如何答覆他上次的信。……〔略〕旅行問題尚未解決前，他寫信給我也是無用的。

我的好友啊！希望兩人痛快飲酒、歡笑。我有許多事情想向你說，想聽聽你的意見。我的計畫、你們的計畫。想看的事情有許多。保羅的木板畫、巴耶的鬍鬚等……〔略〕

左拉給塞尚與巴耶的信

巴黎，1860年10月2日

……〔略〕那麼，我想起塞尚意義深遠的談話。塞尚一有錢，就習慣在就寢前急著把錢花完。我追問他這種浪費癖，他說：「的確如此！你想說的是，若我今晚去世，我雙親就繼承遺產嗎？」……〔略〕

……〔略〕你保證塞尚明年三月來此。——我告訴的是巴耶，與塞尚約定不談這件事——那是真的嗎？……〔略〕

左拉給塞尚與巴耶的信

巴黎，1860年10月24日

……〔略〕一些淚水灌注到我的旅行上，以後不談此事……〔略〕

……〔略〕今早保羅的信到達了。巴耶到底怎麼了。……〔略〕

……〔略〕因為寫給我的是塞尚，答覆也是寫給他。——你的女模特兒描寫讓我高興。謝朗主張，在這裡有適合模特兒飲用，然而卻是不新鮮的水。……〔略〕

1861年

左拉給塞尚的信

巴黎，1861年2月5日

親愛的朋友

有關我居住選擇，不知道什麼命運壓到我背上。孩童時候，在艾克斯，我住在堤埃爾（Thiers）的家。【44】來到巴黎，最初是拉斯巴耶（Raspail）的房間。這次，多麼幸運，從去年春天搬出向你提到這間出色的八樓，重新找到的頂樓是貝爾那坦・德・聖・皮埃爾（Bernardin de Saint-Pierre）寫下他幾乎作品全部的地方。……〔略〕

……〔略〕我已經無法在原野奔跑，也無法在勒・特洛內（le Tholonet）【45】岩石場上漫步。……〔略〕

……〔略〕你提到，這年嚴冬冒著風邪，坐在冰凍的大地上畫畫。這個訊息讓我著迷。著迷的並非是對冒著風邪、凍傷危險而感到興趣。而是因為從中引發你對藝術的愛情、對工作的熱心的緣故。……〔略〕

我等著你。——你的朋友

註釋：
44.提埃爾（Louis Adolphe Thiers, 1797-1877）於馬賽的文學家與政治家。往後成為第三共和首任總統。拉斯巴耶（Francois Vincent Raspail, 1794-1878）是化學家與政治家，參與1830年七月革命，以及1848年的革命，屬於激進的政治家，在化學、植物學與醫學上都有著作。貝爾那坦・德・聖・皮埃爾（Bernardin de Saint-Pierre, 1737-1814）是《保羅與維爾吉尼》（Paul et Virginie, 1787）作者，廣於人知。

45.勒・特羅內是離斯克・安・普羅旺斯往東樹公里的小村落。安菲爾那峽谷在勒・特羅內（le Tholonet）變得寬廣，在此建立了法蘭斯瓦・左拉水庫。左拉小說《姆雷神父之罪》（la Faute de l'abbé Mouret）當中，勒・特羅內村變成阿爾托村。

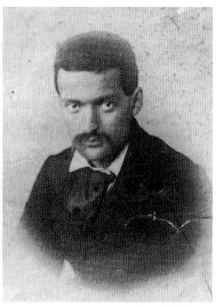

左拉給巴耶的信

塞尚 自畫像 油彩畫布
44×37cm 1861 私人
收藏〈左圖〉

塞尚 1861年攝影 巴黎
奧塞美術館〈右圖〉

1861年2月

　　聽說塞尚不久會到巴黎見我，什麼時候是你幸福的巴黎之旅呢？總之，十月的時候等你來。那麼，大部分相當普通且不寫大事的書信交流，就此欣喜地停止。……〔略〕

左拉給巴耶的信

巴黎，1861年2月20日

　　……〔略〕如果你拖拖拉拉才寫信給我，我也不寫。我等著塞尚。他來的話，可以稍獲昔日快樂。

左拉給塞尚的信

巴黎，1861年3月3日

親愛的保羅

　　關於你的旅行，我有不好預感，總之離你到達已經並不遠了。我覺得，你在外面，口中刁著煙斗，手拿酒杯，如以前一般一起生活，多麼好啊！宛如不可能般地接近；有時，我自己覺得是否想錯了，我

94

懷疑這樣美的夢是否得以實現。……〔略〕

……〔略〕你奮鬥兩年，今天的時刻到來了。【46】我覺得，任何努力之後，如果沒有新戰鬥，就不能獲得完美勝利。吉貝爾先生【47】探尋你的意圖，還是留在艾克斯較好，這是身為老師不忍放開學生。另一方面，令尊想要與吉貝爾先生商談，則是一種策略，想要將你的旅行拖延到八月也是出自於此！……〔略〕

你提出奇怪的疑問；然不論是巴黎或者其他地方，都能盡情學習。但是，巴黎有其他地方所沒有的美術館這種豐厚賜予，從十一點到四點為止可以學習大師們的繪畫。如下使用時間就可以了。六點到十一點將模特兒請到工作室畫畫。午餐之後，從十二點到四點為止，你可以在羅浮宮或者盧森堡宮臨摹自己喜歡的傑作。【48】如此，一天九小時學習的話，也就足過了，終將有成！而且，晚上完全是自由的，可以隨你喜歡使用，也不會成為學習障礙。而且週日可以遠離巴黎郊外。……〔略〕

關於經濟層面，每月一百二十五法郎，當然不能奢侈。怎麼使用才好呢？算給你看。房租每月二十法郎。午餐十八司【49】，晚餐二十二司，一天合計二法郎；每月就六十法郎，合計就八十法郎。此外，還需要工作室租金，最便宜的一間是蘇伊斯老先生【50】工作室十法郎，其他畫布、筆、顏料十法郎，如此正好一百法郎。剩下的二十五法郎是洗衣費、蠟燭費、香煙費、休閒費等雜費。如此一來，總是夠用。數字沒有灌水。毋寧是節省著計算。原本，對你而言，這可以成為良好學習。金錢的價格你也知道，因為必須設法安排。為了不讓你洩氣，我再說一次，這些必定夠了。── 接著，這是我的忠告，應該將上述計算告訴令尊。數字過於困乏，或許更可以使你寬鬆些荷包。── 再者，你在這裡多少也能有所收入。工作室的習作，特別是羅浮宮的臨摹【51】可以賣不少錢。即使每個月賣上一件，零錢也就相當豐厚。問題在於找到畫商，只要探尋就可以。── 因此，請鼓起勇氣試看看。如果有麵包、酒的保障，專心於藝術絕不危險。……〔略〕

左拉給巴耶的信

巴黎，1861年3月17日

……〔略〕最近來了塞尚的信。聽說他二妹生病在床。此外，他

註釋：
46.塞尚想要捨棄法律，到巴黎專心學習繪畫；然而父親一直都不允許。左拉這句話意味著塞尚父子之間的矛盾與衝突。

47.吉貝爾是塞尚在艾克斯素描教室的教師。現在可以知道軟件塞尚在這位教師教授下所描繪的人體素描。塞尚父親為了兒子前往巴黎一事與他商量，然而他害怕失去學生，不表贊同。

48.當時盧森堡宮的一部分公開展示近代藝術家的作品。以後1886年，在宮殿南方的橘園建立盧森堡美術館。

49.一司等於五生丁，相當於一法郎的二十分之一。

50.這是指以後成為塞尚前往學習的蘇伊斯學院。位於格・德・索爾菲維爾。採用模特兒作畫，卻沒有教師。蘇伊斯是當時模特兒的經營者的名字。以前，德拉克洛瓦、波靈頓、庫爾貝以及馬奈等人都在這裡畫過畫。

51.根據羅浮宮美術館的記錄，塞尚往後獲得免費入場證。申請書上面記載有謝諾的友人字樣，或許是美術評論家埃爾內斯特・謝諾。發行日期是1868年2月13日，號碼為278號。

95

說快則下個月初來巴黎吧！因此，復活節假期你也能與他見面喔！……
……〔略〕等你四月初的信。總之，等你休假時在艾克斯寫的信。在此
之前，我不想寫信給你。塞尚來到，給你信。原本已是不遠的事了。
……〔略〕

左拉給巴耶的信

巴黎，1861年4月22日

　　……〔略〕我在保羅家，覺得自己是反對者或者幾乎是敵人。因
為對人生的看法、理解方式不同，我黯然地察覺到塞尚先生幾乎不認
同我。……〔略〕

　　……〔略〕作為保羅友人，即使不為他家人所愛，至少想要受到
他們尊重。……〔略〕

　　似乎問題是這樣。塞尚先生感覺到自己為兒子所營造的計畫已經
失敗。他注意到未來的銀行家是一位畫家，並且覺得他背部長上老鷹
翅膀，希望離開鳥巢。對於這種改變與對於自由的渴望相當驚訝。塞
尚先生無法相信，兒子塞尚喜歡畫家而非銀行家，喜歡戶外空氣而非
塵埃滿佈的辦公室。……〔略〕

　　我中斷這種性急的不屑分析【52】，因為大叫：「我見到保羅！」
見到了保羅，你知道吧！你知道這兩三字的旋律吧！──他在週日早
上來了，在樓梯數次喊我。我還在睡覺；我歡喜震驚，打開窗戶，我
們熱情擁抱。接著，有關他父親對我的反感，他請我安心；他說或許
因為太過熱心，你的說法誇張些。最後，他聲明，他父親想要見我；
我必須在今天或明天去見他父親。接著，我們一起去用午餐，在許多
公共庭院中抽煙斗，隨後我離開他。即使他父親在此，我們幾乎很少
見面，但是在一個月內我們常租在一起。

左拉給巴耶的信

巴黎，1861年5月1日

　　前天週日，我與保羅一起去看畫展。【53】不論我如何喜歡藝
術，我幾乎無法告訴你最近這次本國藝術家的展覽。因為你完全不知
道他們的名字、區分他們的派別以及他們的舊作。……〔略〕

96

註釋：
52.指對於維克多·
德·拉普拉德的詩歌分
析。

53.這是指春天所舉行
的官辦沙龍展。

……〔略〕我時常與保羅見面。他努力工作。有時因此而分開；然而疏於見我，我不會表示不滿。……〔略〕保羅在畫我的肖像。

15. 給約瑟夫・于奧（Joseph Huot）[54] 的信

巴黎，1961年6月4日 [55]

親愛的于奧

啊！約瑟夫啊！我忘記你了，真糟糕！忘了友人們、小別墅[56]、你弟弟以及普羅旺斯的甜美葡萄酒；你知道這裡的酒不甘甜啊！這封信並不想填滿著愚蠢；然而我必須告白說，我的心情並不怎麼快活。我還活著。從早上六點到十一點，我在蘇伊斯畫室工作。接著，我吃十五司的午餐。雖不充分，倒還不至於餓死。

我相信離開艾克斯將能遠離跟隨我的倦怠。我雖改變場所，倦怠還是跟隨我身。我父母、朋友們、我的一些習慣都棄置在那裡。雖說是這樣，我幾乎每天徘徊。所說的也是天真事，我參訪羅浮宮、盧森堡宮以及凡爾賽宮。誠如你所知道的一般，這些被饒舌東西所包含著值得讚賞的建築物，這些都是卓越卻又華麗庸俗得令人吃驚的東西。請不要認為我變成了巴黎人了。

我也見過沙龍。對於年輕的心靈，對於為藝術而生而想要說出他想法的青年人而言，沙龍遠遠較出色，因為那裡可以遇見、撞見所有品味、所有流派。我想在此為你作個描述，會使你昏昏欲睡。你能不如此，是因為知道是我的好意。

> 我見到伊翁（Yvon）的絢爛戰鬥圖，
> 卓越線條的感動場景，
> 敘述生動追憶的瀟灑皮爾（Pils），
> 我們尊敬的畫家肖像，
> 大小長短，美麗或最壞的種類。
> 在此有小河；在那裡有滾燙的太陽，
> 上升的菲布斯（Phébus），下沉的月亮，
> 閃爍白天，濃霧，
> 俄羅斯氣候或者非洲天空。

在此，有野獸般的土耳其人的憨呆臉龐，

在那裡，相反地，我看到嬰兒的微笑。

紅色坐墊上，胸部的

光輝與新鮮所照映的美麗少女。

幼小愛神在天空飛揚，

還有鏡中所看到的復仇女神。

萵羅姆（Gérôme）與阿蒙（Hammon），萵雷斯（Glaise）與卡巴

　　內爾（Cabanel），

繆拉（Müller）、庫爾貝（Courbet）、居班（Gubin），競爭著

　　勝利的榮譽，……

（因爲韻腳已沒有了，就此打住。不得不沉默，因爲即使某種程度我想給你這個展覽會輪廓觀念，對於我而言卻是莽撞的。）還有梅索尼埃（Meissonier）的出色作品。幾乎全部看到了，我想再去一次。因爲值得我去。

雖然我的遺憾是多餘的，然而我並沒有告訴你，我後悔沒有與你去看所有東西。只是，活見鬼，依然是遺憾。

我每天在維勒維耶先生的地方工作；他要我向你轉達誠摯的問候之意；有時才見面的布爾克（Bourck）也是如此。謝朗也誠摯問候你。代我問候索拉里（Solari）、菲利西安（Félicien）、朗貝爾（Rambert）、勒萊（Lelé）、福爾蒂（Fortis）。給他們無數驚人消息。若我一一舉名，將無法結束。可能的話，請告訴我所有朋友們命運的歸趨。向令尊令堂問候；加油！苦艾酒啊！不要太憂鬱！再見！

再見，親愛的于奧。

你的朋友，保羅・塞尙

追申：今晚一起用過晚餐的孔伯向你問候。維勒維耶剛完成巨大架上繪畫習作。高14尺，人物兩公尺以上。

偉大的古斯塔夫・杜雷向沙龍提出卓越作品。爲了痛飲令人喜悅的美酒，再次說再見。

<div align="right">

保羅・塞尙

丹菲爾街，39號

</div>

左拉給巴耶的信

巴黎，1861年6月10日

……〔略〕我很少見到塞尚。啊！已經不再是在艾克斯了，當時我們十八歲，自由且不擔心將來！生活上的各種需求、各種工作現在已經分開我們。保羅早上到蘇伊斯畫室，我則留在房裡寫作。我們在十一點各自吃午餐。有時，我在中午到他畫室，他就畫我的肖像。此後，剩餘時間他到維勒維耶地方作素描；晚餐後，他早早休息，於是就不能見到他。那是我所期待的生活嗎？——保羅一直是我們中學時所認識的那樣怪癖的青年。為了證明他絲毫沒有失去其獨特性格，我只能說他到好不容易到這裡，然而不久就說要回艾克斯，絲毫不在意為了這趟旅行，奮鬥三年！……〔略〕

左拉給巴耶的信

巴黎，1861年7月18日

……〔略〕一些時日以來，我幾乎沒有見到塞尚。他在維勒維耶家工作，或者到馬爾庫西（Marcoussis）村【57】。然而我們之間絲毫沒有裂痕。……〔略〕

左拉給巴耶的信

1861年8月

親愛的巴耶

收到你兩封信，給我的信以及與請保羅轉交的信。你五月中旬給我的那封信，不知去向。……〔略〕

……〔略〕保羅從馬爾庫西回來後，馬上來見我，熱情不再。向來，我們每天一起度過六小時；我們聚集的場所是他的小房間；在這裡畫我的肖像。……〔略〕

……〔略〕有時候，塞尚會對我大唱節約高論；結論是，卻強要我跟他一起去喝啤酒！有時，他會對著我，用歌詞與音樂，哼唱幾小時的同一首蠢歌；這時候我會大力宣稱比較喜歡節約論。……〔略〕

……〔略〕塞尚常常有洩氣的時候；他輕視榮耀，然而多少也有

註釋：
57.位於巴黎南方的村子。

99

些忸怩作態；我知道他希望有所成就。當他感到不舒服時，他就說，回艾克斯，去當商店職員。於是，我必定舉行一場大講演，爲他證明回去是多麼愚蠢的事情；他輕易地接受我的看法，投入工作；然而這種想法一直蟄伏在他心中；已經有兩次是他出發的瞬間。……〔略〕

……〔略〕昨天我到保羅住所，他冷靜告訴我，正準備著明天回家的行李。……〔略〕進入裡面，大皮箱開著，抽屜開著空無一物。

對你而言，我說的一切是特別的。保羅，擁有卓越天份與稟賦洋溢，然而卻無法忍受勸戒以及出自於勸戒的痛苦。我任其幻想飛揚，期待在天上。但是，你，無疑地聽我的，我一直對你吶喊；加油！

……〔略〕我或許會去南法，假使保羅要九月離開，但是他絕等不到九月。【58】我們之間將在兩週稍後分離。當你見到保羅時，請嚴格批評他。

追申：保羅確定在巴黎留到九月；但是這是他最後的決定嗎？我總希望他不要改變決定。

1862年

〔塞尙在1861年秋天相當沮喪地離開初次滯留的巴黎，回到故鄉艾克斯。他進入父親銀行工作，在那裡作了相當短暫的實習。他與左拉兩人之間的書信晚後才再次展開。塞尙以一封信打破兩人之間的沉默 —— 然而這封信現在已經遺失，—— 1862年一月二十日左拉給塞尙的信。1862年之間，塞尙給左拉的書簡似乎沒有保存下來。我們在1866年的年中，才再次發現了塞尙給左拉的書簡。然而這段期間，左拉數次給塞尙信函。〕【59】

左拉給塞尙的信

巴黎，1862年1月20日

親愛的保羅

不知道爲什麼長時間沒給你寫信。……〔略〕

巴耶應當會告訴你，或許最近我將以事務員資格進入亞謝特書店（maison Hachette）。【60】……〔略〕

我每個週日與週三正恆常與巴耶【61】見面。我們幾乎沒有歡笑

註釋：
58.我們不知道塞尙是否在這年九月回到埃斯克，總之是在這年秋天歸鄉。他在父親銀行工作，同時也前往素描教室學習。再次回到巴黎是在1862年11月的時候。

59.翻譯自法文版。

60.左拉從這封信的隔月開始在亞謝特書店工作。

61.巴耶進入理工學院，繼續在巴黎學習。

過。巴黎嚴寒，雖有各種快樂，假使要快樂，也得花大筆錢。因此，我們只談過去與未來的話題。因為現在是如此寒冷與貧乏。或許夏天將恢復一些生機吧！假使如你約定在三月來，如果職場的金錢能滿足我們的話，屆時我們才能與現在一起生活，不會過於遺憾，也不會過於期望。……〔略〕

左拉給塞尚與巴耶的信

巴黎，1862年9月18日

親愛的朋友

　　太陽閃爍，而我被封閉〔在亞謝特書店〕。我已經一個小時以上，對著窗戶看著工作的石頭工人姿態。來來去去，爬上爬下，他們看起來相當幸福的樣子。我坐著，計算著到六點還有幾小時。……〔略〕

　　……〔略〕你們在做什麼呢？為什麼如此沉默呢？友情絲毫遲緩不得，需要特快。——等待書信為什麼等這麼久？我一直等著保羅的摹寫。——昨天一隻飛鳥通過頭上，我對著牠呼喊：「小鳥啊！我的戀人，你沒看到道路上一幅移動的畫？——他答覆我，我沒看到道路的塵埃。行！即使很傷心，大家卻忘記你。」他撒了謊，不是嗎？

左拉給塞尚的信

巴黎，1862年9月29日

我的好友

　　再次恢復自信；我相信，我希望。我毅然投入工作。【62】我每晚關在自己房內，讀書、寫作直到深夜。這樣的最好結果是我已經發現了某部分的快活。……〔略〕

　　或許一個希望已經有助於掃除我的憂愁。正是不久能緊握你的手。我知道尚且還不確定，然而你允許我期待，這已經足夠了。我完全贊成你來巴黎學習，接著退隱到普羅旺斯的想法。我相信，如此一來，可以不受各種流派影響，發展出各種流派。——因此，假使你來巴黎，對你我都是好的。我們將生活規律化，一週一起工作兩晚，其他時間都用來工作吧。我們的見面並不是浪費時間；與朋友短暫談

註釋：
62.當時左拉在寫作公爵系列，這是指左拉出版於1865年的《尼農的公爵》。

話，對我而言是最大鼓勵。——因此我等你。

今年繪畫比賽的題目是〈接受母親維杜麗懇求的科理奧蘭〉。[63]八個學徒關在單一房間，完成八張慘不忍睹的繪畫。題目本身奇怪，處理方式也是笨拙。想起來不可思議，相對於我們國內歷史畫的衰弱，風景畫每日持續上升。詩歌也是如此。訓誨的領域已死。然而，抒情的榮耀在本世紀達到最高峰。

1863年

16. 給尼馬・柯斯特（Numa Coste）[64] 與維勒維耶 （Villevielle）的信

巴黎，1863年1月5日

親愛的朋友

寄出的這封信是為你與維爾維耶先生所寫。自從由艾克斯出發以後，已經兩個月了，應該早些寫信給你。

我正要跟你們說天氣很好，其實不然。只是，向來被雲所遮掩的太陽今天稍微露臉，似乎想著光輝地完成白天，卻投給我們些許慘白光芒。

我想現在你們都健康。加油！我們努力短期內見面吧！

如同往常一般（首先通知近況），我上午八點到下午一點間，到蘇伊斯畫室（l'Atelier Suisse），晚上七點到十點再去。我安靜工作，飲食，睡眠。

我時常去見蕭塔爾先生（M.Chautard），他親切地為我修改習作。聖誕節隔天，我在他家中用晚餐，品味了你們送來的加熱葡萄酒（vin cuit），噢！維勒維耶先生，你可愛的法妮與泰勒莎健康嗎？期待如此。家人都好嗎！請代我問候維勒維耶夫人、令尊、令妹，還有問候你。此外，以前我看到你所作的草圖，現在進行得怎麼樣？我已經與修塔爾先生談到，他讚賞草圖的觀念，並說您能作些好東西。

噢！柯斯特，年輕的柯斯特啊！你還一直讓令人尊敬的老柯斯特傷神嗎？還畫畫嗎？這些學院的夜間學校道如何？請告訴我，被你叫他擺成X姿勢或趴下的可憐傢伙是誰呢？去年的兩隻猿猴還在嗎？

大約一個月以前隆巴爾（Lombard）回來巴黎。我花了不少時

註釋：
63.巴黎美術學院每年舉辦羅馬獎比賽。繪畫、雕刻、建築每年給予題目，第一名獲得羅馬獎，有權在羅馬的法蘭西學院學習，安格爾曾經擔任該學院院長。

64.尼馬・柯斯特（Numa Coste, 1843-1907）是塞尚與左拉年輕時代的朋友，是一位歷史學家、媒體人及畫家。往後他與左拉維持密切關係，然而卻與塞尚逐漸疏遠。

間才知道他在西諾爾（Signol）工作室學習。偉大的西諾爾教導某些公式化東西，這些東西只是引導去作他所作的東西；這樣雖行，然而我並不讚賞。試想，來到巴黎的聰明青年不曾因此而迷失自我。此外，身為弟子的隆巴爾大有長進。

我也喜歡與特呂菲姆（Truphémus）【65】共住的菲里西安（Félicien）。

只是這個勇敢男人只有透過他最尊敬的友人才看到東西，只有透過友人的色彩才能進行判斷。特呂菲爾使得德拉特洛瓦失去權威，似乎只有他才會用色。因為某封推薦函的助力，他得以進入美術學校。但不要認為羨慕他。

剛接到家父的信，通知我這個月十三日來到這裡。請你告訴維勒維耶先生，如有事，請託家父轉答。請轉告訴蘭貝爾（Lambert）先生，寫信給我。（我的住址現在已經是聖·多米尼克·丹菲爾死巷）【66】希望他寫信給我或者指示我關於物品、購買處所以及寄送方法，我將為他代勞。我對此事感到愱惜：

我們前往特爾斯（La Torse）【67】原野用午餐，這時，

手拿調色盤，

畫布上一筆筆描繪壯麗風景：

在那些場所，你幾乎讓背部骨折，

當你的腳滑到地上，

滾落潮濕的水溝。

記得小黑【68】嗎！冬天氣息的黃色樹葉，

鮮藍已失。

小河邊，群草枯萎，

被怒風搖撼的樹木，

如同巨大屍體，空中擺動，

無葉的群枝，東北風搖曳著。

這封信叨絮不止，我期待你們身體健康；問候雙親，問候朋友。握手致意。

你的友人與繪畫朋友保羅·塞尚

註釋：
65.奧居斯特·特呂菲姆（Au.Truphémus, 1836-1898）是一位獲得艾克斯市獎學金的畫家，兄長為法蘭斯瓦·特呂菲姆。

66.法文地址為Impasse Saint-Dominique d' Enfer.

67.從艾克斯到拉·勒洛內途中的小河。

68.小黑是狗的名字。在另一封給柯斯特的信中，塞尚再次提到這隻狗的名字。

追申：如果見到小佩諾（Penot），請代問候。

1864年

17. 給尼馬·柯斯特的信

巴黎，1864年2月27日

親愛的朋友

很抱歉用這種紙給你回信。此時我手上沒有其他紙張。對於你的不幸命運【69】真不知道說什麼好，這個降臨到身上的重大不幸。我知道你必定對此感嘆。你告訴我，朱爾也抽到壞籤，他將不等徵召而志願從軍。

一個假設（昨天晚上巴耶與我在一起，當我收到你的信時）：假使你不等徵召而應募進入巴黎的部隊。這時候他（我指的是巴耶）能將你推薦給部隊將官。總之，他告訴我，認識許多與他同學校、出身聖·希爾陸軍官校（l'école de Saint-Cyr）的人。我告訴你的這件事情，不外是你如能來巴黎的這種想法吧了。如果你來，即使進入部隊，還有一切便利方法，或是特別許可外出或是較少雜役，得以能讓你投身於畫畫。全在於你的決定，儘管如此，來巴黎事情也有如願與否的問題，總之我認為兵役絕非快事。——假使你能看到他們，請您代為問候勇敢的朱爾（Jules），他一定不高興。並且問候佩諾，他寫信告訴我關於他家人與父親的消息。

關於我，你知道嗎？我的頭髮與鬍鬚已經比才能還要長。雖是如此，對畫並沒有失望，即使在部隊，總是能找到屬於自己的小徑，可以從營舍出席美術學校的解剖學。（你一定知道，美術學校已有重大變革，院士勢力被掃除了）【70】隆巴爾（Lombard）忙煞於畫素描、油畫；只是我還沒有去看他的素描作品；但是他告訴我，對素描滿意。他已經不再碰【文字無法判讀】德拉克洛瓦的……。

雖然如此，在前往艾克斯之前我將再次描繪這件作品，我想大約七月末，只要家父沒有叫我回去的話。還有兩個月，亦即五月就要舉行去年那樣的繪畫展覽會；【71】假使你在這裡的話，我們一起繞一圈。最後，祝萬事如意。請向您的雙親表達我的問候之意。你的誠實友人。

保羅·塞尚

註釋：
69. 柯斯特符合徵兵體檢，抽籤結果必須服役。當時的兵役期間為七年。塞尚在巴黎也接受體檢而合格，因為沒有應徵意願，透過雙親，支付代替服役費用。目前還沒有發現他通知雙親接受體檢合格的書簡。

70. 根據1863年十一月十一日皇帝詔書，學院（學院中的美術學院）喪失美術學校統治權，特別是教授任免權被剝奪。這件事情激怒了學院院士的安格爾，然而附帶條件是新教授必須由美術學院會員中選舉產生。再者，羅馬獎候選人年齡限制從三十歲降低到二十五歲，此外雙年舉行一次的沙龍展改為每年一次。

71. 這是指1863年與春季沙龍同時舉行的落選展。事實上，這種書試也舉行於1864年，評審委員較去年更為得當，不像前年般在緊鄰沙龍的房間舉行落選作品展，而是舉行了名為「評定太弱而無法參加受獎競賽」的展覽會。因此也就沒有引發如同1863年那樣社會事件。

72. 參見1866年10月19日塞尚給左拉的信。

塞尚 風景 油彩畫紙貼
於布上 19×30cm
1860-65 艾克斯·安·
普羅旺斯美術館

註釋：
73.卡繆·畢沙羅（Camille
Pissarro, 1830-1903）
與塞尚的認識是透過亞
爾芒·吉洛芒的介紹。
畢沙羅很少來蘇伊斯畫
室工作，然而來這裡探
望他的朋友，譬如吉洛
芒、塞尚與奧勒爾。
1866年畢沙羅參加由左
拉在自己家中舉行的週
四夜會，聚集文學家與
畫家。印象派畫家之
間，塞尚與畢沙羅關係
最密切。

74.法蘭西斯可·奧勒
爾·伊·切斯特羅
（Francisco Oller y
Cestero）1833年出生
在波多黎各的畫家，庫
爾貝與庫圖爾（Couture）
的學生，在蘇伊斯畫室
認識塞尚。1865-65年
他在巴黎，兩人居住在
波特雷耶街22號（22,
rue Beautreillis）的房
間。請參閱1895年7月
塞尚給奧勒爾的信。

追申：不久將會見到維勒維耶先生，他將會要我問候你吧！

左拉給瓦拉布雷克（Antonin Valabrégue）[72] 的信

巴黎，1864年4月21日

……〔略〕現在，就來談其他人的事情吧！半頁也就夠了。塞尚刮掉鬍鬚，在房內努力於勝利的維納斯祭壇。巴耶昨天晚上拔掉一根牙齒。……〔略〕

1865年

18. 給卡繆·畢沙羅（Camille Pissarro）[73] 的信

巴黎，1865年3月15月

親愛的朋友

請原諒我沒去看你。因為今天傍晚我前往聖·日爾曼，為了搬運他的一些畫作到沙龍，週六我會與奧勒爾（Oller）[74] 一起回來。他寫信告訴我，畫了一件聖經的戰爭畫。我相信你知道這件大作品。這件大作品相當美，其他作品我就不知道了。

雖然你遭遇不幸，然而我想知道你是否已經畫了沙龍作品。假使

你想見我的話，我上午到蘇伊斯畫室，晚上可以來家裡。但是，請給我方便的約會時間，我從奧勒爾家返回之後將去看你。——週六我們將運送到香榭里樹的會場，這些作品將使院士們激怒與失望。我期待你畫了一些美麗作品。

誠摯致意。

保羅・塞尚

左拉給勒鳥 [75] 的信

1865年11月14日

親愛的勒鳥

聽說寫了關於我的書一事的是你，[76] 感謝。先行致意。

希望也提及巴耶，特別是塞尚。我想他們家人會高興的。……

〔略〕

19. 給亨利希・莫爾史塔特（Heinrich Morstatt）[77] 的信

（艾克斯）1865年12月23日

〔這是馬里翁為了邀請亨利希・莫爾史塔特由馬賽來艾克斯渡聖誕節信函所寫的追申部分〕

我也衷心期待，請答應福爾蒂涅（Antoine Fortuné Marion）[78] 的邀請。我想李察德・華格納（R.Wagner）的高貴音調已經激起我們的聽覺神經。請您這樣。期望接受我們誠摯致意，並能如我們所願。代替福爾蒂涅署名。

您的老友。

保羅・塞尚

1866年

左拉給瓦拉布雷克的信

巴黎，1866年1月8日

……〔略〕什麼時候可以在巴黎見面呢？還有，您打算在這裡做

註釋：

75.馬里烏斯・勒鳥（1838-1905）是左拉與塞尚的舊友，新聞記者、小說家。在進入中學之前，在寄居巴黎聖母院宿舍時認識。

76.這是指勒鳥在艾克斯的報紙《艾克斯回憶報》中介紹了左拉自傳小說《克勞德告白》。這年之前年，他也在相同報紙上提到左拉的《奉獻給寧芙的故事》。

77.亨利希・莫爾史塔特（Heinrich Morstatt, 1844-1925）是德國音樂家，1864年到67年之間從事音樂工作，同時在馬賽商店工作，與馬里翁（A.F.Marion）交往。

78.安端・封特涅・馬里奧（Antoine Fortuné Marion, 1846-1900）是塞尚與左拉舊友。往後他成為馬賽大學動物學教授，並擔任馬賽自然史博物館館長，同樣也是一位素人畫家，似乎可看到受到塞尚的強烈影響。塞尚畫了他幾幅肖像畫。

什麼呢？不能輕率從艾克斯出
發。請帶著可能實現的計畫來這
裡。與保羅同行嗎？他在二月中
旬一定會來這裡。……〔略〕

左拉給瓦拉布雷克的信

巴黎，1866年 (2月)

……〔略〕我們以向來的方式
生活著。週四我當位客人，前去
與巴耶、保羅見面。他們分別在
自己的方向上工作著。柯斯特眞
的與你通信嗎！……〔略〕

馬里翁給莫爾史塔特的信

（艾克斯）1866年3月28日

……〔略〕剛收到一位巴黎朋友的來信。聽說，塞尙希望落選沙
龍，他的畫家朋友們正爲此準備著慶祝會。……〔略〕

20. 給美術局總監德‧尼維爾柯爾克（A. M. de Nieuwerkerke）的信

巴黎，1866年4月19日

先生您好

　　上次有幸因爲有關沙龍審查委員拒絕接受我兩件作品一事，寫信
給您。【79】

　　現在依然沒有收到答覆，我想必須堅持讓我告訴您理由。只是，
雖然我認爲您必然已經收到我的信，在此無須重複應該呈示給您的論
述。我想僅止於再次告訴您，我無法接受藝術同道的評審委員們對我
的不當評價。我不想把評價我的任務賦予他們。【80】

　　因此，我想寫信給您，是爲了在此主張我的要求。我希望出品自
己作品，由公眾論斷，我不覺得我的要求有何不當，因爲，假使您詢

註釋：
79.最初的書簡已經遺
失。

80.只有獲獎的畫家才
有權參加評審選舉。塞
尙沒有入選，因此無權
投票。

塞尚 普羅旺斯風景 油彩畫布 32.5×45cm 1865-66 私人收藏〈上圖〉
塞尚 風景 油彩畫布 26.5×35cm 瓦沙學院藝廊〈下圖〉

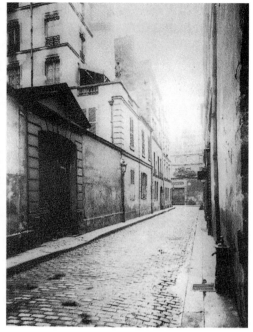

塞尚寫給美術館總監
德·尼維爾柯爾克的信
1866年4月19日 巴黎
奧塞美術館〈左圖〉

塞尚在巴黎波特萊里街
的畫室〈右圖〉

問與我站在同立場的畫家，他們都將異口同聲回答，否定評審委員，希望以某種方式參加展覽，為所有認真藝術家隆重舉行展覽。【81】

亦即，落選展必須重新舉行。即使在此所陳列的作品只有我一人，我強烈期望，不希望將我與評審委員混淆為一，同時他們也不希望與我混淆在一起。

我希望，您！不要保持沉默。所有符合禮儀的信件都值得回覆。【82】
期望您接納我最高盛情的敬意。

保羅·塞尚
波特萊里街二十二號

註釋：
81.塞尚沒有入選，不只如此，馬奈與雷諾瓦也是如此，往後入選的畫家如竇加、莫內、莫里索、畢沙羅與西斯里等人在當時都還沒有入選。

82.在這封信的空白位置上，收信這方面，這樣寫著：「他的要求不可能，眾人承認落選展有損藝術尊嚴，因此落選展不能再舉行。」

21. 給愛彌爾·左拉的信

（便尼庫爾（Bennecourt））1866年6月30日

親愛的愛彌爾

我已經收到兩封你放有六十法郎的信。相當感謝，我一沒錢，就感到悲傷。你上封信不長，幾乎什麼也沒有。——終究，沒有贊助者是不行的。我還不知道什麼時候從這裡出發，或許是週一、週二吧！

109

我還沒有工作。上週日，二十四日葛羅頓（Gloton）【83】有慶典，寄宿主人的小舅前來。傻事一籮筐。——杜蒙（Dumont）一定會與我一起出發。

繪畫作品還不太差，但是一天卻過得相當長，爲了我完全不畫這幅作品時，我必須買一盒水彩顏料。我想重新畫這幅作品的全部人物，已經要模特兒德爾方（L. Delphin）【84】改變姿勢。——就像這麼麻煩——他這樣子，我想這樣會更好。〔在此我畫成打鐵店生火的一個男人。〕

我也想改變其他兩個模特兒姿勢。想加上一些靜物在靠背椅旁邊，有藍色線條的藍子，此外還有藍色與黑色酒瓶。如果我能長時間持續畫這幅畫【85】，進度會更快；然而，每天不到兩小時，乾得很快，相當惱人。【86】

顯然地，這些人必須在工作室中擺姿勢。只是，我開始在戶外畫魯維爾（Rouvel）【87】老人肖像，還不錯，但是必須更努力畫他，特別是背景與衣服，四十號作品，比二十五號作品還要大。【88】

週三傍晚我與德爾方去釣魚，昨天晚上用雙手作洞穴。一個洞穴至少捕獲二十條魚。我從每個洞穴中取出六條。一次同時抓出三條，右手一條，左手兩條；這些魚相當漂亮。眞是比畫畫還要容易，但是並不是什麼大事。

再見，同時替我向加布里埃爾（Gabriellr-Eléconore-Alexandrine Meley）【89】問候，同時也問候你。

保羅・塞尚

追申：請替我向巴耶問候，他解決了我的金錢問題。這裡的食物變得相當粗劣。雖然討厭，不得不食用。眞是忘了您母親，請代問候。爲我用力吸口煙！

左拉給柯斯特的信

巴黎，1866年7月26日

……〔略〕三天前我還在便尼克爾與塞尚、巴耶在一起。他們現在還在那裡，下個月初才回來吧。……〔略〕

……〔略〕塞尚努力工作著。隨著他的特質持續邁向獨創性的道

註釋：

83.距離便尼克爾不遠的小村落。這些年之間左拉常常前來便尼克爾與葛羅頓。

84.德爾凡（Levasseur Delphin）是村中打鐵匠勒瓦瑟爾・德爾凡（J.J.Calvaire-Levasseur Delphin）的兒子之一，當時他才十四歲，1868年在左拉家中住過，此時或許與塞尚在一起。

85.這件作品都與塞尚現存作品不符，或者遺失或者畫家自己加以毀壞。

86.德爾凡必須幫助父親的工作，不能長時間當塞尚的模特兒。

87.魯維爾（Rouvel）是房東妻子杜蒙夫人（Mme Dumont）的父親，當時約七十歲。

88.這件作品有可能是凡特里編號17號的〈老人臉部〉（Tête de vieillard）（51×48cm，巴黎，印象派美術館）。的確背景與衣服尚還留有加上模樣。但是，尺寸卻不一樣，或許他將周圍割除，或者他兩次畫了這位老先生肖像。

89.加布里埃爾（Gabriellr-Eléconore-Alexandrine Meley, 1839-1925）在1870年5月與左拉結婚，他們倆人據推測在1863-64年之間，然而無法確定是否如此。馬里烏斯・魯克斯（Marious Roux）、飛利浦・索拉里（Philippe Solari）與保羅・塞尚是他們的證婚人。

路。我對他相當期待。只是，我們都認爲或許十年間他的作品會依然
會落選。他現在計畫著從四公尺到五公尺左右的大作品。或許八月他
會前往艾克斯，或許也會在九月末。兩個月左右在那裡。……〔略〕

馬里翁給莫爾史塔特的信

艾克斯，1866年9月

……〔略〕我在這裡大體過著同樣的生活。在中午研究地質學，
傍晚與安東尼〔·瓦拉布雷格〕一起到保羅的郊外住家。共進晚餐，
短暫散步，……〔略〕與保羅一起去看城堡，在山中，在群樹下渡過
一天。……〔略〕

22. 給愛彌爾·左拉的信

艾克斯，1866年10月19日

親愛的愛彌爾

　　數天以來大雨滂沱。吉勒默（A. Guillemet）[90]週六晚上到
達，在我這裡度過數天，昨天 —— 週三 —— 他搬入一間小出租房間，
還不錯，每月五十法郎，家
庭用布等也都包括在內。雖
然大雨，風景出奇，我們做
一些習作。—— 當天氣一好
轉，他必然認眞置身於工作
上。—— 而我呢？閒暇使我
疲困，已經四五天沒有做什
麼了。剛完成一件小品，我
想這是我作品當中不錯的一
件，畫著我妹妹羅絲
（Rose Cézanne）[91]唸
書給洋娃娃聽的場面。只有
一公尺大。假使你要這件作
品，就送給你。這件作品與
瓦拉布雷格（Antonin

註釋：
90.安東尼·吉勒默（A.
Guillemet, 1842-1918）
是風景畫家，德比尼、
柯洛的弟子，塞尚語畢
沙羅的友人。他與左拉
極爲熟識。以後盡力使
塞尚的作品進入沙龍。

91.羅絲·塞尚（Rose
Cézanne, 1854-?）是
塞尚二妹，大妹瑪麗出
生於1841年，羅絲在
1881年與馬克希姆·柯
尼爾結婚，生下幾個小
孩。請參照塞尚給姪子
瑪爾特的書簡。這件描
繪妹妹的作品現在已不
存。

塞尚 佛列斯特路 油彩
畫布　53.7×65cm
1866　法蘭克福市立美
術館

Valabrégue)【92】的作品一樣大。我想把它送到沙龍。

　　吉勒默租屋的一樓附有廚房，長廊面對庭院，庭院圍繞著這坐鄉村房屋。他租借二樓附廁所的兩間房間。他只擁有這座房子右邊。房子位於義大利街道的起端，正好面對你們住過的小房子對面，那裡有棵松，你一定也記得。位於康斯塔蘭（Constalin）母親經營的酒廠旁邊。

　　但是，你看，所有在工作室內製作的架上繪畫，絕對無法與戶外製作的相媲美。再現戶外場景，人物與地面的各種對比讓人吃驚，風景也壯麗。因為我看到出色東西，決定往後只畫外光下的東西。

　　我已經告訴有關即將描繪的一件作品，這件作品將是再現馬里翁、瓦拉布雷格所找尋的主題（包含風景）。——吉勒默認為不錯的那件習作，是我的寫生作品，然而我卻認為是失敗之作，而且比其他作品還差。我深信，昔日巨匠再現外光下的所有架上繪畫並不精采；因為，我似乎覺得並沒有提供給自然的真實場景，特別是根源的姿態。美術館的老吉貝爾邀請我去參觀布吉農美術館（Musée

註釋：
92.安東尼・瓦拉布雷格
（Antonin Valabrégue,
1845-1900）出生於艾
克斯，是一位詩人，
左拉與塞尚的舊友。
1867年起遷居到巴
黎，以後成為巴黎的
藝術評論家，繼承香
弗勒里的工作，繼續
研究勒拿兄弟作品，
卓然有成。塞尚為他
畫數幅肖像畫，一件
是116×98cm，一件是
60×50cm。1880年出版
《巴黎人的小詩》（Petite
Poèmes parisiens）
，去世於1900年，往
後作品集是有關兄弟
主題出版了《矮子》
（Le Nain, 1904）。

Bourguignon），我與巴耶、馬里翁以及瓦拉布雷格一起前往。我認為都很差，相反地卻令人欣慰。我覺得相當無聊，工作變得有活力，與人在一起就能減輕無聊。我只見到瓦拉布雷格、馬里翁，現在則只有吉勒默。

〔接著在這裡描繪妹妹肖像的素描〕

這是我給你的圓餅的細略圖！──妹妹羅斯在正中間，坐著，拿著一本小書閱讀，洋娃娃放在椅子上，她則坐在扶手椅上。黑色背景，臉部明亮，藍色髮網，藍色小孩肚兜，深黃色衣服，左手拿著一些靜物：盤子、兒童玩具。

請代我問候加布里埃爾，同時問候索拉里【93】，以及一定與弟弟來巴黎的巴耶。

我覺得，現在我告訴維耶梅桑（Villemessant）【94】的苦惱已經過去了，你必定比以前更好；希望你不要工作過頭。你進入了大報社，我覺得很高興。【95】──假使你見到畢沙羅，告訴他一些關於我的事情。

我想再次告訴你，我有些消沉，但卻不知什麼原因。如你所知，我真不知道為什麼這樣。每天當太陽西沉的傍晚，以及下雨，我就變成消沉，消沉使我憂鬱。

最近我想寄香腸給你。原本是母親去為我購買，實際上是我去買時被騙的。真頭疼。

我幾乎不再閱讀書籍。我不知道你是否認同我的想法，即使反對我依然堅信不移，我開始覺察到為藝術而藝術是件相當大的玩笑；這只是我們之間的吧了。

這是外光下的將來架上繪畫草圖。

追申：我將這封信放在口袋裡已經四天，覺得必須寄出。再見。

<div align="right">保羅・塞尚</div>

註釋：
93.飛利浦・索拉里（Ph.Solari, 1840-1906）是一位雕刻家。塞尚與左拉的舊友。以後他製作兩件塞尚的胸像，一件優美的年輕左拉胸像。

94.維耶梅桑（Villemessant）是左拉在這年5月發表有關沙龍的一連串措詞激烈文章的《時事報》（Evénement）社長兼總編輯。因為讀者的強烈抗議，左拉不得不終止連載，不久他就進入《費加洛報》。

95.這是指左拉在1867年進入《費加洛報》一事。

23. 給卡繆・畢沙羅的信

<div align="right">*艾克斯，1866年10月23日*</div>

親愛的朋友

我在家人之間，與伴隨家人的世上最討厭的人相處，上述最令人

討厭的所有人相處。我們就不提他們了。【96】

　　我每天與吉勒默夫婦見面。他們倆人住在聖塔尼四十三號的美麗住家。吉勒默已經不再作大畫，開始著手於一些小件作品，作品相當好。你曾經提到關於灰色一事，真是有道理，只有灰色統馭著自然；但是充分嫻熟於此卻不容易。這裡的風景相當美，十分壯麗，吉勒默昨天完成一件風景畫習作，今天所做陰天的風景畫很美。我覺得，他的習作比起去年從伊波爾特（Yport）帶回的作品還要好，讓我相當著迷。你看了將會給予良好評價。我不再多作評論，天氣好轉後，他將很快地著手於大畫。我們給你的下封書信，將會帶來好消息吧！

　　我剛投出一封信給左拉。

　　我每天工作一些，但是這裡顏料稀少，而且昂貴，真慘，真慘啊！我們希望，希望能賣一些畫。為此，我們將奉獻黃金仔牛。【97】—— 你沒有送作品到馬賽嗎？如果這樣，我也將如此。我也不想送，特別是我沒有畫框，買畫框的錢可以用來買顏料。我這樣說是對我說的，評審委員是糞便。

　　我想太陽將給我們好天氣。—— 吉勒默告訴我，奧勒爾將不能再回巴黎，我覺得相當可惜。因為，在波多黎各將會很無聊吧！無法獲得顏料，對於畫畫而言必然是相當痛苦的事情。同樣地，吉勒默告訴我，若能找到直接從法國來的商業服務的話，將會很好。雖是如此，您是否可再寫信給我們，告訴我寫信給奧勒爾的方法。也就是說，我必須寫有地址及避免讓他不必要支出的貼郵票的最完善方法。

　　衷心握手致意，讓吉勒默先生閱讀這封信和通知他上述的信後，將這封信投郵寄出。請代我問候您的家人、夫人以及弟弟。再見。

<div align="right">保羅・塞尚</div>

<div align="right">今天，1866年10月23日，感恩的年</div>

老友畢沙羅

　　我剛要給你寫信，您的信就來了。我當下工作不錯，阿爾封欣（Alphonsine）也同樣。我畫了幾件習作，接著將要著手於巨型蠢作，如果秋天這個季節也幫助我的話。塞尚完成數件相當好的作品。塞尚再以金色調畫，我確定你會滿意他將帶到巴黎的三到四件作品。我還不知道什麼時候回巴黎，或許是作品完成之際吧！

註釋：
96.塞尚想要邁向藝術道路，父親卻一直反對，因此他時常嚴厲批評家人。這封信很能表現出他的心情。然而，往後他父親死後，塞尚時常以尊敬與感謝的心情提到父親，他很高興他父親使他能從物質匱乏脫困，獲得生活自由的財富保障。

97.出自於聖經故事，象徵著金錢與財富。

你看，在巴黎，您夫人在巴黎這裡會比龐圖瓦茲還要好。小孩都好吧！我想，當你無聊時，請您給我們消息。我們都在談您，期待與您見面。內子與我對於您家人致意。

再見

安東尼・吉勒默

24. 吉勒默給愛彌爾・左拉的信【98】

<div style="text-align: right">(艾克斯，1866年) 11月2日，週五</div>

親愛的左拉

自從一個月以來，我在艾克斯，這個地中海的雅典，對我而言不覺得時間漫長，我可以向你保證。美好時間，美麗地方，一些同好與他談論繪畫與構建一些昔日被摧毀的理論。給你的兩封信中，保羅不是寫自己事情而是更多我的事，所以我也想一樣，對你大談大師的事情。他的體格當然相當出色，頭髮十分長，臉上閃爍著健康，行走在大路【99】上捲取旋風。因此，關於這方面，你放心。他的精神雖然一直都狂熱，有時卻平靜；他的繪畫，有時被認真的訂購所激勵，透過努力來回報。總之，「未來的天空，有時減少黑暗」【100】。你將會看到他回到巴黎的一些作品，必將大為歡喜。特別是〈唐霍伊撒序曲〉（Ouverture de Tannhèuser）【101】足以奉獻給羅貝爾（Robert）。因為，他描繪著成功的小提琴家；接著，坐在大扶手椅子上的他父親肖像【102】，氣質高貴。繪畫都是金色調，外觀相當美，父親彷彿坐在教皇寶座上的姿態，正閱讀《世紀報》（Siécle）。總之，的確不錯，我能保證，不久後我們將可以看到相當美的東西。

艾克斯人都讓他神經焦慮。他們要求去看作品是為了稍後來毀謗他；因此他不正以好方法回報嗎，對著他們說：「你們不值得一顧！」沒品的人嚇得走避。雖然這樣，或許因為這樣的緣故，顯然地評價又回到他身上，時間接近了，我想人們將會要求建造美術館。【103】我強烈地期待。因為我雖不理解這座美術館，我相信，用刀子描繪的十分成功的一些風景將會陳列在這裡；只是這種畫作尚且沒有機會進入美術館。

你知道有關年輕馬里翁的評價吧！我期待他將會被邀請到地質學的講壇上。他熱中於挖掘，試著證明給我看，神並不存在，若相信神

註釋：

98. 塞尚在這封吉勒默給左拉的信末，附加自己對於左拉的問候。

99. 這是指艾克斯城中心的米拉波大路。

100. 這句話出自於塞尚當時的口頭禪：「對我而言，未來的天空全然黑暗。」吉勒默模仿這句話加以修改而成。

101. 這件作品似乎已經遺失。莫斯科收藏的〈拉小提琴的少女〉（V.90）雖然是相同主題，然而晚於上述這件作品。

102. 現存的〈路易・奧居斯特・塞尚〉肖像（V.91）並非手上拿著《世紀報》，而是《時事報》，吉勒默所見到的作品是否為這件多少令人存疑。只是，《時事報》表示左拉勇敢地刊登沙龍評，為他辯護，藉此對左拉表示敬意，有可能塞尚將此名字在畫品上以示紀念。

103. 吉勒默在此所說的美術館建造是句玩笑話，但是當時塞尚受到庫爾貝影響，頻繁使用括刀來作畫則是事實。

畢沙羅　冬天的馬恩河畔　油彩畫布　91.8×150.2cm　1866　芝加哥藝術協會

的存在眞是愚蠢至極。雖是如此，我們幾乎不關心，總之又不是畫。

我們收到一封畢沙羅的來信，似乎身體健康。我們時常去水壩，十二月底將回巴黎。

我已經附上兩頁信紙，我認爲保羅將透過相同機會寫信給你；在相同信封中，你將會有我們兩人的問候。握手致意，你的摯友。

安東尼・吉勒默

親愛的左拉

利用吉勒默寫信給你的機會，我想要問候你。但是，卻沒有新消息通知你。誠如你擔心的一般，我想告訴你，我的瓦拉布雷格、馬里翁作姿勢的大作品尚沒有完成，〈家庭晚宴〉（soirée de fammille）雖已著手，卻絲毫沒有進展。但是，我耐心地畫著，或許重新一次成功也不一定。我與吉勒默作第三次遠行，很愉快。向你與加布里埃爾握手致意。

保羅・塞尚

追申：問候巴耶，他在給地質學家、畫家福爾特涅・馬里翁（F. Marion）的信上，問候我。

塞尚　路易・奧居斯特・塞尚〈父親畫像〉油彩畫布　198.5×119.3cm　1866　華盛頓國立美術館〈左頁圖〉

左拉給瓦拉布雷格的信

……〔略〕我依然開始了週四的集會。畢沙羅、巴耶、索拉里、喬治·巴吉爾等人每週都來，我們一起因為嚴寒而顫抖，感嘆時代不佳。但是，巴耶今天終於獲得大勝利。亦即，他得到學士院獎，獲得三千法郎。當他聽到通知時，似乎瘋了一般。索拉里還是在捏黏土，想著結婚。畢沙羅什麼都不作，等著吉勒默。

請告訴保羅盡早回來。【104】這樣對我生活多少會有所激勵。如同等待救世主一般等著他。如果數天後不能到達的話，請拜託他寫信給我。特別是，如果為我帶回那裡所畫的全部習作，那麼我就必須工作了。……〔略〕

1867年

左拉給瓦拉布雷克的信

巴黎，1867年2月19日

……〔略〕保羅努力工作。已經完成幾件油畫，並且夢想著巨型大作。……〔略〕索拉里四天前結婚了。

左拉給瓦拉布雷克的信

巴黎，1867年4月4日

……〔略〕最後附上幾件小消息。保羅落選【105】，吉勒默落選，大家都落選了。評審委員對我的《我的沙龍》【106】發出怒吼，關閉了所有邁向新道路人們的大門。……〔略〕

馬里翁給莫爾史塔特的信

巴黎，1867年5月26日

……〔略〕他〔塞尚〕的冬天之戰已經結束。他已盡力了。這次回來，鄉下綠油油，很好吧！很高興他回到故鄉。……〔略〕

左拉給瓦拉布雷克的信

巴黎，1867年5月29日

註釋：

104.塞尚在1867年1月回到巴黎，大約生活半年，下半年回到艾克斯。但是，卻沒有發現這年的書簡。

105.塞尚提出作品為〈葡萄園的格洛格〉與〈酒醉〉。《勒·南·朱尼報》刊登了諷刺塞尚的雅爾諾爾德·莫爾提埃文章，4月8日摘要刊登於《費加洛報》。左拉很快為塞尚辯護，4月12日在讀者投書欄中投書。

106.左拉將在《時事報》（l'Evénement）上發表沙龍評加以整理後，在1866年7月出版了《我的沙龍》小冊子。這本書題贈給塞尚。

......〔略〕再過十天左右，塞尙將與母親一起回艾克斯。他說，在那裡，度過三個月的孤獨生活後，九月還會回到巴黎。工作與鼓勵對他是必要的。—— 索拉里在沙龍大獲成功。不久庫爾貝個展將要開始，【107】我想寫一點簡短研究。這些事情保羅將會更詳細告訴我吧！......〔略〕

馬里翁給莫爾修塔特的信【108】

<div align="right">馬賽，1867年6月</div>

......〔略〕據說，加爾尼埃在巴黎遇見保羅，最遲兩週以後他將回到普羅旺斯。屆時，我將與他見面，他也會寫信給你吧！我想，我們將在豐富的色彩原野充分吸取綠色與太陽。

馬里翁給莫爾史塔特的信【109】

<div align="right">艾克斯，1867年（夏）</div>

......〔略〕保羅在這裡畫畫。他不同於往昔的保羅，意志堅定，今年將很快成功。最近所畫的幾件肖像畫都很好。已經不使用畫盤與刀子，但是一樣強而有力。技術逐漸出色，心情很好。......〔略〕

特別值得注意的是他的水彩畫。色彩獲得了前所未有的不可思議效果。我不知道，這樣的東西可以由水彩獲得可能。【110】......〔略〕

他也開始畫幾件大型油畫。似乎〈唐霍伊撒序曲〉也以全然不同的色調重新畫過。最初一件金色作品你也看過知道吧！

左拉給馬里烏斯·勒烏的信【111】

<div align="right">巴黎，1867年8月14日</div>

......〔略〕去艾克斯，與保羅見面，希望轉達要他寫信給我。已經一個月沒有他的信了。......〔略〕

馬里翁給莫爾史塔特的信【112】

<div align="right">艾克斯，1867年9月6日</div>

註釋：

107.庫爾貝再送了三件小品到沙龍之後，在阿爾馬廣場建立臨時木板屋，舉行了從六月到十二月的大型個展。

108.翻譯自日文版。

109.翻譯自日文版。

110.具體的作品可以舉出日本個人收藏的〈道路〉（V.814，署名與記載1867年）。

111.翻譯自日文版。

112.翻譯自日文版。

布芳的栗樹林蔭道 油彩畫布 37×44cm 1868-70 倫敦泰德美術館

　　……〔略〕你一定要看他〔塞尙〕現在所畫的畫。他正著手於你也知道的〈唐霍伊撒序曲〉主題，不同以往，採取相當明亮色調。人物形貌洗鍊。少女頭部是金色，美麗，令人震撼般的力道。我的側面像畫得很像。所有部分的確都畫得很好，幾乎完全沒有留下妨礙色彩不調以及留下恐懼的樣子。小提琴與先前那樣美，衣服如同往昔般逼眞。這件作品在沙龍或許會落選，但是總是會在那裡提出吧！就是這樣的畫而言，應獲得好評才是。……〔略〕

馬里翁給莫爾史塔特的信【113】

艾克斯，1867年10月9日

　　……〔略〕左拉再過一星期左右預定前來米提。唉啊！爲什麼你不在這裡呢？否則我們就可以與他、塞尙與你愉快渡過一些時間！馬賽體育院劇場演出他的戲劇【114】，他才前來。……〔略〕

　　……〔略〕保羅與他終於前往巴黎。唯我一人留下來。……〔略〕

註釋：
113. 翻譯自日文版。

114. 這是指左拉與馬里烏斯·勒烏合作的《神祕的馬賽》。數日後因爲評價不高，終止演出。因爲左拉的這次停留，塞尚延後前往巴黎。

馬里翁給莫爾史塔特的信

馬賽，1868年4月28日

……〔略〕你，寫實派【115】畫家離在官展上成功非常遙遠。特別是，塞尚一時之間無法出品官展吧！大家聽慣他的名字，革新藝術觀幾乎與他結合在一起，所以從事評審的畫家們一聽到名字就害怕。但是，可以看到他的耐力與冷靜，所以他寫下這樣的句子：「你說什麼！再忍一下，狠狠打擊這些傢伙。」

相同於此，他總是得找尋宣傳手段。就技術而言，已經到達值得驚嘆的階段。以前過於醒目的粗獷已經緩和了。我想，現在，他已具備畫好作品的許多良好條件。……〔略〕

25. 給紐馬・柯斯特的信

市內，杜普雷克斯廣場，陸軍兵舍，糧秣經理課，紐馬・柯斯特軍官

(巴黎) 1868年5月13日

親愛的柯斯特【116】

我遺失你給我的住址。我想地址寫上杜普雷廣場（雖然住址不正確），運氣好就能讓你收到這封信。因此，我希望能在十四日週四傍晚五點兩分半或者稍後見面，在皇家港橋，我想就在通往拹和廣場的老地方。從那裡我們一起去用晚餐；因為週六我將出發前往艾克斯。

假使你有信件或者其他東西要我寄給你家人，願意當個忠實的麥丘里【117】。你的好友。

保羅・塞尚

馬里翁給莫爾史塔特的信

艾克斯，1868年5月24日

……〔略〕保羅兩天前從巴黎回來。我正要前往看他。屆時他將問候你吧！我們最近一起高興勇敢地跳入卡達蘭溫水中。……〔略〕

……〔略〕塞尚事先準備著畫肖像的畫布。風景中，其中一人在

說話，其他人傾聽的場面。我有你的照片，你也會被畫進去。保羅完成這幅作品時，我想裝框寄贈給馬賽美術館。如此一來，美術館不得不陳列寫實派作品，我們的榮耀也就因此而獲得彰顯。……〔略〕

26. 給亨利希・莫爾史塔特的信

〔馬里翁給莫爾修塔特書簡的追申〕

（艾克斯）1868年5月24日

親愛的莫爾修塔特

　　根據您上封信說，繼續音樂的經濟已經到底，因此我很高興，您重新思考，不須等待更好世界。因爲我們都是走在藝術的道路上，所以不希望物質缺乏以至於打亂藝術家這麼必要的工作。我感同身受向您握手致意，而您雙手今後將不再有世俗商品的冒瀆。我很榮幸能聽到《丹霍伊撒序曲》（Ouverture de Tannhäuser）、《羅焉克林》（Lohengrin）與《遊蕩的荷蘭人》（Hollandqin volant）。【118】再見。

保羅・塞尙

27. 給紐馬・柯斯特的信

（艾斯克）1868年7月初

親愛的柯斯特

　　收到你的信已經有數日，而我卻很尷尬告訴你一些關於你不在故鄉的消息。

　　自從我回到這裡後，住在郊外。【119】當然數次到城裡，偶然一天晚上，此後又一次，到令尊家中，卻沒見到他；但是這些天，我將在白天，我想可以見到他。

　　關於艾里克斯（P. Alexis）【120】，他從大瓦拉布雷格聽說我回鄉，前來看我。他甚而借我巴爾札克1840年的小雜誌【121】，並且問我，我是否還畫畫等等，總之我們饒舌地談了許多事情。他承諾還會再來看我，已經過了一個月還沒見到他。至於我，特別是收到你的信後，傍晚我到城中大道散步，這是數次違反我孤獨的習慣；還是沒見到他。但是，因爲想實現被拜託的事情，這次我將會到他家中。但

註釋：

118.華格納音樂在巴黎的首演——除了集合認識友人，演奏室內樂之外——1860年初期，除了受到波德萊爾、內爾瓦爾、香福勒里等人讚賞之外，一般而言不受好評。馬里翁、塞尚透過莫爾史塔特的介紹，在很早時期已經認識到華格納音樂的價值。

119.這裡的郊外是指艾克斯郊外的別墅雅斯・德・布芳（Jas de Bouffan），距離艾克斯四十公里。塞尚在此在此描繪許多風景與肖像。

120.保羅・艾里克斯（P. Alexis, 1847-1901）是一位自然主義作家，在巴黎與左拉交往，成為他最親近友人之一。也是梅丹聚會的一人。塞尚常常在書信中提到他。

121.巴爾札克在1840年擔任《巴黎雜誌》（Revue de Paris）主編時，發表司湯達爾小說《帕爾姆修道院》（Chartreuse de Parme）。

是，那一天應該事先換好上衣與鞋子吧！

我實在不知道羅歇福爾（Henri de Rochefort）的消息，然而《燈塔報》（Lanterne）上的喧騰卻已經傳到這裡。【122】

我與奧方（Aufan）稍有見面。但是，其他的人似乎藏了起來，他周圍沒人，這時我將離開鄉下一些時日。我不想與你談他的事情。我不知道我是否還活著，或者如此簡單地回憶自我，但是一切使我思考。我一個人獨自前往水壩，以及聖・安托南（Saint-Antonin）【123】。我到水車人家那裡，在「草房」住宿，美酒，親切招待。我想起了我們以前的登山努力，我們已經不能再有這些了吧！世間奇怪，變化多端，按我的說法，我們數年前三人與小狗在一起，而似乎現在已經很難了！

我一點都不舒服，除了家人，只有數份《世紀報》而已，我讀報紙上的無聊新聞。單獨一人，幾乎不去咖啡廳。但是在這樣底層的生活，我一直抱著希望。

你知道佩諾（Penot）在馬賽嗎？我與他運氣都不好。因為，我去聖・唐托南時，他卻來艾克斯看我。我試著去馬賽，我們將談論不在故鄉時的事情，並為健康乾杯。他在信中告訴我：「喝到見底！」追申：我縱情書寫這封，未完成時，正好是中午，德特（Dethès）與艾里克斯來到家中。你很清楚，我們談論文學，感覺清爽，因為這天天氣炎熱。

艾里克斯神采奕奕地朗讀了一首詩給我聽，感覺很好。接著他靠著記憶從其他詩歌節次中節錄朗讀給我聽，題為《短調交響曲》（Symphonie en la mineur）。我認為這些詩歌相當特別，具獨創性，大加讚賞。我讓他閱讀你的信，他說要寫信給你。現在我與他的家人向你問候。我也將你的信給家人看，他們都感到高興，正如同露水正好下在灼熱太陽下一般。我也見到孔伯（Combes），他剛從郊外回來。衷心握手致意。

保羅・塞尚

註釋：
122.亨利・德・羅歇福爾（Henri de Rochefort）是一位政治新聞人物，在帝國時期是著名激進主義者，他發行反拿破崙三世的週刊「燈塔報」，塞尚父親也是反拿破崙三世的一人。

123.聖・安托南（Saint-Antonin）是位於距離艾克斯十公里的村子，在聖・維克多山麓。

28. 給尼馬・柯斯特的信

艾克斯，(1868年) 11月末，週一晚

123

親愛的尼馬

　　我無法準確說回去〔巴黎〕的時間。相當有可能在十二月初或者十五日左右實現。出發前一定會去看你雙親，並且為你帶上所有你想要的東西。

　　此外，放入零星衣著用品的箱子將會以普通包裹郵件寄出，我盡可能帶上各種東西。

　　不久前我剛見到你父親，我們一起去看了維勒維耶。為了談你的事情，我想在再次去見他，特別是在出發前記住去見他。我在紙上記下所有必須做的事情與必須見面的一些人，一個個逐一消去，因此，一點也不會忘記。你的信讓我很高興，因為使得陷入音訊中斷的我重新甦醒起來。前往聖‧維克多山的美好登山計畫，因為這年夏天炎熱，付諸流水；而十月也因為下雨，不能前往。從這裡可以看到這座山，它多麼地軟化了在小小同儕間開始形成的意志呢？但是，你想，這就是如此，我們似乎無法一直都是意氣風發，拉丁文說過：「清新如常」（semper virens），我們無法一直健康、意氣風發。

124

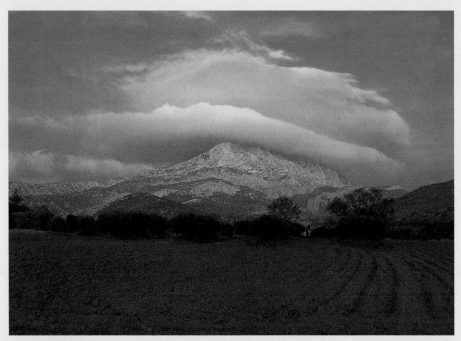

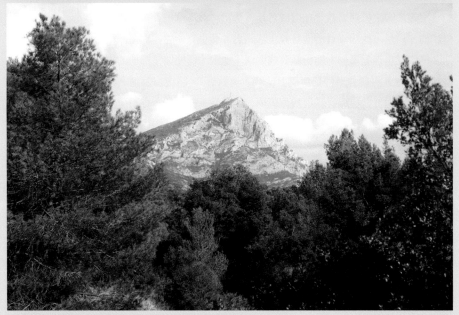

聖‧維克多山〈上圖〉
法國南部普羅旺斯聖‧維克多山實景〈下圖〉

這裡的消息我就不寫了，因為除了馬賽的「加魯貝」（Galoubet）完成之外，什麼都不知道。即便如此，拙劣畫家吉貝爾（J. Gibert）【124】師傅拒絕了蘭貝爾（Lambert）拍攝布吉農美術館（Musée Bourguignon）裡的作品照片，因此中斷了他的工作；維克多·孔伯（Combes）想加以模寫也被拒絕。諾雷（Noré）笨拙異常。聽說他正準備沙龍作品。

這些人都是低能的。李維（Livé）師傅雕塑一公尺左右的淺雕，花了五到八個月，他一直都關注在如何捕捉某位聖人的眼睛上。

那個灑脫的年輕人達戈埃（d'Agay），你是知道的，有一天他出現在布吉農美術館的入口。孔伯的母親在那裡喊他：「把你的手杖給我，吉貝爾大師不想要這樣。」

「我才不理他！」他說。依然拿著手杖。吉貝爾師傅到達，正想對他發怒，達戈埃對他喊道「畜生！」這是真事。

保羅·艾里克斯是一個相當好的青年，雖然有人說他不夠勇敢，他正寫作詩歌與其他東西。天氣好的時候，我見他好幾回；最近也見他一次，並且給他看你的信。他興奮地要到巴黎，父親卻不允許；他想拿父親人頭來抵押借款，在有機可趁下逃出，而高個子瓦拉布雷格引誘他。只是，他卻沒有給他任何生活訊息。艾里克斯感謝你還記得他。他同樣也惦記著你。他稍微有些懶惰，他說，假使你了解他的困境（一個詩人內在必須都是伊里亞德或者奧狄賽），將會原諒他。雖然你不會給他努力獎或者其他類似東西，但是我下結論是，你將原諒他。因為，他朗讀給我聽的詩歌可以證明某種才能，並非平庸。他已經擁有足以藉由詩歌為職業的豐富度了。

雖有些遠，握手致意。等待著不久將來向你握手致意的日子。你的老友。

保羅·塞尚

追申：「被使用著」這個字我覺得荒唐，雖然如此，我應該如何稱呼你一些新職務上的訓練呢？

明天下午，我將投出這封信。

我一直致力於亞爾克河風景的描繪，為下次沙龍作準備；1869年的沙龍如何呢？

註釋：
124. 約瑟夫·吉貝爾（Joseph Gibert, 1808-1884）是艾克斯素描學校教授，同時也身兼布吉農美術館館長，他的兒子奧諾雷（Joseph Honoré, 1832-1891）繼任他的位子。文中的奧雷是指奧諾雷。

125. Bibiliothèque Nationale à Paris, Département des Manuscrits, Nouvelles Acquisitions Françaises-24522.

126. 帖奧多爾·杜雷（Thèodore Duret, 1838-1927）是作家與評論家。1878年發表《印象派畫家們》（Les peintures impressinnistes），也成為研究印象派的最初歷史家之一人。此外，他在日本明治初年與切尼斯機一起訪問日本，通曉日本浮世繪。1874年在巴黎出版了《亞洲遊記》（Voyage en Asie）。

127. 這封信是杜雷給左拉以下書函後的回信。Bibiliothèque Nationale à Paris, Département des Manuscrits, Nouvelles Acquisitions Françaises-24518, fol.378-379.

「親愛的左拉
我風聞塞尚是如何如何的畫家。聽說出身於艾克斯，據聞這次他的作品又落選了。因此我才想起他，我想到你曾經提到某位特立獨行的畫家。那是這次落選的畫家嗎？如果是這樣的話，請您寄給我他的住址以及簡單介紹的文章。我想要知道這位畫家與其作品。

帖奧多爾·杜雷」

1869年

馬里翁給左拉的信 【125】

艾克斯，1869年1月2日

……〔略〕不久前保羅出發去你那裡了〔巴黎〕。……〔略〕

……〔略〕保羅也看到我工作情形。我想自然科學家的狂熱，多少已經讓他感到疲勞了。……〔略〕

1870年

左拉給帖奧多爾·杜雷的信

1870年5月30日

親愛的杜雷【126】

我不能告訴你，你要的畫家住址。【127】他正過著隱居生活，處於探索時期。而且，就我看來，當然他不會讓任何人進入他畫室。請您等到他發現自我為止。

我讀過你兩次沙龍評。相當出色。但是一些地方稍微討巧。只說自己所喜歡的畫家依然不夠。對於自己不喜歡的畫家也必須指摘。【128】……〔略〕

29. 給朱斯坦·加伯（Justin Gabet）【129】的信

（巴黎）1870年6月2日

親愛的加伯

我收到你的信已經有好些時候了，粗心大意而沒有答覆你，但是我在此彌補過失。親愛的朋友，一個多月前左右，你一定已經從昂珀雷爾（Achille Emperaire）【130】那裡聽到一些我的消息。再者，就在最近，我叔父已經承諾去看你，並且將史托克（Stock）所作一部漫畫【131】交給你。我依然與以前一樣落選了；但是我並不為此喪失健康。不用說，我每天畫畫，而此時我相當健康。

我告訴你，沙龍有很美麗的作品，同樣也有差的作品。奧諾雷（Honoré）先生的作品獲得相當好評，掛置場所也很好。索拉里同樣也做了一件相當美麗的雕塑。

請代我向你夫人問候。請為我向可愛的蒂坦（Titin）小朋友接吻。請代我向令尊以及岳父問候。還有，不要忘記問候街道熄燈人戈蒂埃（Gautier）與安端‧羅舍（Antoine Roche）。

衷心擁抱你，加油，舊友。

<div align="right">保羅‧塞尚</div>

追申：那高個子Y，已經步入正道或是依然不循正途呢？

1871年

左拉給飛利浦‧索拉里的信

<div align="right">*波爾多，1871年2月12日*</div>

......〔略〕保羅在南法。勒烏、瓦拉布雷格與我一起在波爾多【132】。巴吉爾（Frédéric Bazille）【133】被殺了。我想吉勒默與莫內在英國。......〔略〕

艾里克斯給左拉的信【134】

<div align="right">*勒斯塔克（1871年春），週一*</div>

親愛的愛彌爾

塞尚不在！我與吉洛先生（龍基斯）談了很久。兩隻小鳥【135】一個月前飛走了。空留巢穴，上鎖。「他們去了里昂，等待巴黎狼煙【136】消失吧！」龍基斯先生這樣告訴我。於是，不可思議，這個月在巴黎沒見到他，或者這封信到達時，你或許已比我還要了解他的事情吧！毋寧說，或許會在艾克斯見到他。那樣的話，馬上通知你。......〔略〕

左拉給保羅‧艾里克斯的信【137】

<div align="right">*巴黎，1871年6月30日*</div>

......〔略〕拜託你以下事情。你在最近早上信步去雅斯‧德‧布芳，假裝為問候塞尚近況而去見他。總是與他母親說上一些話，希望為我探詢您兒子住址。如果這個外交策略不靈光的話，就去波爾桑街二號的亞希爾‧昂珀雷爾那裡，告訴他，我想要塞尚地址。只是，塞

註釋：

132.普法戰爭後的混亂時期，左拉暫時擔任遷移到波爾多的政府代表部門工作。

133.菲德里克‧巴吉爾（Frédéric Bazille, 1841-1870）是印象派畫家成員的一員，出身於蒙貝利耶，1870年獲得沙龍入選，成為明日之星，可惜普法戰爭之際從軍殉國。

134.Bibiliothèque Nationale à Paris, Département des Manuscrits, Nouvelles Acquisitions Françaises-24510, fol.557-559.

135.這是指塞尚與奧坦斯‧菲格並未獲得父母同意而共組家庭的事情。

136.這是指巴黎共社事件。

137.翻譯自日文版。

尚他母親更清楚，因爲昂珀雷爾或許也與我們一樣什麼多不知道。…
…〔略〕

註釋：
138.翻譯自日文版。

139.塞尚在前年夏或
秋，亦即在普法戰爭開
始前後回到故鄉，與往
後成為妻子的奧爾坦
斯·菲格隱居在勒斯塔
克，悠閒地從事創作。
塞尚不同於馬奈、寶
加、巴吉爾等人的立
場，他對於戰爭、巴黎
共社運動絲毫不感興
趣，毋寧是強烈地表現
出逃避軍事動員的心
理。

140.Bibiliothèque
Nationale à Paris,
Département des
Manuscrits, Nouvelles
Acquisitions Françaises-
24523, fol.471.

141.這個時候塞尚已經
與奧斯坦斯·菲格在
巴黎了。

142.Bibiliothèque
Nationale à Paris,
Département des
Manuscrits, Nouvelles
Acquisitions Françaises-
24523, fol.472.

143.塞尚一家到此為止
與索拉里住在同一棟建
築物，以後移居到德·
朱希厄。

144.塞尚只將他與奧爾
坦斯·菲格的關係告訴
母親，卻隱瞞著父
親。怕父親開封知道
這件事情，塞尚書簡
中涉及到私人生活的
部分不能夠直接送到
住宅。今天尚未發現
給母親的這封信，據
推測是塞尚通知1872
年1月4日生下男嬰的
事情。

左拉給保羅·塞尚的信【138】

巴黎，1871年7月4日

親愛的保羅

　　你的信讓我很高興。我開始擔心了你的事情，因爲已經四個月都沒有書信往返了。上個月中旬把給你的信寄到勒斯塔克【139】，此後，我知道你不在勒斯塔克，我的信不知寄往何方了。正苦於找你的時候，你的信到達，將我從困擾中解救出來。……〔略〕

索拉里給左拉的信【140】

巴黎，1871年10月15日

　　……〔略〕我忙於瑣事，我想保羅已經跟你說了。……〔略〕
　　……〔略〕謝謝你托保羅送來的書。【141】……〔略〕

索拉里給左拉的信【142】

巴黎，1871年12月14日

　　……〔略〕如果見到保羅·塞尚，請代我問候。他消失了。我聽到樓梯拖著家具往下的聲音，我覺得不好打擾到他們舉家搬遷，並沒有出來。【143】……〔略〕

新年前：德·史維爾茲街五號

以後：丹菲爾街三十三號，三樓。

1872年

30. 給亞希爾·昂珀雷爾的信

巴黎，1872年1月

親愛的亞希爾

　　有勞你將同一信封信內的書信交給我母親。【144】很抱歉一直都

129

這麼麻煩你。

假使寫信給我，將會讓我很欣喜。請將書信寄到：朱希厄街四十五號，【145】保羅‧塞尙先生，或者德‧拉‧孔達米尼街十四號，【146】左拉先生。我附上一張二十五生丁郵票，可以省去你到街上買郵票的麻煩。只要將要給我信投入郵筒就可以了。

<div align="right">保羅‧塞尙</div>

追申：假使需要一些<u>顏料</u>，可以寄一些給你。

31. 給亞希爾‧昂珀雷爾的信

<div align="right">*巴黎，1972年1月26日*</div>

親愛的亞希爾

今天剛見過左拉。他來到朱希厄街四十五號。爲了能獲得最終答覆，他要我再給四到五天時間。他爲了旅行券【147】奔波辛苦，但是還沒有獲得。再忍耐數天，您將獲得獲得良策的通知。不用說，我很高興將會見到您。您或許不會太滿意我們家，但是，誠摯地與您共同使用寒舍。

當您從馬賽出發時，請不吝給我隻字片語，告訴我出發時間以及最可能的到達時間。我將推著手推車去接您，把您行李搬運到家中。我們家在舊名聖‧維克多街，現在已經改成了朱希厄街，住在三樓，正對面是葡萄酒集散所。

有什麼新消息將馬上寫信通知您。再見。

<div align="right">保羅‧塞尙</div>

追申：假使，就我所想，如有非常重的行李，隨身拿著最需要的東西，將其餘東西以普通包裹寄送。只是必須告訴您帶著寢具，無法提供給您這些東西。

32. 給亞希爾‧昂珀雷爾的信

<div align="right">*巴黎，1972年2月5日*</div>

親愛的亞希爾

無法從巴諾爾或者其他地方獲得什麼。之所以如此慢才寫信給您，是因爲到最後時刻爲止不捨棄希望；但是，到最後，左拉告訴

<div align="right">
註釋：

145.原文街名45, rue de Jussieu。

146.原文街名14, rue de La Condamine。

147.亞希爾‧昂珀雷爾相當貧窮，為了到巴黎，他在羅浮宮摹寫作品以求生計，但是缺乏旅費。於是通知塞尙是否可以獲得免費旅行車票。
</div>

註釋：

148.昂珀雷爾在這個月到達巴黎，停留到1873年末為止。最初住在塞尚家中，卻覺得難為情，一個月後搬往他處。1872年的沙龍展落選。往後，我們可以從一些昂珀雷爾寫給艾克斯友人的信中解讀到他與塞尚相處的情形。

1872年2月19日：保羅已經在車站，我下車到他家，為了吃飯以便恢復元氣，接著晚上到他友中的一人，一位雕刻家的家中。

1872年3月17日：保羅情緒十分不穩定。——此外，噪音足以驚醒一些死人——總之，我能從這裡出人頭地，我忙，但是當有錢時，我什麼也不做。

1872年3月27日：我離開塞尚家。——這是必定的。在這件事情上，我不能逃離其他人。——我發現被所有人所捨棄。——我不再有純粹知性與溫馨的朋友。——左拉家人、索拉里家人與其他人。這不再是問題。——人們能夠夢想的不就是最令人吃驚的產品（取代消失的青年）嗎？

149.塞尚這時候住在靠近龐圖瓦茲的奧維．蘇爾．瓦茲的共同友人嘉舍家附近。在這封信的後面，呂希安．畢沙羅寫下這樣的文章：
親愛的爸爸
　媽媽告訴我，門會被小偷打壞，早早回來。請你是否能為我帶回顏料箱。米涅特要你帶給他人偶。我寫不好，因為我不想寫了。
呂希安．畢沙羅，1872

我，無法獲得我拜託他的東西。

假使您費用足以旅行的話，一定要來。您可以寄宿在我這裡。

請相信我，我已經盡可能快而且從各方獲得了一些希望。只是我憂心不會成功。

假使，雖然這個希望又失望，而你有意要來，請你給隻字通知，我已經在上一封信中告訴您的。我將前往車站接您。

相信我，雖然有這麼多疑慮，我是你的誠摯友人。爲了給你多少的援助，只希望你脫離現在困境。

<div align="right">保羅・塞尚</div>

追申：我有些厭倦，以後再告訴您。【148】

33. 給卡繆・畢沙羅的信

<div align="right">*龐圖瓦茲，1872年12月11日*</div>

畢沙羅先生

我借了呂希安的筆來寫信給您；火車剛運送我到家【149】不久。以一種歪歪扭扭的方式，我要告訴您，我遲到一小時。—— 不用說，明天週四爲止，將打擾您家。

然而，畢沙羅夫人要您從巴黎帶麥粉給小喬治，並且去菲里希叔母家拿回呂希安的襯衫。

祝安好

<div align="right">保羅・塞尚</div>
<div align="right">1872年十二月十一日</div>
<div align="right">龐圖瓦茲</div>

印象派時代書簡
Cézanne Correspondance

1873-1882

　　塞尚在龐圖瓦茲與奧維·蘇爾·瓦茲接受印象主義教導之後，視覺更為客觀，色調逐漸趨向明朗。此外，畫面上的筆觸上從性急的大筆觸趨向於小而謹慎思考的筆觸。1873年到1877年之間，就樣式上而言，特別是參加印象派畫家的團體而言，可以說是純粹印象派畫家的一人。畢沙羅對他的教誨成為他藝術發展的終身基礎。但是從1878年以後，塞尚離開印象派表現，找尋一種更為明確的型態與構成。1880年代前後的作品，可以看到實驗與過渡的特質。關於時代區分，法國的塞尚書簡集結權威約翰·李華德（J. Rewald）則將塞尚參加印象派到與左拉絕交的1872到1890年之間作為分期。

1873年

路易·奧居斯特·塞尚【150】給保羅·嘉舍醫生（Paul Gachet）【151】的信

艾克斯，1873年8月10日

　　我已經收到七月十九日的信。對於令弟兒子【152】十九歲英年去世感到心痛，衷心致上哀悼之意。您也告知，尊夫人雖罹患一個月重病，依然產下一子【153】，現在已稍好轉，由衷期待早日康復。保羅

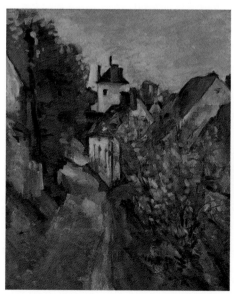

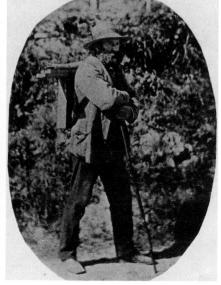

今天來信，我已經寫了回函，他對於您的感謝是當然的。【154】

　　請將我盛情敬意轉達給您家庭成員。【155】

<div align="right">塞尚</div>

34. 給龐圖瓦茲的某位收藏家【156】

<div align="right">奧維‧蘇爾‧瓦茲，1874年初</div>

　　數日後我想到巴黎居住，所以要離開奧維。首先，通知您此事。

　　假使希望我署名你告訴我的那幅作品，能否寄放在畢沙羅先生那裡，我將去那裡簽名。

　　請接受我誠摯問候。

35. 塞尚給雙親的信

<div align="right">巴黎，1874年【157】</div>

　　在上一封信上，您們詢問為什麼還不回艾克斯呢？關於這件事情，我已經提到過，我想回到您兩人身旁的心情在您們想像之外。但是，一回到艾克斯，我就不是自由之身，想要回到巴黎，一定遭受反對。即使並非絕對反對我回巴黎，然而從您們那裡所受到的反對，對我來說相當痛苦。因此，我期望行動自由不要受到侵害，如果能夠這樣的話，我就能歡喜地早日歸鄉。

　　希望父親每個月能給我兩百法郎，這樣我可以悠閒地滯留在艾克斯，可以在對我畫作給予這樣豐富資源的南法風光中工作是多麼高興的事情。父親，請聽進我的請求。如果可以這樣的話，就可以在南法進行想持續作的工作。

　　在此附上兩個月的收據。

36. 給卡繆‧畢沙羅的信

<div align="right">（艾克斯）1874年6月24日</div>

親愛的畢沙羅

　　感謝我在如此遠的地方，您依然想到我，並沒有追究我不曾守信

註釋：

154.嘉舍與塞尚父親是舊交。塞尚因為妻子的關係，生活變得更加困苦，似乎是透過嘉舍的關係，增加生活費。然而，嘉舍是否告訴塞尚父親有關他妻子的事情則不得而知。

155.塞尚父親並非學者，這封信的拼字有許多錯誤之處。這封信初次在1957年巴黎出版的《給嘉舍醫生與繆雷爾的印象派畫家書簡》(*Lettres impressionnistes au Dr. Gachet et a Murer*, Paris, Bernard Grasset, 1957) 中初次發表。

156.在描繪雅斯‧德‧布芳農舍速寫上所記載的落款。裡面有奧維風景速寫。這封信據推測是給龐圖瓦茲的德‧拉些街道食品店老闆龍代斯 (Rondès) 的信。當塞尚借錢而無法還錢之際，他就接受作品作為補償。

157.關於這封信只知道草稿而已。草稿紙背面畫有兩個農夫的速寫。我們無法判定這封書信的日期，或許與畫家本人在巴黎、龐圖瓦茲、奧維停留有關。不同於以往每年返鄉的習慣，這段時間幾乎整整三年塞尚從沒有回到南法。返鄉條件兩百法郎，可以推測是給妻子在自己不在時的生活費。因此，這封信應該是1874年5月末回到艾克斯之前的書信。

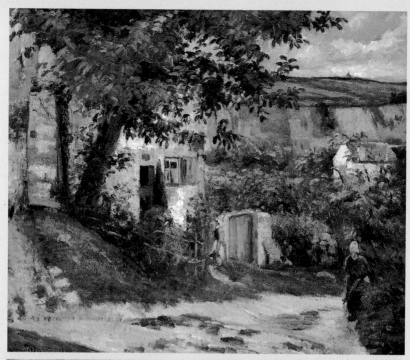

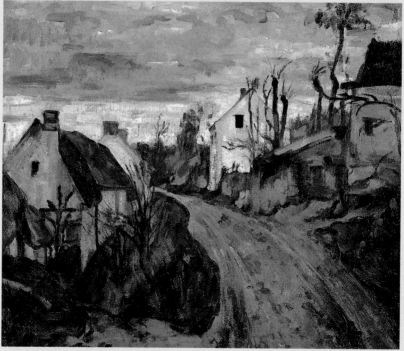

畢沙羅　龐圖瓦茲勒艾米塔許的小徑　油彩畫布　54×65.5cm　1874　布宜諾斯艾利斯貝拉斯國立美術館〈上圖〉
塞尚　奧維‧蘇爾‧瓦茲鄉村道路　油彩畫布　46×55cm　1872-74　巴黎奧塞美術館〈下圖〉

承諾，出發前，去往龐圖瓦茲道別。——我五月末週六夜晚返鄉，此後持續工作到今天。我相當了解您所經歷的辛苦。的確您的運氣不好；——家中病人一直不斷；雖然如此，希望當我這封信到達您手中時，小喬治身體已經康復。

　　然而，您曾想到居住地方的氣候嗎？您不覺得那有礙於小孩的健康嗎？我覺得遺憾的是，一些新狀況使得您在工作上分心。因為我相當清楚，不能畫畫對於畫家是多麼痛苦的事情。——現在，我剛重新看這裡的土地，我想它可以完全令您滿意，因為它讓我驚訝想起您那充滿陽光的戶外以及描繪鐵路柵欄的夏日戶外習作。【158】

　　數週以來都沒有任何關於小孩的消息，我很擔心，但是，瓦拉布雷格從巴黎回來，昨天週二他帶給我一封奧爾丹斯的信，信上說小孩身體不錯。

　　從新聞上得知吉勒默獲得大成功與葛羅塞埃（Groseillez）的幸運事件。葛羅塞埃的畫作獲獎，接著由國家所購買。這證明，依循正義的道路，一直都會獲得人們的回報，但是卻不會獲得繪畫的回報。畢沙羅夫人生產後如何呢？此外，如果協會【159】有加入的成員，請通知我。當然這件事決不能中斷您工作的時間。

　　時間快接近時，我將通知您，關於我返回巴黎以及將由家父所獲得的東西；總之他將讓我回巴黎。——這已經夠多了——這幾天我見過艾克斯美術館館長。他對於巴黎的新聞有關協會報導感到好奇，想要親眼看看繪畫危機。我主張，看了我的作品還無法充分判定罪惡的發展情形，必須看看巴黎大罪人的繪畫。他卻告訴我說：「看了你的暴行，就能充分知道繪畫所蘊含的危險。」——為此他來了。當我告訴他，譬如，您取消塊面而研究色調，而我試著讓他了解自然，他閉上眼睛，轉過身子。——但是，他說知道，我們彼此滿意地分開。但是，勇敢男人誘發我堅毅不拔，因為忍耐是天才的母親。

　　差一點忘記，我雙親要我向您轉達誠摯問候之意。

　　請代問候呂希安與喬治，並代為擁抱。我在奧維期間承蒙畢沙羅夫人親切照料，請代表敬意與感謝。深深握手致意。假使期望能使得事情與幸福得以如願的話，我將多麼期待啊！

保羅・塞尚

註釋：
158.這是指1873年到1874年所描繪的龐圖瓦茲風景畫。凡圖里（L.Vanturi）在《卡繆・畢沙羅：藝術、作品》（*Cammille Pisarro, son art son oeuvre*, Paris, 1939）書上，編號為266。

159.這是指印象畫團體。正式名稱為「畫家雕刻家版畫家協會」（Société anonyme des artistes, peintres, sculpteures, graveurs）。1874年4月15日到5月15日第一次展覽在巴黎卡比亞妮接到舉行。塞尚在畢沙羅的強烈推薦下入會，出品了〈吊死者之家〉（la Maison du pendu）、〈奧維風景〉與〈莫德爾尼・奧蘭皮亞〉。這些作品不受世人推許；雷翁・德・羅蘭在《葛羅瓦新聞》上，評論〈吊死者之家〉為「卓越的風景畫之一」，於是亞爾曼・德里亞伯爵（le comte Doria）出手購買。

160.法文住址為Reu de Vaugirard, 120。

161.畢沙羅從秋天到冬天與妻子一起，滯留於麥安斯地方，位於蒙福（Montfoucault）的畫家朋友呂德維克・皮埃特（Ludovic Piette, 1826-1877）家中。畢沙羅在1855年來到巴黎不久就與皮埃特結為知己，皮埃特經濟富裕，常常幫助畢沙羅渡過危機。

37. 給母親的信

(巴黎) 1874年9月26日

親愛的母親

首先，感謝母親想到我。數天來天氣相當惡劣，很冷。── 但是我身體一點也不差，覺得火熱。

很高興接到您提到的錢。請您如往昔寄到沃吉拉爾街一百二十號【160】，我必須留到一月。

大約一個半月以來，畢沙羅已經不在巴黎，人在不列塔尼。【161】您知道他給我高度評價，而我對自己也如此。我開始覺得自己比周圍的人們還要優秀了。您是知道地，我對於自己給予高度評價只是出於自我意識。我必須一直工作，而這並非是爲了達到愚蠢者所讚賞的完成（fini）。── 人們世俗地讚賞的東西不過是匠人的素材問題，只有使一切作品變成非藝術與庸俗而已。我必須找尋完成（compléter）是爲了樂於作畫爲真實與更爲有深度的作品。請相信我，必定有世人肯定之時，屆時將能獲得熱心讚賞者，他們不同於僅止被無謂外表所感動的人們。【162】

現在是賣畫的最糟時期，所有中產階級都不願掏錢，然而最終不會如此。

請代問候妹妹。

請代問候吉拉爾夫妻。

再見，您的兒子。

保羅・塞尚

1876年

38. 給卡繆・畢沙羅的信

(艾克斯) 1876年4月

親愛的畢沙羅

兩天前，收到有關您在杜蘭─呂埃爾（Durand-Ruel）【163】那裡舉行展覽會的大量圖錄與新聞報導。── 您也已經閱讀了吧 ── 我已經閱讀了其中關於沃爾夫（Wolf）先生的長篇嚴厲評論【164】；這些都是蕭克先生（V. Chocquet）【165】特別寄給我的東西。── 再者，我也透過他的信，知道莫內的〈日本女子〉【166】以兩千法朗

註釋：

162.這一段話或許與塞尚初次發表第一次印象派展覽有關。對於觀賞這次展覽而無法獲得社會共鳴一事，塞尚毫不氣餒。

163.這是指在杜蘭-呂埃爾畫廊舉行的第二次印象派畫展。

164.美術評論家阿爾貝爾・沃爾夫（Albert Wolf）在《費加洛報》上對印象畫派運動始終表現出攻擊的言論，稱這些年輕藝術家為「狂人」（aliénés）。

165.維克多・蕭克（Victor Chocquet）服務於關稅機關，開始購買德拉克洛瓦的作品，1875年拍賣上，購買雷諾瓦作品。這時候，雷諾瓦描繪蕭克夫妻肖像，塞尚也透過雷諾瓦，在1875年認識了蕭克先生；以後塞尚描繪數件蕭克肖像畫。他們兩人長期建立深厚友誼。蕭克成為塞尚作品的熱情收藏家，形成了重要典藏作品群。

166.這件作品是莫內讓妻子穿著日本和服，手持扇子，背景牆壁上散置著團扇，也稱為〈日本扇子〉，出品於第二次印象派展覽會上的圖錄，題為〈日本品味〉。目前為波士頓美術館收藏。

莫內 日本女子 油彩畫布 231.5×142cm 1876 波士頓美術館

出售。新聞報導，馬奈沙龍落選，引起騷動，在家中舉行展覽會。【167】

在前往巴黎之前，見到數次告訴過您的名為奧提埃（Authier）的人。正是這個年青年以尚‧呂班（Jean-Lubin）名字寫作繪畫評論。我告訴他，您提到有關您的作品與莫內作品的事情，——但是，（您或許已經知到才是）似乎他沒有使用「模仿者」（Imitateur），而使用了「先驅者」（Initiateur），這完全改變文章的意義。關於其他部分，他告訴我自信有責任，或者，至少得體地不會對杜蘭那裡的其他畫家說壞話。這件事情或許您已經知道了。

《回聲報》（Rappel）上面有關布雷蒙（Blémont）的報導似乎不錯，雖然尚多不足之處，長篇前的話語稍嫌冗長。【168】我覺得您因為霧氣效果而攻擊藍色。【169】

我這裡，兩週以來相當多雨。我強烈期待這種天氣並非舉國皆是才好。在我們這裡，因為相當多霜凍，水果與葡萄遭受損失。相較於此，藝術則是有利的，繪畫留了下來。

我忘了通知您，我已經收到落選通知。【170】這原本不新鮮，不值得驚奇。我希望您那裡有好天氣，如此就得以賣好畫。

請您代我向畢沙羅夫人問候。同樣問候呂希安與您的家人。

握手致意。

保羅‧塞尚

追申：不要忘記代我向吉洛芒（Guillaumin）【171】與埃斯特里埃（Estriel）轉達問候之意。

註釋：

167. 馬奈應徵沙龍作品〈藝術家〉（聖保羅美術館藏）與〈洗衣服〉（費城巴恩斯財團收藏）都落選。為抗議沙龍的不公，他在沙龍展前兩週，亦即四月後半，在自己畫室公開展示這兩件作品，招待友人參觀。

168. 埃米爾‧布雷蒙在1876年4月9日的《費加洛報》上有這麼一段報導，「……對他們而言，所謂藝術並不是細密仔細描繪人們以前所說的『美的自然』。他們不認為多少忠實再現事物，同時也不是一具堆積細部，不惜努力構成一個全體，而是努力於翻譯、解釋與抽出，來自於面對某種光景而感知到眼睛所注意到的多樣的線條、色彩。……」

169. 應該所指的是第二次印象畫派展覽圖錄199號上〈霜與霧〉（修科藏）的作品。

170. 塞尚依然還是在應徵沙龍展中落選。之所以沒有參加第二次印象派展覽並不是因為沒有可提出的作品，而是他們之間也有人不喜歡塞尚提出作品到沙龍的原因。

171. 亞爾蒙‧吉洛芒（Armand Guillaumin, 1841-1927）是印象派的同道友人，塞尚在巴黎認識的最初畫家友人之一。

塞尚 布芳風景 油彩畫
布 44.5×59cm 1875-76

39. 給卡繆‧畢沙羅的信

(勒斯塔克) 1876年7月2日

親愛的畢沙羅

我必須以魔術鉛筆來答覆您的盛情書信，身上卻只攜帶著鐵片（亦即，金屬筆端）。假使要我說，我說您的書信帶有感傷痕跡。賣畫沒有進展，我想應沒有絲毫對精神給予暗淡的影響才好，但是，我確信這不過是一時而已。

我不想說不可能的事情，而卻一直著手於最不可能實現的計畫。我想現在所在地方，對您而言是相當好的。有些無聊的傢伙，我認為純粹是偶然的。今年，每週下雨兩天，南法如此真令人困擾。——從未見過這樣的天氣。

我必須告訴您，您的信送回到海邊的勒斯塔克（l'Estaque）【172】。我已一個月不在艾克斯。我開始著手兩件海洋主題的小品，這兩件作品是蕭克要我畫的。——就像是撲克牌一樣，紅色屋頂映現藍色的海。【173】如果天氣持續，或許我可以一口氣畫到底。在目前這種天候不順的情形下，什麼都無法作。——但是，在這裡能發現到可

註釋：
172. 勒斯塔克是從馬賽往西12公里的漁村，以後塞尚常常滯留在這座漁村。他在於描繪許多大海周圍風景。

173. 凡多里編號168〈艾克斯的海〉。這件作品有署名，長時間為蕭克擁有。

139

塞尚（左前方坐者）與
畢沙羅（左）在龐圖瓦
茲 1877年攝影〈左圖〉

塞尚與畢沙羅 1873年攝
影〈右圖〉

以工作三或四個月的一些主題；那是因為植物沒有改變，橄欖樹、松樹擁有長綠葉子的緣故。陽光如此強烈，以至於各種對象似乎單純不是白、黑，甚而浮現為藍色、紅色、褐色與紫色影子。或許是我錯，但是，似乎使我覺得與塊面（modelé）正好相反。然而，描繪奧維的柔美風景畫家們，還有這位偉大的（三個字母的單字，不清楚）……吉勒默如果在此應會有福的。假使我能夠的話，希望在這裡最少住上一個月。因為必須要作最少兩公尺的繪畫，如同您賣給霍爾（Faure）的作品一般。【174】

　　即使我們不得不與莫內一起展出，我希望我們的聯展能像是一種窯（four）。——你們或許認為我是惡棍，或許如此，但是自己的工作大於一切——麥約爾（Meyer），他沒有掌握到正好與團體成員一起成功的要素，覺得我是自命不凡的傢伙，同時尋找先於印象派之前的企劃，似乎這也傷了莫內。——他只有讓輿論疲憊，導致混亂而已。【175】我認為持續不斷展覽似乎不好，就另外一方面而言，心想來看到印象派作品，卻只看到協會人員的作品。——輿論冷卻下來——麥約爾深信一定傷了莫內。——麥約爾，他是否背地裡賺了錢？這是不同問題——莫內之所以賺了錢，是因為展覽成功，如果不是這樣，或許他將在去設置另一個圈套。但是當他成功，他就對了。我

註釋：
174.畢沙羅·凡多里編號59號作品。1867年製作，1.5×2公尺的大畫。霍爾是歌劇院的歌手，收藏家，與馬奈與竇加熟識。

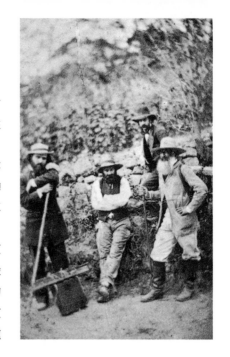

塞尚（中）與畢沙羅（右）於龐圖瓦茲結伴寫生途中小憩　1873年　攝影　奧塞美術館

註釋：
175.亦即指「畫家雕刻家版畫家協會」，1874年12月17日舉行決算報告之後1875年8月118日在巴黎設立「畫家雕刻家版畫家建築家石版畫家陶藝家聯盟」。阿爾弗萊德是主要倡導人，兼任會計，另外畢沙羅、塞尚、貝里亞爾、路易・拉杜修等人參加，畢沙羅成為秘書會的成員。他們決定在莫內的「協會展」之前舉行展覽。印象派團體一度分裂。但是，亞爾曼・吉洛芒在1877年2月24日給加修醫生的信中道樣說：「您知道『聯展』現在在大飯店舉行吧！畢沙羅、塞尚與我三人都有出品。最後三人多脫離。」

176.中立的是指出品龍以外的作品之意。事實上，隔年春天塞尚提出許多作品向沙龍。

177.塞尚透過畢沙羅認識皮埃特。他是一位風景畫家。他在1877年與印象派畫家們一起舉行展覽會，這是印象派畫家們舉行的小型回顧展。

178.杜沃雷是道年二三月舉行的下議院選舉結果所成立的內閣首長，保守派人士。

179.法文住址，Paul Cézanne, maison Girard (dit Belle), Place de l'Eglise a l'Estaque, Banlieue de Marseille。

說，—— 莫內 —— 是為了說印象派。

然而，這段期間我對於與落選畫家為伍的率性的紳士格蘭（Guérin）先生抱持好感。——我對你表示的一些想法，或許太過於露骨；原本我的個性並非溫和。請你不要介意。回到巴黎後，再與你談這件事情。讓雙方能夠撮合。——印象派畫家之間的關係或許有助於我。我這次將與他們一起提出某種中立作品。【176】

親愛的畢沙羅！最後，我如同您一樣這樣說。因為，我們數人間有共通傾向，我們期望，必要性強迫我們產生協同，利益與成功往往將單純善意所無法充分堅固的關係加以強化。——最後，我非常滿意皮埃特（Piette）【177】站在我們這邊——請代我向他與皮埃特夫人問候，向您並請代我向畢沙羅夫人與家人致上我的友情。握手致意，祝福好天氣。

我向來閱讀《馬賽之燈報》（la Lanterne de Marseille），而現在不得不閱讀《世間宗教報》（la Religion laique）。

我等著杜沃雷（Dufaure）【178】下台，然而從這時到上議院改選為止，耗費時日，手段也將會不斷吧！

保羅・塞尚

追申：假使這裡的人能以眼光殺人，我早就是該死的傢伙。請不要注意到我的臉龐。
P.C.

追申：這個月底將回到巴黎。如果您能在此之前答覆我，請這樣寫：吉拉爾（也稱貝爾）家，勒斯塔克教堂廣場，馬賽郊外。【179】

40. 給雙親的信

塞尚 彎路 油彩畫布 48×59cm 1875-77 喬·阿布里頓收藏

巴黎，1876年9月10日，週六

親愛的父母

　　寫信給您們報告近況，同時想從您們那裡得知您們的近況。我很健康，希望您們也如此。

　　週四我去伊希〔雷·慕里諾〕(Issy-les-Moulineaux)看朋友吉洛芒，一起用晚膳。——透過他，知道了在四月我們這邊的畫家所企劃的展覽會運作得非常好。在勒·普勒堤埃街(Le Pelatier)與拉菲特街(rue Laffitte)(從面對勒·普勒堤埃街入口進入，往拉菲特街出口。)的場租費高達三千法郎。只繳一千五百法郎，剩下半數一千五百法郎則由出租者【180】從入場費中抽取。入場費不只籌措了三千法郎，其餘平均分擔的最初一千五百法郎也都退回。【181】而且還付給我們三法郎的分配金額，的確這並不是什麼大數目。總之，這是好的開始。官方展覽的藝術家們知道這個小成功，已經來借了這房間，而且這間房間也已經被今年展出者預定了明年。【182】

　　根據吉洛芒告知，我成爲來年參展中的三位新成員之一。展覽會

註釋：

180. 指杜蘭－呂耶爾畫廊。莫內友人中唯一沒有與道家畫廊進行交易的是塞尚。

181. 參加展出者有二十人，因此每人分擔七十五法郎，外加三千法郎的分配金六十法郎，則可以知道入場費30生丁，入場計有6120人繳費入場。來到會場而相當生氣的阿爾貝爾·沃爾夫(Albert Wolf)又將自己入場費追討回去。只是上述估計總數3060法郎可能包含圖錄販賣的收入。1874年總收入為3500法郎，然而當時入場費為一法郎。

182. 關於這點，不是塞尚就是吉洛芒的錯誤。因為根據1877年1月22日卡玉伯特寫給畢沙羅信中這樣提到：「關於我們展覽會，會場感到困擾。杜蘭－呂耶爾的會場今年已經被預約著。」

183. 這是指畫家和版畫家呂德維克·拿破崙·勒皮克(Ludovic Napoleon Lepic, 1839-1889)。他在印象派團體的工作室中認識莫內與其他友人，接著與竇加交往。他在竇加支持下，參加第一、第二次印象派聯展，以後卡玉伯特寫信給畢沙羅說：「勒皮克一點才能都沒有。」1877年以後沒有參加印象派展覽會的不是塞尚，而是勒皮克。

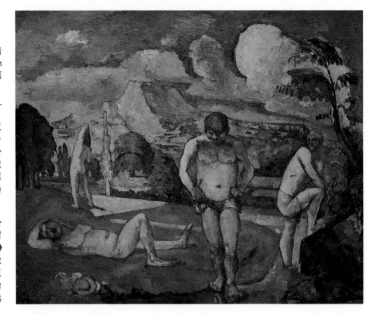

塞尚 休息中的沐浴者
油彩畫布 82×101.2cm
1875-76 費城巴恩斯收藏

註釋:
184.這封信最後一頁被
割裂。最近被約翰‧李
華德發現到,發表於
1966年出版的《獻給康
瓦萊的論文集》中,標
題為〈一封保羅‧塞尚
的未發表書簡〉。

185.這封信初次出現於
《給嘉舍醫生與繆雷爾
的印象派畫家書簡》
(巴黎,貝納爾‧葛拉
塞,1957),約翰‧里
沃爾曾經指出這封信的
存在,並加以要約,然
而沒有全文刊登。

186.Bibiliothèque
Nationale à Paris,
Département de
Manuscrits, Nouvelles
Acquisitions Françaises-
24518.
這封信並沒有記載著日
期,巴黎國家圖書館司
書將其紀錄為「1877
年」。

187.埃爾內斯特‧奧修
德(1838-1890)是事
業家與藝術愛好者。在
各種事業上置產,購買
「新繪畫」,一週到破
產,就賣出收藏品,不
斷地過著這種生活。
1874年1月13日、1875
年4月20日,兩次的拍
賣,成績都相當差。
1877年他在歌劇院大道
開設「小加尼」商店,
生意持續不支。1878年
6月5日、6日進行第三
次拍賣,脫手了馬奈、
莫內、畢沙羅、希斯
里、雷諾瓦等人的作
品,都以最低價格出
手。再者他的妻子這時
與他離婚,以後與克勞
德‧莫內結婚。

後舉行晚宴中,勒皮克(Lepic)【183】反對接受我入會,然而被莫
內相當強烈駁斥。

我還無法去見畢沙羅以及其他認識的人。來到這裡的隔天已經開
始投入工作。【184】……

41. 給保羅‧嘉舍的信 【185】

1876年10月5日,週四晨

親愛的醫生

我現在頭疼屬害,無法應您的邀請。

請原諒我;今晚應會與吉洛芒見面,我們昨天週四在伊希(Issy)
見面,他將會提到我的病吧!

我只不過是出席這美好聚會的微不足道的人物而已,然而如果不
是這討厭的意外狀況,我將歡喜地去參加。

遺憾之至。

保羅‧塞尚

1877年

〔1877年,塞尚參加三次印象派聯展,出品系列作品,特別是
風景、靜物畫以及友人維克多‧蕭克肖像。〕

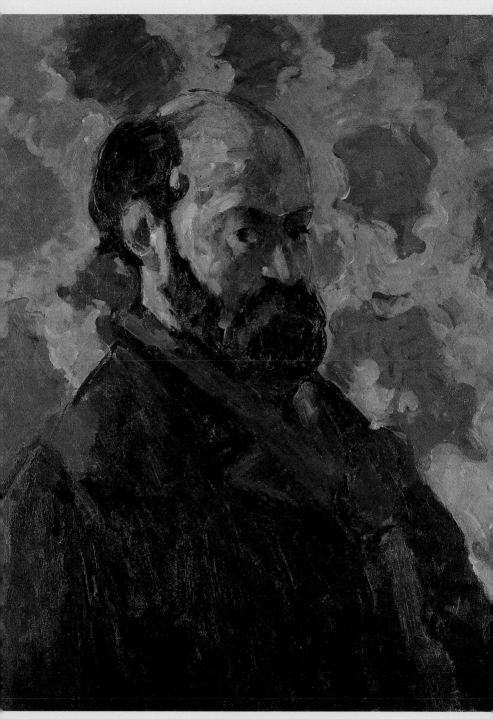

塞尚 粉紅背景的自畫像 油彩畫布 66×55cm 約1875 私人收藏

杜蘭迪給左拉的信

……奧修德【187】的破裂，顯然撼動我們不妥協友人們【188】的陣營！但是，他們相反地正給蕭克機會。總之，他太太聽到不久天上將掉下五萬法朗年金收入。因此，從現在開始要討好蕭克先生，各種色彩應該先讓他事先看過才好。或者寫塞尚的事情，如果你覺得那會有趣的話。這是不久前的事情，他穿著往常服飾前往皮加爾廣場小咖啡廳。【189】白上衣被藍、綠以及各種彩筆還有其他道具弄髒，戴著不成型舊帽子。這樣的出現大獲成功。只是，這樣的示威多少有危險喔！【190】……

42. 給愛彌爾・左拉【191】的信

(巴黎) 1877年8月24日

深深感謝你爲我所做的事情。請讓我母親知道，我想在馬賽過冬，目前沒有什麼想要的。如果到了十二月，母親要爲我在馬賽找兩間小出租房間，不貴，位於城鎮中，卻不漫天要價；我將很高興。爲了避免開支負擔過大，從艾克斯家中運來一張床與寢具、兩張椅子。── 在此的氣候，你應該知道，氣溫因爲拜驟雨恩賜，相當涼爽（如同艾克斯那樣）。

我每天前往伊希公園從事習作。覺得尚且不壞，然而印象派陣營似乎卻籠罩在深沉悲傷中。【192】金錢還沒珍貴塡滿口袋，習作在現場卻就乾了。我們都於糟糕的時代。我不知道可憐的繪畫何時可以拿回一點光輝。

上次前往特洛內遠足，馬格里爾心情比較好了嗎？你沒見到奧夏爾（Houchard）、奧雷里安（Aulelien）嗎？除了兩三位畫家之外，我完全不認識。

你出席「蟬之會」（les agapes de la cigale）【193】嗎？自從一個半月前多德（Daudet）的新小說在《時代報》（*Le Temps*）出現，黃色廣告紙貼到了伊希，才讓我知道這件事。再者，艾里克斯的戲劇將在「體育館」（Gymnase）演出。

我想海水浴對你與夫人健康會有所幫助。你還破巨浪游泳嗎？握

註釋：
190.埃德蒙・杜蘭迪（1833-1880）是寫實主義的小說家與美術評論家。他在1876年出版《新繪畫》畫冊，與鐵奧多爾・杜雷都是印象派的擁護者。死後隔年，左拉為了杜蘭迪的未亡人拍賣收藏品，而寫了序文。

191.這年六月到十月之間，左拉為了寫作《愛情的一頁》，而與家人滯留艾克斯。塞尚往往透過左拉傳話給母親，因為父親將家人所有書信一律拆閱過濾。

192.這年春天舉行第三次印象派展覽會，評價相當惡劣。塞尚出品了《維克多・蕭克肖像》，成為責難的中心。相對於此，展覽會期間每週四出版的《印象派報》，喬治・李華德面對其他報紙的攻擊，全力辯護；他將攻擊塞尚的人視為「對帕德嫩神殿說三道四的人」。從第一次到第三次為止，左拉都以新聞評論來評價展覽，整體而言，呈現對印象畫派相當廣度的了解。

193.這是南法出身的文藝家、藝術家1875年在巴黎組成的團體，每年在巴黎聚會。阿爾封斯・多德（Aiphonse Daudet, 1840-97）出身普羅旺斯的尼姆（Nîmes），為小說家與戲劇家，雖屬於自然派與寫實主義，然而才華洋溢，作品富有諷刺性格，給人共感溫和感受柔美的特質。保羅・艾里克斯出身於艾克斯。

塞尚　秋收　油彩畫布
45.7×55.2cm　1876-77
私人收藏

手向你們致意，特別向你誠摯致意。當你從陽光海岸回來後見面。

感謝你親切之意。

<div align="right">保羅・塞尚</div>

43. 給愛彌爾・左拉的信

<div align="right">(巴黎) 1877年8月28日</div>

親愛的愛彌爾

再次拜託您，告訴我母親不要擔心。我已經改變了計畫。【194】

雖然如此，我計畫在十二月，或者毋寧是一月初左右去艾克斯。

深深致謝。代問候家人。昨晚去克羅塞爾街（rue Clauzel）的美術材料行【195】，在那裡遇見了昂珀雷爾。

<div align="right">保羅・塞尚</div>

`1878年`

44. 給朱利安・唐吉（J. Tanguy）的信【196】

<div align="right">巴黎，1878年3月4日</div>

茲有畫家保羅・塞尚，居住於巴黎德・盧埃斯特街六十七號

註釋：
194.應指在馬賽過冬的計畫。

195.應是指唐吉所開設的材料行。朱利安・唐吉（J. Tanguy）在普法戰爭之前是巡迴販賣畫材的商人，來回於楓丹白露村、巴黎郊外；巴黎公社事件之後，他在克羅塞爾街道開設小店。經由畢沙羅介紹，塞尚以作品交換方式，獲得畫布、顏料與畫筆。1880年代前半期，年輕的高更、西尼克在唐吉店裡，購買了塞尚作品。

196.這份舉債證明書初次發表於尚・德・布肯的《塞尚肖像》（巴黎，嘉里馬，1955年），後面登載的1885年8月31日唐吉給塞尚的信也是一樣。

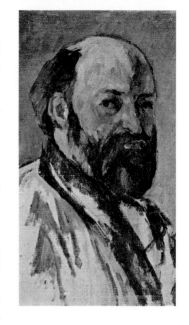

塞尚 自畫像 油彩畫布
25.5×14.5cm 1877-80
巴黎奧塞美術館

【197】，承認從唐吉夫妻借得總數相當於兩千一百六十四法郎八十生丁的繪畫材料。

<div align="right">保羅・塞尚</div>

45. 給愛彌爾・左拉的信

<div align="right">（勒斯塔克）1878年，3月23日</div>

親愛的愛彌爾

我推想幾乎必須自己賺取生活費，而我是否有這種能力呢？家父與我之間的關係極為嚴峻，幾乎可能喪失每月所有生活費。蕭克先生給我一封信，信中他提到「塞尚夫人與小孩」，決定性地將我的狀況暴露給家父。家父首先已滿懷疑慮窺伺著，無比熱切拆信、閱讀我的信，雖然信上收信人寫著：保羅・塞尚先生──畫家。

因此，我想懇求您親切的施與，在您週遭並藉由您影響，將我安插到你判斷為為可能的某些部門。我與家父之間的關係尚未決裂，但是我想兩週內狀態不會解決。

請寫信（收信者保羅・塞尚，存局候領）告訴我，決定如何解決我的要求。

請問候左拉夫人。握手致意。

<div align="right">保羅・塞尚</div>

追申：我從勒斯塔克寫信給你，今晚回艾克斯。

46. 給愛彌爾・左拉的信

<div align="right">艾克斯，1878年3月28日</div>

親愛的愛彌爾

我的想法與你一樣，不必過於強烈拒絕父親的生活補給。但是，我得以逃脫出到此為止為我所設下的一些詭計，預測最大戰場將在處

註釋：
197.法文地址為rue de
l'Ouest 67。

理錢的上面，並且我必須交代用途。或許我將只能從家父那裡收到一百法郎，然而當我在巴黎時，他承諾給我兩百法郎。因此，我期待您的善意，只要是兩週以來小孩生病，罹患輕症傷寒。我做最萬全警戒，不讓家父得以掌握到確實證據。

很抱歉請注意以下事情：你的信封與寫給我的信太重了；到郵局因為郵費不足，又繳付了二十五生丁；而你的信則只有一頁便箋而已。煩勞您，您寫信給我時，可以把裁成兩張的紙當對開來使用好嗎？

結果，假使家父給我錢有所不足，請您在下個月第一週援助我。屆時，我將告訴您奧爾丹斯的地址，請將錢寄達那裡即可。

請代我向左拉夫人問候，向你握手致意。

<div align="right">保羅‧塞尚</div>

追申：最近將舉行印象派畫展，屆時請您將張掛在你餐廳的靜物畫出品。【198】我已經收到本月二十五日前往拉菲特街的集會通知；當然我不會出席。

《愛情的一頁》（*Une page d'amour*）已經成書了嗎？

47. 給愛彌爾‧左拉的信

<div align="right">（艾克斯）1878年週三下午</div>

親愛的愛彌爾

深深感謝你寄給我大作並附有獻辭。我還沒有讀到後面。——家母重病，躺在床上已經十天，相當嚴重。——我閱讀到你描寫巴黎夕陽，以及海倫與亨利間彼此熱情燃燒所展開的地方，接著就中斷了。

我不適合讓您為我寫上獻辭【199】；因為你也能從如庫爾貝獲得一樣的答覆，有自覺的藝術家除了從外部獲得讚賞之外，自己備有正確讚辭。因此，我要告訴你的只是，使你了解到能從你作品所感受到的東西而已。我覺得這是比前者【200】還要甜美的一幅油畫；但是，氣質與創造力則一直往昔。接著，假使我沒有錯的話，——主角們的感情進程描寫相當細密。我覺得，我所做的這種觀察也適合於場所。也就是說，主角們所在場所也同樣細密描繪，被感動他們的熱情所誘發，因此，人與場所一體化，一點也不分離。場所似乎也參與人們活生生的存在苦惱。——實際上，依據新聞報導，無論如何這本書正獲

註釋：
198.左拉擁有兩件塞尚的靜物畫，這裡所指的或許是〈有黑色大理石桌鐘的靜物〉，參見本書第六十九封信。但是這年的印象派畫展最後並未如期舉行。

199.這本書屬於魯襲—馬克卡爾系列的書籍。

200.「前者」所指的是左拉作品《酒店》。

塞尚　有黑色大理石桌鐘的靜物　油彩畫布　54×73cm　1869-70　尼阿克斯收藏

得文學上的成功。

握手致意，代我向左拉夫人致意。

保羅・塞尚

追申：你無疑將會注意到，我的信無法正確回覆你的信吧！因為，我無法定期前往郵局，常常在閱讀你的信之前而寫信給你。

P.C.

——剛剛想起，你充分恪守著賀拉修斯讓人物們性格首尾一貫的教誨。

但是，你無疑已經疲倦了吧！這也是人世間的事件之一。

48. 給愛彌爾・左拉的信

（艾克斯）1878年4月4日

親愛的愛彌爾

請你寄六十法郎給奧爾丹斯，地址如下：

塞尚夫人，馬賽羅馬街1 8 3號。

雖有協定承諾，我只能從家父獲得一百法朗；原本我害怕他什麼都不給我。他從各種人那裡聽到我有小孩。他正試圖運用各種可能手段來逮住我。他說，他要把小孩驅逐。——若這樣，我就毫無辦法。——讓我告訴你這個「好人」的事情得花上很多時間；他的外表完全不能相信。你能了解我所說的事情。如果你能寫信給我，我會多麼高

亅塞尚 勒斯塔克的岩石
油彩畫布 73×91cm
1879-82 巴西聖保羅美
術館

興。我想要到馬賽；實際上，八天以前的週二，爲了看小孩，──他現在身體健康── 我不得不走路回艾克斯。因爲我所拿的火車時刻表錯誤，卻又必須出席家裡晚餐，──結果我遲到一小時。【201】

請向左拉夫人問候，握手致意。

保羅・塞尚

49. 給愛彌爾・左拉的信

（艾克斯）1878年4月14日

親愛的愛彌爾

我從馬賽歸來，正因如此才這麼晚給你回信。上星期四終於收到你的信。感謝你兩次寄錢來。我在父親監視下，完成這封信。

去馬賽時，我與吉貝爾（Gibert）同行。像他這樣的一些人見多識廣，然而卻是學究之見。當火車通過艾里克斯的村子附近，東方角落展現令人吃驚的主題：聖維克多山（Ste-Victoire）與波爾克耶（Beaurecueil）上的群岩。我說：「多麼美的主題！」他則說：

註釋：
201.馬賽到艾克斯距離
約三十公里。

150

「線條過於工整喔！」其次，他是第一位告訴我關於《酒店》的人，他以相當容易理解與褒揚的言語來述說；但是一直都是從手法視點來說。經過相當久之後，他說：「必須很用功才能從師範學校畢業。」我之前已經告訴他里舍班（J. Richepin）【202】的事情；他說：「那傢伙沒有前途！」結果是什麼呢？他不正是畢業於師範學校嗎？總之，他是一位在兩萬人口城鎮中最了解藝術的人。

　　——我雖聰明，卻不知如何善巧。

　　請注意身體，請代問候左拉夫人。再次致謝。

<div align="right">保羅·塞尚</div>

追申：維勒維耶的學生們經過時辱罵我。—— 或許頭髮過長，我剪短了頭髮。我工作著；毫無成果。離一般感覺太遠。

50. 給愛彌爾·左拉的信

<div align="right">（艾克斯）1878年5月</div>

親愛的愛彌爾

　　既然你依然要幫助我，請你寄六十法郎給奧爾丹斯，住址同前，羅馬路1 8 3號。【203】

　　首先向你道謝，我知道你此時正忙於新著，但是之後，如果可能，是否告訴我文學、藝術近況，那樣會讓我很高興。藉此，我可以更遠離鄉下，更接近巴黎。

　　向你致謝，同時也代我轉達對左拉夫人的敬意。

<div align="right">保羅·塞尚</div>

51. 給愛彌爾·左拉的信

<div align="right">（艾克斯）1878年5月8日</div>

親愛的愛彌爾

　　感謝你新的寄送。【204】它給我很大幫助，從不安中脫困。

　　家母現在已經脫離險境，兩天來可以下床，她的心情也變得輕鬆，晚上更好度過。這週以來母親相當疲倦。—— 最後，我希望好天氣與細心照顧能讓她完全康復。

　　我終於在昨晚，也就是週三把信拿回來，這解釋了你來信與我回

註釋：
202. 尚·里舍班（J. Richepin, 1849-1926）是法國詩人與劇作家，出生於阿爾及利亞，屬於世紀末的浪漫主義作家之一。1875年發表《乞丐之歌》（La chanson des gueux）後，被版監禁一個月，罰金500法朗。

203. 183, rue de Rome.

204. 這是指塞尚向左拉借貸度日一事。

函時間之所以如此長的原因。

感謝你通知我關於小品的事情。【205】從我的觀點而言，相當清楚這件作品不能被接受的原因，因爲它離我要到達的目標尚遠，亦即自然的再現。

我剛讀完《愛情的一頁》。誠如你告訴我一般，新聞連載上，人們無法讀懂。我全然無法掌握人際關係，覺得斷斷續續，相反地，小說情節的運用處理手法則相當巧妙。其中蘊藏著巨大的戲劇情感。——我沒有注意到劇情在有限、凝縮的框架中展開著——的確，相當遺憾的是，藝術性沒有被品味到，於是爲了吸引觀衆而必須添加東西，的確這種東西對於大衆是有害的。

我已把你的信念給母親聽，她與我一起向你問候。

感謝你全家。

塞尚　坐在紅色扶手椅上的塞尚夫人　油彩畫布　72×46cm　1877　美國波士頓美術館〈右頁圖〉

52. 給愛彌爾‧左拉的信

(艾克斯) 1878年6月1日

親愛的愛彌爾

到了每個月拜託你的時候了。我希望這個拜託不要過度使你操心，也不會讓你覺得過於冒失。但是，你的供應的確解除我的困境，再次致謝。我的家庭的確相當好，然而對於從不曾做什麼的不幸畫家而言，這就是我的家庭的稍微缺點，而這種缺點在鄉下或許能輕易被原諒。

上述這種不可避免的結果，請你爲我寄六十法郎給奧爾丹斯。她身體應該還不錯。

我想去民主黨派的藍貝爾書店購買附插圖的《酒店》，我從馬賽《平等報》（*L'Egalité*）文藝欄知道這則消息。

我一直一點一滴地工作著。政治家們都佔有了可怕地位。艾里克斯怎麼樣呢？

向你握手致意，請代向左拉夫人問候。

<div align="right">保羅‧塞尚</div>

註釋：
205.塞尚送件到沙龍已經不只一次被拒絕。

53. 給愛彌爾‧左拉的信

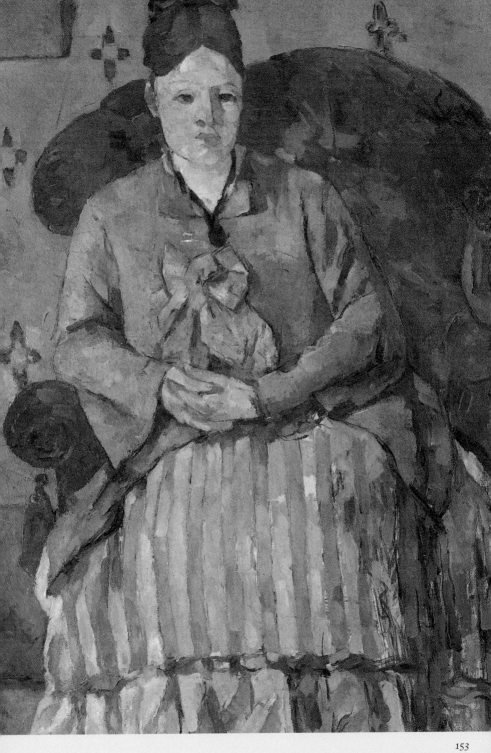

（艾克斯）1878年7月，週二

親愛的愛彌爾

假使你還願意的話，請你寄六十法朗給奧爾丹斯。她已經搬家，現在地址是羅馬舊街12號。【206】

我想在十日後前往勒斯塔克。

稱爲貝爾（Belle）的吉拉爾（Girard）【207】已經出院，他因爲腦神經的短暫錯亂被禁錮在醫院。

似乎馬賽的政爭尚未終了。柯斯特（Coste）這位年輕市議員勇敢地攻擊聖職人員，引起注目。

天氣開始變得酷熱。這段時間你工作嗎？五月三十日有受動儀式了吧！【208】這裡的新聞沒說什麼，但是今天我想會收到週一的《佳音報》（le Bien public）。

握手致意。希望左拉夫人接受我的敬意。

保羅·塞尚

54. 給愛彌爾·左拉的信

（勒斯塔克）1878年7月16日

親愛的愛彌爾

這週我在勒斯塔克。我逮住吉拉爾，讓他聽了長話；從他口中知道，他岳父本週五前去巴黎拜訪你。我們解除了到此爲止的租屋契約，現在住在最靠近吉拉爾旁的伊斯納爾家。關於你獲頒勳章的事情如何，希望告訴我。《馬賽小報》（Petit Marseillais）上什麼都沒說，我想你已經獲頒勳章。

溽暑已經開始。

感謝你先前寄給奧爾丹斯的錢。

此後，我知道《佳音報》已經停刊。還有能爲你戲劇進行辯論的其他新聞嗎？【209】這份新聞還沒有達到目的就消失，相當可惜。

請代我向左拉夫人致意。

我遇見園藝師吉洛芒。他剛從坎城回來，聽說他的奧援者將爲他在坎城設置苗圃。

保羅·塞尚

註釋：
206.12, Vieux chemin de Rome.

207.塞尚到勒斯塔克一直都居住在那裡屋主。

208.左拉在1878年應該可以獲頒勳章，結果這一年卻沒有獲得，遲延到1888年才獲得榮譽騎士勳章。

209.向來左拉在《佳音報》撰寫每週文藝評論或者戲劇評論；7月5日這份刊物停刊，以後同樣的文稿就在《伏爾泰報》持續刊登。

55. 給愛彌爾・左拉的信

親愛的愛彌爾

　　離開巴黎前，我將房間鑰匙交給鞋匠吉洛姆（Guillaume）。或許發生這樣的事情：這個傢伙不得不接納來參觀巴黎萬博【210】的鄉下友人，讓他們住到我房間。——房東對沒事先通知他而惱火，將我最後一期收據放在信中寄給我；相當嚴肅的一封信，他告訴我，我的房間被不知名的人進入。家父讀到上述信，下結論說，我在巴黎窩藏女人。於是發展爲克萊維爾（Claiville）【211】戲劇的狀態。——除此之外，都還不錯，我想住到馬賽，爲了過多與工作，來年春天回到巴黎，譬如三月左右。這段期間，氣候變化不定，我很少利用戶外時間。此外，畫展期間我在巴黎。【212】

　　恭喜你的這次購得【213】，有你的同意，爲了充分認識那塊土地，我將利用你那裡；假使那裡或拉羅些（La Roche）或班尼克爾（Bennecourt）或其週遭對我生活不無可能的話，我想如同在奧維（Auvers）那樣，住一、二年都無妨。

　　再者，請你如以前一樣，寄六十法郎給奧爾丹斯；雖然我相當認真思考讓你免於每個月的催借。假使我能在九月或者十月到巴黎旅行一個月，我將如此做。

　　當我轉達你的問候給家母時，她感到相當高興。實際上，我與她在這裡一起生活。

　　向你握手致意。希望代轉達對左拉夫人與您母親的問候之意。令堂應與你在一起吧！祝福水上漫步之樂。【214】

<div align="right">保羅・塞尚</div>

奧爾丹斯住址一直是：馬賽羅馬老街十二號。

56. 給愛彌爾・左拉的信

親愛的愛彌爾

　　這個月依然有賴你的善意，假使能寄送六十法郎給奧爾丹斯，在九月十日寄到羅馬舊街12號。

註釋：

210.這是1878年春天到秋天所舉行的巴黎萬國博覽會。這個博覽會如實呈現普法戰爭與巴黎工社之亂後，第三共和時代的巴黎繁榮畫面。據說，俾斯麥趁此機會訪問巴黎，後悔普法戰爭時沒有狠狠打擊法國。

211.克萊維爾（1811-1879）是一位劇作家。

212.這是指沙龍一事。

213.左拉因爲《酒店》大獲成功，於是在梅丹購買土地與房子，往後爲了著述在此地渡過許多歲月。他周圍聚集著諸如莫泊桑、塞亞爾、優依斯曼、埃�12朗等人，逐漸成爲自然主義文化的領袖。塞尚數次造訪這裡，從事繪畫活動。這座建築在左拉去世後，未亡人將此地捐贈政府作爲貧民救濟事業，今天成爲收容兒童病後的公共設施，同時也保存作拉這位小說家意味深遠的遺品。

214.左拉新居面對塞納河，可以輕易乘船遨玩。左拉購買了一艘小船，命名爲娜娜。

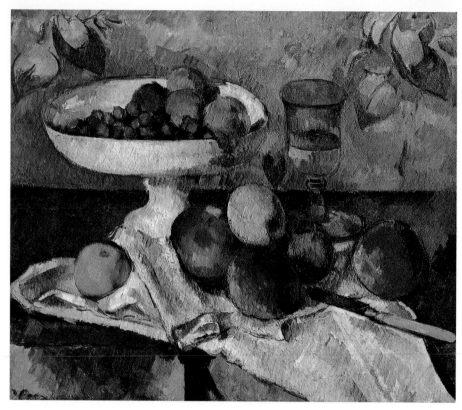

塞尚　靜物（蘋果與杯子果盤）　油彩畫布　46×55cm　1879-80　紐約現代美術館

　　我還無法在馬賽找到住所，因為我只找不貴的地方。假使我父親懂得給我錢，我想要在那裡渡過整個多天。因此我將能持續某些在勒斯塔克的習作，在那裡我盡可能利用到最晚時間。

　　預先感謝你為我寄錢。對你與家人致上誠摯謝意。

<div style="text-align: right">保羅‧塞尚</div>

57. 給愛彌爾‧左拉的信

<div style="text-align: right">勒斯塔克，1878年夏</div>

親愛的愛彌爾

　　奧爾丹斯在艾克斯見到昂珀雷爾。他家人處境相當淒慘，三個小孩，多天，沒錢；足以想像接著會怎麼樣，因此想煩勞你：

1）　亞希爾弟弟因為與煙草管理局上司關係不佳，假使最近沒有獲得他需要的結果，希望取回關於他申請的相關資料。

2）　你能為他找尋或者容易讓他進入的某種職務，譬如巴黎貨物倉庫

等職務。

3） 亞希爾本人也請求你，爲他找任何微不足道的工作。

如果可能的話，希望爲他做一些事情。你知道他值得你爲他做什麼，他是一位相當善良的人，然而卻遭受人們欺壓，遭受膽大妄爲傢伙的放逐。

其次，除了這些之外，我想給你寫信；因爲我感覺到好久沒有你的來信。——

我想之前沒有什麼事情。——只要寫個什麼給我，都會讓我高興。每天持續向來尋常的事情，對我而言這些給我一些消遣。我的情形與以前沒兩樣。

請代我向令堂與夫人問候。

請寫信給菲格（M. A. Fiquet）。

保羅・塞尙

58. 給愛彌爾・左拉的信

（勒斯塔克）1878年9月14日

親愛的愛彌爾

向來這個時刻我最能輕鬆寫信給你。因爲我已度過一些沒有過於吃苦的小災難，幸而有你緊拉住我的善意與牢固的繩索。上一次天外飛來橫禍如下。

奧爾丹斯的父親寫信給奧維斯街〔在巴黎〕的女兒，上面寫著塞尙夫人。我房東焦急地將這封信轉寄到雅斯・德・布芳。家父開封閱讀，你一定知道結果如何！我強烈否定，相當幸運的是，信中並沒有出現奧爾丹斯的名字，我堅決否定，這封信是給我認識的女人。

我收到你的戲劇書籍，只有《拉布丹遺產繼承人》（*Héritier Rabourdin*）三幕以及《玫瑰花苞》（*le Bouton de Rose*）兩幕，總計五幕；相當有趣。我認爲後者比較有趣。《拉布丹遺產繼承人》與我去年冬天閱讀的莫里哀有某些相似之處。我不懷疑你在戲劇上完全成功，以前沒有閱讀過你這領域的東西，難以想像如此栩栩如生，對話如此生動。

我見到著名建築師于奧（Huot），他讚賞你的魯龔・馬卡爾全體作品，並告訴我，受到相當了解文學的人們所推崇。

他問我是否見到你，我說，有時，——你是否寫信給我，我說，最近。他吃一驚，在他高度評價中，我提升不少地位。他給我名片，邀請見面。的確，你知道，有朋友獲益良多；因此，人們不會如同橡樹對蘆葦所說一般：「假使你天生就在大樹下獲得蔭庇的話……」。

家母很感謝你，對於你記住許多她的事情而感到高興。佩魯茲（Pelouze）從巴黎回來：一點也不好。

請代我問候艾里克斯，並告訴他：商店繁榮與藝術聲望都建立在工作上。

請問候左拉夫人，成摯向你致謝。

<div align="right">保羅・塞尚</div>

追申：家父這個月給我三百法郎，前所未有。我想他對艾克斯的可愛女傭送秋波；【215】而我與母親人在勒斯塔克。到底是什麼成果？

59. 給愛彌爾・左拉的信

<div align="right">(勒斯塔克) 1878年9月24日</div>

親愛的愛彌爾：

當我在調製如同蘭提埃爾（Lantier）那種攙油的維爾賽爾湯（soupe au vermicelle）【216】的時候，接到你的信。今年冬天將在勒斯塔克度過，在那裡工作。——家母爲了採收葡萄、果醬以及在艾克斯的搬家，一星期前由此回去。他們居住在城裡，在馬格里（Marguery）家後面或者附近。——我一個人在勒斯塔克，晚上到馬賽睡覺，隔天早晨再回來。

馬賽是一座法國的油都，如同巴黎是法國的奶油之都一樣：你不知道這種恐怖人的自戀吧？他們有一種本能，只有金錢的本能而已。他們賺許多錢，卻只是相當醜陋，——就外觀而言，聯絡道路削掉一些型態的顯目部分。在一些年之後，就沒有居住的價值，一切都是扁平的。但是，留下的些許部分對我視覺與心靈都是珍貴的。

從遠方看到馬里翁（Marion）先生沿著理學院走去。（想去看他，猶豫難決）他不只對藝術已無熱誠，或許對自己也如此。【217】

當我提到底你的《拉布丹遺產繼承人》喜劇使我想起莫里哀時，我還沒讀序文。此外，正是雷那爾（Regnard）【218】使人想起莫里

註釋：

215.塞尚父親當時年齡六十歲。

216.克勞德・蘭堤埃是在魯襲・馬卡爾叢書中在《巴黎的腹部》中常常出現的波希米亞的畫家。這個人物多少是以塞尚爲範本所寫的人物。「他（蘭堤埃）最大樂趣是在白蘭地與水煮的濃濃維爾塞維爾湯上，加入幾乎半瓶油來食用。」《酒店》第八章）維爾賽爾是一種純麵。此外，以蘭堤埃爲人物的小說是左拉《作品》，這本著作出品在1886年春天，結果卻成爲與左拉斷絕友誼的根源。

217.正如同塞尚與于奧（Hout）的關係一樣，塞尚似乎完全與這位幼年朋友關係疏遠。馬里翁（Antoine-Fortuné Marion）與于奧都是塞尚幼年朋友，然而關係都疏遠了。他們倆人一在艾克斯，一住在馬賽。

218.雷那爾（Regnard, 1655-1709）屬於莫里哀系統的喜劇作家。

219.當庫爾（Dancourt, 1661-1725）是莫里哀的最出色繼承者，極爲多產。

哀之外的東西。—— 假使我能取得，我將閱讀當庫爾（Dancourt）【219】。—— 我幾乎讀完了《特雷斯・拉坎》（*Thérèse Raquin*）【220】。或許，當你實際處理非常個人與具有特徵的主題時，成功也將到來，如同《酒店》一般。總之，人們對你幾乎沒有正當性，因為，即使像你作品一般，一些作品雖不引人喜歡，然而人們能肯定人物描寫的力量、深刻關係以及所演繹東西的流暢。

　　向你握手致謝。請代向左拉夫人與艾里克斯致意。

<div align="right">保羅・塞尚</div>

追申：請考慮勒・達爾那嘉（le Darnagas）與兔子的尾巴。

60. 給愛彌爾・左拉的信

<div align="right">（勒斯塔克）1878年11月4日，週一</div>

親愛的愛彌爾

　　我想你已經回到城裡，我在巴黎寄出這封信。寫信理由如下：現在，奧爾丹斯因急事，人在巴黎。假使你願意為我做這個貸款，請你寄一百法郎給她。我陷入困境，然而想脫困而出。—— 請通知我能否為我做此新服務。如果情況不允許，我將另謀其他方法。不論如何，預先向你致謝。而且，如果給我回信時，請多少談些藝術事情。我一直想，明年回巴黎數個月，二月或三月左右。

　　我剛閱讀《小報》，知道《酒店》的演出消息。【221】根據誰的改編呢？因為我不相信會是你？

　　假使你願意寄錢的話，請寄到：安端・吉洛芒先生，沃吉拉爾街一五〇號，他將交給奧爾丹斯。

　　向你、左拉夫人與艾里克斯致意。

<div align="right">保羅・塞尚</div>

61. 給古斯塔夫・卡玉伯特（Gustave Caillebotte）【222】的信

<div align="right">（勒斯塔克）1878年11月13日</div>

親愛的同道

註釋：

220.《特雷斯・拉坎》是左拉構思魯襲・馬卡爾叢書之前兩年，發表於1867年12月的小說。這部作品使得左拉以二十七歲的青年一羅而確立了新銳作家的地位。塞尚在此所閱讀的是左拉將這本小說改寫的舞台劇本。

221.《酒店》在1879年1月18日在安比丘歌劇院初次演出，主角為皮斯那克與卡斯奇諾。

222. 古斯塔夫・卡玉伯特（Gustave Caillebotte，1848-1894）是印象派畫家中的一人，他幾乎與其他人成員熟識。頗有家產，對於潦倒的畫家朋友常常出資幫助，特別是對於賣不出的作品，根據遺囑，他的收藏以國家接受全部作品為條件，捐贈給政府。但是，政府卻只接受一部分，其餘經過長時間且激烈交涉過程，終於在1896年被盧森堡宮收藏。這些作品在1928年移轉到羅浮宮美術館特別典藏室，其中有塞尚作品兩件，分別是〈奧維的農家庭園〉（V. 326）、〈勒斯塔克所見馬賽港〉（V. 428）。根據沃拉德與科莉奧說，其他三件作品被拒絕；加爾斯・馬克（G. Mack）對此進行仔仔細細調查，尚且不明白。但是，當時美術總監盧戎斯・貝內德特對於塞尚至表反感則是事實。

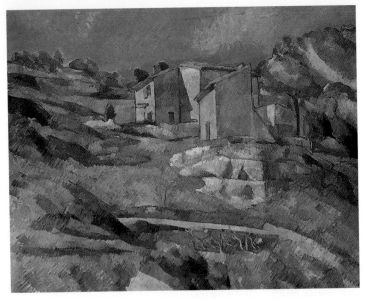

塞尚　普羅旺斯的家（勒斯塔克近郊，里奧之谷）油彩畫布　65×81cm 1879-82　華盛頓國立美術館

　　當您遭受新的不幸打擊時，知道我遠離巴黎，將會原諒我沒有對您盡應有責任。我在九個月前離開巴黎，您的信經由漫長時間與距離之後，到達法國南端的我這裡。

　　即使在您處於不幸中，請接受您對我們所盡各種努力的謝意。我雖不知道令堂，然而我知道所愛之人消逝的難受，對於您的苦痛感同身受。親愛的卡玉伯特，誠摯握手致意。請將時間與注意力轉移到繪畫方面。繪畫才是排解我們悲傷的最確實手段。

　　請代我喚起令尊對於我的記憶，盡可能鼓起精神。

<div style="text-align:right">保羅・塞尚</div>

62. 給愛彌爾・左拉的信

<div style="text-align:right">勒斯塔克，　(1878年) 11月20日</div>

親愛的愛彌爾

　　收到你從巴黎的來信，還有借給我要求的一百法郎，已經過了些時日。過了一個星期，沒有巴黎的來信。我現在與小孩在勒斯塔克，但是，數天來天氣相當惡劣。

　　你應該正忙工作。我等待著天氣晴朗而去進行繪畫探索。

　　我購買了一本奇妙書籍，以往往我所欠缺的纖細觀察力編織而成。只是，我覺得，傳聞、真實故事不少。—— 人們將其取名為逆說

作者是恰當的。——這是司湯達爾（Stendhal）著作《義大利繪畫史》（Histoire de la peinture en Italie）【223】，或許你已經讀過，如果沒有，希望你讀一遍——我在1869年第一次閱讀，然而讀法不對，現在第三次閱讀。——我剛買到《酒店》的插圖。但是，好插圖似乎不會有助於出版者。假使我能當面地告訴你的話，有關於作為感覺表現（l'expression de sensation）方法的繪畫，【224】你可詢問我，你我看法是否相同。——請不要忘記我。我一直在勒斯塔克。

別忘記轉達我對左拉夫人的敬意，和向你、艾里克斯握手致意。

保羅・塞尚

63. 給愛彌爾・左拉的信

（勒斯塔克）1878年12月19日

親愛的愛彌爾

的確，我真的忘記告訴你，九月開始已從舊羅馬街搬走。現在我住在，至少奧爾丹斯住在菲拉里街三十二號。【225】——至於我，我一直在勒斯塔克，我在這裡收到你上一封信。

奧爾丹斯從巴黎回來已經有四天，稍微安心。因為小孩與我在一起，父親會突然來抓我們。據說，有陰謀向我父親揭露我的狀況，房東尚弗特（Jeanfoutre）參與其中。——奧爾丹斯收到我向你請求的錢已一個月，感謝你。對她大有幫助。在巴黎時一些小照顧。——我沒有寫在信上，回巴黎後，將告訴你，數目不大。——我在這裡還要停留數月，大約三月初前往巴黎。——我相信在此品味到最完美的寧靜。我與父親的權威之間缺乏諒解，反更導致我的痛苦。總之，我生活權利將會與被父親排除我的繼承想法糾纏不清。——手段只有一種，那就是，勉強自己每年要求兩到三千法郎以上，然而代替於此，我死後沒有繼承權；【226】我將必定比他還要早死，的確！

誠如你所說的一般，這裡的確有非常美的風景。描繪它好像並非我的工作，因為我開始觀看大自然已經稍微晚了。但是對大自然所擁有的興趣依然不減。【227】

我希望與你一起度過聖誕節。

——下個週二將前往艾克斯渡過兩天。

註釋：
223.司湯達爾《義大利繪畫史》出版於1817年。內容與現在版本稍有不同。大體而言，這本著作許多地方出自瓦薩利的觀點，然而作為文學者所從事的美術批評而言，擁有聯繫狄多羅《沙龍評》與波特萊爾《藝術評論》之間的重要位置。

224.畫家觀察自然，其結果是將自然在自己當中所產生的種種感覺加以繪畫化。畢沙羅教導塞尚印象主義以來，這種觀點成為他對於繪畫的根本態度。

225.這裡並非是菲里埃爾街，而是菲拉里街。

226.塞尚父親希望藉此方法，讓奧爾斯・菲克與她兒子無法繼承財產。

227.畢沙羅教導塞尚初次觀看大自然之後，使得他覺得觀看大自然已經過於遲了。

161

—— 你還沒有告訴我狩獵的獵物，你的獵槍，獵槍武器是連發式的嗎？握手致意。

<div align="right">保羅·塞尚</div>

追申：當你寫信給我的時候，請都寄到勒斯塔克。

64. 給馬里烏斯·魯克斯（Marius Roux）【228】的信

<div align="right">*無日期草稿，約1878年*</div>

親愛的同鄉

　　雖然我沒時常拜訪你家，或許因此我們友情沒有那麼親密，然而我毅然寫信給你。請你排除我身為印象派畫家的微不足道的個人身分，請記得我是你同學。因此，同樣地，我並非對《影子與食餌》（*l'Ombre et la Proie*）作者要求，而是對同樣生長在太陽底下的艾克斯同鄉的呼籲，讓我隨意介紹摯友同時也是音樂家卡巴內爾（Cabaner）【229】給你。希望你善意傾聽他的要求，同時，我個人的事，如果沙龍將為我啟開大門時，或許將請你幫忙。

　　希望我的願望獲得你的接納，表達我身為友人的感謝與共鳴。
　　握手致意。

<div align="right">保羅·塞尚
時常活躍的畫家</div>

追申：尚無榮幸見到魯克斯夫人，請代我問候好嗎？

1879年

65. 給維克多·蕭克（Victor Chocquet）【230】的信

<div align="right">*勒斯塔克，1879年（1月）28日*</div>

親愛的蕭克先生

　　有勞您費心，請教一些資料。正是關於以下的事。當然您能提供給我上述資料，而又不會過於困擾與麻煩您，否則將求助於親切的唐吉先生。我想做的事情只是，你這方面能給我更充分的滿足與更詳細的說明。總之，我想知道，假使作者居住鄉下，目的在於提作品到沙龍接受評審，如何送作品到沙龍管理局？此外，假使如我害怕一般，作品落選，仁慈的管理局會負責將上述作品寄還給作者嗎？不用說，

註釋：
228.馬里烏斯·魯克斯（Marius Roux, 1838-1905）是新聞記者兼小說家，左拉幼年朋友。左拉在1870年結婚時，他與塞尚、艾里克斯與索拉里都是證婚人。1867年他與左拉共執筆《馬賽的秘密》（*Mystère de Marseille*），1878年出版小說《影子與食餌》。因為他也是一位藝術評論家，因此塞尚特別自我推薦。只是，1898年發生德勒菲斯事件時，他與老友左拉斷絕關係。

229.卡巴內爾（Cabaner）是一位音樂家，雷諾瓦、塞尚、尚·里謝潘（Jean Richepin）、馬奈的朋友。馬奈描繪了〈卡巴內爾肖像〉現藏於羅浮宮。卡巴內爾擁有一件塞尚重要作品〈水浴〉，這是塞尚給他的作品。

230.維克多·蕭克（Victor Chocquet, 1821-1891）是海關稅務人員以及熱情的收藏家，開始於收藏德拉克洛瓦作品，同時對於雷諾瓦作品感到興趣。雷諾瓦為他與夫人描繪了一些肖像；塞尚在1876年認識這位藝術愛好家，同時為他畫一些肖像，建立友誼。蕭克是塞尚的熱情擁護者之一，同時也一位相當重要的作品收藏者。

雷諾瓦 夏爾龐迪埃夫人
與其小孩們 油彩畫布
153.7×190.2cm 1878
紐約大都會美術館

藝術家不會不知道必須自己負擔作品的往返費用。

因此，敢於求助於您，是爲了同鄉中的一人，而非是爲我個人。我在今年三月初左右，將與我的小旅行隊回巴黎。

今年天氣相當溫和，這裡兩星期以來多雨。

蕭克先生勞您費心，代向夫人問候；家內、小孩與我一起致上問候之意。

<div style="text-align: right;">您的僕人
保羅·塞尚</div>

66. 給維克多·蕭克的信

<div style="text-align: right;">勒斯塔克，1879年2月7日</div>

親愛的蕭克先生

感謝上封信指導一些有關請教您的資料，雖然答覆稍微晚些。

我相信友人們對於管理局管轄者所採取的清晰方式與印刷品感到十分滿意。

很高興聽到雷諾瓦的成功消息，【231】他的場合雖是特殊，然而卻是不幸中的大幸，沒有你的援助，依然能順利。

註釋：
231.雷諾瓦在前年描繪左拉與杜德出版者喬治·夏爾龐迪埃夫人（Mme Charpentier）與兩位小孩肖像，獲得經濟援助，得以租賃蒙馬特的柯爾特街的房間。在此所說的成功或許是上述事情。以後，雷諾瓦家經常成為友人的聚會場所，蕭克為其中一人。再者，兩個月以後，雷諾瓦以〈夏爾龐迪埃夫人與其小孩們〉與〈女優尚尼·薩馬利肖像〉共同入選沙龍，〈夏爾龐迪埃夫人與其小孩們〉因為張掛位置明顯，獲得許多好評。

負責細心準備每日食物的內子，了解煩勞與操心，她對蕭克夫人的辛苦感同身受。請代為轉達內子與您僕人對蕭克夫人的誠摯問候。關於小孩，處處麻煩，讓我們擔心未來。

　　最後，期望您身體健康，誠摯致謝。

<div align="right">保羅‧塞尚</div>

67. 給愛彌爾‧左拉

<div align="right">*勒斯塔克，1879年2月*</div>

親愛的愛彌爾

　　一些時候以來，早該寫信給你，因為我閱讀《費加洛報》、《小報》，知道《酒店》在劇場演出大獲成功，想給你道賀。——我想在勒斯塔克只留十四天，接著到艾克斯，而後將前往巴黎。

　　假使你想要本地的東西或商品，我將為你服務。

　　家母與我向你、左拉夫人以及令堂問候。

　　握手致意。

<div align="right">保羅‧塞尚</div>

68. 給卡繆‧畢沙羅的信

<div align="right">*(巴黎) 1879年4月1日*</div>

親愛的畢沙羅

　　有關出品沙龍而引發困難之中，我想對我而言不出品印象派美術展將較為恰當。【232】

　　另外，搬運一些作品將引起麻煩，我也想加以避免。此外，數日後我將離開巴黎。【233】

　　問候你，等待去向你握手致意。

<div align="right">保羅‧塞尚</div>

69. 給愛彌爾‧左拉

<div align="right">*默倫【234】，1879年6月3日*</div>

親愛的愛彌爾

註釋：

232.1879年春第四屆印象派展覽會，雷諾瓦、西斯里、貝爾特‧莫里索也沒有參加。雷諾瓦因為自己與夏爾班提埃的關係，認為出品沙龍有入選可能性，再者西斯里認為不要「孤立太長」，出品沙龍較佳。貝爾特‧莫里索因為即將生產而沒有作品。

233.這是指居住於默倫一事。

234. 默倫（Melun）位於巴黎東南約四五公里的城鎮。塞尚在此居住約一年左右。

已經六月了，因爲上些時候你曾告訴我最近可以去看你？這個月八日我將前往巴黎，假使在此之前給我寫信，將利用這個機會到鄉下的梅丹去見你。假使你認爲我延長這個小小旅行也無妨，請通知我。

五月十日到你布洛尼路的家中，但是他告訴我，你已經在數天前出發前往鄉下。

或許你知道，在我奉承地訪問了友人吉勒默【235】後；聽說，他爲我與評審委員辯論，遺憾的是，不能使頑固的評審委員回心轉意。

藉此機會，感謝你寄給我小冊子《共和國與藝術》（*la République et l'Art*），遇見這種事情，卡巴涅爾跟我看法一樣，但是他更爲悲觀。最後，吉洛芒想讀這本小冊子，我從默倫這裡寄給他。

天氣變好了嗎？似乎無法保證天氣如此。我游泳，天氣不太冷。

向你與左拉夫人問候。我在《小報》與《燈塔報》看到你正從事與作過的事情。

向你握手致意。

<div style="text-align:right">保羅・塞尚</div>

註釋：
235.當時吉勒默是沙龍評審委員，塞尚拜託他爲作品辯護。三年後的1882年春天，評審委員有權使自己弟子作品得以無條件入選，於是吉勒默讓塞尚出品得以入格。1882年沙龍圖錄上面記載著：「塞尚，艾克斯（布謝・杜・羅尼）出生，吉勒默弟子，德・勒爾斯特街32號。520—L.A.肖像」。一般稱這種評審委員的權利爲「施捨」（charité），隔年廢止這一制度。這件塞尚作品幾乎沒有引起注意，到底是否存世尚不清楚。根據研究，L.A.這一縮寫名字的人，在塞尚周圍只有母親弟弟路易・奧貝爾。

236.左拉在梅丹的住宅前有鐵路穿越。

70. 給愛彌爾・左拉的信

<div style="text-align:right">（默倫）1879年6月5日</div>

親愛的愛彌爾

週二四點到四點半之間的事情，我知道了。

將於週一白天前往巴黎，隔天到布洛尼路與你見面。

握手致意。

<div style="text-align:right">保羅・塞尚</div>

71. 給愛彌爾・左拉的信

<div style="text-align:right">默倫，1879年6月23日</div>

親愛的愛彌爾

我順利到達特里爾（Triel）車站了。我手腕伸出車門揮手，當我通過你城堡前，我必須讓你知道我在車上，車子沒誤點。【236】此後收到，我想是週五，你轉寄給我的信。謝謝你。這是奧爾丹斯的信。我不在時，你的著作《恨》（*Haines*）已經寄達這裡。今天爲了

塞尚 勒斯塔克海灣 油彩畫布 1876 G・羅收藏〈上圖〉
塞尚 勒斯塔克海灣風景 油彩畫布 1878-79 巴黎畢卡索美術館〈下圖〉

閱讀你的瓦萊（Valles）論【237】，剛購買了《伏爾泰報》。

剛閱讀了瓦萊論，的確十分出色。

《雅克‧萬特拉》（*Jacques Vingtras*）在心中引發對作者的種種共鳴。——我希望他能滿意。

請將我的誠摯謝意轉達給你母親與尊夫人。

握手致意，祝福身體康健。

<div align="right">保羅‧塞尚</div>

追申：假使艾里克斯在你身旁，請代我問候。機會到來時，請告訴我并要挖多深才能找到水。

72. 給愛彌爾‧左拉的信

<div align="right">*默倫，1879年9月24日*</div>

親愛的愛彌爾

在此該是我寫信給你，自從六月離開你之後，沒事讓我給你寫信，即使你親切地在上一封信上告知你近況。一日復一日，重覆類似，我不知道給你寫什麼。但是，去看《酒店》演出是我期待的事情。我可以要求三個座位嗎？——但是，不只如此，麻煩的是下面，我要求的是固定日期，亦即十月六日的座位。請思考我的請求是否給增添大麻煩！你不在巴黎，我就不去巴黎；因爲我想將去巴黎日期與車票合併是困難的。——假使有困難的話，請告訴我，我不怕遭到拒絕，我相當清楚有許多同樣請託，已經夠你苦惱。我閱讀《小報》，知道艾里克斯的演出成功。

我一直在找尋繪畫道路。自然賦給我一些最大困難。但是，七十七年罹患的支氣管炎復發，使我躺了一個月，身體還不太糟。希望你也避免這樣的麻煩事。期望你與家人身體健康。——我的父親最近失去合夥人。但是，其他人都健康。

向你握手致意，並且代我問候左拉夫人與你母親。

<div align="right">保羅‧塞尚</div>

73. 給愛彌爾‧左拉的信

<div align="right">*默倫，1879年9月27日*</div>

註釋：
237.朱爾‧瓦萊（J.Valles, 1832-1885）是法國革命家、作家。《雅克‧萬特拉》是他的自傳體小説。塞尚閱讀過由左拉寫作書評的是1879年發表的第一部《少年時代》；第二部是1881年，第三部是1886年發表。

親愛的愛彌爾

　　相當感謝你。入場券已經寄來默倫。我只能在六日早上前往巴黎。

　　相當高興接受你梅丹的邀請。特別是這個季節，鄉下之美讓人驚嘆。——鄉下似乎更為安靜。這裡無法表現的各種情感，值得去感受這些。

　　代我向你家人問候。謝謝。握手致意。

<div align="right">保羅・塞尚</div>

74. 給愛彌爾・左拉的信

<div align="right">*默倫，1879年10月9日*</div>

親愛的愛彌爾

　我去觀看《酒店》，相當滿意。席次當然很好，我一點也不覺得睏，雖然習慣上我在八點過後就睡覺。興趣一點也不減退，但是我敢說，在看過這場戲劇後，我覺得演員表演出色，他們似乎使得有名無實的許多戲劇成功起來。文學形式對他們來說並不需要，庫波（Coupeau）的最後結局相當出奇，演出傑爾維斯（Gervaise）的女演員情感豐富。不只如此，所有演員都很好。之所以出色正是使偉大的維爾吉妮（Virginie）在劇情上作為反叛者的必要性。這個必要的讓步是為了慰藉布夏爾提（Bouchardie）的亡靈，如果沒有這樣，布夏爾提就變得無法讓我們理解。

　　我看到透過覆蓋全部劇幕的大布，預告最近十五天，《娜娜》（*Nana*）【238】即將出版。

　　誠摯致意。當使用大毛刷的同僚完成工作時，請通知我。

　　向你致意，並請代我向左拉夫人與你母親致意。

　　握手致意。

<div align="right">保羅・塞尚</div>

75. 給愛彌爾・左拉的信

<div align="right">*默倫，1879年12月18日*</div>

親愛的愛彌爾

註釋：
238.《娜娜》這部小說從1879年10月以新聞小說發表以來，引發騷動，1880年2月以單行本出版之後，一年印刷九十版。

我已經收到你兩封信，一封通知我下雪，另一封寫著雪已經融了。這是容易相信的。關於寒冷，我一點也不羨慕你。

這裡週三已經零下二十五度。而更糟糕的是，卻無法獲得燃料。

或許週六沒有煤炭，我就必須逃回巴黎。相當嚴寒的冬天。腦中很難出現七月氣氛，因爲寒冷馬上將我拉回現實中。

我知道一月將要見面，雖如此不想麻煩你。假使我到巴黎，將讓你知道我的地址。

握手致意，並代我向左拉夫人與你的母親致意。

<div align="right">保羅・塞尚</div>

1880年

76. 給愛彌爾・左拉的信

<div align="right">（默倫，1880年2月？）</div>

親愛的愛彌爾

道謝你寄大作給我已經稍遲了。然而，新作魅力使我陷入其中，昨天讀完《娜娜》。──眞是好書。我擔心，是否是先入爲主的默契，新聞媒體沒有談論這本書。事實上，我訂閱的三份報紙中沒有看到任何論說或報導。這種事實使我稍感困惑，因爲這不是顯示對藝術的一些東西的過大不關心，就是對於某種主題不感興趣而有意疏遠與故作高尚。

或許《娜娜》出版必然引發的騷動現今尚未傳到我這裡，可能因爲錯在我訂購的報紙，如果如此我就心安了。【239】

代向左拉夫人致意，向你致意。三月我將前去看你。

<div align="right">保羅・塞尚</div>

77. 給愛彌爾・左拉的信

<div align="right">默倫，1880年2月25日</div>

親愛的愛彌爾

我今天早上收到艾里克斯剛出版的書。我想向他道謝，卻不知道地址。請你轉達他，對於他想要表現給我的共感表示十分感動。這本

註釋：
239.《娜娜》所引起的迴響實際上比《酒店》還要大。

書加上你給我的文學系列，讓我有時間去排遣與慰藉多天夜晚。希望當我回到巴黎時，可以見到艾里克斯，這樣就能直接向他道謝。

友人安東尼・瓦拉布雷克（Antony Valabrègue）由勒梅爾出版社（l'éditeur Lemerre）出版了一本可愛著作《巴黎詩歌集》（*Petits Poèmes parisiens*）。你一定有一冊。我訂閱的報紙報導很多。

然而，似乎居住在龐圖瓦茲或者其他地方的德雷伊斯姆（Mlle de Reismes）【240】嚴厲攻擊你。如果是聖・布維（Sainte-Beuve）的蓬斯（Pons）將說，她最好去編襪子！

向你誠摯握手致意。

<div align="right">保羅・塞尚</div>

78. 給愛彌爾・左拉的信

<div align="right">（巴黎）1880年4月1日</div>

親愛的愛彌爾

今天四月一日上午，剛接到你隨附吉勒默信函的書簡之後，我前來巴黎，在吉洛芒家中聽到正舉行印象派展覽。馬上前往。在那裡我遇見艾里克斯，嘉舍醫生邀請我們共進晚餐；於是我妨礙艾里克斯對於應盡的一些義務。我能邀請你們兩人在週六晚上用晚餐嗎？假使場合不當，請通知我。我住在洛埃斯街三十二號。【241】

十分高興，1854年中學以來成為你的舊友。

請向左拉夫人致意。

<div align="right">保羅・塞尚</div>

79. 給愛彌爾・左拉的信

<div align="right">（巴黎）1880年5月10日</div>

親愛的愛彌爾

我在此附上雷諾瓦與莫內寄給美術局長的書信抄本，他們抗議【242】將他們的作品展示在不佳場所，並且要求來年舉辦一個純粹的印象派聯展。【243】透過我請你幫忙的事情如下：

希望將這封信發表在《伏爾泰報》上，同時在這封信前面或者後

註釋：
240.馬麗・德雷伊斯姆（Marie Deraismes, 1828-1894）是法國女性作家，同時也女權運動家。

241.Rue de l'Ouest。

242.莫內、雷諾瓦書信複寫如下：

部長閣下
以印象派聞名的我們兩位藝術家要求，來年在符合條件下將我們作品陳列在香榭里榭宮。
部長閣下，請接受我們的問候之意。

雷諾瓦如前年一般出品沙龍，莫內也受到前年雷諾瓦在沙龍成功的刺激，出品官方沙龍而未出品印象派展覽。實加強烈不滿莫內的這種反叛，輕視他這種行為是對官展的可恥讓步。

243.失去了莫內、雷諾瓦、希斯里、塞尚的第五屆印象派展覽，雖然加入了高更、拉法葉、維達爾、維農等人，然而卻已經成為不同往年性格的印象派展覽。

我已經收到你兩封信，一封通知我下雪，另一封寫著雪已經融了。這是容易相信的。關於寒冷，我一點也不羨慕你。

這裡週三已經零下二十五度。而更糟糕的是，卻無法獲得燃料。

或許週六沒有煤炭，我就必須逃回巴黎。相當嚴寒的冬天。腦中很難出現七月氣氛，因為寒冷馬上將我拉回現實中。

我知道一月將要見面，雖如此不想麻煩你。假使我到巴黎，將讓你知道我的地址。

握手致意，並代我向左拉夫人與你的母親致意。

<div style="text-align: right">保羅・塞尚</div>

<div style="text-align: center">1880年</div>

76. 給愛彌爾・左拉的信

<div style="text-align: right">(默倫，1880年2月？)</div>

親愛的愛彌爾

道謝你寄大作給我已經稍遲了。然而，新作魅力使我陷入其中，昨天讀完《娜娜》。——真是好書。我擔心，是否是先入為主的默契，新聞媒體沒有談論這本書。事實上，我訂閱的三份報紙中沒有看到任何論說或報導。這種事實使我稍感困惑，因為這不是顯示對藝術的一些東西的過大不關心，就是對於某種主題不感興趣而有意疏遠與故作高尚。

或許《娜娜》出版必然引發的騷動現今尚未傳到我這裡，可能因為錯在我訂購的報紙，如果如此我就心安了。【239】

代向左拉夫人致意，向你致意。三月我將前去看你。

<div style="text-align: right">保羅・塞尚</div>

77. 給愛彌爾・左拉的信

<div style="text-align: right">默倫，1880年2月25日</div>

親愛的愛彌爾

我今天早上收到艾里克斯剛出版的書。我想向他道謝，卻不知道地址。請你轉達他，對於他想要表現給我的共感表示十分感動。這本

<div style="text-align: right">169</div>

書加上你給我的文學系列，讓我有時間去排遣與慰藉多天夜晚。希望當我回到巴黎時，可以見到艾里克斯，這樣就能直接向他道謝。

友人安東尼·瓦拉布雷克（Antony Valabrègue）由勒梅爾出版社（l'éditeur Lemerre）出版了一本可愛著作《巴黎詩歌集》（*Petits Poèmes parisiens*）。你一定有一冊。我訂閱的報紙報導很多。

然而，似乎居住在龐圖瓦茲或者其他地方的德雷伊斯姆（Mlle de Reismes）【240】嚴厲攻擊你。如果是聖·布維（Sainte-Beuve）的蓬斯（Pons）將說，她最好去編襪子！

向你誠摯握手致意。

<div align="right">保羅·塞尚</div>

78. 給愛彌爾·左拉的信

<div align="right">*（巴黎）1880年4月1日*</div>

親愛的愛彌爾

今天四月一日上午，剛接到你隨附吉勒默信函的書簡之後，我前來巴黎，在吉洛芒家中聽到正舉行印象派展覽。馬上前往。在那裡我遇見艾里克斯，嘉舍醫生邀請我們共進晚餐；於是我妨礙艾里克斯對於應盡的一些義務。我能邀請你們兩人在週六晚上用晚餐嗎？假使場合不當，請通知我。我住在洛埃斯街三十二號。【241】

十分高興，1854年中學以來成為你的舊友。

請向左拉夫人致意。

<div align="right">保羅·塞尚</div>

79. 給愛彌爾·左拉的信

<div align="right">*（巴黎）1880年5月10日*</div>

親愛的愛彌爾

我在此附上雷諾瓦與莫內寄給美術局長的書信抄本，他們抗議【242】將他們的作品展示在不佳場所，並且要求來年舉辦一個純粹的印象派聯展。【243】透過我請你幫忙的事情如下：

希望將這封信發表在《伏爾泰報》上，同時在這封信前面或者後

註釋：
240.馬麗·德雷伊斯姆（Marie Deraismes, 1828-1894）是法國女性作家，同時也女權運動家。

241.Rue de l'Ouest。

242.莫內、雷諾瓦書信複錄如下：

部長閣下
以印象派聞名的我們兩位藝術家要求，來年在符合條件下將我們作品陳列在香榭里榭宮。
部長閣下，請接受我們的問候之意。

雷諾瓦如前年一般出品沙龍，莫內也受到前年雷諾瓦在沙龍成功的刺激，出品官方沙龍而未出品印象派展覽。竇加強烈不滿莫內的這種反叛，輕視他這種行為是對官展的可恥讓步。

243.失去了莫內、雷諾瓦、希斯里、塞尚的第五屆印象派展覽，雖然加入了高更、拉法葉、維達爾、維農等人，然而卻已經成為不同往年性格的印象派展覽。

塞尚 梅丹別墅（左拉
的家） 油彩畫布 59×
72cm 1880 格拉斯科
美術館

註釋：
244.左拉回應了這封信
函的請求，6月18日到
22日的《伏爾泰報》
上，發表了〈沙龍的自
然主義〉。全體的精神
與莫內、雷諾瓦所求相
去甚遠。在此文章中，
他個別說明莫內、雷諾
瓦以及竇加，論述印象
派對法國畫壇的影響；
關於塞尚他這樣寫道：
「偉大畫家的氣質擁有
者，但是為繪畫質感而
辛苦鬥爭著。與印象派
相較之下，更加接近德
拉克洛瓦、庫爾貝。」

面加上你的文章，提及有關印象派的過去活動。一些文字鎖定在於指
出印象派的重要以及印象派已是引起世人真正好奇的運動。【244】

我無須贅言，適切滿足這個請求的解決之道，絲毫不會影響你對
我的友好情感以及你在我們之間所建立的親密關係。因為，我不只一
次的要求已經使你困擾了。現在只是將他們的聲音傳達給你而已。

昨天聽到福樓拜去世的噩耗。——同時我擔心這封信是否增添你
更多困擾。

在此向左拉夫人與你母親問候。誠摯握手致意。

保羅・塞尚

80. 給愛彌爾・左拉的信

(巴黎) 1880年6月19日，週六

親愛的愛彌爾

我必須向你道謝上一封信中，有關我為莫內與雷諾瓦而拜託你的

事情。因為稍微怠惰，已經過了六月一半，卻沒有給你回信。——結果，最終，你的信正好今天到來。收信人不正確。不是洛埃斯特街十二號，而是三十二號。很感謝你。我已經獲得十九日的《伏爾泰報》；我正想要去《伏爾泰報》社購買十八日的報紙。

——莫內正在夏爾龐蒂埃先生（Mons. Charpentier）【245】的《現代生活》（la Vie moderne）舉行相當美的作品展覽。

不知道天氣是否真的變熱，但是如果我不給你添麻煩的話，寫信告訴我，將歡喜地去梅丹。假使你不介意我滯留稍長一些時間的話，我將帶著小畫布去描繪主題，假使你沒有不方便的話。

感謝左拉夫人先前給我一堆破布，我大加使用。——我每天到郊外畫一些畫。

我見了才華洋溢的索拉里。明天也將見面。他已經來家中三次；然而我一直在外。明天週日，我想去與他握手言歡。他絲毫沒有進展，沒遇見好機緣。有人沒努力，卻獲得成功。但是，倒楣的是，也有不是如此的人。而我呢？我感謝神賜給我永恆的父親。【246】

請轉達問候之意給左拉夫人與你母親。

握手致意。

<div align="right">保羅・塞尚</div>

81. 給愛彌爾・左拉的信

<div align="right">（巴黎）1880年7月4日</div>

親愛的愛彌爾

六月十九日我回函回覆你六月十四日的書信。信中，詢問你是否可以到你家去畫畫，這是真的。——然而，我不想讓你為難。此後大約過了兩週，我沒有收到你的信。請允許我來請求你為上述狀況說幾句話。假使你希望我去看你，我就去；假使你告訴我相反【247】，我就不去。——我已經閱讀了你在《伏爾泰報》第二號以後的文章。我與其他同僚名義向你致謝。——據我所知，莫內賣出在夏爾龐蒂埃畫廊展示的一些作品。再者，雷諾瓦獲得一些肖像畫訂單。

祝你身體健康，——請代我向左拉夫人與母親致上誠摯謝意。

誠摯款款。

<div align="right">保羅・塞尚</div>

註釋：
245. 夏爾龐蒂埃夫妻發行新週刊《現代生活》，他將辦事處委託給雷諾瓦弟弟埃德蒙，他使此地成為當時少有個展場地。1879年6月舉行雷諾瓦展覽，1880年4月舉行馬奈展，6月則舉行莫內展。

246. 塞尚一生中，獲得擁有豐富資產的父親庇蔭，生活無慮，故而他對於父親的嚴厲難有微詞，然而去父親去世後，對於父親往往抱著感恩之情。

247. 指左拉位於梅丹的家。

追申：我的住址是，德‧洛埃斯特街三十二號，並非來信的十二號。

82. 給愛彌爾‧左拉的信

(18) 80年，週六

親愛的愛彌爾

　　剛收到你寄來的書籍。【248】我將藉這本書渡過漫長的寧靜夜晚。希望你將藝術上的共鳴──聯繫感受敏銳同時又理解情感的人──的情感傳達給你的同僚，──雖然在表現上使用的方法不同；再者感謝他們協助你提給我嗅出如此充滿著散發實質、滋養的書籍。

　　由衷向你致意，出自於隨著年齡增長而無法圓熟的普羅旺斯男人。──不忘代為問候左拉夫人，希望她把我視為極為忠實的僕人。

<div align="right">保羅‧塞尚</div>

左拉給吉勒默的信【249】

<div align="right">*梅丹，1880年8月22日*</div>

　　……保羅一直與我在這裡。他努力工作著，如往例，拜託你。【250】他告訴我有關你們一起度過美好早晨的事情。他誠摯問候你。
……

83. 給愛彌爾‧左拉的信

<div align="right">*(巴黎) 1880年10月28日*</div>

親愛的愛彌爾

　　今天早晨，索拉里將你給我的信帶來。我從《時報》（*L e Journal*）上知道你的母親去世，不得不回艾克斯；【251】因此，你不能回梅丹。我正要寫信問你下個月是否打算前來巴黎；因為，不久你將來巴黎，假使你不希望我去看你的情形下，我就在此等候；如對你有益，我將為你一切力量。

　　我清楚目前你處於多麼悲傷的狀態。希望你與夫人不要有損健康。

　　向你們致上誠摯謝意，誠懇握手致意。

<div align="right">保羅‧塞尚</div>

塞尚 勒斯塔克 油彩畫布
80.3×99.4cm 1876-79
紐約現代美術館〈上圖〉

塞尚 彎路 油彩畫布
60.6×73.3cm 1881 波
士頓美術館〈下圖〉

84. 給愛彌爾・左拉的信

1881年4月12日

親愛的愛彌爾

　　數日後將爲卡巴內爾（Cabaner）舉行拍賣會。因此，有事拜託；如同你曾經爲杜朗迪（Duranty）【252】拍賣會所做的一般，請你寫一篇小文章。——因爲，人們相信不疑，只要有你名字的支持，對大眾而言，成爲吸引愛好者與推薦拍賣的巨大魅力。

　　以下是提供作品的一些藝術家名單。

　　馬奈、竇加、法蘭克・拉米（Frank Lamy）、畢沙羅、貝朗（Bérand）、熱爾維克斯（Gervex）、皮爾（Pils）、柯爾代（Cordey），還有我。

　　你最老的友人之一，拜託你這個請求。

　　誠摯握手致意，請轉達我對左拉夫人的問候之意。

保羅・塞尚

85. 給帖奧多・杜雷的信？【253】

1881年4月

　　寄給你左拉給我相當友善的信。
　　請由您這裡寄給他必須的摘錄。
　　滿懷敬意。

保羅・塞尚

〔 這段文字發現於左拉從梅丹寄給塞尚書信的1881年4月16日信函背面 〕

親愛的保羅

　　我歡喜爲你寫作你託我寫的小簡介；但是，這絕對需要一些細節。【254】

　　我必須寫卡巴內爾；但是寫什麼呢？必須說，他生病嗎？在南法嗎？拍賣是爲他伸出援手嗎？總之，我必須提到他的困境嗎？我對他所知非常有限，不要反害了他。我們是否能夠訴諸大眾來同情他的命運，同時談論他在藝術上的搏鬥與其才華，請趕快答覆你的想法。我

註釋：
252.埃德蒙・杜朗迪（Edmond Duranty, 1833-1880）是一位小說家與藝術評論家，竇加的朋友，與印象派關係密切。此外他也是《新繪畫》（*la nouvelle Peinture*）的作者。左拉曾經為幫助他的拍賣會而為拍賣圖錄撰寫序文。

253.我們無法確定這封信是否給帖奧多・杜雷的信，然而卻是從杜雷書信中發現到的斷篇。也有可能是給法蘭克・拉米的信。杜雷與左拉在1868年以前同樣是反帝政派新聞《論壇報》（*la Tribune*）的參與支持者，彼此之間已有交往。同時兩人也都是馬奈的熱烈擁護者。

254.左拉所要求的「資料」由法蘭克・拉米提供，左拉的文章也刊登在拍賣圖錄中。只是，這次拍賣並沒有獲得成功。幾個月後，8月3日卡巴內爾因為結核病去世。

想，這會是眞正的摘錄。但是，我希望拍賣的組織者們允許我說這件
事。

　　爲寫這篇小文章，等待你的信。

　　再見。

<div align="right">愛彌爾·左拉</div>

86. 給愛彌爾·左拉的信

<div align="right">*龐圖瓦茲，1881年5月7日*</div>

親愛的愛彌爾

　　我在龐圖瓦茲已經兩天。【255】自從你爲卡巴內爾寫文章而必須
了解他，費心寫信給我以來，我還沒有見到爲那不幸音樂家的拍賣會
組織者之一的法蘭克·拉米。

　　因此，希望你通知我是否已經收到有關工作上所需的摘錄，或者
你已完成大家託我向你要求的簡述。我已經收到來自優依斯曼
（Huysmans）與塞亞爾（Céard）以及你已出版的近作；這些都相
當有趣。——我想塞亞爾大爲流行。因爲我覺得相當有趣，雖然作品
中沒有蘊含什麼高品質的觀察、見解。

　　謝謝你讓我認識這些相當值得注意的人物，向你與左拉夫人致上
敬意。

　　再見

<div align="right">保羅·塞尙</div>

　　我現在居住於：龐圖瓦茲（塞納河與瓦茲河）波蒂伊河岸三十一
號。【256】

　　最近我才知道貝里亞爾夫人（Madame Béliard）病重。不論
是誰聽到親近者遭受命運催折都會感到難以承受。

87. 給維克多·蕭克的信

<div align="right">*龐圖瓦茲，(18) 81年5月16日*</div>

親愛的蕭克

　　我知道唐吉先生（Monsieur Tanguy）必須寄到您那裡的四十
號畫作並未裝框。因此，假使有人能爲我將畫框送到您家則榮幸之

註釋：

255.此後到十月末爲
止，塞尙滯留於龐圖瓦
茲，他與居住在此的畢
沙羅常常一起帶著畫架
外出畫畫。同樣在道段
時間內，在巴黎貝爾丹
公司上班的股票仲介人
高更也在這年夏天接受
畢沙羅的接待，在龐圖
瓦茲度過歲月，他在此
與塞尙認識。然而，塞
尙與高更彼此並不親
近。

256.Auai du Pothuis, 31
à Pontoise（Seine-et-
Oise）。

至。造成您新困擾，惶恐之至。

蕭克先生，我們大家都很好，自從到達這裡以後，遭遇到老天想要給我們的多變天氣。昨天我們見到畢沙羅，他告訴我關於您的一些消息，很高興知道大家都健康。

我妻子與小兒保羅要我向您表達崇高敬意；請接受我誠摯的問候，並且也代向蕭克夫人致意。再者，我們家人沒有忘記里斯特小姐（Mademoiselle Lisbeth）【257】。

誠摯握手致意。

<div align="right">保羅・塞尚</div>

88. 給愛彌爾・左拉的信

<div align="right">*龐圖瓦茲，1881年5月20日*</div>

親愛的愛彌爾

自從勞你答覆之後，已經為巴內爾舉行了拍賣會。誠如你所說的一般，實際上，我想法蘭克・拉米必定與你聯繫了，感謝你寫的關於形而上男人的主題的序文；他應該能寫了一些值得發表的作品才對。因為他有一些的確奇怪與背反的理論，這些理論上面不乏某些味道。

對我而言稍微不悅。舍妹與妹婿一起來巴黎，我想妹婿的妹妹瑪麗・柯尼爾也會隨之而來。你將可看到我領他們到羅浮宮與其他有繪畫的地方參觀。

的確，如你說的一般，居住在龐圖瓦茲，阻礙不了我去看你。我計畫由陸路與雙腳氣力到梅丹。我想不會力不從心。【258】

我時常與畢沙羅見面。我將優伊斯曼的書借給他，他非常喜歡。

我隨著陰天與晴天製作一些習作。——希望你很快找到工作上的正常狀況，我想，雖有波折，這種正常狀態還是能發現真正滿足自我的唯一避難所。

請代我向左拉夫人致意，誠摯握手致意。

<div align="right">保羅・塞尚</div>

追申：請代我向同鄉人艾里克斯問候，我已好久沒見到他，你一定比我還要早遇見他。

註釋：
257.蕭克的唯一女兒，出生於1861年，五歲之前就夭折。

258.龐圖瓦茲到梅丹距離十五公里。

89. 給愛彌爾・左拉的信

(龐圖瓦茲) 1881年6月，週二

親愛的愛彌爾

　　上次寄書給我，想寫信向你道謝，卻拖延，假使今天早上不寫，恐將拖延許久；今天早上四點前起床。—— 開始閱讀你的文章，尚未讀完；因為書中分為研究或者其他部分，應該不難閱讀。我覺得論述司湯達爾的文章相當好。

　　一到巴黎，在住所找到了先前羅德（Rod）【259】想要寄給我的書，是本容易閱讀的書籍，瀏覽快速。我不知道他的住址，無法感謝他贈書。—— 假使你有三言兩語的信給我時，為了讓我能對他履行義務，請告訴他的地址。

　　舍妹與妹婿來巴黎一些時候。週日早上，舍妹生病，不得不讓他們返回艾克斯。本月第一個週日，我陪他們到路易大王村凡爾塞，觀賞噴泉。

　　祝你身體健康，當我們滿懷生活的美好條件時，最是珍貴。

　　請代我向左拉夫人致意，握手致意。

<div align="right">保羅・塞尚</div>

追申：我工作一些，然而卻有許多挫折。

90. 給愛彌爾・左拉的信

(龐圖瓦茲) 1881年 (7月)，週一

親愛的愛彌爾

　　當我在奧維時聽到艾里克斯因為決鬥而受傷；一如往常，正確的一方似乎都受到傷害。假使不會讓你太麻煩的話，如能告知勇敢同鄉友人的事情，不勝感激。

　　我只能在八月初前往巴黎，屆時將去探病。

　　許久以後在偶然機會下知道，沃爾夫（Wolff）對你寫作關於莫泊桑以及艾里克斯的文章大發議論。

　　請代我向左拉夫人問候，在如此紛亂中希望你身體健康；假使艾里克斯在你身旁的話，希望他的傷勢不要太重，請代為傳達身為同胞的情感。

註釋：
259.埃德華・羅德（Edouard Rod, 1857-1910）是出身瑞士的作家，與活躍於梅丹的文人團體熟識。

塞尚 勒斯塔克風光 油彩
畫布 73×59cm 1882-
85 私人收藏〈左圖〉

高更 自畫像 油彩畫布
65.2×54.3cm 1885
德州福和市金寶美術館
〈右圖〉

你的老友

保羅・塞尚

91. 給愛彌爾・左拉的信

(龐圖瓦茲) 1881年，8月5日

親愛的愛彌爾

週二早上我在艾里克斯身邊，你的信到了龐圖瓦茲。因此，我從
雙方面知道，艾里克斯事件不是以對他太過令人遺憾的方式來解決。
看到這位同鄉已經完全康復，他給我看決鬥前後所發表的相關文章。

在我巴黎住所，有來自卡塞爾塔（Caserta）【260】的書信，發
信人署名爲埃托爾・拉卡尼坦（Etorre-Lacquanitin），或近似某
些東西；要求我採用便利方法，獲得魯冀・馬卡爾之前以及以後有關
你的一堆評論文章。可能，你認識這個人，他想對作品進行評論性研
究吧！

我把這封信給艾里克斯看，他說也收到類似的信；他爲我們兩人
做了回答。

因爲雜事纏身，難以到梅丹，但是，十月底應該沒問題。我必須

註釋：
260.位於義大利拿波
里北方的城鎮。

離開龐圖瓦茲一段時間，或許將在艾克斯度過些時日。因此，進行這次旅行前的這段時間，如果給我三言兩語，將會到你那裡停留幾天。

誠摯握手致意。請代向左拉夫人致意。祝福游泳之樂。

保羅・塞尚

保羅・高更給卡繆・畢沙羅的信

巴黎，1881年夏天

……塞尚發現到畫出萬人肯定的作品所需正確方法了嗎？如果他發現將種種感覺置之度外的表現壓縮到唯一方法中的創作方法的話，請將同樣療法的神祕藥方給他，在夢中告訴此事，請盡早來巴黎向我們報告。……

92. 給愛彌爾・左拉的信

（龐圖瓦茲）1881年10月15日

親愛的愛彌爾

已經快到必須動身前往艾克斯的時間了。在出發前想去看你。因為天氣變壞，推測你已經從葛蘭康（Grandcamp）【261】回來，所以寫信到梅丹。假使你沒有難處，我將在本月二十四日或者二十五日左右去看你。上述的事情，假使給我一兩句話，歡喜之至。

希望代向左拉夫人傳達我的敬意。我想你們兩人應該健康地回來了。誠摯握手致意。

保羅・塞尚

左拉給尼馬・科斯克的信

梅丹，1881年11月5日

……相當高興，巴耶已獲得成功。看到他這世代的勝利都會感到高興。保羅在這裡滯留一週。已經出發前往艾克斯，將在那裡與你見面！……【262】

註釋：

261. 位於拉・曼修海岸，面對塞納灣的小村。1885年秀拉在此創作。塞尚在回到艾克斯之前，前往梅丹，與左拉共度一週。

262. 翻譯自日文版。

1882年

雷諾瓦給杜蘭—呂耶爾的信

勒斯塔克，1882年1月23日

……再者，我去見到塞尙了。【263】兩人一起外出工作。兩週以後可以與你見面吧！我想讓你看向來的作品。……【264】

93. 給保羅・艾里克斯的信

勒斯塔克，1882年2月15日

親愛的保羅

你寄給我傳記著作【265】，我卻無奈遷延道謝。因爲我在海膽原鄉勒斯塔克。你寄書到艾克斯，落入家人的不潔手中，他們留下卻沒通知我；拆開包裝，撕開，逐頁瀏覽一遍。而我呢？卻在形象均整的松樹下空等著。——最後，我終於知道此事。——我要了這本書，正閱讀著。

相當感謝你各種情感喚起了我昔日的事情。無法以言語形容。還有我要告訴你的嗎？告訴你也不是新鮮事，多麼美好特質存在於想要持續與我們保持朋友關係的他的優美詩篇中。【266】你知道我有他的詩歌。不要告訴他。他會說，當我處於困境時會想要大撈一筆。——這件事情存於你我之間，而且小聲些。

最後，親愛的艾里克斯，請接受我身爲同鄉與友人的情意。
再見

保羅・塞尙

卡繆・畢沙羅給克勞德・莫內的信

1882年2月末

〔關於第七屆印象派展舉行〕……雷諾瓦在艾克斯病倒著，【267】我們的計畫難以納入他。但是，等待來自他的聯絡。塞尙寫信告訴我，全然沒有可提出的作品！【268】莫里索夫人在外旅行。她怕你參加，因而她拒絕。……

註釋：

263.雷諾瓦在結束義大利旅行後，到勒斯塔克訪問了塞尙，二月爲肺炎所困擾，獲得塞尙與母親細心照顧而康復。三月，他動身前往阿爾及利亞。

264.翻譯自日文版。

265.艾里克斯所發表的《愛彌爾・左拉，一個朋友的筆記》(Emile Zola, notes d'un ami)。書中詳細敍述塞尙與左拉青年時期的故事。

266.艾里克斯將許多左拉青年時期的詩歌作爲傳記的附錄。

267.雷諾瓦從義大利旅行歸來，一月到艾克斯與塞尙見面，一起帶著畫架到戶外工作。二月感染風寒病倒在床，受到塞尙細心照顧。

268.這封塞尙的信已經遺失。

181

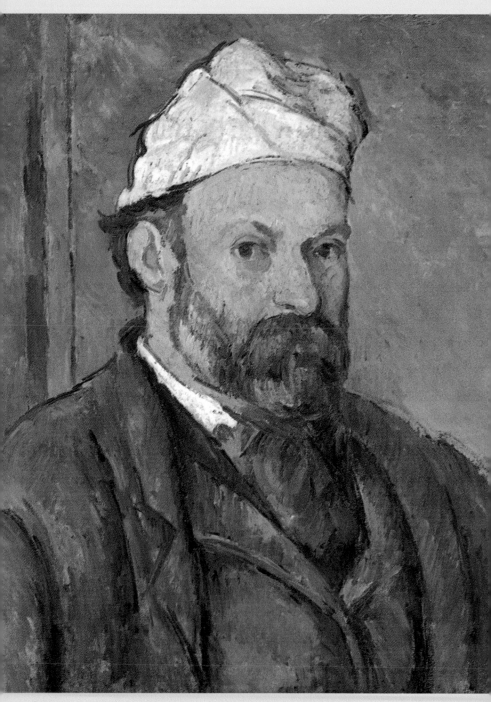

塞尚 戴便帽的自畫像
油彩畫布 55.5×46cm
1881-82 慕尼黑市立美
術館〈左頁圖〉

94. 給愛彌爾・左拉的信

勒斯塔克，1882年2月28日

親愛的愛彌爾

　　昨天以前我已經收到寄給我的文藝評論集。為了道謝而寫這封
信；同時，預先通知你，我在南法滯留四個月後，一星期後將返回巴
黎。【269】你應在梅丹，想到住處問候你。但是，事先我將經由布洛
尼街（rue de Boulogne），以便知道你在與不在。

　　請向左拉夫人問候，誠摯握手致意。

　　心存感謝之念。

保羅・塞尚

95. 給愛彌爾・左拉的信

（巴黎）1882年9月2日

親愛的愛彌爾

　　誠如四月你告訴我一般，我想你應該在鄉下。因此將這封信寄往
那裡。還剩一個月你要來巴黎，我可以到梅丹見你嗎？是否如兩年前
你所作的一般，十日或十二日左右你來巴黎，可以通知我嗎？我想知
道，如要見你，我是否應前往你鄉下住處。【270】

　　祝你身體健康。

　　最後對左拉夫人表示敬意，誠摯請你接受我的問候之忱。

保羅・塞尚

左拉給保羅・艾里克斯的信 【271】

梅丹，1882年9月24日

　　……我去見了柯斯特。塞尚三週前來這裡。他要我向你問候。兩
週後他將前往南法，所以你一日回來的話，將無法在那裡與他見面。
以上是梅丹近況，沒有其他事情。……

註釋：
269.塞尚此行前往巴黎
的目的為了出品沙龍事
宜。請參閱1879年6月3
日給左拉書簡的第二條
註解。

270.此後，塞尚在梅丹
居住數週。

271.翻譯自日文版。

96. 給愛彌爾・左拉的信

（艾克斯）雅斯・德・布芳，1882年11月14日，週二

塞尚　樹木與屋頂　鉛筆
畫紙　32.6×34.5cm
1882-83　鹿特丹梵波寧
根美術館

親愛的愛彌爾

　　昨天收到你寄送給我的書。我要向你道謝。自從我到此地後，寸步不離鄉下。我只見到美術館館長吉貝爾（Gibert），還得去見他。

　　我也見到中學一起學習的大杜凡（Dauphin）與巴耶（Baile）的弟弟。—— 兩人都是律師，—— 後者似乎是地方的法界惡棍。此外沒什麼事，連自殺事件沒有發生。【272】

　　假使你想要這裡的東西，寫信告訴我。很高興為你服務。我都點滴進行著工作，原本我就不作其他事情。

　　請代向左拉夫人致上敬意。母親要我向你問候。向你們問候與握手致意。

註釋：
272.或許是暗指他們舊交律師馬爾格里。1881年8月他從艾克斯法院二樓跳下自殺。

保羅‧塞尚

追申：沒有見到勇敢的艾里克斯；假使你看到他時，請代我問候。

97. 給愛彌爾‧左拉的信

（艾克斯）雅斯‧德‧布芳，1882年11月27日

親愛的愛彌爾

我決心寫遺囑。因爲，我覺得能做這件事，將屬於我的年金申報在我名下。【273】因此請你給我忠告。請告訴我以何種格式來寫遺書。我想，我死後，我這部分年金中的一半給我母親，其他給兒子。—— 假使你了解上述事情，請告訴我。因爲，依據目前這樣的狀態，假定我不久去世，我妹妹們將繼承我的部分，母親就會有麻煩。兒子（被認定，當我向市政府提出申請後）或許，我想一直有權利繼承我的一半；但是並非沒有爭議。

因此，假使我能自己親筆寫遺囑的場合，如果無妨，你是否爲我保管上述寫本。假使這件事不會爲難你的話，因爲人們能從這裡詐取上述文件。

以上是我想拜託你的事情。再見。問候致意。請代我向左拉夫人致上我的敬意。

保羅‧塞尚

註釋：
273.塞尚父親為了逃避繳交遺產稅，在他從銀行退休的1871年後數年內，相繼將財產登記在子女名下。塞尚遺囑在往後數次場合，必須進行修定。塞尚父親去世與他結婚那年1886年，母親去世的1897年。

古典構成時期書簡
Cézanne Correspondance
1883-1894

1880年代中葉，塞尚描繪南法風景的同時，在充滿均衡的構成之中，配置著豐富量感的型態，鮮明地超越了印象派。他將牢固與永恆性格賦予印象派教誨的「彩繪的感覺」中，實現了卓越的古典性繪畫——特別是風景畫。1888年以後，風景畫上面逐漸賦予了成熟與抒情性，肖像畫與男子〈水泳〉構圖也賦予前所未有的宏偉古典性。色彩增加了清爽與厚度，質感逐漸變薄，趨向於流暢。

1883年

98. 給尼馬・柯斯特的信

(艾克斯) 1883年1月6日

親愛的柯斯特

　　我猜想，寄《自由藝術報》（L'Art libre）給我的是你吧！我滿懷興趣閱讀，並且贊成其主旨。因此，首先感謝你充滿熱情地為我辯護遠離漠不關心的主題，我要告訴你，對此使我對你高度評價。

　　身為同鄉友人，甚而說同道，再次向你致謝。【274】

保羅・塞尚

99. 給愛彌爾・左拉的信

(艾克斯) 1883年3月10日，週六

親愛的愛彌爾

　　拖延良久才寫信向你道謝寄新的小說給我。因為我有一些延遲的理由。我從勒斯塔克回來，在那裡渡過一些時日。莫內舉行個展後不久，雷諾瓦現在也舉行個展。【275】他要我將去年留在家中的兩件風景畫作品寄給他。週三我已寄出；因此我在艾克斯，這裡週五整天持續下雪。今天早上，因為雪的效果，鄉村風光變得相當美。但是，雪已開始融了。

　　我們一直都在鄉下。我妹妹羅絲與他丈夫從十月以來都在艾克斯。她在這裡生下女嬰。一切都很奇怪。我想因為我怒吼的成果，這個夏天他們不會再回到鄉下。——那麼母親也會高興——長時間我不能回巴黎。五六個月我還要在此渡過。我懷念你的事情。請代我向艾里克斯問候。

註釋：
274.尼馬・柯斯特
(Numa Coste) 依然在閒暇畫畫，多少規律地在沙龍展出。他與左拉、艾里克斯與其他人都是《自由藝術報》的創始人之一。

275.杜蘭—呂耶爾畫廊在往年三月舉行莫內個展，四月舉行雷諾瓦個展。

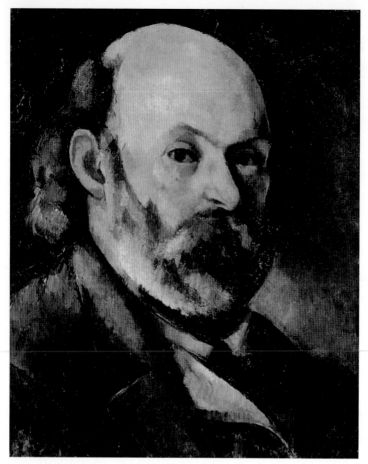

請代我與家母向左拉夫人致上誠摯敬意。

誠摯致謝。

<div align="right">保羅・塞尚</div>

100. 給愛彌爾・左拉的信

<div align="right">勒斯塔克，1883年5月19日</div>

親愛的愛彌爾

　　1882年十二月我詢問是否能寄我遺書（testamentum meum）
給你。你回答說可以。因此，我現在想問你，是否你在梅丹；如果可
行的話，以掛號寄送。我想，我必須這樣做。在此，的確猶豫，卻不
得不如此做。母親與我到馬賽某位公證人那裡，他建議，親筆遺書較

189

好，再者，我期待，可以將母親指定爲概括受贈者。因此就這樣做。回到巴黎的話，如果可能，與我一起拜訪公證人，進行各種討論，重新改寫遺囑；那時候，我將直接對你說明爲什麼必須這樣做。

我要跟你說的重要事情在此結束。最後，向左拉夫人致上我的敬意。跟你握手。如果願望能帶來什麼的話，期望你們健康。也有全然因爲突然發生意想不到的事情，總之，我想起馬奈的不幸。【276】還好我健康。在此結束。感謝你的新努力。

<div align="right">保羅・塞尙</div>

不小心忘記我的住址：塞尙，夏特區，勒斯塔克車站前（馬賽）。【277】

101. 給愛彌爾・左拉的信

（勒斯塔克）1883年5月24日

親愛的愛彌爾

現在，我確信你人在梅丹，所以寄給你問題所在的文件，我母親擁有手抄本。但是，我擔心恐怕這些無助於大事，因爲，有些遺書相當容易受到攻擊而失效。在民法之前，嚴肅的同居關係比起偶然情形【278】還要有權利可言。

只有在明年才回巴黎；我已租了間擁有庭院的小屋，正好在勒斯塔克車站上方。在丘陵的山麓，在那裡岩石與松樹從我們家後面開始。

我每天都忙於畫畫。在這裡有一些美麗場所，但不盡然都能成爲主題。即使，太陽西沉，我們逐漸登上丘陵高度，可以看到馬賽與諸群島的美麗全景，夕陽中呈現出一種相當裝飾性的效果。

沒有提到你，是因爲完全不知道你的事情。只是，當我買《費加洛報》時，有時會讀到與我相關人士的事情。不久前，我讀到關於熱心的德布丹（M. Desboutins）的沉悶報導。【279】

我聽到戈（Gaut）高度評價你最近小說【280】（或許你認識他）。我也很喜歡；然而我的鑑賞一點也不文學。相當感謝。不要忘了替我問候左拉夫人、艾里克斯以及其他各位。握手致意。

<div align="right">保羅・塞尙</div>

追申：隨附文件日期是以前標示的，因爲印花紙張是去年買的。

註釋：

276.馬奈因為罹患壞疽病，手術切除一隻腳，可惜1883年4月30日去世。5月3日舉行埋葬儀式，參加者約有一千五百人，埋葬於帕西墓地。塞尙名字出現在1883年3月5日報導死亡記事的當時報紙上。塞尙為了參加送葬儀式，5月初在巴黎作了短暫停留。

277.法文住址名稱，Cézanne, Quartier du Châtequ, au-dessus de la gare à l'Estaque（Marseille）。

278.在此所指的是訂於遺書上，以防偶發而去世的事情，在此也隱指遺書而言。

279.馬爾斯蘭・德布丹（M. Desboutins, 1823-1903）是畫家、版畫家、劇作家。馬奈夫人，個性奇特，參加第二次印象派畫展。馬奈所描繪的德布丹肖像〈藝術家〉現藏於聖保羅美術館。

280.在此所指的小說是《女性的幸福》。

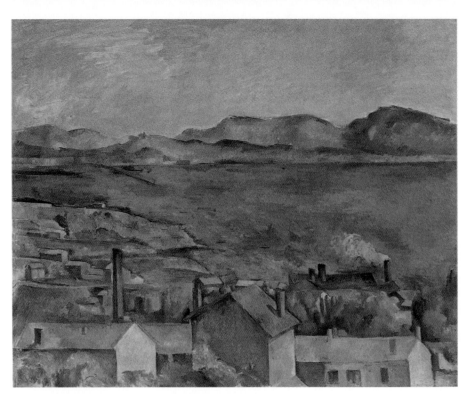

塞尚 從勒斯塔克看馬
賽港灣 油彩畫布 76×
97cm 1886 芝加哥美
術館

102. 給飛利浦・索拉里

勒斯塔克，1883年7月10日

親愛的索拉里

　　我已收到您有關令嬡與姆蘭（Mourain）先生結婚時的信函。
請表示我祝福兩位年輕人的心意，並請代為傳達期望他們未來幸福美
滿。

　　表達對你、索拉里夫人的祝福之意，代問候埃米爾【281】小朋
友，他一定讓您們滿足才是。

　　衷心握手致意。來自你昔日遠足的友人。

保羅・塞尚

追申：我妻子與頑皮小孩也問候你。

103. 給愛彌爾・左拉的信

勒斯塔克，1883年11月26日

親愛的愛彌爾

我已經收到勞您寄來的書，遲於道謝，因爲十一月初以來我在勒斯塔克，或許會留到一月爲止。數日前母親也來這裡。與馬克希姆・柯尼埃結婚的妹妹羅絲，九月或十月生下小孩，上週夭折了。可憐，沒有活多久。其他一如往昔。勇敢的艾里克斯如果在你身旁，請代我問候。向你與左拉夫人問候。之所以能問候你們，是因爲你還記得我；能夠向您致謝，榮幸之至。

<div style="text-align: right">保羅・塞尚</div>

1884年

104. 給愛彌爾・左拉的信

<div style="text-align: right">勒斯塔克，1884年2月23日</div>

親愛的愛彌爾

我已經收到你寄來的書。以前曾數次在《吉爾・布拉斯》（*Gil Blas*）上閱讀到《生之喜悅》（*la Joie de vivre*）。謝謝您。離我如此遠還想到我，相當高興。沒有什麼要告訴你的，假使前些天在勒斯塔克的話，我將收不到瓦拉布雷格、安東尼的親筆信。我很快前往艾克斯，到了昨天，今天早上——星期六——得以與他握手見面。兩人一起在城裡閒逛。我們聊起彼此認識的某些人，然而我們都錯了！我腦中都是這地方的事情。我感覺這地方眞好。——換一下不同話題，我遇見莫內、雷諾瓦；去年十二月末左右，在他們倆人到義大利的朱諾亞過冬的途中。

長時間沒聽到艾里克斯的消息，請代我向這位同鄉友人問候。

向你致謝，對左拉夫人致意。同時祈禱你健康。

誠摯問候你。

<div style="text-align: right">保羅・塞尚</div>

吉勒默給左拉的信

<div style="text-align: right">1884年3月29日</div>

……從塞尚那裡收到信，要幫忙出品沙龍的肖像畫。但是，這件肖像畫落選了！……【282】

註釋：
282.翻譯自日文版。

105. 給愛彌爾‧左拉的信

親愛的愛彌爾

　　剛收到你寄給我的兩冊新書。——謝謝你。告訴你，在我出生的美麗城鎮裡，沒有發生值得向你說的大事。只是（這沒什麼讓你驚訝的！）藝術就像戶外景致一樣時刻變化，太過於追求太小的形式；因為沒有意識到調和，被不和諧色彩，更糟的是被貧乏色調，逐漸地地提高起來。

　　如此感嘆之後，想呼喊太陽萬歲。太陽給我們如此美麗的光線。

　　最後，我只想再次向你致意，不要忘了代我向左拉夫人致意。

<div align="right">保羅‧塞尚</div>

1885年

106. 給愛彌爾‧左拉的信

　　你寄給我的書在已經在兩週前收到。因為強烈神經痛，頭腦少有清楚，以至於忘了向你致謝。但是，終於頭腦清爽，接著到山丘散步，覽望美麗風景的全景風貌。祝你健康，因為其餘你並不缺。

　　誠摯與你握手

<div align="right">保羅‧塞尚</div>

107. 給某位女性 【283】 的信

　　我見到您，並允許我吻您。從那一刻後，一種深沉混亂沒有止息。請您允許，為擔心所苦惱的一位友人【284】敢於寫信給您。我不知如何形容這種寬容，然而我能徒留打倒我的煎熬嗎？與其隱藏感情，毋寧說表白這種情感更好。

　　我反問自己，為什麼對你的痛苦沉默不語呢？如果將苦惱表明，不是可以舒緩這種煩惱嗎？肉體的痛苦藉由將其訴說的吶喊多少會有紛擾，然而悲傷的心靈不是在告白心靈憧憬中趨向緩和嗎？

註釋：
283.這是發現於維也納阿爾貝蒂那美術館（Albertina）收藏的塞尚素描背部。後半部並沒有發現。現在依然不知道這個女性到底是誰，尚‧德‧布康推論是埃斯克郊外的雅斯‧德‧布芳的年輕女侍法妮。

284.李華德將這句話讀成「一個友人」（un ami），而亨利‧貝里舍認為應該判讀為「一個靈魂」（une ème）。

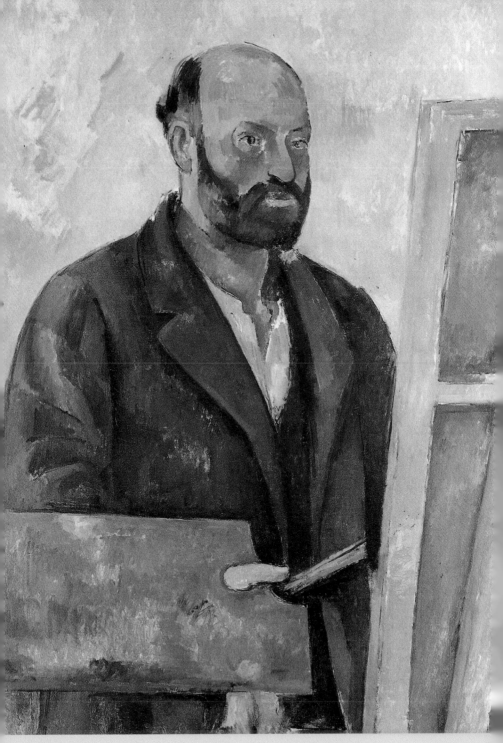

塞尚 持調色盤的自畫像
92.1×73.1cm 1885-87
蘇黎世E・G・布厄爾基
金會〈左頁圖〉

我十分清楚，如此突然且急於寄出這封書信似乎太冒失，只是爲了推薦我自己而已……

108. 給愛彌爾・左拉的信

(艾克斯) 雅斯・德・布芳，1885年5月14日

親愛的愛彌爾

　　無論如何請回這封信。我希望，對你而言只是些許請求，對我而言則巨大。亦即，爲我收某些信，而後將這些信轉送到以後通知你的郵局址。不是我很蠢，就是我很聰明。每人各有習性（Trahit sua quemque voluptas）【285】，求你，祈求你的寬恕；智者有福！

　　請不要拒絕這個請求，如果你不行的話，我不知要轉寄給誰。

　　熱忱握手致意。

保羅・塞尚

追申：我微不足道，對你毫無助益。如果我比你先死的話，我會爲你在天主旁邊謀個好位置。

109. 給愛彌爾・左拉的信

拉・羅些 (居榮)，1885年6月15日

親愛的愛彌爾

　　今天早上我到達拉・羅些。假使有信給我，請轉送到這裡。

　　拉羅些・居榮郵局存留，波尼埃地區（塞納與華斯縣）。【286】

　　昨天晚上，我吃多了好吃東西，向你致意並且問候。

保羅・塞尚

追申：向左拉夫人致意，祈禱康復。

110. 給愛彌爾・左拉的信

拉・羅些 (居榮)，1885年6月27日

親愛的愛彌爾

　　六月接近尾聲。當你決定出發前往梅丹的時間時，而且落腳時，請通知我。改變居住令我不安。

註釋：
285.出自於Virgile,
Eglogues。

286.法文住址：La
Roche-Guyon(Seine-et-
Oise), par Bonnières。

誠實的心有福。

請代我向左拉夫人致意,並且向你致意。勞您費心來自艾克斯的書信,謹此致謝。

<div align="right">保羅・塞尚</div>

塞尚 冬日布芳的栗樹林 油彩畫布 73×92cm 1885-86 美國明尼阿波里斯藝術協會〈左頁上圖〉

塞尚 布芳的高樹 油彩畫布 64.7×79.5cm 倫敦科陶美術館〈左頁下圖〉

111. 給愛彌爾・左拉的信

<div align="right">*拉・羅些 (居榮),1885年7月3日*</div>

親愛的愛彌爾

由於各種偶然情形,我在這裡的生活變得十分困難。請告訴我,是否可以造訪你家呢?如果你還沒到梅丹的話,勞您通知我些許話語。

誠摯握手致意。相當感謝。

<div align="right">保羅・塞尚</div>

左拉給塞尚的信

<div align="right">*梅丹,1885年7月4日*</div>

親愛的保羅

你的信逐漸讓我哀傷。到底發生什麼事情了呢?不能再忍耐幾天嗎?總之,請告訴我,爲什麼必須離開拉・羅些?因爲我想知道當我家有空,到底該將寫信到何方?請聰明些!任意行事,無路可通。此時,我相當苦惱。

那麼,再見了?一有可能,就給你寫信。

友情深厚。

<div align="right">愛彌爾・左拉</div>

112. 給愛彌爾・左拉的信

<div align="right">*拉・羅些 (居榮),1885年7月6日*</div>

親愛的愛彌爾

請原諒我。——我是頭蠢豬。寄給我的信留局候領,忘了去取。因此,我才寫了那第二封堅決的信。千謝萬謝。

請向左拉夫人表示我的謝意。如果可行的話，請給我三言兩語就很感謝了。住址是：大道，雷諾瓦家代轉塞尚，拉．羅些。【287】

<div align="right">保羅．塞尚</div>

追伸：但是，如果有來自艾克斯的信，請告知我存局候領，並且透過在家通知提醒我，同時在你信角畫上十字形。

113. 給愛彌爾．左拉的信

<div align="right">*1885年7月11日*</div>

親愛的愛彌爾

我今天將出發前往維勒尼（Villennes）。我想投宿在小旅館。到達後，馬上去見你；為了畫畫，是否請你借「娜娜」給我。練習結束後，將把它放回小船屋。【288】

什麼都沒作，甚為無聊。

<div align="right">保羅．塞尚</div>

追申：不要認為我搬家有什麼不好。只是有時不得不搬家而已。此外，當你有空時，只要我跨出一步就往你家了。

114. 給愛彌爾．左拉的信

<div align="right">*（維爾農）1885年7月13日*</div>

親愛的愛彌爾

因為本週慶典的緣故，不能寄宿在維爾農（Vernon）【289】。「索佛拉」、「搖藍」以及「北館」等旅社都客滿了。握手致意，我來到維爾農。若我的畫布寄到你那邊，為了讓我能畫畫，請代為保管。

預先致謝。

<div align="right">保羅．塞尚</div>
<div align="right">巴黎旅館，維爾農（維爾縣）</div>

115. 給愛彌爾．左拉的信

<div align="right">*維爾農，1885年7月15日*</div>

親愛的愛彌爾

塞尚 塞尚夫人肖像 油彩畫布 92.6×72.9cm 1885-87 費城巴恩斯收藏〈右頁圖〉

註釋：

287.法文住址為：Grand Rue, Cézanne chez Renoir à La Roche。

288.「娜娜」是左拉擁有的小船名稱。塞尚乘著這隻小船到左拉家正前方的沙洲，常常在此作畫。以前高更擁有塞尚作品〈梅丹城〉，也是在此製作的作品。這件作品年代大約是1879年到80年左右。

289.維爾農位於巴黎八十公里處，梅丹則位於維爾農與巴黎之間，鄰村稱為維勒尼。

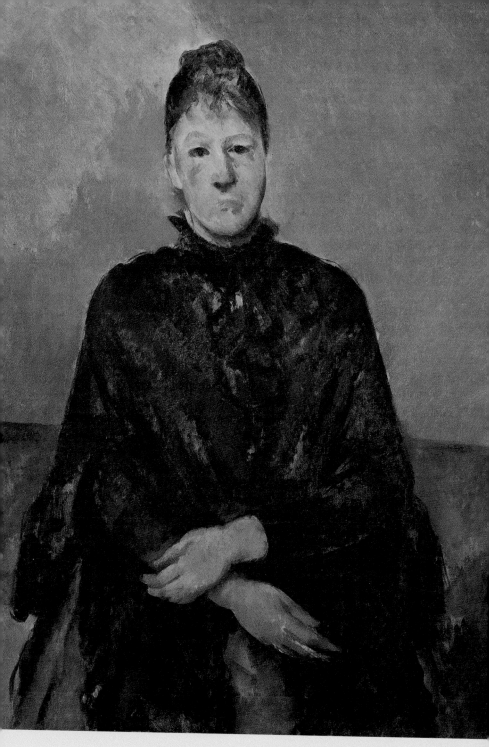

塞尚 遠眺加爾達尼 油
彩畫布 92×74.5cm
紐約布魯克林美術館

　　如同本月十三日信上通知的一般，我人在維爾農。只是，現在我
所處的這種情形下，完全無法工作。而且，我決定盡早回艾克斯。為
了問候你，將順道去梅丹。

　　再者，我請你代保管的一些文件，【290】如果放在巴黎，是否事
先讓你僕人回布洛尼街（rue Boulogne）帶回放在梅丹？

　　再見，謝謝你。現在情形下，請再原諒我到你那裡。但是，再等
七到八天對我來說似乎太長了。

　　誠摯向你握手致意。

<div align="right">保羅・塞尚</div>

116. 給愛彌爾·左拉的信

(維爾農)1885年7月19日

親愛的愛彌爾

　　就如你告知一般，我將在星期三到梅丹。將決定在中午前出發。我想要專注於繪畫上，但是卻處於最大困擾中，亦即必須回南法，我的結論似乎是越早越好。就另外一方面而言，或許我稍微等待一下更好。猶疑不決。但是不久將能脫困。

　　誠摯謝意。

保羅·塞尚

左拉給柯斯特的信

梅丹，1885年7月25日

　　……我們下個月出發前往蒙·多爾（Mont Dore）【291】。或許九月初去艾克斯。接著與夏爾龐蒂埃（G. Charpendier）【292】夫婦一起去尼斯。與他們一起在馬賽會合。爲了你，我預備一星期時間。只是，希望不要將這個旅行事情告訴任何人。一想到討厭的傢伙到底會怎麼想，就感到害怕。──艾里克斯與塞尚在我這裡。一定會與我們一起去。──不過，我會在蒙·德爾給你寫信。……

註釋：
291.位於法國南部中央高地的北方。
292.夏爾龐蒂埃（G. Charpendier, 1860-1956）為法國作曲家，1887年以〈交聲曲〉（Didon）獲得羅馬獎，往後以〈義大利印象〉（Impressions d'Italie）博得聲望。
293.加爾達尼是離埃斯克十公里的小村。景色宜人，背後小丘陵上聳立著高大教堂。這裡的周圍常常成為塞尚的繪畫題材。

117. 給愛彌爾·左拉的信

（艾克斯）雅斯·德·布芳，1885年8月20日

親愛的愛彌爾

　　上星期六，我已收到你通知地址的信。我應馬上給你回信，然，在我腳上的小石塊對我而言像是山那樣，於是這麼晚才回信。

　　請原諒我。我在艾克斯，每天到加爾達尼（Gardanne）【293】。

　　希望代爲問候左拉夫人。請不要忘記我。

保羅·塞尚

118. 給愛彌爾·左拉的信

（艾克斯）雅斯·德·布芳，1885年8月25日

親愛的愛彌爾

　　這是喜劇的開始。我寫信到拉‧羅些‧居榮的同一天，寄給你隻字片語感謝你依然記得我。此後，沒有任何消息；對我而言可以說是完全的孤獨。村裡除了喧鬧地方之外，別無他處。我付錢，詞句不堪。但是我需要休息，拿錢來買。

　　因此，在我信到達之時，請你不要事先答覆。

　　謝謝，請原諒我。

　　我開始畫畫，因爲我我幾乎沒有煩惱。我每天到加爾達尼，傍晚回艾克斯郊外。

　　只要家人不囉唆的話，一切都會變得更好。

　　誠摯握手致意。

<div align="right">保羅‧塞尚</div>

朱利安‧唐吉給塞尚的信

<div align="right">*巴黎，1885年8月31日*</div>

親愛的塞尚先生

　　首先致上問候之意，同時告知我的苦惱。請看。那個大白痴屋主，依據我共通租賃契約，寄出六個月房租分期支付的命令，如果不可能的話，就拒絕。但是無論如何也我也無法滿足你，拜託親愛的塞尚先生，盡可能處理你應附金額。如同你所請求的，因此將明細表隨函附上；從你支付中明細表中取出一千四百四十二點五法郎，所剩餘額爲四千十五點四十法郎。

　　我已經持有1878年三月四日你簽署的二千一百七十四點八法朗負債證明書，因此向我借的四千十五點四十法郎之中，你這次寫上一千四百點六十的負債證明書就可以。綜合總計金額，若想要購買一幅，請這樣做。收到你的負債證書後，奉還1878年你所寫的東西。

　　親愛的先生，如果您能將我危機中拯救出來，非常感謝。

　　期望您能聽到我的願望，事先致上我的謝意。請相信我是你相當忠實的僕人。

<div align="right">朱利安‧唐吉</div>

註釋：

294.呂希安·畢沙羅
(1863-1944) 是卡繆·
畢沙羅長子，畫家與版
畫家，製作許多木版
畫。1883年呂希安在倫
敦生活以來，父子之間
有許多談論藝術與生活
的書信往返。

295.羅貝爾·加斯是自
然主義小說家、詩人。
1880年協助埃德蒙·
德·龔古兒等其他人發
行《幽默喜劇》週刊，
同時也協助1884年創刊
發行的《獨立雜誌》。
1886年2月15日他與查
理·維尼爾比劍決鬥，
身負重傷，3月28日死
亡。

296.左拉「魯龔·馬卡
爾叢書」的一冊《作品》
從1885年12月23日到
86年3月27日為止在
「朱爾·普拉斯」連
載，接著在夏巴提埃書
店發行。相較於左拉其
他小說，這部著作中的
人物性格極為強烈，重
要出場人物幾乎擁有左
拉週遭的作家、藝術家
姿態。畫家主角克勞
德·蘭提埃爾是塞尚與
馬奈的綜合人物；他也
是魯龔·馬卡爾家族的
成員，然而先天性格卻
有惡質遺傳。安特瓦
斯·吉勒默提供給左拉
有關當時畫壇、藝術環
境的許多情報。

297.《布瓦爾與貝庫歇》
是福樓拜未完成作。

左拉給柯斯特的信

蒙·德爾，1885年9月1日

　　……使艾里克斯兩場戲劇為人所知的是奧德翁劇場。都是從英文翻譯過來的。我知道塞尚在加爾達尼。關於巴耶，他認為人生充滿希望，不是沒有道理。……

1886年

畢沙羅給呂西安·畢沙羅【294】的信

巴黎 (1886年2月5日)

　　……昨天與塞尚一起到羅貝爾·加斯【295】先生的地方。這位寫作印象派風格詩歌的年輕作家周圍聚集許多年輕詩人，他們對我們的藝術表現出熱忱。譬如，正好談論左拉的《作品》(*l'Œuvre*)【296】話題。似乎那是相當不好的作品——他們毫不留情。我想在成書後閱讀。一直以來，他們熱中於福樓拜(Gustave Flaubert)。——即使如此，他們的批判也恰當。對他們而言，《布瓦爾與貝庫歇》(*Bouvard et Pécuchet*)【297】是傑作，……

119. 給愛彌爾·左拉的信

加爾達尼，1886年4月4日

親愛的愛彌爾

我剛收到你誠懇寄給我的《作品》。感謝魯龔‧馬卡爾叢書作者的回憶見證，當我想起昔日歲月的時候，允許我爲此握手致意。

一切都因你而湧現飄逝的日子。

保羅‧塞尙
艾克斯地區，加爾達尼【298】

120. 給塞納縣縣長的信

1886年，春天

爲了認證隨函所附出生證明上之巴黎第四區區長署名，謹呈本證明。

縣長閣下，請接受最崇高致意。

保羅‧塞尙【299】

121. 給維克多‧蕭克的信

加爾達尼，1886年5月11日

親愛的蕭克先生

接到你上封信，想快一點回信，固然沒什麼繁忙，然而因爲身體略感衰弱，天氣不斷違和，一直拖到隔天。

當然，我不希望給你沉重負擔，亦即精神狀態；但是因爲德拉克洛瓦是聯繫你我之間的中介，我不諱言說，我期望擁有使你個性化，讓你穩定達到相關目的的均衡理智。除了你的美好書簡外，還有蕭克夫人的書簡證明著你擁有各種能力的偉大均衡。因此上述能力是我所必要的，所以才稍微提到；只是，偶然卻未能給予我這種正常狀態。這是我世間事物中的唯一遺憾。關於其他，我沒有什麼埋怨。天空、無限的自然物吸引我，讓我有機會歡喜眺望。

事物必能最單純且自然地成熟這種願望能否實現，似乎不幸阻礙其成功。因爲我擁有一些葡萄園，但是莫名其妙的霜降切斷希望之索。想要看到美麗茂葉，事與願違，因此我必須祈禱您的種植成功，枝葉繁茂。【300】

綠色是最舒服的顏色之一，是眼睛的最好顏色。最後，我告訴您，我一直忙於繪畫；這個地方有值得獲得的珠寶，然而卻沒有一人

註釋：
298.這封信是從愛彌爾‧左拉文件中所發現的塞尙給他的最後書信；事實上可以認爲是塞尙給左拉的最後信函。此後都沒有發現雙方擁有落有日期的書簡。這封簡短書簡各種解釋都有。利奧涅羅‧維特利推測，這僅是塞尙收到這本書籍塞尙未閱讀前的禮貌信謝辭。然而，在此之前，塞尙並沒有尙未閱讀而寫出謝函的習慣，而且就他與畢沙羅一起拜訪羅貝爾‧加斯時，這本小說成爲大家話題，顯然並非完全不知這本書的內容。約翰‧李華德主張，天才結果卻是落伍的克勞德‧蘭提埃爾之間的類似關係刺傷了塞尙，同時也淸楚地顯示出左拉不了解塞尙，塞尙希望就此終止三十年以上的交情。然而貝爾尼亞爾版《左拉全集》編者莫理斯‧勒布朗在《作品》的「解說」中爲左拉辯護，認爲蘭提埃爾與其是塞尙毋寧說是左拉自己，然而這種說法卻只是一偏之見。而有關塞尙傳記中的卓越作者加斯爾‧馬克逐一反駁相互矛盾的各種說法，指出並無證據顯示這是塞尙給左拉的最後書簡，即使以後見面也無須在信中提到，他藉由兩人晚年的故事來說明他們心底堅固的友情。只是，在塞尙眞正意圖爲何，在如此短的書簡與冷漠、簡短與曖昧的表現中隱約可以感受到塞尙的心中的感受。

塞尚 穿紅背心的男孩 油
彩畫布 65.7×54.7cm
1888-90 費城巴恩斯收藏

得以解讀此地所展開的高度豐富度。

　　蕭克先生，但願您欣然接受這封信，不要使您疲憊。對您致上敬意，也希望將這份敬意轉達給尊夫人。敬祝身體康健。

　　一直盛情感謝。

<div style="text-align:right">保羅・塞尚</div>

追申：小孩上學，內人也健康。

1887年

飛利浦・索拉里給左拉的信

<div style="text-align:right">巴黎，1887年1月2日</div>

註釋：
299.這是水彩畫邊緣所記下的文字。或許推測為與1886年4月28日在艾克斯舉行的奧爾坦斯・菲克結婚有關的事情。此後六個月，1886年10月23日塞尚父親以六十八歲高齡去世。

300.蕭克在位於諾曼地的雅丹維克的家擁有葡萄園。

塞尚 吊死者之家，奧維·蘇爾·瓦茲 油彩畫布 55×66cm 巴黎奧塞美術館

親愛的愛彌爾

感謝您送壓歲錢給您取名的小孩【301】。恭賀新禧。剛在在薩爾貝特里埃爾見到泰勒斯。她比在家時還要穩定【302】。已經有兩年沒有見面了，我想最近去見你。請代向夫人問候，握手致意。

飛利浦·索拉里

追申：如果知道塞尚地址，希望告訴我。順便的時候請通知我。我想給他寫信。

122.給雅特曼·德里亞伯爵（Comte Doria Armand）的信

巴黎，1889年6月20日

伯爵殿下

您已想與蕭克先生約定展出〈吊死者之家〉【303】。這個標題是我給予在奧維描繪風景的名稱。不久前知道，安托尼·普魯斯

註釋：
301.左拉夫婦為索拉里兒子埃米爾取名。

302.索拉里的妻子泰勒斯生病，進入奧比塔爾·德·拉·薩爾貝特里埃爾醫院。

303.德里亞伯爵是一位眼力敏銳的收藏家，1874年春天印象派第一次展覽會上，以三百法郎購入這幅塞尚作品。

塞尚 裝陶土和花的瓶子
油彩畫布 92×73cm
1888-90 費城巴恩斯收藏

註釋：
304.因為塞尚一段時間
沒有公開展示作品，維
克多·蕭克為塞尚活動
而慫恿伯爵，並且獲得
羅熱·馬克思以及安托
尼·普魯斯允許，第四
次萬國博覽會之際，塞
尚提出這件〈吊死者之
家〉作品，可惜並未受
到注目。

305.應指蕭克家所在的
雅丹維爾。

306.Bibiliothèque
Nationale à Paris,
Département des
Manuscrits, Nouvelles
Acquisitions Françaises
-24523, fol.486-487.

（Antonin Proust）同意這件作品在展覽會中展出，請您將這小幅
作品送到萬國博覽會美術館。【304】

　　伯爵殿下，請接受謝忱、問候與敬意。

<div align="right">保羅·塞尚</div>

飛利浦·索拉里給左拉的信

<div align="right">*巴黎，1889年6月22日*</div>

　　……根據你取名的兒子說已任職內政部，想必已接到通知。……
我遇見塞尚了。他已經出發前往諾曼地了。【305】我想應該在途
中。……【306】

123. 給羅熱‧馬克思（Roger Marx）【307】的信

巴黎，1889年7月7日

羅熱‧馬克思先生

很感謝您對我的各種費心。很遺憾我的信沒有寄到您手中。再次衷心致意，同時也期望您替我向安托尼‧普魯斯先生轉達謝意。

請接受我的甚深敬意。

保羅‧塞尚

124. 給奧克塔維‧莫的信

巴黎，1889年11月27日

奧克塔維‧莫（Octave Maus）【308】先生

接到您的盛情書信後，首先向您致意，其次通知您，本人以歡喜之情出席您的友情邀約。

即使如此，請原諒我輕率拒絕您惠賜給我參加畫展的邀請。

關於這點我想指出，我進行的多數研究僅獲得否定結果，再者相

註釋：

307.羅熱‧馬克思（Roger Marx, 1859-1913）是一位文學家與美術評論家，是初次為塞尚辯護的人士之一。1900年萬國博覽會中，抵抗官展系統的藝術家以及大眾紛爭，給予塞尚作品有名譽之處。

308.奧克塔維‧莫（Octave Maus）是布魯塞爾前衛藝術團體「二十人會」（Vingt）的推動者，同時也是一位文藝以及美術評論家。他邀請塞尚出品被拒絕，再次邀請，塞尚承諾提出作品。1890年代初的展覽會中，塞尚提出三件作品：雷諾瓦、西斯里、西尼克、羅德列克、梵谷以及魯東等人也都提出作品。

塞尚 1890年攝影

塞尚 餐桌（有果藍的靜物） 油彩畫布 65×80cm 1888-90 巴黎奧塞美術館〈左頁圖〉

當害怕被過於正當化的批評，因此決心在沉默中持續工作，直到我感到能以理論辯護自己的嘗試結果。

與如此優秀人一起陳列作品對我而言是多大喜悅，我毅然決然改變我的決定。請您接受我的謝意，並代向同道們問候。

保羅・塞尚

125. 給維克多・蕭克的信

巴黎，1889年12月18日

蕭克先生

我剛要有勞您的幫忙，總之是否能接受我的想法。布魯塞爾「二十人會」（L'Association des Vingt）催促參加他們的展覽，不巧手上卻缺乏作品，請您將〈吊死者之家〉【309】寄給他們。請允許我附上來自布魯塞爾的最初書信。您將了解我與這個協會的關係。我同意他們善意的請求。

請蕭克先生接受我最深厚的問候。代轉達我的敬意給蕭克夫人。

內子與小兒都向您問候。

126. 給奧克塔維・莫的信

巴黎，1889年12月21日

親愛的奧克塔維・莫先生

我想問唐吉，以便知道到底有多少習作賣給德・波尼埃爾（de Bonnières）先生。然而，他卻一點也沒有明確告知。因此，請您給我〈風景習作〉的圖錄。此外，我手頭上沒有作品，已請求現蕭克先生，現今人不在巴黎，卻馬上處理，爲我寄來〈奧維・蘇爾・瓦茲的茅屋〉（Une chaumière à Auvers-sur-Oise）【310】。只是這件作品沒有裝框，蕭克先生所訂購的框（木雕）來不及。如果您可以找

註釋：

309.或許在萬國博覽會後，蕭克與德里亞伯爵之間交換了塞尚的作品。蕭克取得〈吊死者之家〉，而德里亞伯爵則獲得〈楓丹白露的雪景〉。蕭克死後此作品被出售，以撒克・德・卡蒙德購藏〈吊死者之家〉，以後捐贈給羅浮宮美術館。

310.這是指〈吊死者之家〉。

到老框，請隨意使用。這是普通大小的十五號。再者，請您寄來我要的普堤畫廊的裝框〈水浴〉（Esauisse de baigneuses）習作。

親愛的莫先生，請接受我誠摯問候。

<div align="right">保羅・塞尚</div>

塞尚 房屋和樹 油彩畫布 65.2×81cm 1890-94 費城巴恩斯收藏〈右頁上圖〉

塞尚 躺臥的男孩 油彩畫布 54×65.5cm 1890 加州洛杉磯大學阿門拜謨藝術文化中心〈右頁下圖〉

1890年

127. 給奧克塔維・莫的信

<div align="right">巴黎，1890年2月15日</div>

親愛的奧克塔維・莫先生

感謝您寄給我「二十人會」展覽會圖錄，進一步，懇求您寄一冊給我。

看到這精美冊子，請讓我向您恭喜，相當成功。

請接受我深厚謝意以及誠摯問候。

<div align="right">保羅・塞尚</div>

1891年

保羅・艾里克斯給左拉的信 [311]

<div align="right">巴黎，1891年2月13日，週五</div>

……這個城鎮（艾克斯）憂鬱而無朝氣。常見面的只有柯斯特而已，他每天並不快活。對了，忘記了。令人高興的是塞尚。不久前與他見面以來，在我友人中，他給了我熱情與生命感。至少，他一喝酒就變得開朗，充滿活力。

他提到太太就發脾氣。整年在巴黎之後，太太在去年夏天五個月在瑞士旅行，而且打擊他的是貴族的旅行；多少賜予共鳴的只有那中產階級的家庭。在瑞士之後，他太太還帶著中產階級的孩子逃往巴黎。

但是，他將生活費寄送金額減少一半，迫使太太回到艾克斯。作天傍晚，週四的七點，保羅與我們分手，到車站接他們這票人。除了太太與兒子之外，運抵大概花費四百法朗的巴黎家具。在德・拉・莫爾街上租房子，保羅想把所有一切都放到那裡。……但是，他這樣指

註釋：
311.本封信翻譯自日文版。

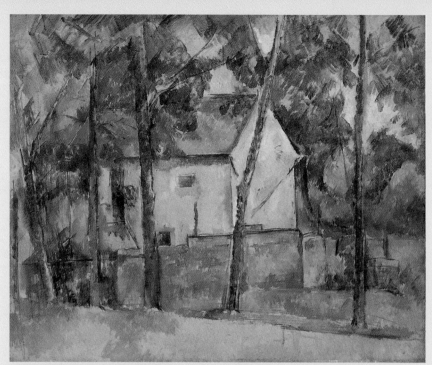

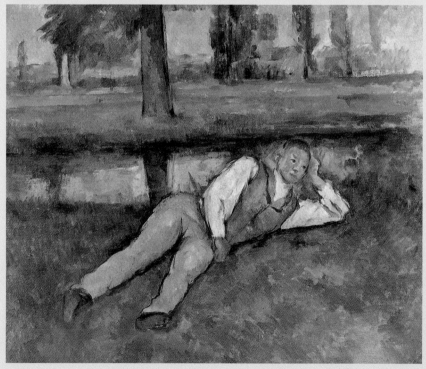

出，他不想離開母親與大妹的地方。他對於郊外太太那裡覺得相當放心，這邊絕對對太太更好。於是，讓太太、兒子在這裡落地生根的話，接著他也就不會有時到巴黎去阻礙居住六個月了。「美麗的太陽與自由啊！萬歲！」他呼喊。

——因爲找某個工人當模特兒，他每天在雅斯‧德‧布芳畫著畫。我想去看，他到底在畫什麼畫。——最後，爲了說明他的心理作以下附帶說明；他深具信心。老實地去教會。「很可怕！……我覺得只能再活四天。以後該怎麼辦呢？或許還能活更長；但是我不想冒被地獄之火燒到的危險。」

原本，一點也都不擔心金錢。託父親的福分。現在，他崇拜著父親。……

……總之，有生活的資糧。首先，他將每年分成十二等分。接著在分成三等分。分給太太、小孩與自己。只是，太太並不那麼節儉，似乎一直吃到他的這分來的樣子。今天，母親與妹妹——並不喜歡太太——支持他，似乎他感受到反抗的力量。……

畢沙羅給呂希安‧畢沙羅的信

<div align="right">埃拉尼，1891年5月2日</div>

……寄給你《當代人物，保羅‧塞尙》【312】。卻沒有送給我一冊。……

1892年

保羅‧艾里克斯給左拉的信 【313】

<div align="right">艾克斯，1892年1月28日</div>

……逐漸沒見到塞尙。但我讓他決心出品獨立免審查展。【314】……

1894年

128.給古斯塔夫‧傑夫洛瓦 (Gustave Geffroy) 【315】 的信

<div align="right">亞爾霍爾，1894年3月26日</div>

親愛的傑夫洛瓦先生

註釋：

312.這是指埃米爾‧貝那爾所寫的《當代人物》系列上的塞尙論。有關於艾克斯巨匠的最初論文，採用畢沙羅在1874年所描繪的塞尙素描作爲扉頁。在這系列中，塞尙之前分別有畢沙羅、秀拉、呂斯、杜波瓦‧畢埃以及菲涅翁‧西尼克等人。

313.Bibiliothèque Nationale à Paris, Département des Manuscrits, Nouvelles Acquisitions Françaises-14510, fol.330-331.

314.無法得知這一年塞尙使否出品了獨立免審查展。

315.古斯塔夫‧傑夫洛瓦（Gustave Geffroy, 1855-1926）是次於帖奧多爾‧杜雷、杜蘭迪撰寫出色的初期印象派歷史的文學家與批評家。1894年3月18日有關杜蘭迪收藏拍塞尙三件作品合計六百到八百法郎之間一事，他在3月25日《時報》（le Journal）撰寫關於塞尙的文章。塞尙因此做了這封謝函。這個時候他們兩人並沒有見過面，大約八個月後，1894年11月，塞尙在位於吉維爾尼的家中見到了傑夫洛瓦、喬治‧克雷曼索、奧克塔維‧米爾波、奧居斯特‧羅丹等人。

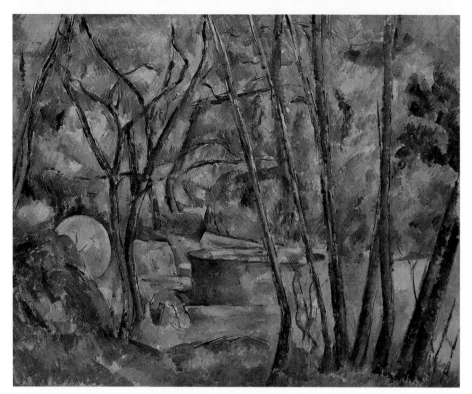

塞尚　灌木叢中的木柴
堆和油罐　油彩畫布　65
×81cm　1892　費城巴
恩斯收藏

　　昨天已經閱讀了您的長篇論文，這是您努力解答我所從事的繪畫
嘗試。對於您的共鳴深深感謝。

<div style="text-align: right">保羅・塞尚</div>

129. 給紅磨坊畫材店的信【316】

<div style="text-align: right">1894年9月21日</div>

　　昨天，也就是二十日，我向您訂購四幅油畫，三幅二十號，一幅
二十五號。── 二十號是二點五法郎，二十五號是二點八法郎，總計
十點三法朗，我算錯而支付了十一點五法郎。
　　等下次到紅磨坊時再加以清算。

<div style="text-align: right">保羅・塞尚</div>

克勞德・莫內給傑夫洛瓦的信

<div style="text-align: right">吉維爾尼，1894年11月23日</div>

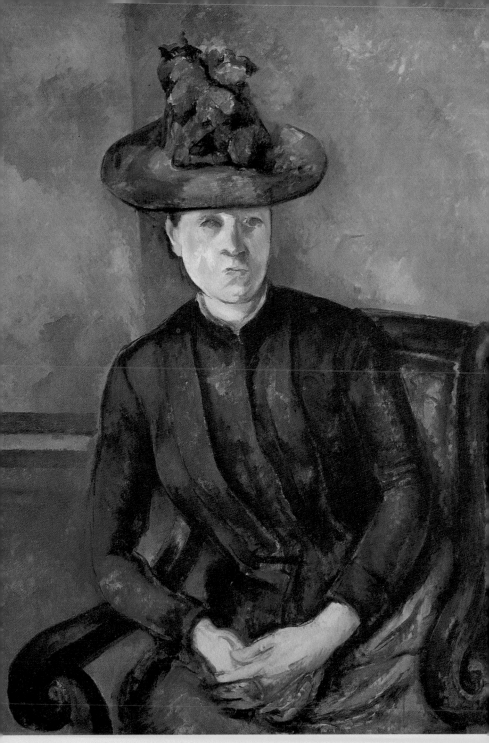

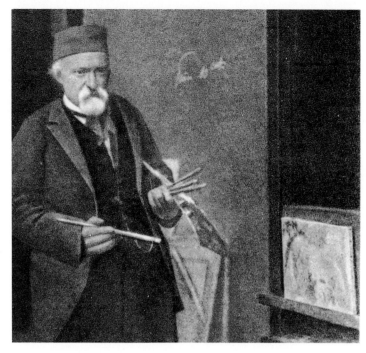

註釋：
317.本書簡翻譯自日文
版。

318.奧克塔維‧米爾波
（Octave Miraeau, 1848-
1917）是一位文學
家，他採用一種真實
的熱情，寫作未成名
畫家的文章；他在吉
爾維尼的莫內家中，
遇見塞尚。

319.這篇草稿寫在塞尚
給兒子保羅‧塞尚的
速寫簿第一頁與第二
頁。約翰‧李華德推
測是1904年的東西，
而亞利安‧夏普伊
（A. Shappuis）則大膽
推測1894年。因為這
一年春天畫商唐吉去
世，使塞尚必須認識
其他畫商，再者同年
12月25日他閱讀到在
《時報》刊登米爾波文
章〈卡玉伯特遺作贈
與國家〉（le Legs
Caillebotte et l'Etat）一
文中可以推測夏普伊
的看法應為正確。

320.優依斯曼（J. -K.
Huysmans, 1848-1907）
有時收藏塞尚的作
品，有時在他的一些
文章中稱讚塞尚。

……週二的事情，如您所知。我想塞尚也將來我家作客，但是他實在奇怪，討厭與不認識的人見面，因此我擔心他自己說要與您見面卻可能逃走。他生活中已無東西支撐，多麼不幸啊！他才是眞正藝術家，因此也就太過於懷疑自己。他更加有必要被奉承。對於你文章如此感激也是那樣的緣故。【317】

130. 給奧克塔維‧米爾波（Octave Miraeau）【318】的信

草稿，1894年歲末【319】

據我看……請介紹一位畫商給我。據我看，……如果你腦筋聰明的話，……你將會清楚，……您會知道吧！將你看到的讓讀者看到。爲一般知性的人來寫。我不認爲你是優依斯曼【320】這樣的人。您絕對感受不到讀者。我想等待年節更替，給您信；但是，最近我注意到《時報》上您對我的共鳴，我等不急向您致謝。

我想將有幸再次見到您，以較簡單言語更爲永恆的方式，向您表達……〔**無法判讀**〕且應有的感謝之念。

請代轉達對米爾波夫人崇高敬意。同時對您致上誠摯問候。

保羅‧塞尚

晩年書簡
Cézanne Correspondance
1895-1906

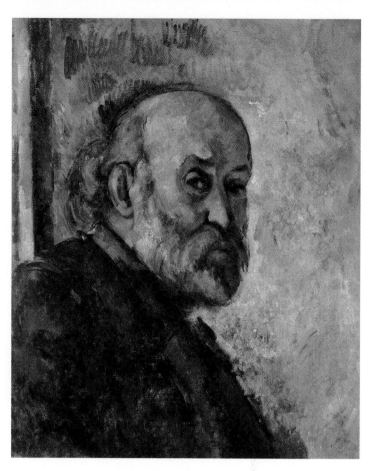

塞尚 自畫像 油彩畫布
55×46cm 1895 葛立
分夫婦收藏

　　1895年末沃拉德舉行塞尚展之後的十餘年之間，可稱爲塞尚傳
記中的晚年。塞尚逐漸確立畫家聲望，年輕文學家、畫家前來艾克斯
訪問他。在他作品上，又開始出現巴洛克情感，這種情感籠罩著穩定
構圖與爽澈色彩，畫面上充滿著綜合性力量。除了新鮮感覺與透徹的
造型知性外，還擁有完美技術，使人感受到少有的高昂精神力量。

1895年

131. 給古斯塔夫・傑夫洛瓦的信

巴黎，1895年1月31日

親愛的傑夫洛瓦亞先生
　　我持續閱讀將收錄於《心與精神》（*le Cœur et l'Esprit*）中

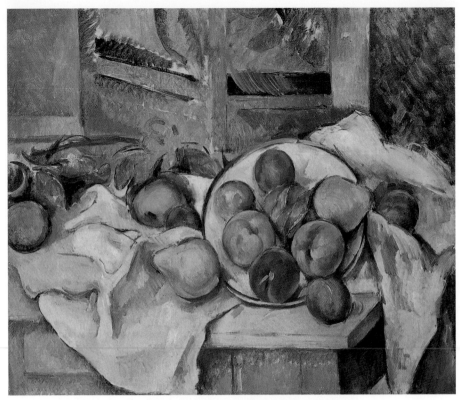

塞尚 淡黃色的瓶子 油
彩畫布 73×46cm 1895
費城巴恩斯收藏

的各篇論文，其中有您爲我所寫的充滿如此共鳴的獻辭。但是，閱讀
中我終於知道您給我的名譽。期望您對我持續保有這個相當珍貴的共
鳴。

保羅・塞尚

132. 給古斯塔夫・傑夫洛瓦的信

巴黎，1895年4月4日

親愛的傑夫洛瓦先生

　　白天逐漸變長，氣候變得更好。我整個上午閒暇，直到都市人靠
近餐桌爲止。我想北上，去貝勒維爾（Belleville）見你，談論我提
出的，有時卻又想要放棄的想法。【321】
衷心致意。

保羅・塞尚，天生的藝術家

註釋：
321.指描繪傑夫洛瓦肖
像而言。

133. 給古斯塔夫·傑夫洛瓦的信

（巴黎）1895年6月12日

　　出發前往南法前，超過負荷的工作，無法好好完成，想要試著進行卻是錯的。【322】請原諒我。請將放在您書房的各種東西交給我派去的遞送使者。

　　請接受我的遺憾之念與甚深敬意。

保羅·塞尚

134. 給法蘭西斯可·奧勒爾（Francisco Oller）的信

（艾克斯）雅斯·德·布芳，1895年7月5日

奧勒爾閣下

　　我並不在意，不久前您對所採取的高姿態，以及您出發之際竟然對我表現的過度無禮的態度，

　　以後我決定不接待你到家父住家。

　　閣下給我的種種教訓就此將獲得結果。【323】再見。

保羅·塞尚

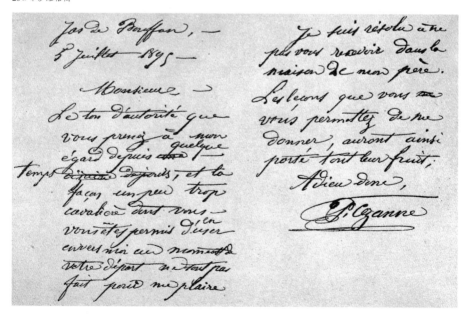

135. 給克勞德・莫內的信

親愛的莫內

　　我必須離開巴黎，因為決定前往艾克斯的日子已經到了。我在母親身旁，她高齡，我知道她身體虛弱，孤獨一人。

　　我不得不中斷在傑夫洛瓦那裡所開始的工作。他全然放任，隨我去做，然而所獲成果有限，稍覺困擾著。特別是在頻繁擺出動作之後，只是不斷地燃起情緒，不斷地失望而已。我現在回到南法，在那裡，我絕對不離開奔往藝術的追尋道路。

　　最後，我想告訴您，與您見面後獲得的精神支持是多麼令人高興！這變成對於繪畫的激勵。回到巴黎再談。在巴黎必須持續我的工作。因為我與傑夫洛瓦有此約定。

沙金　莫內在森林外寫生
作畫　油彩畫布 1888

出發前無法看到您，深爲遺憾。誠摯握手致意。

<div align="right">保羅‧塞尚</div>

136. 給法蘭西斯可‧奧勒爾的信

<div align="right">（艾克斯）雅斯‧德‧布芳，1895年7月17日</div>

奧勒爾閣下

　　您稍帶滑稽的書簡，一點也不驚訝。——但是，無論如何，我想與你進行決算。——您應該沒有忘記我要支付給唐吉先生的金額吧！對於Ch.夫人【324】那裡沒有成功的嘗試，我無話可說。最終，我完全無法理解，我對你所說的里昂停留期間的金錢遺失，應負責任。

　　請在明年一月十二日前取走放在波那巴特街工作室的畫布。

　　我不要已經預支給你的餘額。

　　我希望您改變態度，並且能夠延長停留在奧基亞爾醫生（docteur Aguiar）【325】手下的時間。再見。

<div align="right">保羅‧塞尚</div>

畢沙羅給埃斯特爾【326】的信

<div align="right">巴黎，1895年11月13日</div>

親愛的埃斯特爾

　　在沃拉德【327】那裡舉行相當完整的塞尚展覽會。配置得令人驚訝的十分完成的靜物畫、未完成卻是帶有異常野性與特質的作品。我想這些幾乎沒受世人理解吧！……【328】

畢沙羅給呂希安‧畢沙羅的信

<div align="right">巴黎，1895年11月21日</div>

　　……我又想了塞尚展覽的事情。展示著出色的東西。難以挑剔的完成的靜物、描繪或者僅留下草圖般，然而卻是比起其他作品還要美的東西、風景、裸體、臉部等尚未完成作，卻全然雄偉且如同繪畫般的成果豐碩的東西……爲什麼呢？那上面有感覺的緣故。……有趣的事情，從前開始就對塞尚那種不可思議的驚人般的部分加以讚賞而

註釋：

324.或許指蕭克夫人。

325.奧基亞爾醫生是古巴人，畢沙羅、吉勒默、嘉舍醫生以及塞尚與奧勒爾的老友，業餘畫家。塞尚經由他們認識他。

326.埃斯特爾是呂希安‧畢沙羅的妻子。

327.安普羅瓦茲‧沃拉德（E.Vollard）是一名畫商。他原本在拉菲特街經營小型畫廊，幾乎無人知曉他的商店。1894年1月他受到傑夫洛瓦的勸告，並且被畢沙羅、竇加、莫內、雷諾瓦慫恿下，在1895年11月到12月之間舉行塞尚展覽，獲得成功。塞尚一度猶豫出品，最後提出大量作品，但因畫廊空間有限僅展出五十件作品。塞尚當時並未出席展覽會。

328.翻譯自日文版本。

塞尚 沐浴男人 油彩畫
布 60×81cm 1890 巴
黎奧塞美術館

塞尚 沃拉德肖像 油彩
畫布 100×81cm 1899
巴黎小皇宮美術館
〈左頁圖〉

言，雷諾瓦向來如此做。我的熱心、雷諾瓦的狂熱，如同是耶穌面前的約翰一樣。甚而竇加都被這種洗鍊的野人魅力所吸引。莫內也是如此。……我們大家都錯了嗎？我不認為是這樣。藝術家或愛好者之所以沒有感受到這種魅力乃是自己欠缺某種感性。毋寧說，大家能夠極為邏輯地敘述我們所注意到的各種缺點。這是一目了然。只是，大家尚未看到這種魅力。雷諾瓦實際上說得相當好，不知道是什麼，然而相同魅力卻是在龐貝城裡的東西。——完全不是朱利安學院【329】那裡。莫內、雷諾瓦買了〔塞尚的〕出色東西。我將描繪勒維舍尼的無趣習作交換塞尚的一些小幅〈沐浴男人〉與肖像。……

註釋：
329.朱利安學院在當時巴黎與柯爾蒙畫室都頗負盛名。在此學習的學生有埃米爾·貝那爾、莫里斯·德尼、愛德華爾·烏伊亞爾等學院畫家。這些學院畫家往後形成那比派，技術洗鍊，然而卻是過於教養主義，野性力量不足；畢沙羅藉此與塞尚洗鍊且震撼性的繪畫作對比。

畢沙羅給呂西安·畢沙羅的信

巴黎，1895年12月4日

　　……你知道嗎，讓印象派的愛好者、友人們理解塞尚這類稀少特質是何等困難啊！我想人們真正評價他還要等上幾世紀。雷諾瓦、竇加著迷於塞尚的作品。沃拉德標示描繪一些水果的素描，抽中籤的人就給他。對於塞尚速寫傾注熱情的竇加幸運中籤。1861年是正確的，我見到受到拙劣傢伙們嘲笑，卻又畫著學院素描的那個奇妙的普

羅旺斯人，我是與奧勒爾一起與他到蘇伊斯學校。……

畢沙羅給呂希安・畢沙羅的信【330】

巴黎，1896年1月20日

……從巴黎出發前見到奧勒爾。他告訴我與塞尚之間所發生的奇怪事情。可知塞尚有輕度精神病。……

塞尚大爲表現出那個南方的開朗情感，奧勒爾深信也能跟著塞尚到艾克斯・安・普羅旺斯。隔天在巴黎・里昂・地中海線火車會合。塞尚叔叔說「三等」。隔天，奧勒爾在月台東張西望，卻看不到塞尚。火車終於要出發了。還不見塞尚。奧勒爾自言自語說，塞尚認爲我已上了車，所以他也上了車吧？於是決定上車。在里昂旅館，他錢包中的五百法郎被扒走。回也回不了，於是他試著打電報給塞尚。塞尚在家中〔艾克斯〕，他搭乘頭等車。奧勒爾收到這樣的信，……。塞尚說，在門口把他擋回去，將人當傻瓜，……等等。眞是利害的信。給雷諾瓦的信也沒有什麼不同。似乎他對我們都發脾氣。——「畢沙羅是老糊塗，莫內狡獪，他們胸無點墨，……只有我有氣質，只有我知道採用紅色方法。」

阿爾吉埃爾也碰到相同場合。身爲醫生，他告訴奧勒爾。塞尚生病了，自己卻沒注意到。奧勒爾沒有責任。那樣擁有優美氣質的男人卻失衡，多麼可悲，多麼遺憾啊……

137. 給若亞香・加斯克（Joachim Gasquet）【331】的信

艾克斯，1896年4月15日

親愛的加斯克

我明天動身前往巴黎。【332】請您接受我盛情且誠摯的敬意。

保羅・塞尚

138. 給若亞香・加斯克的信

艾克斯，1896年4月30日

親愛的加斯克先生

224

註釋：
330.本文翻譯自日文版。

331.若亞香・加斯克（Joachim Gasquet, 1873-1921）是塞尚同窗同學亨利・加斯克的兒子。文學家、詩人，1921年出版了《保羅・塞尚》。加斯克初次認識塞尚是在首次個展後數個月，亦即1895年11與12月之間在沃拉德畫廊舉辦的展覽之後的1896年四月。在此前後，塞尚與古斯塔夫・傑夫洛瓦絕交。塞尚與加斯克的關係在1900年爲止極爲親密，1901年以後則極少見面，1904年爲止幾乎沒有交往，1904年兩人只有一次見面，此時兩人的關係幾乎決裂。只是，他們的交往之際，兩人的確有非常推心置腹的交談。塞尚在1896年爲他畫了肖像（V. 694），現存於布拉格美術館。

332.塞尚實際沒有預定前往巴黎。只是爲了避免來自於加斯克快速進行的交往，而不得不有的藉口。請參閱下封書簡。

今晚我在橋頭遇見到你，您與加斯克夫人一起。如果我沒有猜錯，您似乎很氣我。

假使您能看到我內心，能夠看到我內在的人的話，將不會如此生氣吧！因此，您並不知道我被迫處於何種悲慘狀態。無法控制自己時，如同不能身爲人而存在。您作爲哲學家，想要藉由讓我終結就算了嗎？但是，我討厭傑洛瓦以及其他奇怪的人們，他們爲了寫五十法郎文章，引發大眾注意我。我一生中工作著，爲了得以謀生。但是，我相信我能畫卓越作品，即使我個人存在沒有受到注意。一個藝術家希望盡可能知性地自我提昇，但是，人的這一面依然奧澀難解。喜悅必須存在於學習中。假使它得以讓我實現，將與畫室友人們留在畫室一角，一起痛飲一杯。但是，我有一位昔日好友，【333】可惜他卻沒有成功，即使如此，他遠比那些擁有獎牌與勳章的流氓畫家更加卓越許多。獎牌與勳章等讓我厭倦。您想，依我的年齡，我還相信某些東西嗎？我已如死人。您還年輕，我了解您想成功。但是，至於我，留下我狀況中所應做的事情吧！就是老實一些，假使我沒有極爲熱愛我們地方風貌，就不會留在這裡。

只是，我讓你如此討厭，在向您解釋我的情形之後，希望您不要將我視爲已經危害到您的安全。

親愛的加斯克先生，請考慮我的老邁，接受我對您的盛情與願望。【334】

<div align="right">保羅・塞尚</div>

139. 給若亞香・加斯克的信

<div align="right">艾克斯，1896年5月21日</div>

親愛的加斯克先生

今天傍晚不得不早些回到城裡，我沒有在雅斯。事出突然，請原諒。昨天傍晚五點，我還沒有收到傑夫洛瓦的《心與精神》，也沒有收到《費加洛報》。【335】我爲此事打電報到巴黎。

因此，明天週五，假使您允許的話，依慣例時間。

誠摯致意。

<div align="right">保羅・塞尚</div>

140. 給若亞香‧加斯克的信

維希，1896年6月13日

親愛的加斯克

您想出版雜誌。不要考慮我個人的事情。回應您的要求，請尋求一再答覆達爾博（d'Arbaud）【336】先生的人們的協助。他們的參加，我想他們的地位，對您雜誌基礎是必須的。他們活在當下；因為這個唯一事實，他們擁有經驗。肯定存在並不會自我貶抑。您還年輕，也有朝氣；只有您與您友人等面對未來的人能賦予推進力，請將這股力量傳遞給您的雜誌。我覺得那是值得驕傲、值得專注於此的美好工作。請將各種回應聚集在你周圍。感覺到活著並且有意無意攀爬到存在高峰的人是不可能阻礙試圖邁出人生旅途的人們。他們經歷的道路是應遵循路線的指標，而非障礙。

我的兒子充滿興趣閱讀您的雜誌。他年輕，正有助於您的期望。

來到維希已經一週了。我們到達時下雨而陰鬱，現在已經放晴。太陽照耀，希望在心中微笑。不久將投入工作。

假使您見到友人索拉里，請代我問候。當然，加油！請接受我衷心祝福。

保羅‧塞尚

維希，莫里埃旅館（亞里耶縣）

141. 給若亞香‧加斯克的信

塔洛瓦爾，1896年7月21日

親愛的加斯克

離開了我們的普羅旺斯不久。在家人稍微猶豫後，我現在落入他們手中，他們決定讓我暫時滯留在現在所在之處。這正是氣候溫和的地方。周圍的丘陵相當高，湖泊【337】被兩個山間狹道所圍繞，變得狹小，似乎適合年輕小姐的圖畫練習。這正是自然，的確，但是稍微像是人們拿給我們看的年輕女子旅行相簿中的一般。

您一直很健壯，能以卓越而強的腦筋，不疲倦地不斷工作。因為年齡，也因為您每天獲得知識，我離您太遠了。但是，我想與您、您的回憶牢牢地維繫在一起，我將自己推薦給您，給您美好回憶，為了

註釋：

336. 加斯克此時發行《黃金之夜》（les Mois dorés），要求塞尚幫助。朱塞‧達爾博（Joséd' Arbaud）是與約瑟‧莫拉斯（Joseph Maurras）、查理‧莫拉斯（Charles Maurras）、格茲維爾‧德‧馬加農（Xavier de Magallon）、路易‧貝爾特朗（Louis Bertrand）、喬治‧杜梅尼爾（Georges Dumesnil）、埃馬尼爾‧希格諾雷（Emmanuel Signoret）、保羅‧蘇雄（Paul Souchon）、埃德蒙‧查魯（Edmond Jaloux）以及尚‧魯瓦埃爾（Jean Royère）人的周圍人物之一。其中的一些人在加斯克家中與塞尚見通面。不久前加斯克短時間發行了《拉‧希蘭格斯》（la Syrinx），當時尚在蒙貝利埃的學生保羅‧瓦萊里協助發行。

337. 在此指亞尼西湖。向來是著名觀光地、避暑勝地。這次滯留塞尚描繪了現在收藏於倫敦大學附屬美術館的〈亞尼西湖〉。

226

將我與如此充滿朝氣、如此嚴峻且折光使人目眩、迷惑的各種感覺接受器（le réceptacle des sensations）【338】的古老出生地結合在一起，——一個無法切斷的鎖鏈般的東西，——並且決對不會與我的感覺且也是我不知道多麼熱愛的土地脫離。因此，讓我持續收到您雜誌將是一個真正的激勵與慰藉。【339】這份雜誌將喚起我，亦即喚起我所不在的故鄉以及故鄉與我平行進行的您那種讓人羨慕的年輕年齡。離開故鄉艾克斯時【340】，無法見到您，感到難過。但是，我相當高興加斯克夫人與您主持南法的各種活動。【341】

　　您寫信給內子，真不知如何向您道謝。同時感謝您寄給我第二號雜誌，多豐碩與成果卓著。因此，我希望讀到您與您協助者的文章。

　　最後請代我向普羅旺斯女王【342】致意。代我向您父親與您家人問候，同時向您致上誠摯謝意。

<div align="right">保羅・塞尚</div>

地址：德・拉貝旅館，塔洛瓦爾，亞尼希（奧特・薩瓦爾縣）【343】

追申：為了向您描繪我居住的這座古老修道院的優美，必須要有夏多布里昂（Chateaubriand）的生花妙筆。

142. 給飛利浦・索拉里的信

<div align="right">*塔洛瓦爾，1896年7月23日*</div>

親愛的索拉里

　　當我在艾克斯時，覺得還有其他好地方，現在我在此，卻懷念艾克

註釋：

338.接受器是指接受自然所給予的各種感覺，並將此感覺加以精練而成為繪畫作品，亦即指塞尚本身而言。這句話的用法往後在1921年寫作的《保羅・塞尚》中十分清楚。

339.這是指《黃金之夜》第二號所刊登的名為〈七月〉的文章，文中提到塞尚本人。

340.塞尚與妻子一起從維希到艾克斯，最後到亞尼希。

341.1854年為了普羅旺斯語言的保存與再生，在該地成立了文學性社團勒・菲力布里傑。1896年7月26日舉行盛大慶典。為此加斯克一時滯留普羅旺斯。大慶典。為此加斯克一時滯留普羅旺斯。

342.普羅旺斯的女王是指加斯克夫人。他舊姓馬麗・吉拉爾（Marie Girard）。這年的1月23日與加斯克結婚，因為他容貌姣好，被稱為勒・菲力布里傑（le Félibrige）。

343.法文地址為：Hôtel de l'Abbaye, Talloires par Annecy（Haute-Savoie）。

227

斯。對我而言，生活開始變得如同墳場一樣單調。——三個星期前，我路過艾克斯，見到加斯克的父親，他兒子去了尼姆（Nîmes）。整個六月中我在維希（Vichy）度過，在那裡吃得不錯。在這裡也吃得不差。——我居住在修道院旅館。古代的遺物多麼出色！——五公尺高的寬敞樓梯，華麗的門扉，中庭，構成迴廊的角柱；登上大樓梯，面對長廊的無數房間。多麼像修道院，你的兒子不久將回到艾克斯。這讓我想起一起散步到貝利埃爾（Peirières）、聖·維克多山，代我問候他。如果見到加斯克，請代我問候；他必然沉浸即將獲得小孩的喜悅之中。

想起令尊，請代我致意。

為了不要無聊，我畫著畫。雖不有趣，湖水卻很好，周圍環繞高丘，據說有兩千公尺高。雖不是開玩笑說好，卻不比我那地方好。——無論如何，出生在那裡，那裡最好。必須要有好胃腸，才能大喝一頓。你還記得皮埃爾（Pierre）的台詞「葡萄是葡萄酒的母親」？八月末我將到到巴黎。什麼時候可以與你見面呢？如果你兒子回來路過亞尼希，請讓我知道。

握手致意，你的老友。

<div align="right">保羅·塞尚</div>

追申：若【344】寄給我第二號雜誌，當時我在維希，大約是六月底。親愛的，很高興接到那邊來的消息。

我這裡的住址是：修道院旅館，塔洛瓦爾，亞尼希（奧特·薩瓦爾縣）。

加斯克告訴我，你大獲成功。恭禧你！

143. 給若亞香·加斯克的信

<div align="right">巴黎，1896年9月29日</div>

親愛的加斯克

接到您寄來最近兩期《黃金之夜》，卻遲遲沒通知您收信訊息。因為，離開塔洛瓦爾（Talloires）回到巴黎，數天來努力找尋在此過多的工作室。我強烈地認為，現在必須在一些時間內忍耐住在蒙馬特，那裡有我的工地。大小鐘樓聳立天空的聖心堂【345】離我僅只是步槍射程內的距離。

註釋：
344.若是若亞香·加斯克的暱稱。

345.蒙馬特聖心堂是新拜占庭樣式，1876年開始動工，落成於第一次世界大戰後。這座建築物可說是對抗第三共和的反宗教政策的中心地。塞尚當時居住在蒙馬特的德·達姆斯街（rue des Dames）。

最近我重新閱讀福樓拜，瀏覽您的雜誌。我經常說，這份雜誌洋溢著普羅旺斯的香味。閱讀您文章如見其人，腦筋更為冷靜，我想著您對我表現的友情共鳴。難以言說，我希望擁有您的年輕，即使這是不可能的，我希望擁有您的活力、無窮的毅力。

深深感謝您依然沒有忘記我，即使離開這麼遠。

希望代我問候我的好同學，亦即令尊。同時也轉達我的敬意給為了使普羅旺斯藝術甦醒與再生而如此卓越工作的女王。

對您表現最深情感，願您不斷成功。

<div style="text-align:right">保羅‧塞尚</div>

追申：不幸，沃拉德沒有成功地賣出埃利埃斯（Gustave Heiriès）【346】先生素描。他幾經交涉，卻沒被採用，書本插畫已經不需要了。相當遺憾，還給您素描。

註釋：
346.古斯塔夫‧埃里埃斯是加斯克的艾克斯同鄉圈內的一人。

347.埃米爾‧索拉里（Emile Solari）是塞尚年輕時代友人，亦即雕刻家索拉里的兒子，曾經是左拉的教子。他準備從事文學工作。

144. 給埃米爾‧索拉里 【347】 的信

<div style="text-align:right">巴黎，1896年11月30日</div>

親愛的索拉里

當您來德‧達姆斯街（rue des Dames）時，我不在此，深表遺憾。只有一個彌補這件事的方法，那就是約定明天見面。—— 確定的場所以及準確的時間，由您來選擇。下午四點過後我有空。請給我

隻字片語。

　　向您致意。

<div align="right">保羅・塞尙</div>

145. 給若亞香・加斯克與某位友人的信

<div align="right">（部分，無日期）</div>

　　……或許我來得太早。我與其說是這一世代，毋寧說是您這一世代的畫家。您還年輕，充滿活力。請將衝擊給予您的藝術，這種衝擊是擁有情感的人才能夠給予藝術的東西。而我，我已經老了。沒有時間來表現自我了。……工作吧！……

　　……典型的閱讀與實現這種閱讀，幾次都十分遲緩地到達。

1897年

146. 給安東尼・吉勒默的信

<div align="right">巴黎，1897年1月13日</div>

親愛的吉勒默

　　久久不退的風寒，兩週以來都待在房裡。因此，我在昨天才收到您約見面的信與確認拜訪時間的名片。您特別來到我工作室看我，很遺憾卻無法在那裡。這種惱人的意外多麼讓人氣餒，因此，我無法通知您，何時我在工作室與能夠回到工作室的情況。

　　請原諒我這件事情，請相信我誠摯向您致意。

<div align="right">保羅・塞尙</div>

147. 給若亞香・加斯克的信【348】

<div align="right">巴黎，1896年1月30日</div>

親愛的加斯克

　　索拉里將您計畫的事情告訴了我。或許不介意委託您，爲了杜美斯尼爾（Georges Dumesnil）【349】先生接受到上述兩件作品的種種藉口與其他所有事情吧！艾克斯的大學學部教授如果接納我的致意，將會感到無上喜悅。

註釋：
348.法文版無此信函。

349.喬治・杜梅尼爾（Georges Dumesnil）是加斯克的艾克斯大學教授，透過加斯克而與塞尙認識。但是關於計畫內容如何不得而知。

請代我傳達，在我的場合，我與其是畫家，毋寧是藝術上的友人，另一方面我的兩件習作被接納到出色會場，將感到相當榮幸。此外希望來自於您各種從旁協助。我充分知道您擅長於這種表現。

總之，我贊成您的計畫。對於您賜予的這個名譽，深表謝意。

請向加斯克夫人，亦即女王傳達我的敬意。對於令尊獻上我的回憶以及對您的感謝之情。

<div align="right">保羅・塞尚</div>

追申：感謝最近一期厚雜誌【350】。普羅旺斯萬歲！

148. 給飛利浦・索拉里的信

<div align="right">*巴黎，1897年1月30日*</div>

親愛的索拉里

剛收到您的信。告訴你也沒用，我沒收到您所說的十二月末的信。自從上個月末以來，我不曾見到埃米爾，因爲從除夕以後，我一直感冒，留在房內。保羅進行我在蒙馬特的搬家事宜。我尚沒有外出，正趨向康復。盡可能早點告訴埃米爾有關見面的事情。

現在，讓我們把話題回到加斯克身上。他的要求深深打動我。告訴他，我的希望，杜梅斯尼爾先生接受以前提到的兩件作品。請你陪同我到加斯克家；到德拉・莫內路八號的舍妹家中，由她帶您到雅斯・德・布芳，上述作品在那裡。我會爲這件事寫信給妹妹。

除了風寒與一些疲倦外，身體情況還不錯。但是，假使我能懂得如何在那裡生活而處理自己生活的話，或許將能更好。只是，家人不得不被迫而作不少讓步。

衷心擁抱你，代我問候週遭的友人。

誠摯問候。

<div align="right">保羅・塞尚</div>

149. 給埃米爾・索拉里的信

註釋：
350.這是指《黃金之夜》
第七八期的合訂本，
出版於1896年11、12
月。

<div align="right">*梅尼希（Mennecy），1897年5月24日*</div>

親愛的索拉里

我最終依然必須回艾克斯。或許是五月三十一日週一晚上到六月

塞尚　松石圖　油彩畫布
81.3×65.4cm　1897　紐
約現代美術館藏

塞尚寫給安東尼・吉勒默
的信　1897年1月13日

塞尚　有洋蔥的靜物　油彩
畫布　66×82cm　1896-
98　巴黎奧塞美術館〈右
頁上圖〉

塞尚　一藍蘋果　油彩畫布
65×80cm　1892　芝加哥
藝術協會〈右頁下圖〉

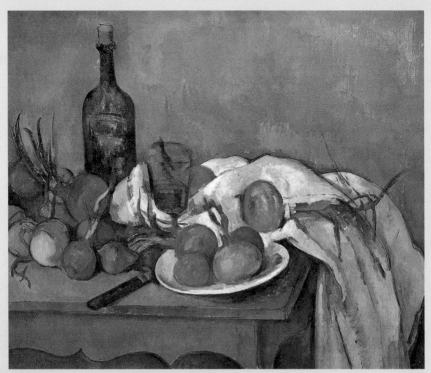

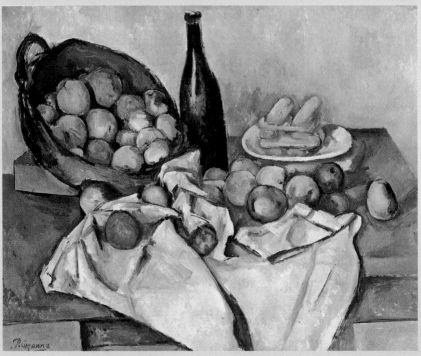

一日夜晚出發。二十九日週六，將前往巴黎。假使您有空，而且希望在我出發前再次見面，隨時請到聖・拉薩爾街七十三號。【351】

　　再見。

<div align="right">保羅・塞尚</div>

美星旅館，梅尼希，柯爾貝（塞納與愛瓦茲）【352】

150. 給若亞香・加斯克的信

<div align="right">*勒・特洛內（Tholonet），1897年7月18日*</div>

親愛的加斯克

　　因爲相當疲憊，疲倦難耐以至於我不能應您的邀約。我深感無力，請原諒我，並向您家人致歉。我想要更發揮理性效用，然而像我這樣的年齡已經不再允許任何幻想了。對我而言，這些都必須要是永久忘記了的東西。

　　請代向加斯克夫人與吉拉爾（Girard）夫妻表達我的敬意與遺憾，向您致意。

<div align="right">保羅・塞尚</div>

151. 給飛利浦・索拉里的信

<div align="right">*勒・特洛內，1897年8月末*</div>

親愛的索拉里

　　週日假使你有空，假使你喜歡的話，請來特洛內的貝爾內餐廳用晚餐。假使你
上午來，可以在八點左右在切石場【353】找到我，那是你上次來時從事習作的地方。

<div align="right">保羅・塞尚</div>

152. 給埃米爾・索拉里的信

<div align="right">*勒・特洛內，1897年9月2日*</div>

親愛的索拉里

　　我已收到您上個月二十八日的信。我沒有馬上回覆您。事實上，

註釋：

351. 法文住址：73 de la rue St.Lazare。

352. 法文地址：Hôtel de la Belle Etoile, Mennecy près Corbeil. (Seine-et-Oise)。

353. 比貝米斯切石場（la carrière Bibémus）位於勒・托洛內村（le village du Tholonet）與法蘭索瓦・左拉水壩（le battage François-Zola）往下眺望的地方。這座切石場所切割下的黃色石塊與從石頭裂縫生出的樹木成爲繪畫的好題材，塞尚畫了這些無數題材。

您通知我寄雜誌給我，雜誌將會引起我閱讀您某些詩歌的興趣。等了幾天，卻沒有雜誌。

我剛剛再次讀了您的信，覺得理解有誤，您告訴我的是橘子節慶的報告書。

您信中指出將雜誌命名為《未知》(*inconnue*)。的確是這樣的標題吧！

我必須到郵局說明這個書名，因為還沒有到我手上。

另一方面，讓我很高興的是，您在巴黎如此繁忙的工作中，依然想到在普羅旺斯渡過的短暫時間。這真是偉大的魔術師，我想說的是太陽，參與其中。但是事實上，因為您的年輕，您的各種應有希望，才使您有許多豐富日子，去眺望故鄉。——上週日，令尊來與共渡一天，——倒楣的是，我的繪畫理論讓他興趣缺缺。為了抗拒此事，必須要有好的氣質（*un bon tempérament*）。——我想寫得過多了些，誠摯握手致意，同時祝好運，再見。

<div align="right">保羅・塞尚</div>

153. 給埃米爾・索拉里的信

<div align="right">勒・特洛內，1897年9月8日</div>

親愛的索拉里

我剛收到您寄來的《藝術與文學的未來》(*l'Avenir artistique et littéraire*) 雜誌。謝謝您！

下週日令尊將會來與我一起食用鴨子。採用橄欖油（當然是鴨子）。——可惜您不在。未來請依然保有美好回憶，允許我向您誠摯致意。

<div align="right">保羅・塞尚</div>

154. 給若亞香・加斯克的信

<div align="right">勒・特洛內，（1897年）9月26日</div>

親愛的加斯克

相當遺憾，我無法應您的嘉會。但是，今天早上五點我前往艾克斯，太陽下山左右才回家，在我母親住處用晚飯。一日結束後的疲倦

狀況，使得我無法出席須得體方能出席的宴會。

藝術與自然平行和諧，——而愚蠢者卻告訴您藝術家一直都是低於自然，的確難以想像啊！

誠摯問候，握手致意，最近將與您見面。

<div align="right">保羅·塞尚</div>

155. 給埃米爾·索拉里的信

<div align="right">*艾克斯，1897年11月2日*</div>

親愛的加斯克

我已收到信，告知最近結婚。我相信，在您未來伴侶之中，對於面對長期且往往困難的男人而言，您能找到必要而不可欠缺的支柱。

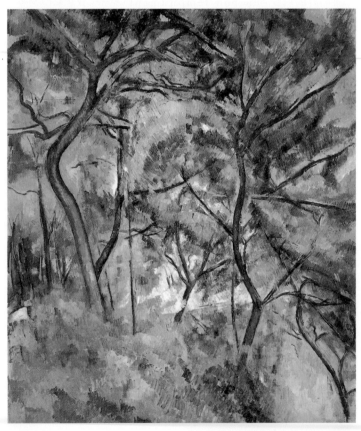

塞尚　森林　油彩畫布
116.2×81.3cm　1894
洛杉機市立美術館

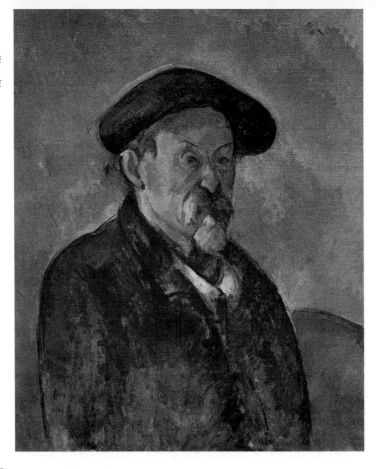

註釋：

354.1897年10月25日塞尚的母親以八十三歲高齡去世。當時，塞尚妹婿馬克希姆‧柯尼爾堅持繼承共有，於是1899年塞尚將長年居住習慣的雅斯‧德‧布芳賣給葡萄酒商路易‧葛拉內爾。現在這座建築物為葛拉涅爾的女婿柯尼爾希擁有。

355.路易‧勒‧貝伊爾（Louis le Bail）是一位年輕畫家，當時居住在馬里尼（Marines）；他聽到卡繆‧畢沙羅說塞尚在不遠處從事繪畫創作，於是前往訪問，常常與他一起畫畫。

衷心期望您實現完全正確的願望。

同時，您說，難以找出您所寫作的東西搬上舞臺的突破點，我相當了解您感到的困難。同情您的痛苦，否則就不會寫信給您，但是，為了獲得成功，必須鼓勵您，提出更多勇氣。

當這些話語到達時，您也將收到我可憐母親【354】去世的消息。

在此致上您工作所需的激勵話語。誠摯致意。

保羅‧塞尚

追申：數天前見到令尊，他與我約定來雅斯。

1898年

156. 給路易‧勒‧貝伊爾【355】的信

蒙特格魯爾特（Montgeroult），（1898年）週一

親愛的勒‧貝伊爾先生

我剛醒來，想起最近發生在我身上的相同情形，人們應該來拜訪我，卻要由我來訪問他。對於我的處境深感困擾。麻煩才認識不久的您，我於心不安。所以敢於請您幫助我彌補大失算【356】之處。我該怎麼辦呢？請告訴我，相當感謝。

請接受我的盛情表白。

保羅‧塞尚

157. 給路易‧勒‧貝伊爾的信

馬里尼（Marines），（1898年）

親愛的勒‧貝伊爾先生

我不介意，您對我採取的過度騎士般的態度。日後請您通報我。【357】

我派遣人到您工作室，請給他放在工作室的瓶子與畫布。

路易‧勒‧貝伊爾先生，請接受我至高敬意。

保羅‧塞尚

158. 給若亞香‧加斯克的信

巴黎，1898年6月22日

親愛的加斯克

在閱讀了湧現普羅旺斯血液的卓越文章後，正如同我不幸地在俗氣的熱弗魯瓦（Geffroy）面前一般，無法堅定保持沉默。

我有一件事情言明，我所作的工作並不值得您的讚美之詞。【358】但是，誠如您所知道的事實，再者藉由三稜鏡（Prisme）所看到的事物，感謝您的任何話語都變得毫不出色。

到底什麼時候可以與您見面，請告訴保羅【359】。

致上我最深厚謝意，同時希望代向加斯克夫人表達敬意。

159. 給亨利‧加斯克的信

巴黎，1898年12月23日

註釋：
356.業餘畫家德尼‧柯香伯爵（Le baron Denys Cochin）乘坐馬車散步途中，在蒙特格魯爾特遇見塞尚，向他問候。他收藏數件塞尚作品，塞尚並不認識他，毋寧說對他受理不睬。路易‧勒‧貝伊爾稍後告訴他是塞尚數件作品的收藏者。

357.塞尚每天午覺後，要勒‧貝伊爾三點左右叫醒他。即使時間到了，塞尚依然未醒，勒‧貝伊爾數次敲門後，為了喊醒他進入他房內。根據埃米爾‧貝那爾所言，塞尚討厭別人碰他身體。這個情形也是一樣。

358.加斯克在1898年3、4月合訂本的《黃金之夜》上面，投稿了以〈普羅旺斯之血〉（Le sang provençal）為題的文章，同年在查理‧德‧里伯（Charles de Ribbe）著作的《中世紀末的普羅旺斯社會》書評中，他以一種優美的詞句提到塞尚。

359.指塞尚兒子保羅。

塞尚 少年和骷髏頭 油
彩畫布 130.2×97.3cm
1896-98 費城巴恩斯收
藏

親愛的亨利

　　剛收到你留給我美好回憶的書信。我只能衷心感謝你。對我而
言，這正是超過四十年以上的回憶。使你我認識的不正是神意嗎？假
使我更年輕些，那將成為心靈的支柱與慰藉吧！原理與意見上的穩定
的確精彩。請你也代我向你兒子致謝，因為上天使我能認識他，他的
友情對我而言相當珍貴。

　　期待不久與他見面。不是我下行南法，就是因為文學上的工作與
趣味將他帶到這裡來。他，加斯克夫人與他們的朋友對此擁有憧憬，
我由衷認同他們所實行，他們所賦予特質的藝術運動。或許您不知
道，發現自己周圍的一位年輕人，而他不想馬上將您埋葬是多麼令人

塞尚 大浴女 油彩畫布
127.2×196.1cm 1894-
1905

雀躍的，同時我只有爲他們的勝利致上最誠摯願望。

在此我不多說了；直接對您說更好，—— 更能對你說明，並且讓您了解。

最後，請向您的母親問候，她才是家中你所代表的智者之母。我想她應該清楚記得成爲我們搖籃的蘇弗蘭街（rue Suffren）。思考所有飄逝的美好時代，思考這種我們毫不懷疑而呼吸的空氣，亦即思考無疑我們存在於當下精神狀態的原因，這時候我們無不動容。

親愛的亨利，請代我問候您家人。衷心擁抱你。

<div align="right">你的舊友
保羅・塞尚</div>

<div style="border:1px solid; display:inline-block;">1899年</div>

160. 給埃米爾・索拉里的信

巴黎，（1899年？）2月25日

親愛的埃米爾

一天兩次的模特兒動作，我已精疲力盡。這種狀態已從幾週前持續到現在。明天週日，休息。

下午可以來我的工作室嗎？兩點到四點，我將在工作室。

誠摯問候。

保羅・塞尚

保羅・亞克勒西斯給左拉的信【360】

(巴黎)，1898年5月5日，週五

親愛的亡命者

今天早上收到到達巴黎的尼馬・柯斯特來的信。我想知道他是不是德雷菲派【361】的人。

令人吃驚的是，昨天早上從拉菲特街來的畫商【362】取走了我的五件塞尚作品。他說全部以兩千法郎購買。（包括畢沙羅的習作與雷諾瓦描繪的亞爾欽修的畫在內）我太太知道可能賣掉，吃驚得大叫；老實說，這筆金額一時間讓我充滿幻想。兩千法郎完全不是我定的價錢，三千法朗倒應不難。【363】

161. 給瑪爾特・柯尼爾（Marthe Conil）【364】小姐的信

巴黎，1899年5月16日

我的愛姪

昨天接到妳先前邀請參加初次拜領聖體的信。奧爾丹斯伯母、表兄保羅以及我對於妳的邀約都深感高興。只是，馬賽與我們之間有相當距離，很遺憾妨礙我們前往出席妳身邊這個美好儀式。

此時，我回到巴黎為了十分長期的工作【365】，但是下個月我想下到南法。

屆時將能馬上與妳見面，與妳一起祈禱。因為像我們這樣上了年齡的人，除了宗教上的支持與慰藉外別無他物。

再次對妳的邀請致上謝意。奧爾丹斯伯母、表兄保羅託我問候，妳的年老伯父致上親切致意。

保羅・塞尚

追申：代向妹妹波蕾特與賽希爾問候。

埃吉斯托・保羅・法布里（Egisto Paolo Fabbri）【366】給塞尚的信【367】

註釋：

360.翻譯自日文版。

361.1898年7月到1899年6月左拉因為德雷菲事件流亡到倫敦。

362.或許應指安普羅瓦斯・沃拉德。

363.Bibiliothéque Nationale á Paris, Département des Manuscrits, Nouvelles Acquisitions Françaises -24510, fol.371-372.

364.瑪爾特・柯尼爾是塞尚妹妹羅絲的長女。

365.這裡所說的似乎指當時塞尚正在描繪的畫商安普瓦羅斯・沃拉德的肖像。（V. 696）以後沃拉德將此寄贈給小皇宮美術館。

366.埃吉斯托・保羅・法布里（Egisto Paolo Fabbri,1866-1933）是義大利畫家與收藏家。1899年以前已經構成重要的塞尚作品典藏群。

367.翻譯自法文版註解。

塞尚 有水壺和水果的
靜物 油彩畫布 54.7×
74cm 1899 聖彼得堡
艾米塔吉美術館

<div align="right">

巴黎，1899年5月28日

</div>

塞尚閣下

很榮幸收藏您十六件作品。作品之美既高雅且莊嚴——這些作品
對我而言，是近代中最爲高貴的作品。而且，時常，當我眺望它們
時，我想要向您訴說我所感受到的生動呼喚

我雖然知道你爲許多訪問者所糾纏，然而我還是請求您是否允許
去看您，似乎這有欠愼重。——雖然如此，我想或許某天我將很高
興、榮譽地與您認識；即使往後也將如此。請閣下接受我衷心讚嘆的
陳述。

<div align="right">

埃吉斯特・法布里

</div>

162. 給埃吉斯托・保羅・法布里的信

<div align="right">

巴黎，1899年5月31日

</div>

法布里閣下

出自於我多數習作的盛情，讓我確信您的藝術共鳴，而此共鳴已
獲得充分見證。

不知道能否使我自己免於您表明與我認識的如此令人喜歡的期待
嗎？想像著在所有狀態中卓越人物的形貌，實際我自己似乎並不亞於

此，然而這種疑慮無疑是以生活於孤獨爲義務的藉口而已。

請法布里閣下接受我的敬意。

保羅・塞尙

埃格希珀・莫羅街十五號藝術城【368】

畢沙羅給呂希安・畢沙羅的信【369】

巴黎，1899年6月1日

親愛的呂希安

藝術上似乎正發生大事件。蕭克老先生去世，未亡人也去世，他的收藏被交付拍賣。有三十二件第一級的塞尙作品。也有莫內與雷諾瓦。我只有一件。塞尙的價值持續飆漲。已經從四千到五千法郎。【370】〔略〕……

163. 給亨利・加斯克的信

巴黎，1899年6月3日

親愛的加斯克

上個月，我收到一號《艾克斯回憶》（Mémorial d'Aix）。開頭登載著若亞香有關地方世俗權力的精采文章。他還記得我，實在感激。請您轉達給他，您在古老聖・約瑟夫（St. Joseph）學校寄宿好友所引發的情感。因爲，我們一直都不會讓那羅旺斯的美好太陽所反射的情感感動、青年時代的遙遠回憶、前所未聞的這些線條、風景、以及這些地平線消失，因爲在我們之間烙印下深刻印象。

當我下行到艾克斯，將擁抱您。當下，我不斷找尋我們與生具有的混沌感覺的表現。假使我死了，萬事皆休，什麼都不是。我初一中午下去，或者在我下去之前，您也可來巴黎。總之，請不要忘記我；回來巴黎，告訴我一聲，我們見面。

請轉達我的敬意與回憶給加斯克夫人與令堂。代我將我最佳情感表白轉達給您兒子與媳婦。期待最近能再見，將我感動的回憶獻給您。您的老友。

保羅・塞尙

註釋：
368.法文住址：
15, rue Hégésippe
Moreau, Villa des Arts.

369.翻譯自日文版。

370.這次拍賣是在7月初舉行，32件塞尙作品合計達高達5萬1千法郎。最高金額的是加蒙德爲〈吊死者之家〉所支付的6千2百法郎。因爲莫內的推薦，杜蘭・呂埃爾購買15件，其餘則由貝爾內姆・朱尼、沃拉德、貝爾蘭爭購。

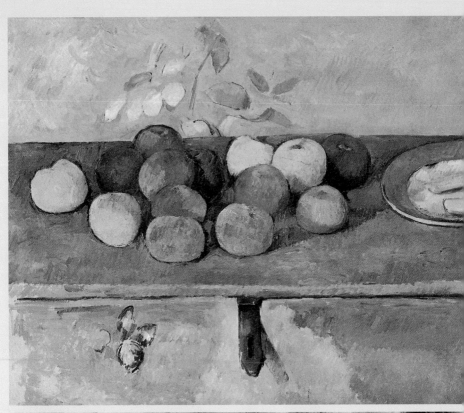

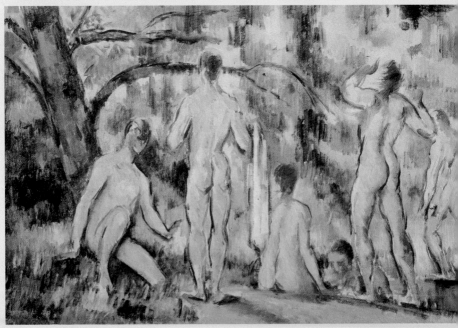

塞尚　聖·維克多山　油
彩畫布　66×81.3cm
1899　美國巴爾的摩美
術館

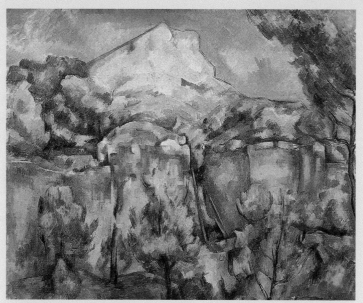

塞尚　里堡的森林　水彩
畫紙　1895-1900　普林
斯頓大學美術館

塞尚　蘋果與餅乾　油彩
畫布　46×55cm　1880
〈左頁上圖〉

塞尚　浴者　油彩畫布
26×40cm　1892-94
莫斯科普希金美術館
〈左頁下圖〉

245

〔1900年秋天，塞尚似乎更頻繁地與加斯克見面，在加斯克那裡，他一再見到年輕詩人雷奧‧拉爾吉埃爾，此時他正服役於艾克斯的軍隊中，此外還有一位有志於文學的路易‧奧蘭舍，剛來自里昂，爲了在教育工作室進行實習。透過拉爾吉埃爾，塞尚認識了在艾克斯學院研習法律的學生皮埃爾‧勒里，同樣也是年輕軍人的畫家查理‧卡莫凡，他出生於馬賽。塞尚與這些年輕人建立關係，常常邀請他們來到布勒貢路的工作室共進晚膳；雖然如此，似乎加斯克並沒有加入到他們之間。〕【371】

畢沙羅給呂西安‧畢沙羅的信

巴黎，1900年，4月21日

親愛的呂西安

　　我們，總之，在萬國博覽會中被給予一間展覽室。我們受到相當重視。最後，杜蘭—呂埃爾接受了這份工作。貝爾內姆兄弟昨天說，那是非常好的事情，或許會引起騷動。我們的1830年畫派持續受到陳列著。【372】塞尚作品也將被展出吧！本來，他現在正流行著。令人吃驚！昨天聽說，我的五件作品被買走，送往柏林。希斯里從六千到一萬，賣得很好，塞尚五千到六千，莫內則六千到一萬。雷皮尼（Stanislace Répine）的畫甚而也高價賣出喔！

164. 給羅熱‧馬克思（Roger Marx）的信

艾克斯，1900年7月10日

羅熱‧馬克思閣下

　　我很榮幸通知以下您所求之事：

　　1839年，艾克斯‧安‧普羅旺斯出生。【373】

　　請接受我的敬意。

保羅‧塞尚

165. 給若亞香‧加斯克的信

註釋：

371. 這段說明出自於李華德法文版著作。

372. 或許這應指巴比松風景畫派畫家的作品。

373. 這是萬國博覽會陳列塞尚作品的這年，這封信據推測應該是確認塞尚的出生年與出生地。請參閱123號書簡的註解307。

艾克斯，1900年8月，週日

奉還借給我的文章，我興致勃勃地閱讀了。令人讚嘆地證明了您努力的這些田園般的架上繪畫的詩歌，已經發展爲美麗詩篇。現在，您已經是自己情感表現的主人（maître de l'expression）；我想，我同樣地，當您發表這種素質（trempe）的作品時，您的才能已經獲得大眾肯定。

請接受我最佳情感表現，祝福您的成功。

保羅‧塞尚

166. 給若亞香‧加斯克的信

艾克斯，1900年8月11日

我生病了，不能如期去向您致謝。希望儘快能去向您握手致意。衷心致意。

保羅‧塞尚

1901年

167. 給若亞香‧加斯克的信

艾克斯，1901年1月4日

親愛的加斯克

感謝你寫給我的信。這封信證明你還是不放我。假使孤獨焠煉一些強者，對於一些不安定的人而言，則成爲失敗的基石。我向你告白，放棄生命多麼令人悲傷，因此，我存在於世間。我感覺與你心心相繫，堅持到底。

保羅‧塞尚

安德烈‧紀德給莫理斯‧德尼的信 [374]

1901年4月，週一

親愛的朋友

有人想知道你的〈塞尚禮讚〉（Hommage à Cézanne）[375] 是否已經決定買主了。他向（國家美術）協會辦事處查詢，似乎沒有被

註釋：
374.翻譯自日文版。

375.請參閱168號塞尚給德尼的書簡註解。想要買德尼畫的人並不是「有人」，實際上就是紀德本人。

告知什麼，他知道我是你的朋友，所以詢問了我。應該如何答覆呢？
多少得清楚地回答，請你通知我。再見。

<div align="right">安德烈・紀德</div>

莫里斯・德尼給安德烈・紀德的信【376】

<div align="right">*1901 年4月23日*</div>

親愛的朋友

　　不久前，沃拉德來告訴我想要買〈塞尚禮讚〉，但是尚且還未決
定。畫的價格是四千五百法郎。

　　實際上，我很難簡單說明自己如何滿意這件作品的出品。誠如從
經驗所引發的教訓一般，我覺得這個出品是有益的。當大眾尚且還在
面對這幅畫訕笑的時候，非常年輕的人則支持這幅作品，對此我感到
相當滿意。

　　週六，我將請您與紀德夫人一起用午膳。屆時將可以暢言這件事
情。接著，就去散步吧！天氣很好，我想您心情一定很好才是。不邀
請他人，只有我們而已。友情款款。

<div align="right">莫里斯・德尼</div>

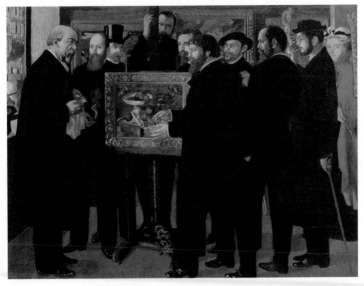

塞尚 莫里斯・德尼 塞
尚禮讚 油彩畫布 180
×240cm 1900

註釋：
376.翻譯自日文版。

註釋：

377. 莫里斯‧德尼（Maurice Denis, 1870-1943）在這個時期與塞尚沒不相識，然而其他那比派畫家一樣對塞尚的藝術給予高度評價，題為〈塞尚禮讚〉的巨型作品在1901年出品沙龍展。畫面中表現著塞尚的〈靜物〉（V.341）的年輕畫家，他們分別是魯東（Odilon Redon）、烏伊亞爾（Vuillard）、魯塞爾（K. X. Roussel）、沃拉德（Ambroise Vollard）、德尼（Maurice Denis）、塞呂希埃（Sérusier）、梅爾里奧（Mellerio）、蘭森（Ranson）、波那爾（Bonnard）以及莫里斯‧德尼夫人（Mme Maurice Denis）等人。作品中的〈靜物〉以前為高更收藏，當時則為維奧所有。紀德（André Gide, 1869-1951）已經在1890年代初期認識德尼與魯東，他請求德尼描繪《優呂安之旅》（1893）插圖，其中一冊送給魯東。他之所以購買〈塞尚禮讚〉，與其說對於塞尚藝術的理解，毋寧說出自於對於魯東、德尼的友情。而德尼製作這幅作品的動機在其1898年3月的日記中可以知道，原本是描繪著圍繞著魯東的構圖，塞尚靜物會被帶入畫面內則是以後的構想。1928年紀德將這件作品寄贈給盧森堡美術館，以後移交近代美術館。草圖現存布雷蒙美術館。

378. 五年後的1906年，莫里斯‧德尼與K—X‧魯塞爾一起訪問塞尚。

168. 給莫里斯‧德尼的信

艾克斯，1901年6月5日

德尼【377】閣下

　　根據新聞，知道您對我藝術的共鳴表白。將為我所作的作品提到國家美術協會（La Société nationale des Beaux-Arts）的沙龍展。

　　請接受我最深厚的感謝之意，並代向圍繞在您周圍的各位藝術家轉達此事。

保羅‧塞尚

莫里斯‧德尼給塞尚的信

（巴黎）1901年6月13日

塞尚閣下

　　您寫信給我，深覺感動。我知道您在孤獨生活中知道我〈塞尚禮讚〉引發迴響，對我而言並非是件喜事。我想，或許您應該知道，你自己在我們這時代的繪畫上所佔有的地位、追逐您的讚賞以及年輕人們受到啓發的狂熱；我也是這類年輕人中的一位，他們有正當性稱呼自己是您的弟子。因為，他們對繪畫的理解完全得之於您的緣故。而且這件事情我們如何承認都不為過。

莫里斯‧德尼【378】

169. 給若亞香‧加斯克的信

艾克斯，1901年6月17日

　　我已經收到你的《影子與風》（l'Ombre et les Vents）包裹。多麼親切地追憶到我的事情！我慢慢地閱讀，但是讀到那裡算那裡，洋溢著強烈而精緻的香味。

　　無庸置疑，你將成功，實至名歸。

　　昨天週日我與您雙親見面，他們要您不要忘記他們。

　　請向加斯克夫人傳達我的敬意。期望此次的成功帶來其他的許多成功。

保羅‧塞尚

170. 給安普羅瓦斯・沃拉德的信 [379]

艾克斯，1901年7月22日

親愛的沃拉德 [380]

今天已經用貨物郵件寄油畫與粉彩給您。您或保羅提到的真偽判定，那件作品是吉洛芒（Jean-Baptiste Armand Guillaumin）的（保羅寫來的）。

那麼，衷心向您問候。

保羅・塞尚

追申：說那幅畫是我的作品不過是簡單的錯誤而已。

171. 給路易・奧蘭舍 [381] 的信

艾克斯，1901年10月（無日期）

親愛的奧蘭舍

假使沒有在詩人拉爾吉埃爾（Larguier）[382] 的強烈推薦下，我將會捨棄相當動人的文句。但是，我不過是可憐的畫家而已，繪畫比鵝毛筆還要符合上天給予我的表現手段。因此，擁有觀念，將其展開，並非我的工作。簡短致此，——我希望您很快完成訓練階段，您有空時，我們滿懷友情用力握手見面。

比您更早步上人生的我，期待您有最佳幸運。

保羅・塞尚

172. 給路易・奧蘭舍的信

艾克斯，1901年11月20日

親愛的奧蘭舍

我的筆鈍拙，——您應能充分原諒，這筆跡顯示出閱讀您書信時的喜悅之情。

昨天晚上，這個月十九日。雷奧・拉爾吉埃爾與我一起用晚餐。我們一點一點談論許多事情；如同您想像一般，在我們的談論中並沒忘記您。相反地，我們對您的深刻人性情感相當共鳴。「我是人，一切的人的東西與我們有關。」（Homo sum; nihil humani a me.）

250

註釋：

379. 翻譯自日文版版，法文版並沒有收錄。

380. 這封與塞尚兒子保羅給沃拉德的六封信，由里奧內羅・凡杜里在發表於佛羅倫斯發行的《通訊》雜誌，第二年，第一號（1951年第一・四半期）。

381. 路易・奧蘭舍（Louis Aurenche）是加斯克周圍文筆家。1900年11月到隔年10月為止，停留在艾克斯。到達後不久，被加斯克介紹到塞尚。塞尚給他的書簡在約翰・李華德著作《塞尚、傑夫洛亞以及加斯克》（巴黎，1955年，限定1000冊）裡面，更為完整地呈現。

382. 雷奧・拉爾吉埃（Léo Larguier）是詩人，在埃斯克服役中認識塞尚。著有《奧羅・塞尚的週日》。

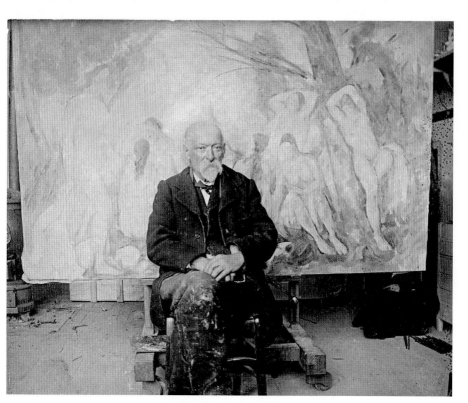

塞尚在艾克斯．安．普
羅旺斯的畫室

很高興與勒里（Léris）先生進一步熟識，他擁有一切符合年齡
的親切及上天賜予的令人好感的美好資質。

您信中喚起我對德．塔克希斯（de Taxis）【383】的記憶，我
想，他的確是一位卓越紳士，知識廣博，清晰的理性具有洞悉我們所
面對種種問題的根源力量，我覺得他已經成為生活與社會研究的領導
力量。如您所言，我們並不疏遠，彼此都不會忘記對方。

昨晚收到兒子來信，他還不穩定，有待成為穩定之人。他在八天
以後的週五，亦即二十九日從巴黎出發，三十日回到艾克斯。希望您
將到達日期告訴我一聲，就能到艾克斯家中一起用晚膳！

期望您身體健康。提起精神。我們將努力度過一些美好晚上，一
起談論無窮盡的哲學問題。約翰夫妻（不知什麼原因）最近精神欠
佳，不過還不嚴重。

那麼，再見。先您步上人生旅途，—— 一跛一跛，或許不久就消
失的人，您的老友。

保羅．塞尚

1902年

〔1902年秋天，塞尚拜訪拉爾吉埃爾，家人則在中央高地的塞文山脈（Cévenne）。九月二十三日左拉去世於巴黎。當知道老友去世的消息，塞尚嚎啕痛哭，整天關閉在畫室。在這年，奧克塔維‧米爾波試圖讓塞尚獲得榮譽十字勳章，卻因為美術學校校長魯戎（Roujon）的反對而受挫。〕

173. 給安普羅瓦斯‧沃拉德的信

艾克斯，1902年1月23日

親愛的沃拉德

　　數日前，我們已經收到您寄來的數箱葡萄酒。接著，您的信到來。我持續在畫著花束，【384】這幅作品或許要畫到二月十五日或者二十日。完成的話，仔細捆包，寄到拉菲特街的您那裡。到達後，請您為它裝框，並請登錄記帳。

　　天氣多變，有時太陽美麗閃爍，接著突然被深灰色雲朵所覆蓋，妨礙我去探求風景。

　　保羅與我妻子要我向您致意。獲贈巨匠作品，深深致謝。【385】請接受我最佳的情感表明。

保羅‧塞尚

174. 給查理‧卡莫凡【386】的信

艾克斯，1902年1月28日

親愛的卡莫凡

註釋：

384.沃拉德為了再次舉行塞尚展覽，1902年初訪問艾克斯，看到剛開始描繪的〈花束〉作品。

385.巨匠作品是指尤金‧德拉克洛瓦水彩畫〈花束〉。沃拉德在1899年蕭克典藏品拍賣之際，購藏這件作品，獲得塞尚同意，與他的作品交換。或許這件作品是在年初拜訪艾克斯時帶來的。塞尚似乎將這件作品視為贈品。塞尚模仿這件水彩作品的〈花束〉，現在被收藏於莫斯科近代美術館。（V.754）

386.查理‧卡莫凡（Ch. Camoin）是畫家。他事先獲得沃拉德的介紹信，與雷奧‧拉爾吉埃爾都在艾克斯服役，在此地認識塞尚。在塞尚周圍的年輕人之間，特別是卡莫凡、奧蘭舍兩人最能獲得塞尚的深刻共鳴、信賴。

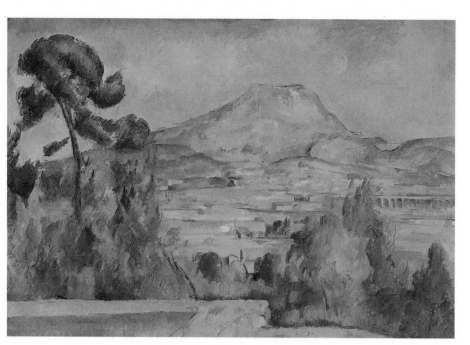

塞尚 聖・維克多山 油
彩畫布　62×92cm
1890 巴黎奧塞美術館

　　我歡喜地閱讀您的信已過數日。幾乎沒有什麼可以向您說的。事實上，談論關於繪畫方面更好，而談論題材方面比談論純粹思辯理論還要好。在理論上，我們往往步入歧途。在長期孤獨中，我數次想到您。奧蘭舍已經被認命為收稅吏，前往杜菲尼（Dauphiné）的皮埃拉特（Pierrelatte）。我與拉爾吉埃爾先生則時常見面，特別是週日，他將您的信給我。他等待著退役時刻，還要六七個月。我兒子在這裡，與他相識，他們時常一起出去，共渡晚上，談論一些文學與藝術的未來。他除役後，或許會回巴黎，繼續在雅諾多（Hanoteaux）先生授課的聖・吉勒默街（rue Saint-Guillaume）的研究（精神科學與政治），但是他也不會拋棄詩歌。我兒子已經回到巴黎，當您回首都，他會很高興認識您。

　　沃拉德來過艾克斯已有半個月了。我收到莫內的信，以及艾克斯地區選出的上議院議員之子路易・勒伊德（Louis Leydet）的名片。後者是畫家，人在巴黎，他的想法與你我一樣。您不是也看到正醞釀著新藝術的時代，您不也加以預測；請不要懈怠於努力工作，其餘的讓神去裁決！最後，期待您提起勇氣，獲得美好研究成果，成功將為您的努力戴上冠冕。

　　請相信我對您的誠意。為我們共同的母親以及希望的國土萬歲！

253

深深感謝您想到我而寫信給我。

您的忠實朋友

保羅・塞尚

175. 給查理・卡莫凡的信

艾克斯，1902年2月3日

親愛的卡莫凡

　　週六收到您的信。我已經給亞維農（Avignon）那回信了。今天，在信箱中發現您二月二日來自巴黎的信。拉爾吉埃爾在上週生病，住院，以至於延遲給您回信。

　　現在，您在巴黎，羅浮宮的巨匠作品吸引您，假使告訴您去進行習作的話，請模仿維洛內些（Véronèse）與魯本斯（Rubens）等裝飾巨匠的作品；但是，如同您模仿自然一般 —— 我知道只有做不完整的一部分而已，—— 但是就自然而進行研究則更好。就我所見，您進步很快。

　　我很高興知道您懂得評價沃拉德。他一直都是位誠實且認真的人。我衷心地祝福您，您如同在母親身旁一般；當您處於哀傷與絕望之際，他將是您最誠實的心靈支撐，同時也是汲取邁向藝術的新勇氣的最豐富泉源。而且，藝術必須如此去做，藝術並不會喪失活力或者死氣沉沉，必須以冷靜且持續的方式來從事。如此，必能帶來洞悉的氣質，在您人生中有助於著實引導您。感謝您所有盛情方式，而這種方式使您理解到，我在繪畫上努力嘗試到達明確表現自我。【387】

　　期望不久能夠與您見面，誠摯握手致意。

您的同道

保羅・塞尚

176. 給路易・奧蘭舍的信

艾克斯，1902年2月3日

親愛的奧蘭舍

　　數天前，我已經收到令人喜悅的書信。我腦中浮現您給我的許多美好回憶。您即將離開，讓我感到十分遺憾，然而，人生不過是永遠

254

註釋：

387.卡莫凡給塞尚的書簡上指出，波特萊爾在《燈塔》（*Les Phares*）上面，歌頌魯本斯、達文西、林布蘭特、米開朗基羅、華鐸、哥雅、德拉克洛瓦等人，今後更應該加上一節對塞尚的歌頌才是。塞尚這封書簡當中，多少對此加以暗示性地指出。

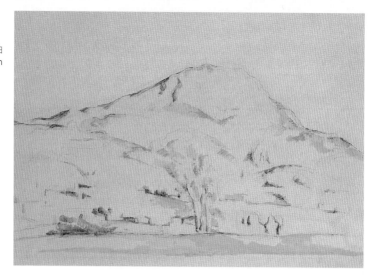

的旅行而已。而我一直想跟您在一起，不過是我的一種自戀。因為，我在艾克斯草原與新朋友在一起；然而，在此卻無法找到某些心靈相繫的人。今天，天空伸覆蓋灰色雲朵，看到的事物更為黑暗。

我很少見到勒里；我兒子時常外出，應該更常見到他。拉爾吉埃爾是一位心靈完美均衡的人，週六晚上在家中與保羅、妻子一起用晚膳。您不在，感到可惜。

拉爾吉埃爾已經成為下士。接到來自卡莫凡的長信，我以符合父執輩的筆調回信給他。

繪畫緩步前進。有時我感覺到火焰熾熱，有時卻又品味到失望的痛苦。這就是人生。

你告知瑪迪埃爾·德·蒙提奧（Madier de Montiau）【388】在皮埃拉特（Pierrelatte），這個消息讓我很高興。我不懷疑他是一位卓越藝術家，不論在才能或者在心靈上都是如此。——小時候（六年級，在外號「被監護孤兒」（puille）的布雷蒙老師班上），有一位埃德加爾·德·朱利安·達爾克（Edgard de Julienne d'Arc），他戰死於葛拉維洛特（Gravelotte），當時已經是一位才子。瑪迪埃爾擁有了波旁中學的回憶，請替我傳達謝意。

我的兒子保羅對您的離去表示惋惜，內子與我一起向您致意。假使明年四月您回到艾克斯，將讓我們很高興。雷奧（Léo）【389】還在那裡吧！假使有空請來到布勒貢街二十三號【390】住所。

致上我至高願望，以堅實手腕握手致意。當您哀傷的時候，請想

到您的老朋友，不要完全放棄藝術；這才是我們自己最親近的表現。

感謝您的回憶並且誠摯問候。

保羅・塞尚

177. 給路易・奧蘭舍的信

艾克斯，1902年3月10日

親愛的奧蘭舍

遲遲回覆您上封信。原因是頭腦混沌，一這樣就讓我不能畫模特兒。

我想要說的事情是，你能延遲到五月才來艾克斯嗎？否則，我不能提供家裡的招待，我兒子使用房間直到那個階段。到了五月，他將與身體欠佳的太太前往巴黎。

拉爾吉埃爾因為眼疾入院已有兩週，罹患結膜炎。加斯克夫妻任何一人向來都沒有在我眼前出現。他們在距離艾克斯十公里左右的埃基耶（Eguille）購買城堡。城堡生活讓他們忙翻天。塔爾迪夫神父（l'abbé Tardif）為了能去那座城堡，購買了一部大型汽車。聽說，他是一位有出色傳道士。

而我呢？我一直持續辛苦的繪畫研究。假使我還年輕，還能賺些錢。老年對人而言是一大敵人。

我在馬賽的大道上散步，很榮幸遇見德・塔克希斯夫人（Mme de Taxis）。榮幸地向她問安，僅剩形式上的問候。

保羅・塞尚

追申：我不得不認為自己並非世上最不幸的人。自己懷著自信去工作。絕不要忘了藝術。我們因此而達到星辰的高度（sic itur ad astra）。

178. 給查理・卡莫凡的信

艾克斯，1902年3月11日

親愛的卡莫凡

關於第一個問題，我只認識上議院議員的兒子，亦即身為畫家的路易・勒伊德。他是一位富有魅力的年輕人，您去告訴他是我的推

薦。很遺憾的是，他來艾克斯時，並不知道我們之間已經建立起藝術上的友情。他與上議院議員的父親住一起，聖米歇爾大道八十五號。

關於第二個問題，我做如下回答：我對沃拉德堅信不移，就像誠實的人。自從您離開之後，貝爾海姆兄弟（Les Bernheim）【391】與另一位畫商來見我。我的兒子把一些買賣給他們。但是，我堅信沃拉德，同時遺憾的是，我兒子似乎讓他們覺得我能給他們其他人。

我將在某地建築畫室，我多年的努力將如願以償；沃拉德，我並不懷疑他，他將持續是我面對大眾的仲介者。他是一位嗅覺敏銳、盡責，同時深知處世之道的人。

衷心致意

<div align="right">保羅・塞尚</div>

179. 給莫里斯・德尼的信

<div align="right">*艾克斯，1902年3月17日*</div>

親愛的同道

讀到您十五日書信，相當高興。我答覆您，為了讓他把作品由您處理，我將直接寫信給沃拉德；由您來判斷能適合獨立免審查展【392】的作品。

衷心向您問候。

<div align="right">保羅・塞尚</div>

180. 給安普羅瓦斯・沃拉德的信

<div align="right">*艾克斯，1902年3月17日*</div>

親愛的沃拉德

收到莫里斯・德尼的信，他認為我不參加獨立免審查展，等同逃兵。

我已答覆德尼，拜託您能借給他適當作品，並且選擇瑕疵較少的作品。

衷心致意

<div align="right">保羅・塞尚</div>

追申：我似乎難以割捨我與對我共鳴的年輕人之間的關係。再者，關

註釋：
391.兄弟倆人分別為加斯頓・貝爾海姆一尚（Gaston Bernheim-Jeune）與約瑟・貝爾海姆一尚（Josse Bernheim-Jeune），兩人與沃拉德是最早注意到塞尚的畫商之一。

392.獨立免審查展協會在1884年沙龍審查極為嚴格的機會下，由以秀拉、席涅克、魯東等人為中心所倡議成立。這個展覽與印象派畫展同樣都是免審查制度，但是展覽形式並沒有限制，出品者也不拘，這點是一大進步。較印象派畫家還要年輕的卓越藝術家幾乎都不是由官展沙龍培育而成，而是出自於獨立免審查展。塞尚總計出品三次，分別是1899年、1901年以及1902年。

於展覽，我不想影響到研究的進度。

再追申：如果有什麼不當之處，請告知。

181. 給路易・奧蘭舍的信

（艾克斯）1902年3月

親愛的奧蘭舍

我有許多事情要做；不論任何人也都如此。因此，我不能中斷今年的工作。我熱切希望你投入知性工作；在世間，遠離折磨我的無聊才是唯一嚴肅消遣。

衷心致意

保羅・塞尚

182. 給安普羅瓦斯・沃拉德的信

艾克斯，1902年4月2日

親愛的沃拉德

我不得不延遲寄送你要的〈玫瑰〉作品。我想提出許多作品到1902年沙龍，然而這年我依然延遲實踐這個計畫。因爲我不滿意獲得的結果。就另一方面而言，我並沒有放棄持續強要自己的努力學習，我想，這種努力並非沒有成果。我已經在小塊土地上蓋了畫室，因爲這個意圖，購買土地。【393】因此，我持續研究，一透過研究而給我些少滿足，將所獲成果通知您。

誠摯致意。

保羅・塞尚

註釋：
393.塞尚在雅斯・德・布芳的住宅出售之後，只剩位於布勒貢街的家，這裡的工作室非常小。這年之前的十一月，塞尚購賣郊外洛維丘陵的土地，由此可眺望城鎮，在此建造大型兩層建築物。這年建築物完成後，塞尚描繪許多周邊風景，並且製作多數肖像、靜物、水浴等構圖。這棟建築在1954年以後，由艾克斯・馬賽大學擁有，原狀保存，對外開放。

183. 給安普羅瓦斯・沃拉德的信

艾克斯，1902年5月10日

親愛的沃拉德

艾克斯藝術之友會的卓越會員，同時也是榮譽騎士勳章佩帶者蒙堤尼（Montigny）剛邀請我與他們共同展出作品。

因此，請您爲我寄送一些不要太差的作品，裝上畫框，費用則必

須由我負擔。如果以快車寄送到布謝・杜・龍縣，艾克斯・安・普羅旺斯藝術之友會，維克多・雨果街二號，【394】則榮幸之至。

184. 給若亞香・加斯克的信

艾克斯，1902年5月12日

親愛的加斯克

透過德・蒙提尼（de Montigny）先生介紹，要我出品藝術家之友會展覽，而我卻找不到備用作品。上述這位出色同道特別到我這裡，能請您借給我老人頭像，亦即您經營雜誌的不錯夥伴馬麗・德莫林（Marie Demolins）的前女傭肖像。【395】

請接受同鄉的盛情表白。

保羅・塞尚

布勒貢街2 3號，艾克斯・安・普羅旺斯

追申：如果沒有畫框的話，請告訴我，我將請需求者處理。

185. 給若亞香・加斯克的信

艾克斯，1902年5月17日

親愛的加斯克

感謝您給我的忠告。我將如此做。【396】

我想您已準備隱居鄉下，相當聰明。您在那裡將有美好工作。【397】

最近的折騰逐漸平息下來，我將去與您握手致意。

謝謝，誠摯致意。

保羅・塞尚

186. 給若亞香・加斯克的信

艾克斯，1902年7月8日

親愛的加斯克

昨天索拉里來我家。我不在。根據家中女傭的話，我知道，您不理解我對於滯留封・洛雷的沉默。【398】

註釋：
394.地址為：
La Société des Amis des Arts d'Aix-en-Provence, Bouches-du-Rhône, 2, avenue Victor-Hugo.

395.應該是指現在典藏於倫敦國家畫廊的〈拿念珠的老婆〉(V. 702)。這件作品描繪於1900年到1904年之間，加斯克在1896年7月在「雷・莫瓦・德雷」上面發表〈七月〉的文章，指出「塞尚花十八個月在雅斯・德・布芳投入〈拿念珠的老婆〉的工作上。」製作這一作品年代應為1895-96。模特兒是以前為修女，往後是塞尚女傭，這點有別於信上描述。

396.加斯克不知道給塞尚什麼忠告，總之塞尚沒有出品〈拿念珠的老婆〉。圖錄上只記載著〈雅斯・德・布芳旱田〉與〈靜物〉。

397.加斯克剛獲得「封・洛雷」(Font Laure) 的所有權，這座住宅位於埃居耶爾村 (le village d'Eguilles)，靠近艾克斯。

398.封・洛雷是加斯克居住的別墅。

我追求工作上的成功。除了莫內、雷諾瓦之外，我輕視所有現存畫家，我想藉由工作獲得成功。

如果時間允許的話，我將前往與您握手致意。

如果肚子中不裝某些東西是不行的。以後只是工作而已。

保羅・塞尚

追申：我有一件兩年前開始的作品，想好好持續。最終，等天氣變好之後。

187. 給路易・奧蘭舍的信

艾克斯，1902年7月16日

親愛的奧蘭舍

我剛收到您的大函。七月二十四、二十五與二十六日我確定在艾克斯。很高興將能見到您；希望工作與知識的保護神爲您帶來幸福。

請接受我盛情表白。

希望將我深厚敬意傳達給奧蘭舍夫人。

保羅・塞尚

188. 保羅・柯尼爾（Paul Conil）【399】 的信

艾克斯，1902年9月1日

親愛的姪女【400】

我已經收到你八月二十八日週四的信。感謝妳還想到年邁的舅父。這個回憶觸發我，喚起我還活在世上，總覺得那是不可能的。

我記得很清楚，勒斯塔布龍（l'Establon）與勒斯塔克海岸以前是多麼美麗。不幸的是，人們所說的進步只是兩腿生物的侵襲，豎立瓦斯燈將海岸變醜。——更有甚者，以電燈來照射。我們到底生活在什麼時代？

有風的天空使氣溫稍微變涼，恐怕海水已不再像以前那樣溫暖使你們得以快樂游泳；儘管，它依然讓我們運動休閒。

週四到瑪麗伯母那裡，留在那裡吃晚餐。我遇見泰勒斯・瓦朗坦（Thérèse Valentin），將信交給他，同時也給了妹妹。

我依然如故。瑪麗爲我打掃畫室，【401】打掃完成，我遂住在那

註釋：

399.保羅・柯尼埃是塞尚二妹羅絲的次女，上面出現過的瑪爾特的妹妹。

400.塞尚對於姪女的稱呼在法文上為filleule，原意是取名的女孩。但是中文無法翻譯，姑且翻譯為姪女。

401.塞尚大妹瑪麗終生單身。這時候塞尚與瑪麗似乎居住不同地方。

261

裡。當你們回來，來拜訪我的畫室，將會讓我很高興。

請代我問候妳的妹妹們，以及小路易。

親切擁抱致意。

妳的舅父

保羅・塞尚

1903年

189. 給安普羅瓦安斯・沃拉德的信

艾克斯，1903年1月9日

親愛的沃拉德先生

我專心工作，看見許諾的土地。我終將如同希伯萊的偉大領袖，也就是說即將踩上那塊土地一般？

假使我在二月末完成作品；爲了裝框、找可以接受的地方，將會把作品寄給您。

您先前要的花卉作品我還不滿意，不得不放棄。我擁有一間郊外大畫室。我在此工作，比城裡的好。

我已經獲得一些進步。爲什麼這樣緩慢，這樣辛苦呢？藝術會是什麼呢？事實上，如同祭司一般，不正是要求全部皈依他的純粹的人們嗎？很遺憾距離隔離我們。因爲我不只一次地想，如果您稍微給我

在雅斯・德・布芳的塞尚工作室和前方的林蔭道

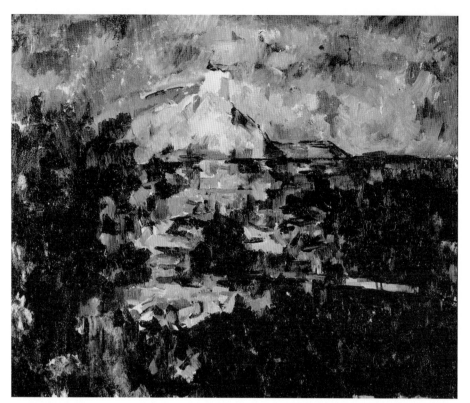

塞尚 聖‧維克多山 油
彩畫布　60×72cm
1904-06　巴塞爾市立美
術館

精神支持的話。我孤獨生活，他們……他們……【402】難以筆墨形
容，知識份子們結黨營私，天啊！價值何在！如果我還活著，我們一
起談這些事情。

　　感謝您的美好回憶。

<div style="text-align: right">保羅‧塞尚</div>

190. 給查理‧卡莫凡的信

<div style="text-align: right">艾克斯，1903年2月22日</div>

親愛的卡莫凡

　　相當疲倦，六十四歲，請您原諒我拖延許久才回信。僅僅兩句話
而已。

　　我兒子現今人在巴黎，相當聰明。不知道他能否與狄德羅、伏爾
泰與盧梭匹敵，否則也是他們的好對手。請您到巴呂街三十一號【403】
見他：靠近豎立蒙塞將軍雕像的克里西廣場。──你寫信給他時，請

註釋：
402.塞尚可能指出是加
斯克這些人，但是當事
人還存活，沃拉德心有
疑慮，於是將名字刪
除。

403.法文住址名稱31,
rue Ballu。

代我說句話；他有些多疑、冷漠，卻是一個好人。他的仲介爲我消除生活中的疑難。

相當感謝您上封信。但是，我必須工作。──特別是在藝術上，一切都是接觸自然所展開與運用的理論。

下次見面，更詳盡與您說我所寫的這些。

Credo 再見。

<div align="right">保羅・塞尚</div>

追申：下次見面時，我將告訴你，比其他人都還要正確的繪畫事情。我絲毫不隱瞞關於藝術的事情。

所必須要的只是根源力量（force initiale），亦即氣質（le tempérament），氣質能夠把人提升到他足以達成的目的。

<div align="right">保羅・塞尚</div>

191. 給兒子保羅的信

<div align="right">*艾克斯，1903年3月3日*</div>

〔殘篇〕

……不需要寄那個給我。【404】因爲，除了郵寄給我的《不妥協》（*Intransigeant*）號數之外，每天我在門下找到。……

192. 給若亞香・加斯克的信

<div align="right">*艾克斯，1903年6月25日*</div>

親愛的加斯克

我沒有你的住址，【405】延遲感謝您親切地寄贈給我詩集。有勞令尊，才獲得您的地址。我只能隨興瀏覽。

您獲得年輕大師的稱號：我想說的年輕，幾乎不是歲月積累，而是已經準備好置身於自己正投入的戰鬥中。

路易・貝爾特朗【406】在爲《世俗之歌》（*Chants séculaires*）寫作的完美序文中，已經賦與一個如此美好性格，而此藝術運動已經確定了。前進吧！請您繼續開拓卡皮多爾（Capitole）山丘的新藝術道路！

您的同鄉與讚賞者。

註釋：

404. 1902年9月29日，愛彌爾・左拉去世，這年三月包括塞尚作品在內的十件收藏品被拍賣。亨利・羅歇福爾（H. Rochefort）在《不妥協》報紙上寫一篇名爲〈醜的雅好〉（L'Amour du laid）報導這次拍賣。對於畫家、小說家的不公正報導，引起廣大迴響。

405. 塞尚與若亞香・加斯克兩人之間的交往關係顯然有間斷。雖然如此，這位詩人寄給塞尚出版於1903年的《世俗之歌》。

406. 路易・貝爾特朗（Louis Bertrand）往後成爲法蘭西學院院士。

保羅・塞尚

193. 給若亞香・加斯克的信

艾克斯，1903年9月5日

親愛的加斯克

　　剛知道勞您到布勒貢街來拜訪我。我想向您解釋我的立場，我從現在開始必須持續六個月在我的作品上；因爲將出品法國藝術家沙龍，【407】在此之前並無閒暇。日後將前往向您致意。假使我遲延去向您致意，原因在於我雖急於脫身而卻又無法自拔的緣故。我必須作的是一萬或零，或者如同布爾德勒（Bourdelet）【408】與他一夥的傻瓜一樣，窺伺道路，調查還沒報戶口就生小孩的可憐女人嗎？【409】我想您應該知道知識水平的卓越度才是。

　　請代向加斯克夫人問候，向您握手致意。

保羅・塞尚

盧戎所說的猛獸【410】

194. 給查理・卡莫凡的信

艾克斯，1903年9月13日

親愛的卡莫凡

　　很高興接到您的信。祝福您今後可以自由地從事研究。

　　我想已經在閒談中告訴您，莫內居住在吉維尼（Giverny）；我想這位大師的藝術多少已經直接影響圍繞在他週遭的人；我期望在必要的嚴密尺度中能影響年輕且熱衷於藝術的畫家。庫杜爾【411】對他弟子說：「常去！」（Ayez de bonnes fréquentations）亦即說「去羅浮宮！」（Alley au Louvre）但是，在看了掛在羅浮宮的巨匠作品之後，必須趕快到戶外與自然接觸，將一些本能、我們內在的藝術情感賦予生機。您沒有在我身邊，令人遺憾，老年幾乎什麼都不是，因爲其他想法讓我不能離開艾克斯。我期望不久能見到您。拉爾吉埃爾在巴黎。我兒子與他母親在楓丹白露。

　　我深深期待於您的是，面對自然作出色研究。這樣最佳。

　　假使您見到我們兩人所讚嘆的大師【412】，請替我問候。

註釋：

407. 塞尚在這次官展中尚依然落選。1890年向來官展終於分裂。舊有勢力領導者布格羅、傑洛姆、邦那等人領導「法國藝術家沙龍」，亦即所謂「布格洛沙龍」。另一個沙龍則是較爲自由的沙龍，稱之爲「國家美術協會沙龍」，以梅索尼埃爲首領，其他如卡洛呂斯・杜蘭、J—E・布蘭舍、貝那爾、梅那爾、希蒙、戈蒂、卡利埃爾等。梅索尼埃去世於1891年，國家沙龍由布維斯・德・夏宛領導。

408. 意義不明。

409. 這段意味不明瞭。

410. 盧戎經歷美術學校校長，當時擔任美術局長。奧克塔維・米爾波這時候正爲塞尚獲得榮譽騎士勳章而努力籌劃，結果因爲魯戎的反對爾無法實現。

411. 庫杜爾（Couture）是十九世紀中葉學院畫家。愛德華・馬奈所尊敬的老師。因爲〈頹廢羅馬人〉一時之間風靡世間，然而今天已經爲大家所記忘。

412. 指莫內而言。

265

我想，他相當不喜歡困擾他的事情，但是，因爲喜歡您的誠懇，或許稍微能開心才是。

誠摯問候。

<div align="right">保羅・塞尚</div>

195. 給路易・奧蘭舍的信

<div align="right">艾克斯，1903年9月25日</div>

親愛的奧蘭舍

知道您獲得男嬰，欣喜異常，您將了解到他會給您生活上帶來多麼的安定感呢！

在楓丹白露的保羅不久將直接去祝賀，我不知何時他會去；我正全身投入工作中。如果繪畫的奧斯塔里茲（Austerlitz）【413】太陽照亮我，我將齊聲去向您握手問候。

請代我向奧蘭舍夫人轉達我最衷心的祝福之意。

<div align="right">保羅・塞尚</div>

1904年

196. 給路易・奧蘭舍的信

<div align="right">艾克斯，1904年1月25日</div>

親愛的奧蘭舍

很感謝您與家人給我的賀年。

我期望您收到我的祝福，並請轉達給您的家人。

您信中告知，有關我在藝術上的實現（réalisation）。我相信過一些時日就能達成，雖然有些辛苦。這是因爲假使自然的強烈感覺（sensation）【414】——的確擁有這種栩栩如生的感覺——是所有藝術觀念的必要基礎，未來的偉大與美麗作品存在於這種基礎上，而表現情感（émotion）方式的知識並不亞於此，只有藉由漫長經驗才能獲得。

他人對我的認同是一種激勵，對此不信賴有時是好的。意識到這種力量將變得謙虛。

對於我們朋友拉爾吉埃爾的成功感到高興。我已經很久沒看到完全生活在鄉間的加斯克了。

註釋：
413. 奧斯塔里茲是拿破崙獲得最輝煌勝利的戰場名字。「奧斯塔里茲的太陽」是拿破崙的用語。

414. （sensation）翻譯成感覺，（émotion）則翻譯成感情。感覺是用於自然給予畫家的感覺，感情則是更接近於氣質（témpérament），也有用於一般的感動意味，在此則更接近（émotion）。

（témpérament）與（sensation）成爲解決十九世紀後半期藝術創造的心理基礎的用語。因爲使用者是畫家而非文學家與學者，因此用法上往往欠嚴謹度，也有不能掌握真意之處。

塞尚晚年於艾克斯·
安·普羅旺斯 1904年
攝影

親愛的奧蘭舍，請接受我的最
高情感表白。

<div align="right">保羅·塞尚</div>

197. 給路易·奧蘭舍的信

<div align="right">艾克斯，1904年1月29日</div>

親愛的奧蘭舍

您的邀請多少感動了我。【415】
最近身體健康的確不錯。然而，不
能很快回答您最初書信，道理很簡
單。亦即，整天努力克服對自然實
現（réalisation）的困難後，我
覺得到了晚上必須休息，此時，卻
沒有寫信所應有的自由心靈。

我不知道什麼時候才能北上巴黎。假使得以如此，我不會忘記皮
埃拉特（Pierrelatte）的朋友們正等著我。

假使您在馬賽，我更加確定，我相信，將很高興見您。

奧蘭舍先生，請接受我最高的情感表明。

<div align="right">保羅·塞尚</div>

198. 給埃米爾·貝那爾（Émile Bernard）的信

<div align="right">艾克斯，1904年4月15日</div>

親愛的貝那爾【416】

當我接到您信的時候，您很可能已經接到從比利時寄出的來自布
勒貢街的信。藉由您的信，對您告知藝術共鳴的見證感到高興。

請允許我重複我在此對您說的事情：請藉由圓柱形、球形與角錐
形來處理自然，一切都放入透視法中。總之，請將每個對象的角、每
個平面都向著中心集中。平行於水平線的線條擴大開來，亦即給予自
然一個斷面，亦即，假使您更期待的話，全知全能而永恆的天父擴展
在我們面前這種光景的斷面。相對於水平線，垂直線條賦予深度。然
而，對我們人而言，平面比深度相較之下，自然存在於後者；因此，

註釋：
415.奧蘭舍似乎在上封
信上邀請塞尚前往巴黎
之際，前去皮埃爾拉
特。前年秋天塞尚與妻
子接受服役結束後離開
艾克斯的拉爾吉埃爾的
邀請，前往他的故鄉塞
凡尼。

416.埃米爾·貝那爾在
唐吉爺爺店裡看到塞尚
的作品，畢沙羅、高更
告訴他這位艾克斯巨匠
的重要性之後，埃米
爾·貝那爾（1868-
1941）寫了他的塞尚
論，這點請參閱1891年
5月2日畢沙羅的信，在
此之前他對於塞尚一無
所知。1904年他攜帶妻
子前往埃及，在返回途
中拜訪艾克斯，從二月
到三月滯留於此，與塞
尚見面，時常談論藝術
理論，他艾克斯離開
後，塞尚有了這封回
信。

在紅、黃色所顯示的光線顫動中，產生必須導入使人感受空氣所必要的藍色系之必要性。【417】

容許我說，我再次看了您在工作室一樓所做習作，相當好。【418】我想，您只要順著這條道路走就可以了。必須做的您是知道的，您不久終將從高更、梵谷抽身而出。【419】

請代向貝那爾夫人問候。請轉達歌理奧爺爺的接吻給小孩。問候您全家。

<div style="text-align: right">保羅・塞尚</div>

199. 給埃米爾・貝那爾的信

<div style="text-align: right">艾克斯，1904年5月12日</div>

親愛的貝那爾

我專心於工作與老邁都足以說明我為什麼這麼晚才回信。

此外，您上封信上告訴我許多東西都與藝術有關聯，我無法順著所有展開去發展。

我已經告訴您，魯東（Odilon Redon, 1840-1916）的才能使我大為傾心，而我與他都衷心感受到且讚賞德拉克洛瓦。因為虛弱的身體，決不允許我去實現描繪德拉克洛瓦禮讚的構圖這種夢想。【420】

註釋：

417.這是塞尚與貝那爾書簡往返中最著名的書信，當次發表在《西歐雜誌》（1904年7月），以後發表於《巴黎通訊》（1907年10月），當時成為立體派重要理論之一。信中塞尚所說的圓筒形、球形、圓錐形都是圓形的型態，立體派將此圓形轉換成小平面的集合，似乎不解塞尚的真意；此外也忽視塞尚在此所說的透視法、色彩理論。然而這也不減輕立體派的重要性。因為立體派只是從所有地方引用觀點來支持其立論而已。

418.塞尚為貝那爾準備羅維小路（le chemin des Lauves）工作室一樓，使其得以畫靜物。自己的工作室在二樓。

419.貝那爾已經認識巴黎時代的高更，並且也與高更親密交往。當時他們倆人已經去世，然而聲價正隆，只是塞尚對於高更那種「中國影繪」般的平面作品、梵谷那種瘋狂般的繪畫之重要性卻不認同。

我緩慢工作著。自然對我是如此複雜；所能獲得的進步卻無限。必須仔細看模特兒，好好正確感受；再者以高雅且力道來表現自我。品味（goût）是最好的裁判，然而擁有者稀少。實際上，藝術只與極為少數人對話而已。

藝術家必須輕視不具個性的知性觀察的意見。藝術家必須再次質疑文學精神，這種文學精神實際上如此往往使畫家遠離真正道路 —— 亦即遠離自然的具體研究—— 以至於長時間迷失在捉摸不到的思辯中。

羅浮宮是一本值得參考的好書，但是他必然只是一個媒介而已。（Le Louvre est un bon livre à consulter, mais ce ne doit être qu'un intermédiaire.）值得從中汲取的罕見且真正的研究，正是自然這種架上繪畫的多樣性。

相當感謝您寄大作給我。【421】等我腦筋休息一下後再閱讀。

假使您認為可行，請將沃拉德要求的東西寄給他。【422】

請代向貝那爾夫人致意，並代歌理奧爺爺給安端與伊雷妮接吻。

保羅‧塞尚

200. 給埃米爾‧貝那爾的信

艾克斯，1904年5月26日

親愛的貝那爾

我大抵同意您預定在《西歐雜誌》（Occident）下一期展開的一些觀念。【423】但是，我一直會回到這點上：畫家必須完全努力於自然研究，並且努力於生產成為一種教育的一些作品。關於藝術的一些閒談幾乎是無用的。在其固有職業上，充分報償是使工作進程得以實現，而非是愚蠢者的理解。

文學家以他們的抽象思想來表現自我，相對於此，畫家則以素描與色彩的方法，使他的一些感覺與知覺得以具體化。人們對於自然不論如何謹慎、誠實與順從，都不為過；但是，人們對於模特兒，特別是對於自己的表現手段，多少一直都是主人，因此，洞悉眼前東西，並且以最可能的邏輯耐心地表現自我。

請您向貝那爾夫人表達敬意，向您握手致意，並代問候小孩。

畫家（pictor）保羅‧塞尚

201. 給埃米爾·貝那爾的信

艾克斯，1904年6月27日

親愛的貝那爾

　　我只收到記載日期的書信……，我放在鄉下，不在手上。如果我緩慢回信，正因為我腦筋狀況不佳，有礙於自由展開思考。雖然年齡的緣故，在感覺的刺激下，我釘牢著繪畫。

　　天氣很好，我藉此工作，必須作十件作品，高價販賣，既然愛好者對此看漲。

　　昨天來一封給我兒子保羅的信，布雷蒙夫人（Mme Brémond）【424】推測出自於您；我已經將這封信轉寄到巴黎第九區杜佩雷路十六號的兒子那裡。

　　數天前沃拉德舉行晚宴，人們受到盛情款待。所有年輕世代畫家幾乎出席。莫理斯·德尼、烏伊亞爾等，保羅與若亞香·加斯克在那裡相會。我相信，好好工作最好。您還年輕，實現它，好好賣一賣。

　　您還記得夏丹的美麗粉筆畫嗎？戴著眼鏡，帽簷遮光的畫？【425】這個畫家，的確聰明。讓稜線與鼻子交叉而使輕輕滑動傾斜平面，不是高明建立起明暗變化嗎？請確認這個事實，告訴我是否有錯。

　　那麼，誠摯向您致意，請代為向貝那爾夫人致意，並問候安端與伊雷妮。

<div align="right">保羅·塞尚</div>

追申：保羅給我寫信，據說，他們【426】為了度過兩個月，已經在楓丹白露租了房子或一些東西。

　　因為天氣熱，我必須在郊外用午餐。

202. 給埃米爾·貝那爾的信

艾克斯，1904年7月25日

親愛的貝那爾

　　我已經收到《西歐雜誌》。寫了我的事情，只能向您致意。

　　遺憾的是，我們不能並肩一起，理由是我不想讀理論，而是面對自然。安格爾雖然有他的樣式（艾克斯的宣判）與崇拜者，不過是微末畫家而已。最偉大的畫家們，你知道的比我更多，是威尼斯畫派與

註釋：
424.女管家的名字，塞尚完全信賴她。

425.似乎是指羅浮宮所收藏的夏丹的自畫像。

426.指塞尚妻子與保羅。

西班牙派畫家。

　　為了實現進步，只有自然而已。與自然接觸，眼睛被釘住。持續觀看與工作，眼睛具備集中力。我想說的是，在柳橙、蘋果中，球與臉，有一個頂點；而這個點一直是，雖然是恐怖的效果：光線、陰影、色彩的感覺。──最為接近我們的眼睛；東西邊緣趨向於被放置在水平線的中心。以某種小小氣質（un petit tempérament），人們可以畫得出色。即使不用調和與色彩，我們也能畫出好東西。擁有藝術感覺也就夠了。──然而，無疑地，這種感覺正是中產階級所討厭的。因此，學院、年金與勳章只是為愚蠢者、滑稽者與流氓而設立。不要藝術評論，去畫畫吧！如此才有救。

　　握手致意。您的舊友。

<div align="right">保羅・塞尚</div>

追申：代我問候貝那爾夫人與小孩們。

203. 給若亞香・加斯克的信

<div align="right">艾克斯，1904年7月27日</div>

親愛的加斯克

　　我觸及您的美好回憶，多麼感人。將我從軟弱無力中拯救出來，我從自己的殼中脫繭而出；我將盡全力接受您的邀請。

　　為了從我朋友，亦即從您父親告訴我該如何前往，我去了音樂會。煩勞您事先轉告令尊，火車出發時間與我們能夠見面的約會場所。【427】

　　在此問候您與您家人。

<div align="right">保羅・塞尚</div>

追申：我已經閱讀了您在《普羅旺斯新聞》上的作品。

204. 給菲力普・索拉里（Philippe Solari）的信

<div align="right">（艾克斯，1904年）9月24日，週五</div>

親愛的索拉里

　　我想在週日早上作姿態寫生。【428】十點能來貝爾尼夫人（Madame Berne）家中用餐嗎？接著，我們一起到你那裡。──請

註釋：
427.這是塞尚給加斯克的最後一封信。他似乎沒有拒絕訪問加斯克的封・洛雷；然而，畫家去世前兩年，兩人之間有了一些誤會。只知道他們的友情不知道結束於何時；塞尚給奧蘭舍的一些信中已經指出某些有關於這位詩人的保留態度。五年之後，加斯克寫作有關畫家的書中，既沒有冷漠談論他們倆人之間的事情，也沒有提到訪問埃吉耶村的事情。

428.這時候索拉里製作著塞尚的等身大胸像，同樣是由索拉里製作的塞尚浮雕頭像，目前在米拉波庭園中的一座噴泉上。

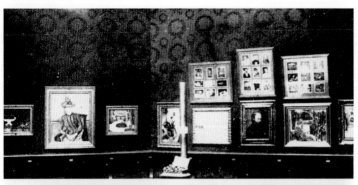

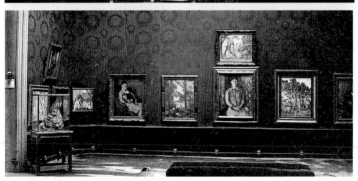

考慮是否可行，如果不行，請告訴我，我將努力配合你。

再見。

<div align="right">保羅・塞尚</div>

205. 給加斯頓・貝爾海姆—尚（Gaston Bernheim-Jeune）的信

<div align="right">*艾克斯，1904年10月11日*</div>

親愛的貝爾海姆—尚

我遲延答覆，身體的不確定狀態或許您可以諒解的充分理由。

對您信中敬意表白、讚嘆言語深表銘感。

最好的答案是充分回應您的要求，即使那僅止於爲您說明我的理論與爲您解釋我生涯中找尋到的永恆目的。

先生，請您接受我身爲藝術家的共鳴。

<div align="right">保羅・塞尚</div>

塞尚兒子保羅給沃拉德的信 [429]

艾克斯，1904年11月11日

……家父對於在秋季沙龍獲得成功感到喜悅。我必須深深感謝您對於家父出品所盡的一些思慮。能夠在大家給家父展覽室四面牆壁掛上作品，對家父是相當榮幸的。如果您寄出的第一次照片寄達，如您所要求，我想依據畫作所描繪時代、場所、自然等來分類。我回到巴離大抵是十二月初了。因此，屆時可以將這微不足道的工作結果給您看。如您想像一般，家父依然被對藝術不變的熱情所驅使著。〈大浴女〉的繪畫甚而有進展了。年老的覓獵者在模特兒肖像畫上有成功進展。進一步，家父開始三四件風景畫，並說來年也將持續這些作品。再者水彩多少也畫些。天氣很好，是水彩的恰當時候。……

小保羅・塞尚

206. 給查理・卡莫凡的信

艾克斯，1904年12月9日

親愛的卡莫凡

我已經收到年來自馬爾提格（Martigues）標示日期的大函。隨時請來，我一直都在工作，您可以找到我，請與我一起來畫題材（motif）。請告訴我來的日期。因為如果您來洛維（Lauves）丘陵的工作室，我將讓人帶兩人份早餐來。——我在十點用餐，接著出發去找尋題材，只要不下雨的話。離我們家二十分鐘的地方，有場所放置行李。

對於藝術家而言，解讀模特兒並且加以實現，有時需要花許多時間。——不論您喜歡哪一位大師，必要的只是賦予方向而已。如非這樣，您只是一位模仿家而已。只要擁有對於自然的情感，不論是誰，還有一些天賦的話，您必然可以脫穎而出。他人所給的一些忠告、其他的方法，不能使您改變感受方法。有時您受到比您年長者影響，請您相信，您感受到某種東西的瞬間，固有情感最終將浮現並且征服太陽所照射之處——獲得優位與自信——正是你必須達到獲得構成的良好方法。線描不過是您所看到東西的外形而已。

米開朗基羅是構成家，拉斐爾的確相當偉大，但是一直都被模特

註釋：
429.翻譯自日文版。

273

兒所束縛。——當他一想要深思反省，必然低於他的偉大對手。

那麼，再見。

<div align="right">保羅・塞尚</div>

207. 給埃米爾・貝那爾的信

<div align="right">（艾克斯），1904年12月23日</div>

親愛的貝那爾

我已經收到您來自拿波里的信。我與您不會擴大到美學的反省。我肯定您對於最偉大的威尼斯畫派的讚賞；我們都對丁托列特給予祝福。您必須尋找精神且知性的支撐點，將您置於永恆的某人上，置於對於知覺方法的無斷探尋，而這種知覺方法乃是確實引導您對自然感受到表現諸多方法；當您獲得這些表現方法的日子，您無用努力再次找尋，就著對象，被四五位威尼斯偉人所使用的方法。

毫無爭議可能如下。我足以斷言：視覺的感覺在於我們視覺感官上，藉由光線、一半色調或四分之一色調讓我們分類由上彩後感覺所再現的一些平面。因此，對畫家來說，光線並不存在。即使，不可避免地，您從黑色到白色，這種最抽象階段對於眼睛與頭腦都是支撐點，因此我們進退失據，無法自主與獲得自我。在這個期間（不得不重複說），我們趨向過去遺留給我們的卓越作品，我們在過去找尋激勵與支持，正如同對於游泳者的浮板一般。

您在信中告訴我的一切都是事實。很高興知道您夫人、您以及小孩們一切平安。我內人與兒子現今在巴黎。我期望，我們不久見面。

我想已經盡可能回答您大函中的重點，請代我向貝那爾夫人轉達我的問候之意。送給安端與伊蕾妮一個飛吻，並且我希望親愛的同僚，也就是您，有個好年，握手致意。

保羅・塞尚

208. 給尚・魯瓦埃爾（Jean Royère）[430] 的信

<div align="right">艾克斯，1904年</div>

〔 塞尚感謝詩人魯瓦埃爾送給他詩集《和諧詩歌》（Poèmes eurythmiques）〕

註釋：
430.尚・魯瓦埃爾（Jean Royère）是一位年輕詩人。他與埃德蒙・查理、葛塞維埃・德・馬嘉隆等人都是加斯克圈的詩人，加斯克將他介紹給塞尚。

……〔略〕我想要立刻理解到如此巧妙素描這些東西的視覺敏銳度。然而，不幸地，年齡的緣故，相當難以接近新的藝術形式。……因此，首先，我不準備品味您充滿彩繪韻律的風味。在此，短短數語，解釋我遲延給您答覆的原因。……

209. 給古斯塔夫・傑夫洛瓦的信

〔 為奧居斯特・羅丹〈沉思者〉的署名書信。寄送這個署名的是因為據傳，塞尚常說，簽名簿上只見德雷福斯派的名字，傑夫洛瓦與羅丹在大眾前表達不滿。晚年塞尚的情感上近似反德雷福斯派。〕

1905年

210. 給查理・卡莫凡的信

艾克斯，1905年1月5日

親愛的卡莫凡

收到您上一封信後，我如下答覆，向布雷蒙夫人詢問後，她說在馬特農街十六號的奧爾雷安簡便餐廳上有待租房子。【431】樓都有房間，那裡飯食也還合適。

以上通知您。

保羅・塞尚

211. 給路易・奧蘭舍的信

艾克斯，1905年1月10日

親愛的奧蘭舍

今年沒與您見面感到遺憾。向您賀年。

我一直工作著，使我沒有注意到評論與評論家們，真正的藝術家必須如此。給予我正確評價的應該是工作。

我們接到加斯特的信，我想他現在巴黎。

請親愛的奧蘭舍先生接受我最高敬意，並向奧蘭舍夫人致意。

保羅・塞尚

註釋：
431.住址法文為16, rue Matheron。

275

212. 給路易・勒伊德的信

(艾克斯) 1905年1月17日

親愛的同道【432】

我已經收到您的信，謝謝；假使我能在春天到巴黎的話，將與您見面。

達到充分表現出接觸到這種美麗自然而體驗到的各種感情 —— 不論男、女或者靜物 —— 而且，周遭情形有利於你，我必能期待所有藝術共鳴的正是如此。

你的老朋友保羅・塞尚

213. 給羅熱・馬克思的信

(艾克斯) 1905年1月23日

編輯先生閣下

我興趣津津閱讀了《美術報》(*Gazette des Beaux-Arts*) 上您為我所寫的兩篇論文。【433】感謝您在此為我所寫的善意觀點。

我的年齡與健康決不允許我實現一生追求的藝術夢想。但是，我一直對於具有智慧的藝術愛好者而感到高興，他們 —— 藉由我的猶豫 —— 直觀地察覺到我為藝術革新所作的嘗試。在我看來，我們不是取代過去，只是將新鎖鏈加諸其上而已。如果具有畫家氣質與藝術理想，也就是說理解自然的話，為了佔有一般大眾所理解的美術史上的位置，只有獲得充分表現手段也就夠了。

編輯閣下，請接受我身為藝術家對於熱烈共鳴的表白。

保羅・塞尚

214. 給某繪畫材料店的信

艾克斯，1905年3月23日

〔塞尚稍感不適，無法送回寄來的朱綠色顏料。他同時要求寄送普魯斯藍五支與哈爾勒姆乾燥劑一罐，這些東西至為急要。〕

塞尚兒子保羅給沃拉德的信

註釋：

432.路易・勒伊德是塞尚少年時代友人維克多・勒伊德的兒子。維克多往後成為艾克斯選出的上議院議員。1897年為促使政府頒贈勳章給塞尚而努力，結果沒有成功。

433.在此是指有關《美術報》上羅熱在1904年12月撰稿的有關塞尚出品33件作品在1904年秋季沙龍的事情。其中一件風景畫以版圖方式刊登。據推測這件作品是1904年夏天到秋天之間，塞尚滯留楓丹白露宮的事情。秋季沙龍在國家美術協會的沙龍逐漸趨向保守之後，對此不滿的法蘭茲・朱爾丹、魯東、加利埃爾、貝那爾、德尼、瓦雷頓、德瓦利耶、盧奧、馬諦斯、馬爾克等人對抗而成立的沙龍。為了有別於其他三種沙龍，稱為秋季沙龍。羅熱對此沙龍抱有善意。野獸派畫家由此培育而成。

　　三天前收到裝入五冊攝影簿的箱子。因爲右肩風濕炎，無法馬上回信。

　　最近友人吉洛姆（Gillaume）告訴我，您獲得在裝裱店的水彩、素描，計畫將這些作品展示在您籌劃的展覽會上，……

　　關於委託在您手中的幾件靜物畫，請下次聯絡前預先來取。因爲家父還沒有鬆手的心情。……

<div align="right">保羅·塞尚</div>

215. 給某繪畫材料店的信

　　很高興昨天已收到訂購的畫布與顏料。但是，我還焦慮等著要您修理的顏料箱，附加還有足以讓拇指穿過的調色盤。

〔塞尚接著訂購一些膠漆、鈷、鉻。〕

216. 給埃米爾·貝那爾的信

親愛的貝那爾

　　我簡要答覆您信函中一些項目。誠如您所說的一般，您給我看過的最近作品，實際上已有緩慢進步。【434】然而，可悲的是，我不得不承認，對於自然理解中所產生的進步、對於架上繪畫的觀點與表現手法的發展，伴隨著年齡的增加與身體的衰弱。

　　如果官方沙龍依然如此衰弱，乃是因爲他們只是在作品上顯示多少因襲的手法而已。應該給予作品更多個性感動、觀察以及性格。

　　羅浮宮是教導我們閱讀的一本書。但是，我們不能只滿足於記住我們著名前輩的優美畫法。爲了學習優美的自然，我們必須從中擺脫，努力從自然中抽出精神，依據我們個人特質來表現自我。此外，時間與反省點點滴滴修正視覺，最後帶給我們理解力。

　　但是，如此正確的理論，卻因爲最近的下雨時節而不可能在戶外實踐。只是，如果忍耐的話，室內東西與其他東西一樣終得以理解。一些古老殘渣遮蔽了我們必須被加以刺激的知性。

註釋：
434.埃米爾·貝那爾這年的三月從拿坡里到艾克斯拜訪塞尚。因此，這封信應該是此後不久所寫的。

最後，向您、尊夫人與小孩們問候。

<div align="right">保羅・塞尚</div>

追申：如果我們見面的話，我所說的事情將更容易理解。因為，工作的確大大地修正我們的視覺；謙虛與偉大的畢沙羅為此甚而也埋沒他的無政府主義理論。

請畫素描；但是，包圍東西的正是反射，藉由全體反射，光就是包圍東西。

P. C.

217. 給埃米爾・貝那爾的信

<div align="right">（艾克斯），1905年10月23日</div>

親愛的貝那爾

在雙重意味中，您的信使我覺得珍貴。第一，純粹的自戀將我從唯一目的的不斷追求所獲得單調中抽離出來，而這種單調在肉體疲勞之際，甚而產生一種知性的枯竭狀態。第二，允許我再次對您採取或許稍微過分的固執態度，而此態度使我著手於追求實現自然，——出現在我眼下，我們賦予架上繪畫的。應該開展的主張——面對我們面對自然的氣質、能力形式是什麼——當忘記出現在我們眼前的一切東西時，給予我們看到東西的影像。如此一來，我想，藝術家必定能將或多或小是全部的個體性賦予作品。

然而，年老，接近七十歲，賦予光明的彩繪感覺相反地是障礙的原因，不允許我去塗抹我的畫布，同時也不允許我去追求對象的範圍，當一些接觸點是細膩的與洗鍊的時候；由此產生我的影像與架上繪畫難以完成的原因。另一方面，各平面相互重疊著。因此，新印象主義以一條黑色線試圖決定輪廓，這種缺點必須全力排除。如果參考自然的話，就能獲得達到此一目的的手段。

我沒有忘記您處於隧道中。然而，一些困難是讓我任由家人處置，他們有時忘記我的存在，為自己圖個方便。這就是人生吧！像我這樣的年齡，堆積更多經驗，為了一般幸福而加以使用。因為我約定與您談論繪畫的真實，下次我將與您談論此事！

誠懇問候貝那爾夫人，表達對你小孩的愛意。因為聖文森・德・

塞尚　大浴女　油彩畫布
208.3×251.5cm　1906
費城美術館

保羅必定是我最信賴的聖人。

保羅‧塞尚

追申：誠摯握手致意。希望您健康。

　　視覺在我們身上，隨著鑽研而成長，教給我們對東西的看法。

1906年

塞尚兒子保羅給沃拉德的信 [435]

艾克斯，1906年3月7日

　　很過意不去，勞您盛情，拜託您一件事情。一些地方藝術家正在馬賽企劃近代美術展，強烈要求家父也去參加，最後我得知此事。然而手上並沒有完成的作品，為了達成我的承諾才來拜託您。

　　這個展覽會代表是約瑟‧希爾貝爾先生，不久他將會給您書信。我已告訴他，將他所希望的事項轉達給您。關於您必須寄送作品的保存問題，這個協會必定給予所有保證。……〔略〕

註釋：
435.翻譯自日文版。

塞尚兒子保羅給沃拉德的信【436】

艾克斯，1906年3月16日

您的信今天早上寄到了。但是，昨天午後，我收到里昂信貸銀行的通知，今天天這家銀行收到六千法郎。1905年三月二日由您來委託以來，我們決定的價錢是一件作品三千法郎，這是父親兩件靜物畫的價款吧！

很感謝您盡力於先前奉告您的展覽會。但是，協會代表尚未給您書信，或者讓人高興的是，他們說不定不想驚擾我們。

家父現在健康還不錯。但是，因風雪而受風寒，使他幾乎虛擲整整一個月時間。最近，家父開始工作。或許五月末為止我不回巴黎。回來時，我想帶著父親一起來。【437】......〔略〕

小保羅・塞尚

218. 給兒子保羅的信

（艾克斯）1906年7月（20日），週五

親愛的保羅

今天我的頭腦很清爽；答覆你兩封信，因為你的書信一直是我的最大喜悅。從早上四點半開始，—— 到了八點，氣溫難耐 —— 持續創作。趁著年輕必須多作一點事。空氣有時因為塵土飛揚，顏色慘淡。—— 只有某些時候才有好天氣。

謝謝告知各種事情，我在這條路上折騰著。

代我問候媽媽以及還記得我的人。請向畢沙羅夫人致意【438】，—— 多麼遙遠，卻感到如在身旁。

你的父親擁抱兩位。

保羅・塞尚

追申：我沒有見到你姨母。我將你的最初書信寄給了他。你知道小幅〈男沐浴者〉速寫嗎？

註釋：
436.翻譯自日文版。

437.這一年塞尚並沒有回到巴黎。

438.卡繆・畢沙羅已經在1903年去世。

219. 給兒子保羅・塞尚的信

　　昨天，討厭的小傢伙古斯塔夫（？）・魯（Gustave Roux）來了一部車，載我到朱爾當（Jourdan）家，真是討厭的傢伙。——我已經與他約定在教會學校見面，我不想去；如有時間給我答覆，請給一些建議。

　　向你與媽媽致意。天氣相當熱。

<div align="right">你的老父保羅・塞尚</div>

220. 給兒子保羅・塞尚的信

親愛的保羅

　　昨天，收到你告知消息的書信。我很擔心你母親的情形，給她更細心照顧，請找尋良好狀態、涼爽以及適當環境等改善方法。——昨天，星期四，我必須去見討厭的魯。我沒有去，以後也將這樣做，最好都如此。討厭的傢伙！——關於瑪爾特（Marthe），我已經去看你的姨母瑪麗（Marie）。——身體一直不好，年齡的緣故，適合一個人孤獨生活與畫畫。

　　瓦里埃（Vallier）【439】為我按摩，腰部稍微改善。布雷蒙夫人說腳已經好了。——我接受波瓦希（Boissy）的治療，他是個蒙古大夫。天氣相當熱。——過了八點，溫度難耐。——你寄來的兩件拍攝作品不是我的。

　　向你們兩人致意。

<div align="right">你的老父保羅・塞尚</div>

追申：請代為問候勒戈比爾夫人（Madame Legoupil），她記得我，對你可憐的媽媽十分親切。

<div align="right">保羅・Céz</div>

註釋：
439.瓦里埃是塞尚的園藝師，這個時候也充當塞尚的模特兒，留下幾件作品。

221. 給兒子保羅・塞尚的信

親愛的保羅

　　我已經收到你最近幾封不同日期的書信。之所以沒有馬上回信，是因為天氣相當炎熱。頭很疼，無力思考。我早上起床。只有五點到八點之間，過我個人生活而已。到了八點，溽熱使人變得呆滯，腦筋昏沉，連思索繪畫也沒辦法。因為支氣管緊繃，我不得不去看吉洛芒醫生（Docteur Guillaumont），我採取順勢療法，服用古老療法的混合糖漿，──咳得屬害，布雷蒙夫人拿泡碘的布給我，大有改善。由於感覺雜陳，讓人感慨年齡太老。

　　你與勒戈比爾夫婦見面，讓我很高興。他們生活在現實中，必定使使你精神得以放鬆。再者，讓我高興的是，你與將我藝術媒介給大眾的人們建立良好關係。我期待看到他們往後堅持於我的善意。

　　不幸的是，不能製作出許多我的思想與感覺的典型，讓龔古爾兄弟（les Goncourt）【440】、畢沙羅以及所有擁有表現光線與空氣色彩傾向的人們永存吧！──我想這種溽熱也使你與媽媽疲倦吧！找尋更為涼爽的空氣，你們早一點去巴黎就好了。關於我的腳，現在還不差。──很高興福蘭（Forain）【441】與雷翁·狄埃爾克斯（Léon Dierx）還記得我。認識兩人已經是很久以前的事了。福蘭是在1875年羅浮宮，雷翁·狄埃爾克斯則在1877年德·莫瓦尼街（rue des Moines）的尼拉·德·維拉爾德（Nina de Villard）【442】家中認識。

　　我必須告訴你的是，在德·莫瓦尼街用晚餐時，餐桌圍繞著保羅·艾里克斯、法蘭西斯可·拉米（Frank Lami）、馬拉斯特（Marast）、埃爾內斯特·德爾維伊（Ernest d'Hervilly）、里拉坦（L'Isle Adam）以及其他食慾旺盛的人，去世的卡巴內爾也在場。哎呀！記憶逐漸消失在歲月的深淵中。──我想大體已經答覆你問我的事情了──現在必須告訴你，記得幫我買拖鞋，現在所穿的幾乎已經不行了。

　　衷心向你與媽媽致意。

<div align="right">你的老父保羅·塞尚</div>

222. 給兒子保羅·塞尚的信

<div align="right">艾克斯，1906年8月12日</div>

註釋：

440.埃德蒙·德·龔古爾《日記》上有關印象主義的敘述，可以知道他幾乎不明白印象主義。但是，關於主題的共通性、對於事物感受方式之間的雷同則與印象派中屬於近代生活畫家系列中的藝術家們之間有某種程度上的相通性。

441.福蘭是美好時代的代表性漫畫家。

442.尼拉·德·維拉爾德也稱為尼拉·德·卡里雅斯（Nina de Callias），她是巴黎第三共和初期的社交名媛。她的眼睛大而漂亮，週遭聚集許多沙龍的波希米亞藝術家。她的友人有里拉坦、維爾勒尼、馬拉爾梅、艾里克斯、卡巴內爾等人。馬奈描繪了他坐在椅子上的肖像畫，這件作品現藏於印象派美術館。維拉爾德最後發狂，1884年夏天去世。

親愛的保羅

　　每天溽熱依舊。但是，今天早上，從五點起床到八點之間特別好。痛苦的感覺使我難過，難以克服。這種苦痛迫使我留在家中，對我而言這是最好的。在聖蘇沃爾（St. Sauveur）【443】，蓬塞教堂（chapelle Poncet）神父已經由一位白痴繼任，他演奏管風琴，演奏錯誤。我不想再參加彌撒，他所演奏的音樂讓我渾身不舒服。

　　我認為既然是天主教，不能剝奪一切正義感情，眼前只有利益。

　　兩天前羅蘭先生（Sieur Rolland）來看我；談論繪畫。他提供給了我在亞爾克河岸沐浴的一位模特兒。【444】—— 這件事稍微令我感到興趣，我怕這位先生想要把手伸到我的習作上。當時我幾乎想與他一起從事某些事情。我已經摧毀了他所說的馬爾德呂斯（Mardrus）【445】與加斯克。他告訴我，他閱讀加蘭（Galland）翻譯的《天方夜譚》。他似乎認為，這些關係有助於縫補我們的關係，但是，久而久之，大家將察覺到被騙了！—— 我希望這種炎熱快點過去，特別是你與媽媽不要太為此所苦。—— 你應該已經收到瑪麗姨母的信了吧！

　　請代我問候那裡的各位友人。我不再收到埃米爾‧貝那爾的信。恐怕，訂單還沒有重重懲罰他呢！—— 里昂出生的一個流浪漢為了獲得施捨些許錢而來我這裡。他讓我覺得好像處於可怕的疑懼中一般。

　　衷心向你與媽媽致意。

<div align="right">保羅‧塞尚</div>

追申：暑熱再次變得令人害怕。不要忘了為我訂購拖鞋。

註釋：
443.艾克斯地方的大聖堂。塞尚畫了幾張水彩，表現出從位於修曼‧德‧羅維畫室二樓窗戶所見到的塔樓。

444.塞尚的多年夢想是讓模特兒站在亞爾克河邊，擺出姿勢來仔細畫畫。

445.當時流行著1900年出版的馬爾德呂斯翻譯的《天方夜譚》，加蘭的譯本出版於1704年，遠為古老。據說雷諾瓦也喜歡加蘭的譯本。

446.特洛瓦‧蘇特橋位於塞尚晚年喜歡創作的帕勒特村附近，是座連接阿爾克河的小橋。

223. 給兒子保羅‧塞尚的信

<div align="right">*艾克斯，1906年8月14日*</div>

親愛的保羅

　　今天午後兩點，我在房裡。炎熱！—— 我等待四點，車子來接我到河川，前往特洛瓦‧蘇特橋（le pont des Trois Sautets）【446】那裡。在那裡，稍微涼爽，昨天天氣也很好。我開始描繪以前在楓丹白露創作的水彩，這次的東西感覺更為和諧。一切東西必須給予最大可能關係。—— 昨晚，為了賀節而到你叔母瑪麗那裡，在那裡看到瑪

爾特。你比我還要知道我必須思考有關狀態，因此家務一直由你處理。——我的腳似乎改善。但暑熱猛烈，空氣的輻射使人作噁。

我已收到拖鞋了，穿過，相當合適，很好。

在河邊，一位相當機靈且衣衫襤褸的窮孩子靠近我，問我是否很有錢，另一位年紀大的小孩告訴他不能這樣問。當我在此乘車回鎮裡時，他跟在我後面，到了橋那裡，我丟給他兩司錢。你可以想見他使我多麼高興啊！

親愛的保羅，我只有畫畫別無其他。衷心向你與媽媽致意。

<div style="text-align:right">你的老父保羅・塞尚</div>

224. 給兒子保羅・塞尚的信

艾克斯，1906年8月（26日），星期日

親愛的保羅

我忘記給你寫信，因為稍微喪失時間記憶。天氣相當（熱），另一方面，神經系統使我十分虛弱。我多少生活在如同空虛之中。繪畫對我而言最重要。如此厚顏無恥讓我覺得很神經質：城裡的人們將我視為藝術家，不是把我當作同輩般對待，就是想獲得我的作品。——他們的所作真是卑鄙。我每天乘車去河邊。那裡讓人很舒服，但是身體虛弱的狀態妨害工作進度。昨天我遇見討厭的魯，他令我反感。

我登樓上畫室。今天起得晚，過了五點才起床。我一直愉快工作著，有時的確光線如此不乾淨使得自然看起來變醜了。因此必須選擇。我再也寫不下去了。衷心擁抱兩位。並且代問候超越時空卻依然還記得我的所有友人。問候你與媽媽。也代我問候勒戈比爾夫人。你的老父。

<div style="text-align:right">保羅・塞尚</div>

225. 給兒子保羅・塞尚的信

艾克斯，（1906年）9月2日

親愛的保羅

現在是四點，沒有風。天氣依然溽熱，我正等待著載我往河川那裡的車子。我在那裡渡過一些舒服的時間。有棵大樹在水上如同撐起

天井般。我前往稱為馬爾特里（Martelly）的小丘。位於乘車前往蒙布里安（Montbriant）【447】方向的小徑上。一到傍晚，牛來吃草。這裡有許多值得研究與製作架上繪畫的東西。羊隻也來飲水，但是馬上就消失。匠人般的畫家們靠近，對我說，他們也想畫與我相同的畫；但是素描學校卻沒有教他們。我告訴他們，蓬堤埃爾（Auguste-Henri Pontier）【448】是個拙劣的傢伙；似乎他們也贊成。你也知道他創造出不出新東西。——天氣依然很熱，沒有雨。似乎已經很久沒有下雨了。——沒什麼可說的了。只是，我與德莫蘭（Jean-Marie Demolins）【449】見面已有四五天了。他使我感到十分不自在。但是，這種評論必然與我們的心理狀況大為有關。

衷心問候你與媽媽。

<div align="right">你的父親保羅・塞尚</div>

226. 給兒子保羅・塞尚的信

<div align="right">*艾克斯，1906年9月8日*</div>

親愛的保羅

今天（十一點左右）又恢復溽熱。天氣過熱，完全沒風。這種溫度只會使金屬膨脹，飲料販售將更為盛行，使得在艾克斯提昇到相當地位的啤酒商更為歡喜，如此一來，將只讓這塊土地上被稱為知識階層的愚蠢者、白痴以及傻瓜的人數增加而已。

例外的人也有吧！只是不被人們所知道而已。謙虛一直都不知道自己是謙虛的。——最後，我事先告訴你，身為畫家，在自然之前我變得更加明白。只是，就我而言，實現自我的感覺一直都相當辛苦。假使我沒有這種卓越的豐富色彩（coloration）——這種色彩賦予自然生氣——我將無法達到五官所發展的這種強烈度。在此，河流周邊，題材繁多。即使主題相同，從不同角度去看，將提供給我們更富興趣的習作主題；而且如此變化多端使我相信，數個月間，不去改變場所，只要向左邊或者向右邊，就能從事工作。

親愛的保羅，為了下結論，我告訴你，我高度信賴你的各種感覺，這些感覺將理性賦予指導我們利益的必要方向；亦即說，我高度信賴你對我們事情的指導。

註釋：
447. 蒙布里安有塞尚妹婿馬克希姆・柯尼爾的土地。從這裡可以清楚看到亞爾克河谷、高架鐵路橋以及聖・維克多山等。畫家在此描繪許多作品。

448. 蓬堤埃爾是一位雕刻家，從1892年到1925年擔任艾克斯美術館館長。據說，他公然說只要自己活著一天就絕不讓塞尚的畫進入艾克斯美術館。

449. 德莫蘭是一位律師，請參閱1902年5月12日的信簡。

據說主宰法國政治命運的偉大元首【450】最近將拜訪我們地方，我感覺到充滿愛國的滿足感。這個訪問勢必使南法的人震撼。你知道若（Jo）【451】在哪裡嗎？在這世上，這個人生旅途上，是造作或者習慣獲得確切成果，還是一連串幸運的偶然讓我們努力獲得成果呢？

<div align="right">保羅‧塞尚</div>

227. 給兒子保羅‧塞尚的信

<div align="right">*艾克斯，1906年9月13日*</div>

親愛的保羅

　　我已將剛收到的那個卓越審美家埃米李奧‧貝爾那爾提諾（Emilio Bernardinos）【452】的書信寄給你。我暗示他說，接觸自然的藝術發展之思想，的確是成為健全且確實力量之唯一正確思想，遺憾的是在我的一擊之下依然沒有讓他徹悟。我幾乎讀不懂他的信，我相信他的信仍然是正確的。但是，這位善良男子卻完全與他信中所說的東西背道而馳；線描實際只是陳舊東西，這種陳舊東西擁有他的藝術夢想，然而卻是沒有受自然感情所暗示到的東西；這是來自藉由他在美術館所看到東西，甚而出自他所崇拜大師那種過於豐富知識的一種哲學精神。你說我錯了嗎？—— 另一方面，對從他所發生的事故只有感到遺憾而已。—— 誠如您知道的，我今年不能去巴黎。—— 已經寫信告知，我每天坐車到河邊。

　　因為疲勞與便祕的緣故，我不得不放棄登樓上畫室。今天早上稍微散步。十點到十一點左右回家用膳，如同我上述所說的，三點半出發前往亞爾克河邊。

　　我的探索相當有趣。雖然我試著讓貝那爾成為充滿信心的人。顯然必須〔到達〕自己來感受（ressentir par soi-même），充分自我表現（s'exprimer assez）。即使，我一直反覆談相同東西，但是，如此規律的生活使我能孤立於偏僻鄉下之外。

　　衷心向你與媽媽致意。

<div align="right">你的老父保羅‧塞尚</div>

追申：偉大的是波特萊爾。他的《浪漫主義藝術》（*Art romantique*）令人吃驚，有關他所評論的藝術家們並沒有錯誤。

註釋：

450.這個元首是指剛選上首相的亞爾曼‧法理埃爾（Armand Fallières）。

451.這是指若亞香‧加斯克。

452.這是指貝那爾。

如果你想答覆他的信，希望寫信通知，我想將其謄寫。—— 不要掉了上述書信。

228. 給埃米爾・貝那爾的信

艾克斯，1906年9月21日

親愛的貝那爾

我感覺處於混亂的理智狀態中，此時恐怕在此喪失我脆弱的理性。遭受溽暑之後，溫度終於變得更為穩定，心裡多少也恢復了平靜；這時候的拜訪一點也不遲；現在比起以前，更為了解事物，我想更能朝著正確方向進行。如此長的探索與追求而來的目的將可以到達吧！我期待那樣，但是在這個目的尚未達到之前，某種茫然的不安感依舊存在，或許只有在到達目的的彼岸才會消失吧！某些東西或許得以達到，獲得比過去還要好的發展，此時實現足以證明理論的某些作品。理論本身一直都是容易的。問題在於提出我們思考的證明，而此證明實際上出現障礙之困難。因此我繼續探究。

然而，我剛才再次閱讀了您的信，我想我一直沒有適切答覆。請原諒我。原因是，我想告訴您，我常掛心於達成目的。

我一直向著自然探究，似乎緩慢進行著。如果你在旁邊該多好，因為孤獨一直有些沉重。但是我年老又生病，與其說陷入威脅老年人的遭受輕視的年老糊塗中 —— 這種老年人五官上的情感突然變成空洞，—— 毋寧是在繪畫中死去。

如果說有一天有幸與您見面，我可以好好親口對您說明。請原諒我反覆對您說的相同觀點；但是，我相信我們藉由自然探討所看到與感受到的邏輯發展。訴諸於手法的或許是其次的。對我們而言，這些手法不過是為了到達使大眾感受到我們自身感受到的東西，不過是為了達到讓我們接受的簡單手段而已。我們所稱讚的偉大人物們也只是做這個而已。

誠摯與您握手的年老頑固者的回憶。

保羅・塞尚

229. 給兒子保羅・塞尚的信

艾克斯，1906年9月22日

親愛的保羅

　　我答覆埃米爾‧貝那爾一封長信，這封信可以清楚感受到我關心所在，我將此告訴他；但是，我與他氣質不同，事物的感受方法也不同。只是，我多少更知道好的畫，再者，將我想法傳達給他的方法不論如何都不能有傷他的心情。結果，我相信一個人無論如何都幫不了他人。提起貝那爾，的確，能夠展開無限的理論，因為他擁有推理者的氣質。

　　我每天投入風景。主題美好。比起在其他地方，我可以過著舒服的日子。

　　衷心擁抱你與母親。你的父親。

<div align="right">保羅‧塞尚</div>

追申：親愛的保羅，我已經告訴你我的頭不舒服，這封信應可感受到吧！我相當悲觀。我漸漸感受到不得不依靠你，在你身上看到東方的光明。

230. 給兒子保羅‧塞尚的信

艾克斯，1906年9月26日

親愛的保羅

　　我已經收到來自秋季沙龍的信，署名是拉皮吉（Lapigie），或許是這個展覽的偉大策展組織中的一員吧！他知道我提出八件作品。【453】昨天我再次見到從馬賽來的勇者卡爾羅斯‧卡莫凡（Carlos Camoin）。……。他背著一袋子畫來聽我的意見。他的畫很好。將會更加進步吧！他將在艾克斯停留幾天，前往勒‧特洛內小徑【454】製作作品。他拿著拍攝下不幸的埃米爾‧貝那爾描繪的人物照片給我看。他是位聰明人，具有許多美術館回憶，只是並沒有充分作到面對自然看東西，在這點上我們的意見一致。從學校並且從所有流派超脫出來，是最重要之處。——畢沙羅在此並沒有失敗，即使他說燒掉藝術墳場【455】多少說過了頭，——必然地，人們與藝術上的所有職業者與其同類一起組成吸引人的動物園。——祕書長是藝術家本人，在他的位置上，相當於秋季沙龍美術學院院士的地位。秋季沙龍

註釋：
453.實際上是十件作品。

454.昔日塞尚常常畫畫的場所，由此登上前往夏特‧諾瓦爾。

455.在此指美術館，特別是羅浮宮美術館。

288

雖非傲然挺立，卻足以抗衡面對孔堤河岸（le quai Conti）那座聖布維（Sainte-Beuve）稱爲「狡獪義大利」男人【456】創建的具有圖書館的小屋（la baraque）【457】。我每天走向位於亞爾克河沿岸的自然，行囊則交給名爲波希（Bossy）的男人那裡托管。

衷心擁抱你與媽媽。

保羅・塞尚

231. 給兒子保羅・塞尚的信

艾克斯，1906年9月28日

我剛收到你爲我寄來的第四號滋補藥劑，最後一箱只剩下二、三列而已。已經通知你，我必須將精美胭脂紅的五本書籍中的三本寄到維諾爾（Vignol），其他兩本在我前往畫室並搬運到布勒貢或者到鄉下時遺失了。我不認爲這個幸運男人有能力照顧好家庭。令人舒服的季節，風景也出色。卡爾羅斯・卡莫凡在這裡，有時來看我。我閱讀波特萊爾的有關德拉克洛瓦作品的評論。關於我，我必然一直都是孤獨的，人類的狡獪使我無法從中脫困，這正是竊盜、自戀、自負、強姦、掠奪家產；但是，自然相當美。我一直見到瓦里埃爾（Vallier），但是我的實現如此緩慢以致讓我感到相當憂愁。只有你能慰藉我的憂愁狀態。——靠你了！衷心問候你與媽媽。

保羅・塞尚

232. 給兒子保羅・塞尚的信

艾克斯，1906年10月8日

親愛的保羅

已經寄出你要的卡片【458】。現在，神經痛阻礙我不能給你寫長信，無限遺憾。好天氣，我下午去從事題材製作。埃墨里（Emery）將往返車費提高三法朗，到黑堡（Château Noir）【459】時要五法朗。我已經不要他了。最近我與盧布拉爾先生（Monsieur Roublard）成爲知己，他與擁有許多嫁妝的法布里小姐（Mlle Fabry）結婚。——當你來這裡之後就會知道怎麼回事。他年輕，在城裡卻有聲望，組織樂團，具精神性且技術卓越。

註釋：

456.指為創設各種法蘭西學院而努力的馬薩蘭。學院圖書館今天依然稱為馬薩蘭圖書館。

457.指法蘭斯學院所在地的十七世紀古典主義建築，稱為小屋乃貶抑之意。

458.這無疑應指給予出品秋季沙龍藝術家的免費入場券。

459.離艾克斯四公里，位於艾克斯與特洛內村之間，屬於高地，森林廣闊。塞尚在出售雅恩・德・布芳到建造羅維丘陵畫室為止的數年之間，常常在此製作作品。

今天不能說太長。昨天晚上，晚餐前，四點到七點在雙子咖啡廳（Café des Deux Garçons），我與卡普德維爾（Capdeville）、尼奧龍（Niolon）【460】以及菲爾南·布特伊（Fernand Bouteille）等人共度。

父親親切擁抱你與媽媽。

保羅·塞尚

233. 給兒子保羅·塞尚的信

艾克斯，1906年10月13日

親愛的保羅

今天，雷雨後，早上依然下雨，我留在家中。的確，如你所說，我忘記拜託葡萄酒的事情。布雷蒙夫人告訴我，必須取來。假使有同樣機會，見到貝爾戈（Bergot）時，必須告訴他，我爲你與你母親訂購的白葡萄酒。如果雨多下些，這次熱氣將過去。河岸變得稍冷，我離開沿岸，登向風景優美的布勒加爾村（quartier de Beauregard），冒著密斯托拉風的危險。最近，只拿著水彩袋步行到那裡，找到放置行李的場所後，再拿油畫過去放；以前每年付三十法郎就可以寄放。最近到處都是暴利。── 我等你來作決定。天氣不好，多變。神經系統衰弱。只有油畫可以支撐我。一定持續下去。必須實現模仿自然。── 習作、油畫，假使我作的話，這些只是模仿自然的構成，將其基礎置於被模特兒所暗示的方法、感覺、發展上，只是，我一直說同樣事情。── 能給我弄些杏仁麵包嗎！

衷心擁抱你與媽媽。

老父

保羅·塞尚

追申：親愛的保羅，我已經找到埃米爾·貝那爾的那封封信【461】，── 希望他能從難關走出，恐怕事與願違。── 問候你與媽媽。

保羅·塞尚

234. 給兒子保羅·塞尚的信

艾克斯，1906年10月15日

註釋：
460.尼奧隆是艾克斯的畫家，他與塞尚、路易·傑爾曼夫人（Mme Louise Germain）常到黑堡附近描繪作品。塞尚常常請他們搭乘自己租借的車子。

461.請參閱1906年9月13日塞尚給兒子的信。

親愛的保羅

　　周六與周日持續下兩天雨，伴著強風，天氣變得相當涼，暑氣全消。誠如你所說的，這裡是粗鄙的鄉下。我持續費力工作著。但是，終究那裡有某種東西。我相信這點是重要的。因爲我工作底層有感覺，相信不受影響。你知道的不幸者來任意模仿我，隨他去。一點也不危險。

　　如果遇見還記得我的勒戈比爾夫妻，代我問候。也問候路易與他的家人，還有他父親吉洛姆（Guillaume）先生。——一切都以驚人速度飄逝。我身體還不差。我注意身體，飲食不錯。

　　我想要你代我訂購兩打貂毛筆，就像去年我們訂購的那些一樣。

　　親愛的保羅啊！爲了寫如你所期待，能讓你相當滿意的信，沒有年輕二十歲是不行的。——再次贅敘，我飲食不錯。再者，一些充實的心靈——即使如此，只是存在能夠將充實的心靈給我的這種工作而已，——讓我身體很好。我們的同鄉還無法與我相比。我必須告訴你，可可亞已經收到了。

　　擁抱你與媽媽，你的老父。

<div align="right">保羅・塞尚</div>

追申：我想年輕畫家比其他人還要聰明。上了年紀的人只能在我身上看到不幸的對手。你的父親。

　　我再說一次：埃米爾・貝那爾值得我們大爲同情。因爲他有心理負擔。【462】

235. 給某位畫商的信

<div align="right">艾克斯，1906年10月17日</div>

我訂購十支藍胭脂紅七號，過七天也沒有收到答覆。怎麼回事？請給我答覆。再見。

<div align="right">保羅・塞尚【463】</div>

註釋：

462.這天午後，塞尚出去創作取材，受雨淋到，一時之間不省人事。請參閱235封信簡之註解。

463.這是保羅・塞尚最後書簡。三天後的10月20日畫家妹妹瑪麗給外甥保羅的信上這樣提到。「從週一開始你的父親一直生病。……他在雨中淋了幾小時，人們把他放在洗衣工人的兩輪馬車運回來。上床卻必須由兩個男人攙扶。隔天大清早開始又外出到庭院替根樹下描繪瓦里埃肖像，回來彷彿垂死……。」這封信在十月二十二日送達巴黎的奧爾丹斯與保羅手中，接著布雷蒙夫人的電報到達，但是塞尚在同一天去世。葬儀在兩天後的24日在艾克斯的聖索維爾大聖堂舉行，昔日老友上議院議員維克多爾・雷堤姆告別詞，塞尚遺體埋葬在艾克斯老墳場的父母旁邊。

236. 給某位主任祭司的信【464】

草稿，日期不明

　　母親、兒子、妻子與我向您賀年，……希望向您表答世上接受新年的最大滿足。請比謝里埃小姐（？）也接受我們的期待。昨天邀請喬治神父到家中，榮幸之至。神父轉答比卡夫妻的好消息。十一月我們收到比卡先生……情感……溫馨……的信。很快地，寄送……願望……，想要再次表明……。請主任祭司接受我們充滿敬意的問候。代向比謝里埃小姐（？）……我們誠懇的問候。

保羅・塞尚

瑪麗・塞尚給姪子小保羅・塞尚的信

艾克斯，1906年10月20日（週六）

親愛的保羅

　　從週一開始，你父親一直生病；吉洛芒醫生不相信他處於危險狀態，但是，布雷蒙無法充分照顧他。你必須盡可能回來。他有些時候虛弱，一個女人無法單獨撐起他；有你幫助將有可能。醫生說雇個男人來當看護；你父親不想聽他提起。我相信，你必須出現，爲了能給他最好的照顧。

　　週一他在雨中淋了數小時；人們把他放在洗衣工人的兩輪馬車運回來，上床卻必須由兩個男人攙扶。隔天大清早開始又到屋外（洛維工作室）庭院的菩提樹下，描繪瓦里埃的肖像；回來彷彿垂死。你知道你父親；必須詳細說。〔中略〕再次告訴你；我認爲你必須回來。

　　布雷蒙夫人強烈囑咐我告訴你，你父親將你母親化妝間作爲工作室後，就不想從那裡搬出來。你要讓妳母親知道細節。你們必須在一個月內回來。你母親能延長一些巴黎的滯留時間；你父親屆時或許會換工作室。

　　那麼，親愛的姪兒，我必須告訴你：你該做決定。再見，期待如此。熱情擁抱。

姨母謹上

註釋：
464.這份草稿是記載在瑞士巴塞爾美術館收藏的一冊塞尚素描簿，長達兩頁。請參照謝布伊斯（A. Chappuis）在《巴塞爾美術館版畫部典藏保羅・塞尚素描》的165、166號。文章中並沒有寫到塞尚父親，據謝布伊斯推測這封信應該是寫於父親去世的1886年以後到1897年母親去世之間。此信翻譯自日文版。

塞尚磨坊前的紀念碑

瑪麗・塞尚給姪子小保羅・塞尚的電報

電報：塞尚・R・杜伯雷街16號 巴黎

P Aixenpce 291 13 22 日期10點22分

請兩人立刻回來，父親病危。

布雷蒙

〔1906年年十月二十三日週二，在塞尚兒子與妻子趕回前，塞尚逝世於艾克斯。〕

塞尚年譜

1839年 誕生

1月19日，出生於南法古都艾克斯‧安‧普羅旺斯的帽子商路易‧奧居斯特‧塞尚的長子，大妹瑪麗出生於1841年，二妹羅絲出生於1854年。

1844 — 49 5～10歲

就讀於艾克斯小學。1848年父親成為銀行家。

1849 — 52年 10～13歲

艾克斯的聖‧約瑟夫小學的半寄宿生。

1852 — 58年 13～19歲

艾克斯的布爾邦中學就學，接受嚴格的宗教的人文主義教育。與左拉與巴耶交往，親近繪畫與詩歌。並且在艾克斯的素描教室學習安格爾風格的素描訓練。

塞尚 裸體像習作 炭筆、直紋紙 49.5×32cm 約1876／1883／1885 鹿特丹博物館〈左圖〉

塞尚 習作（含自畫像）鉛筆 30×23cm 1875-78 紐約大都會美術館〈右圖〉

1858 — 61 19～22歲

58年11月，文科資格考試及格，依據父親期望，進入艾克斯的法科大學。同時在素描學校繼續學習。父親購入夏天渡假的別墅雅斯·德·布芳。塞尚在此有工作室。60年計畫到巴黎，沒有成功。受到艾克斯美術館的卡拉瓦喬流派作品以及馬賽美術學校校長魯邦影響。

1861 — 62年 22～23歲

61年4月，獲得父親許可，前往巴黎。在蘇伊斯美術學校學習，認識畢沙羅、吉洛芒等人，與左拉一起參觀羅浮宮、沙龍。但是，漸漸失去信心，9月回到艾克斯，在父親的銀行工作。62年11月再次前來巴黎，繼續在蘇伊斯美術學校學習。並且認識葛雷爾門下學生莫內、雷諾瓦。

1863年 24歲

春，舉行落選展。塞尚學習德拉克洛瓦與庫爾貝作品。逐漸產生畫面上厚塗的手法。此後，生活基調是巴黎與艾克斯往返的生活型態。1864年夏天，在艾克斯度過，秋天則在巴黎。

1864年 26歲

2月可能參觀過馬爾提內畫廊的馬奈展，對於靜物產生影響。3月初次出品沙龍，落選。秋天，在艾克斯親聞華格納的音樂。

1865年 27歲

馬奈讚賞塞尚的靜物。4月到8月之間，在便尼克爾渡過，肯定外光主義的重要性。

1866年 28歲

春，沙龍落選。夏天在艾克斯度過，描繪出卓越的水彩畫。

1869 — 70年 30～31歲

69年幾乎在巴黎度過，這個時候與往後成為妻子的奧爾坦斯·菲格

（1850年生）認識。1870年逃避普法戰爭的徵兵，與奧爾丹斯一起隱避到馬賽附近的漁村勒斯塔克。

1871 —73年 32～34歲
71年秋與奧爾坦斯一起到巴黎。72年1月4日，兒子保羅出生。終於遷居奧維，與畢沙羅在龐圖瓦茲製作。接受印象主義的思想啓迪。在奧維與醫生保羅‧嘉舍認識。

1874年 35歲
年初移居巴黎，春天的印象派第一次展覽會中，出品了包括〈吊死者之家〉等三件作品。夏天在艾克斯渡過，初秋回到巴黎。

1875 —76年 36～37歲
75年，透過雷諾瓦認識維克多‧蕭克。75年夏天，在艾克斯渡過，製作〈艾克斯的海〉，逐漸進入印象派世界。

1877年 38歲
春，第三次印象派展出品質〈蕭克肖像〉等16件作品。居住於巴黎，在蓬圖瓦茲、伊斯等地製作作品。

1878年 39歲
3月在巴黎，以後在艾克斯附近渡過。與父親不和、母親生病等原因，生活上產生許多波折，往往向左拉尋求經濟援助。

1879年 40歲
3月到巴黎，接著到默倫生活。從這年到82年為止，每年到左拉的梅丹拜訪。

1880 —81年 41～42歲
在默倫與巴黎生活，雷諾瓦描繪了塞尚的肖像。81年春與夏，在龐圖瓦茲渡過，認識畢沙羅友人保羅‧高更。

塞尚 自畫像 油彩畫布
1875 巴黎奧塞美術館
〈右頁圖〉

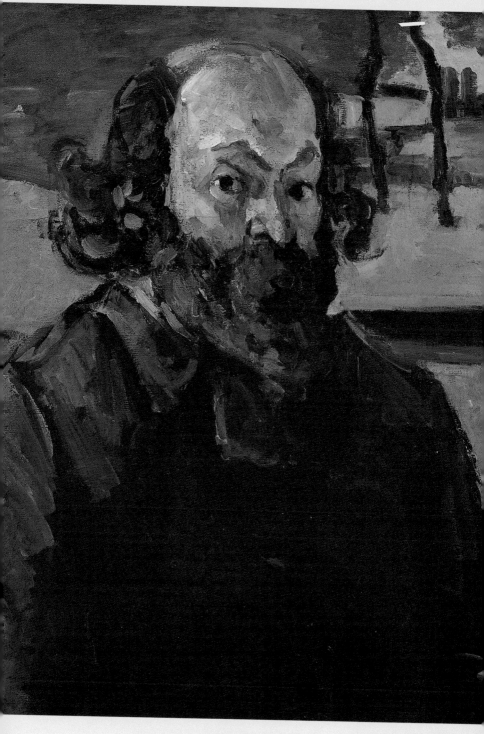

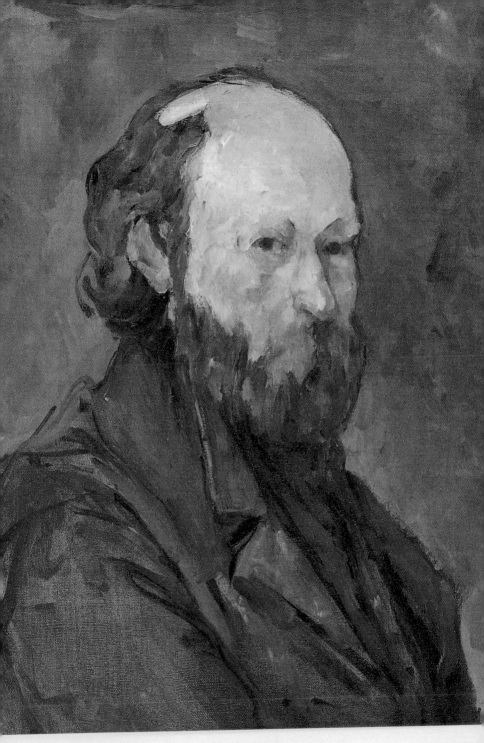

塞尚 自畫像 鉛筆 30
×25cm 1880 布達佩
斯冉普維斯第博物館

1882年 43歲

1月，在勒斯塔克與雷諾瓦
一起製作。2月塞尚與母
親，看護肺炎的雷諾瓦。3
月到巴黎，以評審委員吉勒
默弟子名義，初次入選沙
龍。10月在艾克斯渡過。

1883年 44歲

5月4日，在巴黎參加馬奈的
葬禮。回到艾克斯製作作
品，常常與蒙提塞利見面。
12月在艾克斯歡迎莫內與雷
諾瓦。

1884年 45歲

在艾克斯或是勒斯塔克渡過。12月，舉行第一次獨立免審查展。

1885年 46歲

5月為止描繪許多艾克斯、勒斯塔克許多風景。夏天，因為某一戀愛
事件，輾轉於北法各地，8月末居住在艾克斯與加爾達尼。這個時
候，妹婿在艾克斯附近的貝爾維購買土地。

1886年 47歲

2月在巴黎渡過，其他幾乎在艾克斯與加爾達尼生活。3月左拉小說
《作品》出版，塞尚獲贈小說，4月4日給左拉最後一封信。28日正式
與奧爾坦斯·菲格結婚。10月23日塞尚父親以88歲高齡去世。塞尚獲
得2億法郎遺產。

塞尚 自畫像 油彩畫布
61×47cm 1877 華盛
頓菲力浦收藏館〈左頁
圖〉

1888年 49歲

年初在雅斯·德·布芳歡迎雷諾瓦的到訪，以後到巴黎。在巴黎北方
的香提伊生活五個月。

1889年 50歲
居住在巴黎與艾克斯。在蕭克努力下，出品〈吊死者之家〉到萬國博覽會。6月到諾曼地旅行。年末，承諾參加布魯塞爾的「二十人展」。

1890年 51歲
住在巴黎，1月出品〈吊死者之家〉等作品到布魯塞尚。夏天與妻子一起到瑞士旅行，回到艾克斯。

1891年 52歲
此時描繪〈打橋牌的人〉。開始出現糖尿病徵兆。逐漸成為虔誠的天主教徒。

1892年 53歲
居住在艾克斯與巴黎。也在楓丹白露製作作品。杜蘭—呂埃爾舉行雷諾瓦、畢沙羅展覽，都獲得成功。

1893年 54歲
居住於艾克斯與巴黎，也前往楓丹白露製作。沃拉德計畫經營畫廊。

1894年 55歲
居住在艾克斯與巴黎。2月，發生卡玉伯特遺贈事件。秋天，在莫內的吉維尼家中遇見克萊蒙梭、米爾波以及傑夫洛瓦等人。

1895年 56歲
4－6月在巴黎描繪傑夫洛瓦肖像。以後居住艾克斯，11月7日，與艾里克斯、昂珀雷爾等人到皮貝尼切石場遠足。11－12月，沃拉德聚集塞尚約150件作品，舉行塞尚個展。

1896年 57歲
春天，與若亞香·加斯克見面，以後透過他，與許多年輕作家、畫家認識。6－8月分別在維希、塔洛瓦爾以及巴黎生活。

塞尚的畫室，北側開著
大窗。

1897年 58歲
4月為止在巴黎，5月在梅尼希與楓丹白露，6月以後居住在艾克斯。
在特洛內與其他地方製作作品。10月25日，母親以83歲高齡去世。

1898年 59歲
秋天以後住在巴黎，在蒙特格魯爾特、馬里尼製作作品。

1899年 60歲
在巴黎描繪沃拉德肖像。秋天，回到艾克斯，出售雅斯‧德‧布芳，
居住在布勒貢街23號寓所。初次出品三件作品到獨立免審查展。

1900年 61歲
在艾克斯。因為羅熱‧馬克思的努力，出品巴黎萬國博覽會3件作
品。德尼描繪〈塞尚禮讚〉。

塞尚墓地所在的聖救世
主教堂

1901年 62歲

在艾克斯。出品獨立免審查展與布魯塞爾的「自由美學展」。在艾克
斯郊外蕭曼・德・洛維丘陵購買土地，預備建造畫廊。保羅・艾里克
斯去世。

1902年 63歲

居住在艾克斯，特洛內與其他地方製作作品。出品獨立免審查展與艾
克斯之友會展覽。9月，愛彌爾・左拉62歲去世。

1903年 64歲
在新建築的畫室製作作品。出品七件作品到維也納的分離展，柏林三件作品。5月高更去世，11月畢沙羅去世。

1904年 65歲
居住在艾克斯與巴黎，也到楓丹白露製作作品。貝那爾、卡莫凡、法蘭茲·朱爾丹、畫商貝爾涅姆等人訪問艾克斯。出品九件作品到「自由美學展」。秋之沙龍開闢一室展出三十三件作品。柏林卡希勒畫廊舉行塞尚展。

1905年 66年
居住在艾克斯。夏天短暫滯留楓丹白露。花費七年完成的〈大浴女〉在內的十件作品出品秋之沙龍。野獸派興起。

1906年 67歲
1月索拉里去世。描繪艾克斯園藝師瓦里埃，以及許多水彩畫。出品艾克斯之友會展與秋之沙龍展。10月15日，製作中，因為暴雨淋濕而不省人事。一時之間恢復，10月22日，在布勒貢街23號由妹妹瑪麗看護下而去世。〈朱爾丹小屋〉成為遺作。

1907年
6月貝爾涅姆朱尼畫廊舉行「塞尚水彩展」，10月，秋季沙龍舉行「塞尚回顧展」。立體派持續發展。

塞尚的磨坊

國家圖書館出版品預行編目資料

塞尚書簡全集=Cézanne Correspondance

塞尚 等著／潘襎 譯. -- 初版. -- 台北市：藝術家出版社, 2007〔民96〕

面；15×21公分

ISBN-13 978-986-7034-57-1（平裝）

940.9942 96014734

塞尚書簡全集
Cézanne Correspondance

塞　尚 等著／潘　襎 編譯

發行人　何政廣
主編　王庭玫
文字編輯　王雅玲・謝汝萱
美術設計　苑美如

出版者　藝術家出版社
台北市重慶南路一段147號6樓
TEL：（02）2371-9692～3
FAX：（02）2331-7096
郵政劃撥：01044798 藝術家雜誌社帳戶

總經銷　時報文化出版企業股份有限公司
倉庫：台北縣中和市連城路134巷16號
TEL：（02）2306-6842

南部區域代理：台南市西門路一段223巷10弄26號
TEL：（06）261-7268／FAX：（06）263-7698

製版印刷　炬暉彩色製版印刷股份有限公司
初版／2007年8月
定價／新台幣380元

ISBN 978-986-7034-57-1（平裝）

法律顧問　蕭雄淋
行政院新聞局出版事業登記證局版台業字第1749號